赵洪斌 著

贵州传统音乐概论

GUIZHOU CHUANTONG YINYUE GAILUN

苏州大学出版社
Soochow University Press

图书在版编目（CIP）数据

贵州传统音乐概论 / 赵洪斌著. —苏州：苏州大学出版社，2018.4
 ISBN 978-7-5672-2479-7

Ⅰ.①贵… Ⅱ.①赵… Ⅲ.①传统音乐－研究－贵州 Ⅳ.①J605.2

中国版本图书馆 CIP 数据核字（2018）第 118035 号

贵州传统音乐概论
赵洪斌　著

责任编辑　储安全　薛华强

苏州大学出版社出版发行
（地址：苏州市十梓街1号　邮编：215006）
常州市武进第三印刷有限公司印装
（地址：常州市武进区湟里镇村前街　邮编：213154）

开本 700 mm×1 000 mm　1/16　印张 17　字数 305 千
2018 年 4 月第 1 版　2018 年 4 月第 1 次印刷
ISBN 978-7-5672-2479-7　定价：52.00 元

苏州大学版图书若有印装错误，本社负责调换
苏州大学出版社营销部　电话：0512-67481020
苏州大学出版社网址　http://www.sudapress.com

目 录

绪 论 ………………………………………………………… (001)

第一章　贵州传统民歌 …………………………………… (003)
 第一节　贵州汉族民歌 ………………………………… (003)
 第二节　贵州苗族民歌 ………………………………… (011)
 第三节　贵州侗族民歌 ………………………………… (018)
 第四节　贵州水族民歌 ………………………………… (026)
 第五节　贵州布依族民歌 ……………………………… (031)
 第六节　贵州彝族民歌 ………………………………… (038)
 第七节　贵州土家族民歌 ……………………………… (043)
 第八节　贵州仡佬族民歌 ……………………………… (049)

第二章　贵州民间歌舞 …………………………………… (058)
 第一节　贵州汉族花灯 ………………………………… (058)
 第二节　贵州汉族龙舞 ………………………………… (069)
 第三节　贵州苗族芦笙舞 ……………………………… (075)
 第四节　贵州苗族木鼓舞 ……………………………… (085)
 第五节　贵州土家族傩舞 ……………………………… (088)
 第六节　贵州水族铜鼓舞 ……………………………… (094)
 第七节　贵州侗族踩歌堂 ……………………………… (098)
 第八节　贵州彝族铃铛舞 ……………………………… (100)

第三章　贵州传统曲艺 …………………………………… (105)
 第一节　贵州布依族八音坐唱 ………………………… (105)
 第二节　贵州布依族相诺 ……………………………… (110)
 第三节　贵州侗族君琵琶 ……………………………… (120)
 第四节　贵州琴书 ……………………………………… (131)
 第五节　贵州水族旭早 ………………………………… (143)

第六节　贵州苗族嘎百福 ………………………………………（150）
　　第七节　贵州彝族咪谷 …………………………………………（159）
　　第八节　贵州侗族君果吉 ………………………………………（164）

第四章　贵州传统戏曲 …………………………………………（172）
　　第一节　贵州侗戏 ………………………………………………（172）
　　第二节　贵州傩堂戏 ……………………………………………（181）
　　第三节　贵州布依戏 ……………………………………………（185）
　　第四节　贵州地戏 ………………………………………………（189）
　　第五节　黔剧 ……………………………………………………（191）
　　第六节　贵州花灯戏 ……………………………………………（194）

第五章　贵州传统器乐 …………………………………………（198）
　　第一节　贵州芦笙乐 ……………………………………………（198）
　　第二节　贵州笛箫类器乐 ………………………………………（206）
　　第三节　贵州唢呐类器乐 ………………………………………（227）
　　第四节　贵州其他吹奏类器乐 …………………………………（239）
　　第五节　贵州弹拨类器乐 ………………………………………（243）
　　第六节　贵州拉弦类器乐 ………………………………………（248）
　　第七节　贵州锣鼓类器乐 ………………………………………（252）
　　第八节　贵州民间器乐合奏 ……………………………………（255）

参考文献 ……………………………………………………………（263）

后　记 ………………………………………………………………（266）

绪 论

贵州，地处中国西南腹地，是中华文化的发祥地之一。境内已发现石器时代文化遗址 80 余处，史前文化遗址的发掘证明 24 万年前已有人类在现今贵州境地栖息繁衍。勤劳果敢的贵州先民在这片历史悠久而又贫瘠的土地上，凭着智慧创造、延续了丰富多彩、灵动多样的文化样式，既有物质文化，也有精神文化。它们共同展现了贵州各族人民的生产生活和民俗风情，共同承载起贵州各族人民的精神世界和审美诉求；它们不仅是贵州各族文化的象征，而且也是人们了解"多彩贵州"的窗口，给人们留下了遥远而神秘的历史记忆。

贵州境地出土文物证明，商周时期，贵州先民逐渐从青铜和石器并用时期过渡到青铜时代；西汉中、后期，贵州步入铁器时代；两晋南北朝时期，中华民族出现大迁徙、大融合，是贵州境地民族分化与融合最为活跃的历史阶段。伴着中原民族的迁入，中原文化向贵州腹地渗透，形成了贵州境内各民族"大杂居、小聚居"的分布状况，呈现出各民族文化相互交融发展的最初状态。

贵州传统音乐是贵州文化的重要组成部分，像贵州的历史一样源远流长。贵州传统音乐的历史渊源可上溯至远古时期，尽管遥不可及，但从出土器物和相关文献记载中可以找到线索。在贵州各地出土的战国、秦汉时期的音乐文物中，以六枝出土的铸有人和日、月、星文图像的羊角形夜郎青铜编钟，赫章出土的铜鼓、乐舞汉砖，松桃出土的錞于，黔西出土的古琴俑、舞俑等最具代表性。还有"赫章可乐汉墓出土的画像砖有五个艺人在进行乐舞表演，其中有一女子低头弹琴伴奏，四人进行舞蹈表演，舞姿各异，衣长袖宽，再现了夜郎歌舞文化的风采"，以及"贵州的汉墓还出土了砖石画像，刻有'打鼓图''芦笙舞图'"，等等，向我们呈现出贵州传统音乐悠久的历史。

隋唐以降，随着社会经济的发展，贵州各民族音乐文化发展渐趋成熟。《旧唐书》载："东谢蛮，其地在黔州之西数百里……宴聚则击铜鼓，吹大角，歌舞以为乐。"《宋史》曰："至道元年（995），其王龙汉遣其使

龙光进率西南牂牁诸蛮来贡方物。太宗召见其使……令作本国歌舞,一人吹瓢笙如蚊蚋声,良久,数十辈联袂宛转而舞,以足顿地为节。询其曲,则名曰'水曲'。"另外还有其他一些相关文献资料,均记载了当时的贵州音乐文化。明清以来,贵州传统音乐文化获得进一步发展,这可以从许多文献中找到相应的记载。如《黎平竹枝词》:"十月苗民乐事忙,斗牛才罢启歌场。一翎鸡尾头上插,十部芦笙响未央。"生动地刻画了贵州民众的音乐文化生活,斗牛、唱歌、舞蹈、吹芦笙构成了一幅亮丽的音乐生活画卷。类似描绘贵州传统音乐生活的文献记载还有许多,此处不再赘述。

 无论从贵州传统音乐自身发展的角度,还是从弘扬贵州传统音乐文化精神的层面看,搜集整理有代表性的贵州传统音乐品种,具有深远的意义:一方面可为学校音乐教育提供资源,另一方面也可为相关研究提供基础。习近平总书记深刻指出:"传统文化是中国文化发展的根脉。"围绕贵州传统音乐文化做分门别类的梳理,可以借此弘扬当地的文化资源和历史传统,为繁荣当代贵州音乐文化提供精神动力。在将弘扬中华优秀传统文化上升为国家战略的时代背景中,作为高校音乐文化教育科研工作者,我们要担当起传承传统音乐文化的使命。可以说,保护好、传承好、发展好贵州传统音乐文化遗产,就是在继承与弘扬传统、维护我们的精神家园、延续民族文化的生命力、激发民族文化的创造力。

 鉴于以上思考,我们以贵州传统音乐为对象,广泛搜集整理相关文献、考古资料,结合田野调查掌握的一手资料,选择具有代表性的贵州传统音乐品种展开专题论述,呈现出贵州传统音乐的概貌,旨在为继承、弘扬贵州传统音乐,发展贵州当代音乐贡献一点力量。

第一章　贵州传统民歌

民歌是劳动群众在日常生产生活中口头创作的歌曲。它以即兴创作、口头传承的方式流传于民间，并在流传过程中不断接受人民群众的加工、改编和提炼，随岁月的流逝不断传承。贵州传统民歌形式多样，意蕴丰富。说它形式多样，不仅指各个民族都有自己的民歌，而且其体裁涉猎广泛；说它意蕴丰富，是指伴着民歌衍生出来的音乐活动反映着各个民族生活的方方面面。从题材划分层面来看，贵州传统民歌可分为劳动歌曲、山歌、小调、礼俗歌、儿歌等；从流传地域划分来看，贵州传统民歌可分为黔东南民歌、黔西南民歌、黔东北民歌、黔西北民歌等，甚至还可以根据各个县市来命名；从民族划分角度来看，贵州传统民歌可分为汉族民歌和少数民族民歌，其中少数民族民歌又可分为侗族民歌、土家族民歌、苗族民歌、水族民歌、彝族民歌等。

第一节　贵州汉族民歌

贵州境内汉族与少数民族一样，都有伴随日常生产劳作创造并传唱的民歌，如劳动号子、山歌、小调、礼俗歌、儿歌等均是其代表。

一、贵州汉族劳动号子

劳动号子是民众在从事搬运、打夯、抬木、打石、薅草、摇船等集体劳动时，伴随劳动场景即兴创作而演唱的民歌体裁。它直接服务生产劳作，具有节奏鲜明、曲调高亢的特点，发挥着统一劳动节奏、提高劳动效率的功效，同时也体现了劳动人民团结协作、共同战胜大自然的精神气质。

贵州汉族劳动号子分布广泛，各具特色，彰显出鲜明的地域性风格。

如贵阳市云岩区的《搬运号子》《打夯号子》，习水县的《拉石歌》《上水纤夫号子》，沿河县的《石工号子》，石阡县的《石工号子》，松桃县的《拉木号子》《拉木歌》，余庆县的《轻悠悠》，遵义市的《锣鼓腔》，等等，都是贵州劳动号子中的代表。

劳动号子的唱词由实意性唱词和感叹性虚词构成，音乐曲调多源自地方民歌小调，节奏紧凑，具有呼号性特征。如沿河县的《石工号子》（谱例1-1）具有典型的花灯音乐风格，而习水县的《上水纤夫号子》则具有戏曲高腔音乐特征。

谱例1-1：沿河县《石工号子》

石工号子

沿河县
张国珍等 演唱
王纯孙 田青忠 记谱

$1 = F \quad \frac{2}{4}$

中速稍慢

（领）来也 拿起（哟）（合）（幺嘿 哟 哟呃）几（耶）多高（嗬哈）
也就 拿起（耶） （幺嘿 哟 哟呃）步（哎）步高（嗬哈）

（合）（耶嗬喂 喂左 咿呀）（领）（耶嗨喂啊哈喂得 杭啊）
（耶嗬喂 喂左 咿呀） （耶嗨喂啊哈喂得 杭啊）

（合）（幺呀啊咿怎左噢喂）。
（幺呀啊咿怎左噢喂）。

二、贵州汉族山歌与小调

（一）汉族山歌

山歌泛指民众在山野田间劳动时即兴演唱的一类歌曲，具有声调高亢、节奏自由、歌词即兴等特点。贵州汉族山歌多以爱情生活为题材，歌词常见以七言四句为一段，曲体是上下句或四句头乐段结构。

在过去，贵州交通极为不便，骡马驮载成为一种重要的运输方式，赶马人在贵州高原崎岖蜿蜒的山道上长途跋涉，为驱除疲劳、消愁解闷，他

们时常引吭高歌，唱起与这种特定情景相适应的歌调。赶马人四方走动，见多识广，这种歌调便随着他们的足迹流传各地，被人们称为"赶马山歌"。流行于黔中地区的贵州汉族山歌《太阳出来照白岩》（谱例1-2）是一支颇有代表性的曲调。

谱例1-2：贵阳市《太阳出来照白岩》

太阳出来照白岩

贵阳市
佚　名　演唱
佚　名　记谱

$1 = {}^\flat E \quad \frac{2}{4}$

中速

5 5 6 i ｜ 6 5 6 i 2 ｜ 2 - ｜ 2 - ｜ 6 i 2 2 i ｜ 6 5 6 i ｜

太阳出来照　白　　岩，　金花银花　滚　下
月亮出来照　牛　　坡，　金花银花　滚　下

5 - ｜ 5 - ｜ 6 i 2 2 ｜ 2 2 i ｜ i 6 5 ｜ 6 i 2 2 i ｜

来。　　金花银花我不　爱，　只爱情妹
坡。　　金花银花我不　爱，　只爱情妹

6 5 6 i ｜ 5 - ｜ 5 - ‖

好　人　才。
好　人　才。

"赶马山歌"由五度四声音列组成，徵调式，旋律形态为两个连环扣三音组的上、下行迂回级进，不用衬字衬词，也无装饰性的润腔和行腔，七言四句，一字一音或一字二音。曲体结构为一个上句、三个下句构成的单乐段，上句落商音，下句落徵音（商徵型）。第一句先抑后扬，迂回上升至立音延长；第二句先扬后抑，迂回下降至5音收束，与上句形成对应；第三句在句尾紧缩节奏，造成动感，略具"转折"意味，使最后一句的再现获得圆满收束的效果。可见《太阳出来照白岩》材料简单、手法简练，在贵州各地汉族民歌中都能发现与该山歌曲调相关的因素。

贵州汉族山歌样式丰富，绝非"赶马山歌"所能概括，如绥阳县的《小情哥》，石阡县的《探花之人想鞋穿》《情妹黄黄欠小郎》等便是羽调式民歌的代表。而凤冈县的《昨夜等郎郎不来》（谱例1-3）风格与众不同，它以连续两个小三度构成的三音组为骨干音架构起崎岖的旋律、高亢

的音调、期盼性的歌词。这种异乎寻常的奇崛激昂、高亢婉转的音调与歌曲所表达的焦灼不安和热切期待之情相当吻合。

谱例1-3：凤冈县《昨夜等郎郎不来》

昨夜等郎郎不来

凤冈县
刘德文 演唱
杨继勇 记谱

1 = G 2/4

中速 自由地

（此处为简谱乐谱，略）

① 粑：音 pā，贵州方言，软的意思。

(二）汉族小调

小调指广大城乡节日花灯歌舞活动中演唱的歌曲以及城乡人民日常生活中演唱的小曲。贵州汉族小调题材内容广泛触及各阶层民众社会生活诸多领域，拥有相当广泛的群众基础。一般来说，其节拍节奏比较规范，旋律形态较为丰富，衬词、衬句样式繁多，曲体结构形态多样，具有较强的艺术表现力。

在诸多类型的贵州汉族小调中，尤以花灯小调流传最广，影响力最大。所谓花灯小调是指贵州汉族居民在花灯歌舞仪式活动中演唱的歌曲，具有以下几个特征：

第一，题材内容大多反映人们对丰衣足食、安居乐业幸福生活愿景的祈求。

第二，演唱形式一般为领、和交替。

第三，大量使用装饰性的衬词、衬句、衬段等衬腔手法，歌曲充满喜庆的节日气氛。衬腔的使用使曲体大大扩充，如贵阳的《正月是新年》（谱例1-4），总计40小节，主体曲调是江西的"采茶调"，每段正词只有两句："正月倒茶是新年，二十四女耍秋千。"加起来只占12小节，而衬句则占28小节。主体乐句因被拦腰插入的大段衬句间隔开来而变得模糊不清，这种主次颠倒、喧宾夺主的情况，使歌词的陈述意义降低到无足轻重的地位，而其表现性、喜庆欢乐的节日气氛则被凸显为主导地位。在这种场合，无论是观众还是表演者本身，都沉浸在一种忘我的愉悦欢乐的精神境界之中，欢乐祥和。

谱例1-4：贵阳市《正月是新年》

正月是新年
（倒采茶调）

贵阳市 · 花溪区
王天才　演唱
王立志　记谱

$1 = {}^{\flat}E \quad \frac{2}{4}$

中速
2　2　6　6　｜1　1 2　3　2 3　｜3 1　2 1　｜2 1 2 3　｜

正（啊）月（的）倒（啊）茶（哟喂咕儿牡丹花哟　喂

（6）

刘　全（里）进（吭）瓜（哟喂枝枝牡丹花哟　喂

第四，大量使用偏音，造成调性的游移，这种现象在贵州花灯小调中屡见不鲜。由于偏音的介入，赋予了曲调丰富性和创造性。

第五，贵州汉族小调的流行也受到地域文化的熏染。如安顺市的《梅花》，从音乐形式来看，应属流行全国的《孟姜女》调的一支变体，与原型显著不同的是，它以连续上行大跳直升型的旋律放腔起唱，表现出贵州山区民歌朴实的风格。再如水城县的《劝郎多吃一杯酒》（谱例1-5），歌

词内容、旋律形态，特别是演唱风格，都表现出贵州水城县一带民间音乐拙朴、单纯的美。

谱例1-5：水城县《劝郎多吃一杯酒》

劝郎多吃一杯酒

六盘水市六枝特区
谌洪芬　演唱
杨端端　记谱

1 = A 2/4
中速

(乐谱略)

(女)赶场买盐、买布全靠我情哥（哟），(男)纺棉、缠布、养鸡、喂猪全靠我老婆（呀），问妹爱不爱（呀哟）？(女)爱，爱，劝郎多吃一杯酒(合)(啊哟嗬喂咿嗬咿哟嗬喂)。

三、贵州汉族礼俗歌与儿歌

（一）汉族礼俗歌

礼俗歌是在民俗活动，诸如玩灯、耍龙、舞狮、跳傩以及红白喜事中所唱的歌曲。贵州汉族各地礼俗歌在演唱内容，演唱形式、方式等方面不尽相同，通常可归为礼仪歌、酒歌、丧歌和孝歌四类。

礼仪歌是在民俗活动中对神或对主家（对主寨）唱的歌。这种歌曲一般由歌师、灯头、掌坛师演唱，内容多为敬神、请神或恭贺主家人畜兴旺、招财进宝等，歌词带着极浓厚的礼仪性。

酒歌是演唱于传统节庆、婚丧、祭祀等礼仪活动的宴饮时刻，用于交流感情和增进友谊，具有较强的娱乐性和实用性。

丧歌是妇女在长辈或丈夫去世守灵时所唱的歌。内容多为缅怀、追思

亡人生前的恩德，忏悔后人的不孝。歌词带有即兴性，多有一个固定腔调的"哭头"作为起唱，演唱与呜咽抽泣相间，悲切感人。

孝歌是在丧事活动中演唱的歌曲。守灵者击皮鼓为节，轮流演唱，此起彼伏。一是致哀，内容多缅怀、追思亡人生前的恩德，忏悔后人的不孝；二是比赛，以唱历史人物或史事为主，也杂有人情事理的内容，具有传承文化的功能。如流行于三穗县的孝歌《有头无尾歌一首》（谱例1-6）。

谱例1-6：三穗县《有头无尾歌一首》

<center>

有头无尾歌一首
（孝　歌）

三穗县
吴理强　演唱
陈亚木　记谱

</center>

```
1 = A
中速
卅 5  5  6i 2 - | 2 6 1 6 1 6 3 2 2 2 1 6 5 - |
（嗬也 嗬）  那 仁 兄 的 歌 言 右 边 丢（哦），

2/4  6 1 6 5 | 5  5  6 2 | 2 6  6 5 | 6 5 - ‖
  为 弟（呀）接，着（呐）又 起（啊） 头。
```

你一首来我一首，　　那时难免丢下丑，
上丘有水下丘流。　　哪个为人不怕羞？

兄你书本看得透，　　说得不对不追究，
步步钻书滚得熟。　　仁兄仁弟莫结仇。

愚弟蠢笨多粗鲁，　　勉强陪兄唱几首，
恐怕陪兄不到头。　　大家闹忙往西游。

有头无尾歌一首，
肚内无歌实在愁。

（二）汉族儿歌

儿歌是指儿童在游戏、生活中演唱的一种念诵性的歌曲，曲调与语言紧密结合，音域较窄（一般只有四度），节奏规整，多为一字一音，无拖

腔，是儿童生活和他们纯真无邪的心灵的反映。《抢羊羊》（谱例1-7）、《顶锅盖》等都是贵州汉族儿歌的代表作品。

谱例1-7：贵阳市《抢羊羊》

<div align="center">

抢 羊 羊

贵阳市
王南舟　演唱
王立志　记谱

</div>

$1=A\ \frac{2}{4}$

中速

| $\dot1$ $\dot1$ $\dot1$ 2 | 6 6 | $\dot1$ $\dot1$ $\dot1$ 2 | 6 6 ‖

你抢我的羊羊，我抢你的羊羊。

第二节　贵州苗族民歌

贵州苗族民歌犹如一面镜子，从各个方面反映了贵州苗族人民的社会生活和思想感情，成为苗族人民传承历史、促进生产、沟通人际关系以及传授文化知识的"教科书"。依据体裁及表现内容的不同，苗族民歌可分为飞歌、游方歌、酒歌、礼俗歌、劳动号子和儿歌六类。

一、贵州苗族飞歌与游方歌

（一）苗族飞歌

苗族飞歌，是苗族山歌的一种，意为飞扬的歌声，主要流传于贵州省雷山、台江、剑河、凯里等县市的苗族聚居区。苗族飞歌在不同的方言土语区有不同的称谓，黔东北一带称"韶哈"，黔西北称"嘎乎垛"，还有的称"山歌""顺路歌""喊坡歌"等。

苗族飞歌多在山林狂野歌唱，曲调高亢嘹亮，风格豪放开朗、刚劲坦率。代表曲目有《贵客留不住》（谱例1-8）、《赞美家乡歌》和《祝福老人歌》等。

谱例1-8：雷山县《贵客留不住》

贵客留不住

雷山县
黄美芝 演唱
李惟白 记谱

$1 = {}^\sharp F \quad \dfrac{3}{4}$

中速稍慢 稍自由

（乐谱略）

mei niu niaŋ (ei) mei moŋ (ei),
贵 客 留（呃）不 住（呃），

pi to kaŋ (ei) mei pi (ʑa ei),
真 是 难（呃）强 留（呀 呃），

mei ɕiu zien (ei) tɕio liu,
分 别 莫（呃）忧 愁，

mei ɕ'a niaŋ ɛ ɕi (ei)。
难 过 做 哪 样（呃）。

（二）苗族游方歌

游方歌属情歌的一种，主要指苗族男女青年在社交场所演唱的情歌。游方歌多为单声旋律，曲调婉转细腻、深情柔美，多用倚音、波音和滑音装饰。但在贵州苗族西部方言区，黔西北的纳雍、大方、黔西、织金等地流传着多声部情歌，多声出现在每个乐段的尾句，民间称"帮唱"，其音乐织体很自由、灵活，只要能充分抒发感情就行。比如，主歌演唱者进入尾句时，另外的歌手"帮唱"进来，形成二声部重唱；有时两人同时"帮唱"进来，各唱各的调，便形成三声部重唱。重唱时主要考虑的是横向进行的需要，纵向的关系次之。如丹寨县苗族情歌《阿哥嘴巴甜》（谱例1-9）。

谱例1-9：《阿哥嘴巴甜》

阿哥嘴巴甜
（情　歌）

丹寨县
杨春莲　演唱
王凤刚　记词
杨圭凹　王承祖　记谱

$1=\flat A \quad \frac{2}{4}$

中速

tie ou tie Yu niu tia na nio Yu niu tia na。
谁啊谁的　嘴巴甜？哥的　嘴巴甜。

na ki Yu lo ta ɖa vi, vi Yu
（那　格）歌声情意浓，叫妹
liaŋ ki liaŋ ɕoŋ loŋ lo loŋ lao i
（亮　格）决心跟哥连，去做

tɕo hi liaŋ。　　(ti) nei sei me hou lu。
神　魂　颠。　　　得相爱到百年。
nei i pa。
阿　哥　伴。

二、贵州苗族酒歌与礼俗歌

（一）苗族酒歌

苗族人民殷勤好客、喜爱饮酒。每逢佳节为村寨祝福，每到农闲探亲访友，每遇红白喜事，主人都要设酒相待。他们以歌留客、以歌敬酒、以歌谢酒、以歌助兴、以歌相互尊重、以歌摆古、以歌送客……凡是在各种日常生活礼俗中聚会饮酒时演唱的歌均称酒歌。

苗族酒歌用在酒席场合互叙友情、亲情。酒至尾声，老人们便借歌摆古，内容多为叙述民族历史以及苗寨的英雄人物故事，也有叙述有关生产、生活方面知识的。歌词少则数十句，多则三天三夜也唱不完。由于这种歌善于叙事，所以古歌、苦歌、理歌等均用这种曲调吟唱。如台江县的

《这酒壶只有拳头大》（谱例1-10）。

谱例1-10：《这酒壶只有拳头大》

这酒壶只有拳头大

台江县
李拉黄　顾阿半　演唱
李惟白　记谱

$1=D \frac{2}{4}$

中速　　　　　　　　　　　　　转 $1=A$（前 $2=$ 后 5）

```
5 | 2̇. 3̇ 1̇ 1̇ | 1̇ | 2̇ 1̇ 5. | 5 3 2 1 6 |
```

(ʐa　　ə)　lei　heu　ȶʻeu　po　tiou　(hə)，
(呀　　呃)　这　酒壶　只有　拳　头　大　(喝)，
(ʐa　　ə)　te　ə　ten　na　lao　(hə)，
(呀　　呃)　斟　一　杯　过　来　(喝)，
(ʐa　　ə)　te　niaŋ　tʻin　ɕi　tɕoŋ　(he)，
(呀　　呃)　便　不　再　斟　了　(喝)，

```
6 - | 6 - | 3/4  6 0 1. 3 | 2/4  1 1 | 1 | 1 | 6 . |
```

(ei)　hiaŋ　ə　hiaŋ　na　ʐiu
(呃)　转　过　来　转　过　去，
(ei)　hao　ə　ten　na　mu
(呃)　喝　这　杯　算　了，
(ei)　ten　niaŋ　tʻin　ɕi　tɕoŋ
(呃)　便　不　再　斟　了，

```
6 1 3 2 1 2 | 6 - | 6 - | 6 ‖
```

(ʐu)！
(尤)！
(ʐu)！
(尤)！
(ʐu)！
(尤)！

(二) 苗族礼俗歌

贵州苗族的礼俗歌形式多种多样，婚俗、丧俗、立房盖房、添丁得子，以及各种节日，均有相应的歌曲。歌词内容丰富，曲调各异，还可借用其他歌种的曲调。如龙船节歌有一种是借用飞歌的曲调，歌者在人海里放声抒怀，祝贺节日，十分红火激越。而鼓社节，系盛大的祭祖活动，七年一小祭（有的地方三年一小祭），十三年一大祭，民间叫"吃牯脏"，届时，杀牛祭祖，仪式非常隆重，有成套的仪式歌，称"牯脏歌"或"祭鼓歌"。

黔西北某些地区，还有一种俗称"呻"的歌曲。在闲暇时独自一人吟唱，男女皆可唱。"呻"分为三种：一种为"呻动呻诺"，系思念情人而唱的；一种为"呻动呻采"，系思念儿女而唱的；一种为"呻闹呻打"，系思念死去的亲人而唱的。这是一种自我安慰、自我陶醉的歌唱习俗。如黄平县和凯里市流行的《说亲歌》（谱例1-11）就是其中的代表。

谱例1-11：凯里市黄平县《说亲歌》

```
 2  6 1  1 0 | 6·  1   3  5 | 5   2 1  1 |
(lou  ou  zin).  (ʑi) ntaŋ  ɕoŋ   za    a  q'a
(喽   欧   吟)。 (咿)  登   年    要    做  客，
```

```
3/4  1 2  3 1  3 | 2/4  2  6 1  1 0 | 1  2  3 1 |
    ntaŋ ɕoŋ za tɕaŋ noun  (lou ou  zin)  pi Yuŋ vaŋ si
    登   岁  要  说   亲   （喽  欧   吟）。 主 人  来  说
```

```
5  5· | 1  3  1 3 |
tou lou,  tɕa soŋ tɕa zoŋ
亲  哝，  礼  物  备  米。
```

三、贵州苗族劳动号子与儿歌

（一）苗族劳动号子

苗族多居山区，传统的生产方式为男耕女织，以个体劳动为主。但也有集体劳动的场合，如林区砍伐、运送树木等。这种劳动需要统一节奏协调劳作，渲染气氛，故也有劳动歌曲。这里介绍的丹寨县的《拉木歌》（谱例1-12），一领众和，短小精悍，是山民集体劳动的产物。

谱例1-12：丹寨县《拉木歌》

拉 木 歌
（劳动号子）

丹寨县
潘大荣 演唱
杨圭田 王凤刚 王承祖 记谱

$1=\flat B \quad \frac{2}{4}$

中速

```
         >              >                      >
 3· 1  2 1 6 | 3· 1  2 0 | X ·· X  X 0 ‖: 3· 1  2 1 6 |
 toŋ qe toŋ   n'ai qe n'ai,  (hei ta'e le)!    ne tɕu ke,
(领)一季季(哟) 一 天 天,(合)(嘿 撒 嘞)！(领)吃了饭(哟)
                                               qe ta tɕi,
                                               齐心抬(哟)
                                               za to zo,
                                               快加油(哟)
```

```
        |1.2.                              |3.⌒
‖: X ·· X  X 0 | 3· 1  2 0 | X ·· X  X 0 :‖ 6  6 1  2 0 |
```

(hei　ts'e　le)!　sa　me　tɕi。(hei　ts'e　le)　ʑa　to　zo!
(合)(嘿　　撒　　嘞)(领)去　砍　杉。(合)(嘿　　撒　　嘞)!(领)众　伙　　伴!

(hei　ts'e　le)　fai　qe　ɣe。(hei　ts'e　le)
(嘿　　撒　　嘞)　把　山　翻。(嘿　　撒　　嘞)!

(hei　ts'e　le)
(嘿　　撒　　嘞)!

```
⌐―――――――――――¬
  X ·· X  X 0 ‖
```
(hei　ts'e　le)
(合)(嘿　　撒　　嘞)!

(二) 苗族儿歌

儿歌主要指儿童唱的歌曲，母亲哄娃娃睡觉的催眠歌也归入此类。苗族儿歌音域不宽，一般都在八度之内，节奏短促跳跃，旋律以级进和同音反复为主，具有天真烂漫的儿童情趣。如台江县的《小小傻蜜蜂》（谱例1-13）。

谱例1-13：台江县《小小傻蜜蜂》

小小傻蜜蜂

<div align="right">台江县
刘乔林　演唱
吴通发　金声林　余富文　记谱</div>

1 = G 4/4

中速稍快

```
                       5
 6  6  6  - |3/4 3  5  - |4/4 6  6  6  - |3/4 3  5  - |
 ka tai kaŋ     moŋ ʨoŋ      ken ŋen ŋen     tɕi zə
 小  小  傻     蜜  蜂，      花  园  叫      嗡  嗡，

4/4 5  6  6  - |3/4 3  5  - |4/4 6  6  6  - |3/4 3  5  - |
    ɕu ʨa pi      naŋ poŋ       pi ɕ'a pi       na koŋ
    别 哄  咱     跑  远，      咱  怕  妈      磕  脸，
```

$\frac{4}{4}$ 5 6 6 - | $\frac{3}{4}$ $\overset{5}{\underset{t}{3}}$ 5 - | $\frac{4}{4}$ 6 6 6 - | $\frac{3}{4}$ $\overset{5}{\underset{t}{5}}$ 5 - |
koŋ pi p'o ko maŋ zaŋ θ mai kə liu
磕 起 包 真 痛， 眼 泪 流 汪 汪。

6 1̂ 6 | 5 - 0 ‖
(za ai）!
（呀 哎）!

第三节 贵州侗族民歌

贵州侗家人酷爱唱歌，用唱歌来帮助记忆、演唱历史、接待宾客、祝诵亲朋、表达爱情、反映生活，真是无处不歌，无事不歌。民间有歌师、歌手、歌班和歌队，善歌、爱歌成为侗族的一种传统美德。它的歌声从古到今，上下几千年，有着悠久的历史和丰富的体裁。

一、贵州侗族嘎老与嘎所

（一）侗族嘎老

嘎老，汉译为"大歌"，也有个别地区称为"嘎玛"，同时也用"嘎老"这个名称。"嘎"即"歌"，"老"即"大"，"大歌"一名是侗话名称的直译。侗族大歌，往往以歌曲产生和流传的地域命名。例如"嘎坑"，就是"坑洞的歌"，"嘎象姆"就是"三洞（黎平县三龙乡）的歌"，其他如"嘎统"（增冲歌）、"嘎略"（富禄歌）的情形也类似。不仅这样，假如乙地的人用甲地的曲调来做歌，那他那首歌仍得用甲地的名称来称呼。往往在一个"嘎×"的名称之下，包含有好些曲调与歌词各不相同的歌。

从歌词的组合特征而言，大歌又分为对子歌和对韵歌两种。对子歌，也称对意歌，侗语称"嘎勾"，这是男、女歌队赛歌时对唱的大歌，一问一答为一对，故称对子歌。男、女歌队所演唱的歌曲旋律不同，但歌曲结构是相同的。歌词上很讲究对意，如甲队唱"这个地方"真好，乙队必须围绕"这个地方如何如何"而演唱，不然就会被人耻笑。这种歌词多段，段落较长，有的一首歌可以唱到五六十分钟。对韵歌，歌词讲究对韵的就叫"嘎化"。比如，倘若女队的歌是"a"韵到底，那么男队答歌也必须以"a"韵为准，不然就算失败。这种歌合辙押韵，朗朗上口，有强烈的音

韵美。

"侗族大歌"这种分声部的民间合唱形式,它的声部结构不仅是和声的,亦不仅是对位的,而是两者兼有;大体上可以把它看作民间支声复调音乐的一种比较发展的多声形态。仅从1958年贵州人民出版社出版的《侗族大歌》《侗族民歌》两本音乐资料来看,作为一种民间艺术,侗族大歌所达到的艺术水平,在全国甚至国外都得到了很高的评价。其中《侗族大歌》一书有比较详细的介绍和分析,是一本介绍和研究侗族大歌的重要资料。该书已涉及与尚未涉及的问题都有待进一步深入探讨,诸如大歌的形成和发展,它和侗族人民生活的关系,大歌音调的吟诵性与演唱的室内性的关系,以及它的句法结构的特殊规律,等等,都是很有意义的研究课题。

(二)侗族嘎所

嘎所,汉译为"声音歌"(侗话的"所"含有声音、嗓子、气息等意思)。它以表现歌曲的曲调和歌队的声音为主,听来很悦耳,听者比较容易欣赏,因为它曲调性强,特别注重和声与对位的效果。如黎平县口江寨的《想高攀》(谱例1-14)。

谱例1-14:黎平县口江寨《想高攀》

想 高 攀

嘎所一般以它所唱的某一事物为名，或者就干脆叫嘎所，不另取名。这种歌的曲调中往往有对自然景物的描写和模仿，如"嘎吉哟"中模仿蝉鸣，"嘎能姆两"中模仿杨梅虫的叫声，"嘎涅"的首段结尾处刻画山羊的跳跃等。嘎所的演唱与传承、曲式结构、音程与调式、多声规律等与"嘎老"相同。

二、贵州侗族嘎锦老与嘎腊温

（一）侗族嘎锦老

嘎锦老，汉译为"叙事大歌"。这种歌曲又有嘎锦和嘎节木两种。其中嘎锦段落较短，如从江县高增乡小黄侗寨的《祖公上河》（谱例1-15）。

谱例1-15：从江县小黄侗寨《祖公上河》

祖 公 上 河
（嘎　锦）

[乐谱片段,歌词拼音:t'em ja pu kak ten tu sa (a na he e). sa kau]

第二种是嘎节木。由全歌队合唱,第二段后,主旋律即由两个领唱歌手(侗话叫"赛嘎")主唱,其余的队员就唱一个低持续音 la,每段终了,都有"拉嗓子"尾腔,曲调带有吟诵风格,歌声连绵不断,节奏性不强。

(二)侗族嘎腊温

嘎腊温,汉译为"儿童大歌"。在大歌流行地区,一般都有教(传)大歌的优良传统,儿童们从六七岁起就被组织在一起,农闲或晚上由歌师传授大歌。儿童们学习两三年,能掌握十几首大歌后,即可参加迎来送往的歌咏活动了。

传授大歌是根据儿童特点由简到繁地循序进行的。开始总是学唱简单的多声部儿歌,即在尾部有短短的几个小节拉嗓式的两个声部。年纪越长,学唱的歌越多,歌尾多声因素也越复杂。儿童大歌的内容,多是反映童心、童趣,如"小山羊""公鸡叫"等。有时也学些哥哥姐姐们唱的情歌。嘎腊温的演唱与传承、曲式结构规律、音程与调式、多声规律等与嘎老相同。如黎平县肇兴侗寨的《小米歌》(谱例1-16)等。

谱例1-16:黎平县肇兴侗寨《小米歌》

小 米 歌

$1 = {}^{\flat}E \quad \frac{3}{4}$

(1) 中速

黎平县肇兴侗寨

[乐谱片段,歌词拼音:(领)kou piaŋ (ta ha) (合)kau tən (ta) paŋ lai jaem (ma (tu ha oi tu wa tu lem tem oi tu wa),]

三、贵州侗族耶歌与嘎莎困

(一) 侗族耶歌

耶歌，汉译为"踩堂歌"。侗族聚居的寨子，一般都有一个"社堂"（有的地方称"社稷堂"，有的地方称"圣母堂"），在某种程度上这是一个圣地。每逢农历朔望，守社堂的人要致祭（守社堂的必须是年高、公正，在群众中有威望的人）。一般到了春节，侗寨便敲起铜锣、鸣放铁炮，人们聚集在一起祭社堂，然后便在社堂前的坝子里或鼓楼前的平地上，在芦笙的引导下，男、女各自围成圆圈（男子手搭肩、姑娘手牵手），按节奏移动脚步，踏足而歌，这种仪式就叫踩歌堂，侗语叫"确"或"哆耶"。在这种场合唱的歌就叫"踩堂歌"，侗语称"耶歌"。此外，逢重大节日来客人的时候，也要踩堂歌。

踩堂歌有两种，一种叫"本"，一种叫"耶"，一般是先唱"本"后

唱"耶"。从歌词内容和踩堂程序上讲，又可分三个部分，第一部分是赞颂"祖母"——"萨"的进堂歌（谱例1-17）；第二部分是转堂歌，其中有提醒人们按时生产的季节歌，有诙谐逗趣的鹩子歌，有男女对唱的情歌，还有夸赞对方的夸赞歌以及劝告人们应该孝顺父母的劝世歌，等等；第三部分是结束时的散堂歌。

谱例1-17：黎平县地里寨《进堂歌》

进 堂 歌

黎平县地里寨
吴兰英　演唱
张　勇　记谱 译配
定　邦　注音

1 = G 5/8

中速

2　1　2　2 | 4/8 2　1　6　0 | 1　2　3　1 |
ţim（a）tin（le）　lau taŋ（a）　ɕi pai səm tu
跨（啊）步（嘞）　进堂（呃）　实在 心 慌

3/8 3　2 | 1　2 1 | 6　1　0 | 6/8 1　6　1　2 |
nam（oi）jui　ha jui），li（a）ɕan（le）
乱（欧　优　哈　优），本（啊）想（嘞）

4/8 2　1　6　6 | 1　2　1　6 | 3/8 0　2　1　6 | 3/8 6　5 |
kəi　kon（la）wun səi lau ɕaŋ　pjiŋ（ha　je
不　进（啊）老 人 又 来　劝（嘀　耶

6　0　0 | 6/8 6　1　6　1　2 | 3/8 1　0 | 2　1　6　0 |
je）.　sau（a）pnn（a）　ţən　sən（a）
耶）.　外（啊）地（啊）"猎　汉"（啊）

4/8 2　1　2　3 | 5/8 3　2　2　1　2 | 6/8 1　2　1　6　1　0 |
mau ţa uk taeŋ　tu ŋaen sin（oi　jui　ha jui），
出 来 捧 银　又 捧 钱（欧　优　哈 优），

[乐谱：5/8 2 1 6 1 2 | 3/8 3 3 1 | 6 1 2 |
jau (a) nai (le) k'oŋ li (le) ɕon maŋ (le)
可怜我（嘞） 没有（嘞） 哪样（嘞）

4/8 3 3 2 0 | 1 6 6 | 1 2 1 6 | 1 2 2 6 |
ɕu ɕən (le) ta pen (a), t'en ɕau nən tu lak lioŋ waŋ (ha
收拾（嘞） 打扮（啊），怎对得起众"猎汉"（啥

3/8 6 5 | 6 1 6 0 ‖
je je ho je）。
耶 耶哈耶）。]

（二）侗族嘎莎困

嘎莎困，汉译为"拦路歌"。侗家有种种集体结交、集体做客和在喜庆吉日互相祝贺的结群交往习俗，侗语叫"外嘿"，也叫"月也"，汉译叫"吃乡食""吃相思"。或者在两寨男婚女嫁、举行婚庆活动的日子里，新郎去岳父家送酒礼时，有要同寨的男青年相陪，姑娘去男方寨上时，有要好的女友伴送的规矩。

在南部方言区，拦路歌这一形式普遍存在，只是每个地区都有其地方的特色。一般的拦路歌通常只用一种曲调，它和龙图拦路歌的第三部分"嘎必又"——喊表歌大致相同，而唯有从江县龙图的拦路歌不一样，它是由五个部分组成的大规模套歌，演唱的时间很长，达五个小时之久，故而常在鼓楼坪举行。代表作品如《家孵鸭崽我忌寨》（谱例1-18）。

谱例1-18：黎平县口江寨《家孵鸭崽我忌寨》

家孵鸭崽我忌寨

黎平县口江寨

[乐谱：1=♯F 2/4
领：2 - | 3/8 1 6 | 6/8 2 2 6 2 2 6 |
　　(e)　　　　pjiu (e)。　　tjiu ɕəŋ lak pət tjiu ti

合：0 0 | 3/8 1 6 | 6/8 2 2 6 2 2 6 |]

[乐谱：含简谱与水语拼音歌词]

ṭai (je) pjiu (e), tjiu ɕeŋ lak kai tjiu ṭi seŋ (e heŋ heŋ e heŋ pjiu (e). tjiu ɕi ṭi seŋ kəi sai lau (e) pjiu (e), soŋ ɕau lau tʻai kai kei ɕeŋ (e heŋ e heŋ pjiu (e) kai kəi ɕeg (me) pjiu (e e) pjiu (e)

第四节 贵州水族民歌

贵州水族民歌同其他民歌一样，不仅深深植根于水族民众的日常生产劳作中，而且也有丰富的体裁形式。

一、贵州水族旭基与旭早

（一）水族旭基

旭基，汉译为"单歌"，它与其他民族山歌相似，多歌唱于户外，并因词体结构的特征而得名。旭基有独唱、对唱（双唱）和群唱三种演唱形式。无论哪一种形式均有"歌头"和"歌尾"。由于歌唱在户外进行，既需尽到对歌的礼节也需引起对方的注意，同时还借以开声，所以旭基启唱时都有一句悠长的引腔调。这个固定形态的"引腔"既是歌头也是段落的首句，它作为"歌头"时高亢而富有生气。

旭基的中心唱段根据所歌内容的不同而长短不一，由两句至多句组成。它们的乐句用"引腔"加以分隔和连缀。旭基的尾部是一个众人帮和的扩充乐句（民间称之为"打和声"），它是旭基传统的收束形式。歌尾演唱时，一般重复歌词的最后一个字（也是一个词），其余全用虚词，它是水族民间歌曲强调词意、总结内容的一种独创的表现方法。歌尾据说是模仿凤凰的鸣叫，因此，音调富于装饰性。旭基常利用二级音"re"组成一个活跃的三音组，它的几乎所有乐句都从"re"起始，同时用"mi"对旋律骨架做展开，然后以"do""sol"做血肉的填充，形成先四度跳进，而后音阶式反向进行，最后反复级进的旋律基本特征。如三都县的《凤凰之歌》（谱例1-19）。

谱例1-19：三都县《凤凰之歌》

凤 凰 之 歌

三都县
潘 叶 演唱
姚福祥 记、译歌词
李国忠 詹正居 焦 诚 记谱

$1=$ $^\#$F

中速 节奏自由

领

╫ 0 1 2 - 3 5 3 | 3 3 1 | 2．1 2 | 5 2 3 2

(en jo he no) hai Nok min (no) (la) ȵa·u xən tu tɕaŋ

（嗯 约 赫 合） 凤 凰 鸟 （啰） 她 飞 来 都江，

1 1 2 1 2 3 | 1 0 1 | 2 - 3．5 3

tjen xən faŋ man laŋ he kuŋ, (en jo he ho)

富 饶 的 土 地 栖 身， （嗯 约 赫 合）

[乐谱]

```
 5   3   ³₂   5   2   1   1·2   1   2   5
ta:ŋ pən NOk tau ʔu mai tsja pe tɕin taŋ ɕa:n la
美    丽  凤   凰  她  来  自    北  京  高   站  茶

 1  2  3  1  5  1  2  1 2 2 1·0  1  2  -
za:u tsuŋ kwe ta:u taŋ ɕa:N Na:u ze (au)  (en jo
树   为   祖  国   尽  情   歌    唱  (欧)。(合)(嗯 约

 5  3· 2  5  2  ⁵₃ -  2 - 3 - ²₁ 0  1 2 3· ²₁ 0 ‖
he  ho  jo he ho  ɕo   ho   ho   ho) Na:u (no ɕo)
赫  合  约  赫 合  西   哦   合   合) 唱   (啰 西哦)。
```

(二)水族旭早

旭早，亦因歌词的结构特征而得名，直译为"双歌"，又由于与酒文化的密切关系也常被称为酒歌。其演唱形式多为一领众和，叙事性双歌则以说唱为特征。

旭早的起头是一句热情的呼唤式引腔，既能振奋精神，也能安定秩序；中心唱段是表现内容的主体部分，采用多句式，叙述性强；歌尾采用一领众和的形式，充溢着热情，既赞美友谊，又烘托气氛。如荔波县的敬酒歌《请你多喝几杯》（谱例1-20）。

谱例1-20：荔波县《请你多喝几杯》

请你多喝几杯

荔波县

```
⇂ 3 2 1̇ 1̇ 2̇ 5 3̇ 1̇ 1̇ 2̇ 2̇ 1̇ 1̇ 2̇
  ha pjau tsuŋ ka:u na:i nau ȵa me tsjen, ȵa me tsja:n pu
  远  路   来    快   快   伸  手  接   酒    多  喝   几   杯

 ³₅ 2̇ 3̇ 1̇ 2·1̇ ²₁̇ 1̇ 1̇ 5̇ 2̇ 3̇ 2̇ 1̇·
 hen mja (ha) tai (ʔau)  ȵa me tsja:n pu mja ha tai
 饥  渴  (哩) 解  (欧),  多  喝  几    杯  正  开 怀

 2̇ 2̇ 1̇ 1̇·2̇ 5̇ 1̇ ¹₂̇ 5̇ 2̇ 3̇·
 han ho ʁai ha:i,  tɕu khun ka:i ji ȵa we!
 失   敬  得  很,   远   路   的   朋 友  喂!
```

l̨ɕu khun ka:i ji ju we!
远 路 的 朋 友 喂!

二、贵州水族古歌与旭腊

（一）水族古歌

水族古歌可称为叙事古歌。这种主要在丧葬场合所唱的歌曲大多以历史、传说、寓言为主要歌唱内容，篇幅一般都较长，如《开天辟地造人烟》《牙仙造人》《人龙雷虎争天下》《我的先辈》（谱例1-21）等，这些古歌把感情的抒发放在次位。

谱例1-21：三都县九阡镇《我的先辈》

我的先辈

附词：风呼呼大树折断，风鸣鸣雷击林山，
　　　老树断新树又生，后继有人你别挂牵。

在大量的古歌中，《诘俄讶》有着特殊的历史地位，"诘俄讶"三个字的直译是：五个老奶奶讲道理。由此可以推断它是水族母系氏族社会的遗音，是水族最古老的歌调之一。"诘俄讶"曾在水族相当长的一段历史中发挥着非凡的作用。婚丧时用它领先叙唱婚丧的古理，以重温历史，教育后代；族人或村寨出现纠葛难以平息时，双方便一起宴请当地寨老来评理，这种评理便是通过诘歌的演唱来进行的。它引古论今，通过论辩使矛盾平息，族人和解。在这种情况下需有两个歌者互相对应辩唱。这种用篇幅较长的歌唱来引古道今、明辨是非的习俗唯水族尚留有一点遗存，不过，它的历史功能现代已不复存在，只略存一丝余音而已。

（二）水族旭腊

旭腊，汉译为"儿歌"，是水族儿童在场院嬉戏、林中摘果、节日欢庆时演唱的歌曲，歌曲结构短小，歌词通俗易懂，旋律明快流畅，以刻画儿童生活为主。如三都县的《邀邀约约找杨梅》（谱例 1- 22）。

谱例 1- 22：三都县《邀邀约约找杨梅》

邀邀约约找杨梅

三都县
杨先方　演唱
姚福祥　记、译歌词
李继昌　记谱、配歌

$1 = {}^{\flat}E \quad \frac{2}{4}$

中速 活泼

（乐谱）

水族儿歌的最大特点便是它改变了单、双歌无规律节拍的现象，词体结构也相应得到调整。虽然它还没有超越五度四声的音域，但儿歌旋律的流动常摘取成人歌曲中的大跳进行而使儿童性格异常突出，并且由孩子们演唱的这首儿歌一改传统，均不结束在宫上而以角音收煞，新颖而别致。

第五节 贵州布依族民歌

我国的布依族主要聚居于黔南、黔西南两个布依族苗族自治州及安顺市和贵阳市。在黔东南苗族侗族自治州、铜仁地区、遵义市、毕节地区、六盘水市及云南省的罗平和富源、四川省的宁南和会理等地也有分布。按照不同生产生活的需要，贵州布依族民歌可以分为浪哨歌、山歌、酒歌、叙事歌、丧葬歌、祭祀歌和儿歌七个种类。

一、贵州布依族浪哨歌与山歌

（一）布依族浪哨歌

浪哨歌在罗甸、望谟、册亨地区，主要有小歌和勒尤调两类，均采用小调演唱，故而得名为小调玩表歌。小歌是浪哨歌的代表性歌种，它主要流行于荔波县以及荔波、三都、独山三县的联结地带。小歌以大小三度、大小二度为主来组合声部，色彩独异。如《唱歌要唱咿啊咿》（谱例1-23）。

谱例1-23：纳雍县《唱歌要唱咿啊咿》

唱歌要唱咿啊咿
（相识歌）

纳雍县
罗先芝 罗朝秀 演唱
胡家勋 记谱

```
6̲ 1̇ 5 6 | i̲2̇ 6 i̇ - | i̇ 6 5 ‖
情 呀 情 意 人 （啊 咿   咿 啊）

6 2̇ 6 | 5 5̲6̲ 2̲6̲ | 6̲1̲ 2̇ i̇ | 2̇ - ‖
情 妹 的（咿呀）打 单 身（啊咿）。
```

勒尤调是对乐器演奏音响的模仿，用无意义的拟声词演唱。曲调极富思念的情愫，久而久之它们逐渐有了固定的含意，便被乐手填上简单的歌词而歌唱，在发展中又不断完善，于是便形成了这个独特的歌种。那些富于弹性的"勒、哩、哦"等字音，既是对吹奏音响的模仿，也是相对固定的音名和指法，连续三十二分音符的"勒"字是对"tr……"的直接模拟。

（二）布依族山歌

布依族山歌大多歌唱于山野田间，间或青年们在节日里走寨互访时也对唱于场院和堂屋，它与布依族社会生活的关系极为密切。布依族的山歌结构单一，多采用主导乐句变化重复的二句式、四句式，使用汉语演唱，区域性色彩突出，形成了北、中、南三个土语区。布依族中部山歌以羽调式、徵调式为主。羽调式山歌旋律柔婉细腻，流布面极广。《好花红》（谱例1-24）、《桂花开在桂石岩》是中部民歌区域性色彩的主要代表。

谱例1-24：布依族民歌《好花红》

好 花 红

1 = C 3/4 布依族民歌

热情饱满 中速稍快

```
(3 2 3̲ 6̲ | 1 - 2 | 3 6̲ 2̲1̲ | 6 - -) | 3 6̲·3̲ | 2 1 3 -|
                                    1.好花    红 哎
                                    2.好花    鲜 哎

3 2 1̲ | 1̲6̲ - 1 | 3 2 2̲3̲ | 6 1 2 | 3 6̲ 2̲1̲ | 1̲6̲ - -|
好 花 红 哎， 好花 那个 生 在 嘛 刺梨 蓬    哎，
好 花 鲜 哎， 好花 那个 生 在 嘛 刺梨 巅    哎，
```

```
3 6. 3 | 2 1 3 - | 3 2 ⁱ1 | ⁱ6 - 1 | 3 2 2 3 | 6 1 2 |
```
好花　生　在　刺梨树 哎　哪朵那个 向 阳 嘛
好花　生　在　刺梨树　　　哪朵那个 向 阳 嘛

```
3 6 2 1 | ⁱ6 - - :|
```
哪 朵 红　哎。
哪 朵 鲜　哎。

布依族南部山歌流行于独山县、荔波县等地，以徵调式为主，音域宽广、旋律高亢，兼具高腔的特点。其中，独山麻尾山歌是一种三声腔民歌，全歌只用四个音，且降B并不稳定，它用假声和豪放的演唱保留着古朴、开朗的特征，如独山县的《丰收交粮走在前》等。

布依族山歌中还有部分猜调、盘歌，它们是一种风趣、活泼而内容深邃的娱乐性歌曲，以各类知识相互问答、盘考，曲词语言都富有生活情趣，特别流行于青少年当中。

二、贵州布依族酒歌与叙事歌

（一）布依族酒歌

布依族自古以来就讲究礼节，每逢节日或喜庆场合必设宴聚会，并根据不同的礼俗内容，有着各具特色的歌唱礼节。因此，酒歌亦称酒礼、酒令歌。其内容繁多，渗透着布依族淳厚、质朴、豪爽的古风。其中以流行于荔波县为中心的大歌最具代表性和独特性。大歌是节日聚会、礼俗席间作为酒歌来演唱的。其内容主要是迎送客人、颂祝村寨、敬酒唱酒、叙事讲古等。它主要流行于荔波县、独山县（基长乡）、三都县（周覃镇、九阡乡）。以荔波县为中心，北环月亮山，南沿樟江水，绵延近百平方公里的地区都是大、小歌繁衍、活跃的土壤。

布依族中部地区，酒歌多用汉语演唱，特别是"宵夜歌""筷子歌"带着更多的娱乐性。它们有的借用山歌曲调，有的借用花灯音乐，并移植了汉族民歌的某些精华，加用了许多别致的衬词、衬腔。

布依族的西部聚居区，酒礼大多保持传统的面目，而且在社会生活中占有重要地位。酒礼场合当中，除了庞大的歌队阵容而外，各歌郎还有各司其事的分工。敬酒、劝酒也很注意礼数。它包括进寨歌、开门歌、分烟递茶歌、摆席歌、桌子歌、筷子歌等。以六盘水地区为例，这个聚居区的婚娶歌唱首先要唱供奉歌仙的歌曲，然后由男方接亲队伍摆上强大的对歌

阵容。第一程序唱《开门歌》，如纳雍县的《接亲来开门》（谱例1-25），接着唱《求亲歌》（即"认亲歌"）、《交钱歌》（即交给女方象征性的抚养费，叫作交"奶母钱"）。对方要唱《酬谢歌》，然后唱完《早晨歌》以结束上午的礼仪。第二天迎亲上路，寨中妇女纷纷拦于路中要唱《拦路歌》，直至歌郎们被执罚酒，双手奉上叶子烟以服输。接亲歌郎们将新娘迎娶到家还要向男方主人家唱起《挂帐歌》，挂帐沿唱《娶开帐歌》。最后由大歌郎唱起《感谢歌》以感谢主人的信任和重托，并祝福姻缘美满。有的婚俗歌唱中，酒礼的最后程序，还要唱起称为"哭走"的哭嫁歌，以抒发新娘对家乡、对父母的眷恋之情。

谱例1-25：纳雍县《接亲来开门》

接亲来开门
（开 门 歌）

1 = D

中速稍快 自由　　　　　　　　　　　　　　　　纳雍县

[简谱曲谱，含彝语发音标注]

(二) 布依族叙事歌

布依族叙事歌可分为叙事古歌和苦情歌两部分。古歌的意思是古老的歌。这些古歌都以生动的语言、丰富的想象，描绘了天地的形成、人类的繁衍和原始的社会生活，展现了布依族远古时期历史演变的概况，展示了布依族先民令人敬佩的创造能力，它们以《十二个太阳》《造千种万物》《祖王和安王》等为代表。

苦情歌大多叙述自身的苦难和现时现刻的孤苦心境，常采用叙事与抒情相结合的手法。布依地区把这种悲苦的心境集中于一个人物——"勒甲"（即孤儿），更易引得人们的同情和共鸣，这类苦歌被称为"勒甲歌"（又称"寡崽歌"）。这类歌曲较之于古歌其曲调性相对增强。如罗甸县的《哪里去求生》（谱例1-26）、荔波县的《我的命好苦》等都是"勒甲歌"的代表作品。

谱例1-26：罗甸县《哪里去求生》

哪里去求生
（勒甲歌）

```
6 - | 5 - | i - ‖
好    心    伤！
```

另一部分苦情歌则是妇女们在一起时相互促膝谈心的歌唱,被称为"姊妹歌",它们大多是叙唱孤儿寡母的伤痛、家庭地位的低下以及一生辛苦劳累的愤懑,极为感人。

三、贵州布依族祭祀歌与儿歌

（一）布依族祭祀歌

布依族信仰多神,由于历史等诸多原因,这种较原始的鬼神观念在某些地区还顽固地存在着。部分礼俗活动也被渗进了一些唯心主义的内容,对于生、老、病、死仍存在若干迷信观念。因此,年节到来必"驱鬼逐疫";久不生育也要求助于生活在"花山"上的"送子娘娘";有病不求医只求神灵……

祭祀歌在贵州一些地区被称为"鬼师歌"或"打老魔歌",其曲调较为规范和完整,语言、情绪较为吻合,它结合了语言的口语规律和做法事时的需要,犹如吟诵咒语一般。如荔波县的《驱鬼》（谱例 1-27）。

谱例 1-27：荔波县《驱鬼》

驱 鬼

荔波县
覃家祥 演唱
继　昌 记谱

$1 = {}^\flat B \quad \frac{4}{4}$

中速稍快

```
5 3 5 6  5 3  3 2 | 3 1 3 2 3 1 · 2 |
mwŋ ?jw ia zieŋ  ku,  ja jan jw la:k on,

1 2 3 1 2 3 | ³⁄₄ 5 3 6 5 5 | 5 3 ³⁄ₑ 1 |
ku ja zo jw da saŋ,  ku ja:ŋ zo mwŋ (la), ?jw ?dai waŋ,

2 1 2 3 | 6 1 2 1 | ⁴⁄₄ 1 2 3 3 2 3 |
ku  ja:ŋ zo, mwŋ pai tsi pai,  mi tɕau mwŋ taŋ joŋ do,
```

$\frac{5}{4}$ 3· 6 0 6· 1 1 2 3 0 ‖

joŋ no muŋ taŋ(lo) joŋ tɕa。

译意：你躲在羊圈里我知道，　　你要走就快点走，
　　　　你躲在柜子里我也知道，　　要是不走，等我法师来到，
　　　　你躲在床脚我也知道，　　　要你头肿得像粪箩，
　　　　你在什么地方我都知道。　　颈子大得像屯簍。

（二）布依族儿歌

布依族儿歌大多反映孩子们在接受本民族音乐文化熏陶时的初级状态，也展现了他们团结、上进、热爱劳动、富于幻想的生活情趣。如罗甸县的《月亮歌》（谱例1-28）等。

谱例1-28：罗甸县《月亮歌》

月 亮 歌

罗甸县
陆国器 演唱
继 昌 记谱
王邦荣 伍强力 译词

$1=E$ $\frac{3}{4}$

中速稍快

5 １ ♭6 １· | $\frac{4}{4}$ １ 6 １ 6 3 0 |
zoŋ diem zoŋ dau, sau ta wai la lu,
月　亮　星　星，　照　姐　纺　线　线，

5 5 6 5 6 １ 0 | １ 6 １ 6 １ 0 | 6 6 １ 6 １ 0 |
ju ta wai la teŋ。 soŋ fuŋ deŋ dan tau, po me ɕau pai na,
织布　做衣裙，　　两手忙穿梭，　　爹妈叫上坡，

6 3 １ １ 7 0 | 6 6 １ １ 6 0 | 6 6 １ 3 6 — |
fai zam ta ɕo ɕoŋ, pjoŋ zoŋ lai pjoŋ tai, tai la ko pi pa,
姐姐眼泪落，　　哭啼下楼脚，　　哭到枇杷树，

6 6 6 6 3 0 | 6 6 3 １ 6· 0 | １ 6 １ 3 7 0 ‖
tai la na paŋ ʔun, tai taŋ kuŋ zi lɛ, daŋ mɛ tɔk ta zəm。
哭到对门田，　　哭到猪菜地，　　涕泪淌成线。

第六节　贵州彝族民歌

贵州省彝族民歌别具一格。它的音阶调式丰富多样，演唱风格别致，形式体裁也比较多样化。彝族山歌清新优美，具有高原牧歌的气质；情歌委婉缠绵，表达感情细腻；酒礼舞歌内容丰富。

一、贵州彝族曲各与阿硕

（一）彝族曲各

曲各，有的地方称"曲姑歹""喽啥曲作"或"录咪"。其最初并无爱情的含义。但在长期的生活实践中，已约定俗成地成为情歌的专用名称了。曲各的演唱形式以独唱、对唱为主，也有齐唱；曲各中的民间爱情故事歌，在威宁县和赫章县南部一带称"奏谷"，赫章北部一带有的地方称其为"各卡摩"。

曲各有逗趣取乐的"嚊啪达"歌词结构，如同汉族的咬头诗。第一句的尾字，即是第二句的头字，但两字的字音相谐而字意不同。内容上相邻两句也不相关，出人意料，以此造成笑料。传统曲各的歌词比较长，随着时间的推移逐渐简化。据艺人李永才介绍，约在七八十年前（开化较早的盘县、水城、大方城等地，也不过百余年）逐渐出现了"洒叉"。洒叉，有的地方称"酒谷慕"。其曲调广泛吸收、融合了汉族民歌和杂居各民族民歌之长。结构短小精悍，易于为人们所接受和运用，也易于即兴编创。

曲各的曲调，由于地处山区，一般都不太高亢、粗犷。如赫章县流传的《九十九马蜂》（谱例1-29）便是其代表。

谱例1-29：赫章县《九十九马蜂》

九十九马蜂

赫章县
王兴朝　演唱
胡家勋　记谱、配歌
王子尧　录一方　王继超　译词

$1=F\ \frac{4}{4}$

快速

| 0 · 1 | 2 1 - $\overset{3}{\underset{}{}}$ | 2 3 - $\overset{5}{\underset{}{}}$ 6 | $\frac{3}{4}$ 6 6 - |

（a　e　o　a　e　o　o　a　du tu）
（啊　哎　哦　啊　哎　哦　哦　啊）　九　十

```
⌒               ⌒
1̲ 6  6  6·6 | 4/4 1 - - 3̲5 | 3/4 5  4· 0 | 4/4 5  6 - - 2̲ ǀ
tɕy t's (ti)  tɕy,        (e  o      e  o     a)
九  马 (的)  蜂,         (哎 哦     哎 哦    啊)

                 21
3/4 1  1 ̲5 | 5  4̲5 - | 4/4 6  6·6 - - | 6˙ 0  0 ‖
xɣ  zo  tɕ'o ts'ɣ  tɕ'o (e          e),
六  十   六  花    蜂  (哎         哎),
```

附词：百二十黄蜂，　　　　　　　开门迎耕牧，
　　　在纳娄的木姜子树下，　　　一道开朝歌场，
　　　织三道门蜂篱，　　　　　　让哥妹开口，
　　　一道朝北开，　　　　　　　如此开口唱歌，
　　　开门迎日月，　　　　　　　唱不唱由妹！
　　　一道进南开，

（二）布依族阿硕

阿硕，有的地方称"喽偈"或"录柱"，还有的地方将女家唱的称"阿硕""阿美凯"，男家唱的称"录外"。产生于母系社会终结、父系社会确立的时期，历史比较久远。对此，前述《西南彝志》有所记载外，汉文史志也不乏记述。《贵州通志·土民志》载："至婚期，妇家招宗族亲友行话别之式，其时令侍郎悲歌一曲，女唏嘘呜咽不胜悲痛，放声歌而和之，其歌意略言孝道有亏及生离也。"

阿硕，在女家或男家都有一定的演唱程序，每一程序又有若干首，内容极为丰富。即以主要程序中的"阿硕"而言，就有薄卖落卖说（山的根源）、舍委倮珠说（木的根源）、外录则说（花的根源）、主摩说（主摩的来历）等。演唱形式有独唱、对唱（也称宝咪）、齐唱、歌舞等。由于在室内演唱，旋律大多比较细腻，委婉动人。每每唱到情深之处，常使人泣啼涟涟，也常使人乐而忘忧。

在威宁马街一带，接亲的第二天晚上，小伙子们要在布土（管事）的带领下，以歌舞向主人家敬酒祝福。先到男长辈处，再到女长辈处。最后到厨房向帮忙的人们敬酒致谢时，他们有的把饭萎、马匙顶在头上（象征年年丰衣足食），有的拿着猪肘子（象征岁岁杀猪宰羊），有的背着背扇（象征生儿育女、儿孙满堂），还有的挥舞着鼓满气的猪尿泡（表示兴高采烈），一人手执通明的火把（象征喜气和善），领头的舞着手帕。在领头一

声高兴的咳嗽之后，大家一片欢闹，背背扇的学婴儿大哭，拿猪肘子的学猪大叫，其余的人们哈哈大笑或"哦！哦！"大吼。紧接着大家手牵着手（执火把者除外），欢快地歌舞。每唱完一段，领头的又高兴地咳嗽一声，大家又如前一片欢闹，接着又继续歌舞。这种舞称"超戛摸朵"，歌曲火红激越，演唱一领众合，真假声相间，舞蹈粗犷奔放，气氛热烈异常。如歌曲《我问接亲的》（谱例1-30）。

谱例1-30：赫章县《我问接亲的》

我问接亲的

赫章县
文富治等　演唱
胡家勋　记、配歌
陈大敬　译词

$1 = A \dfrac{3}{4}$

3 6	6 5	3 6	$\frac{2}{4}$ 3 6	6 5 3	6 5 3 5 6

ŋu Li (lɣ lɣ) ŋu Li (lɣ lɣ) t'su du nu,
我 问（喽 喽） 我 问（喽 喽） 接 亲 的，

6 6 6 ♯i 3 | 6 6 6 ♯i 3 | ♯i · 3 6 |

ʔɣ ni (lo) na Li ʔɣ ni (lo) na Li t'u (zi o)
今 天（啰） 你 来 今 天（啰） 你 来 时（咿 哦）

$\frac{3}{4}$ 6 ♯i 6 6 - ‖

na Li (o) t'u,
你 来（哦）时，

附词：问：九十条恶狗，　　答：今天我来时，
　　　　　我陪守路上，　　　　斟上三杯酒，
　　　　　你怎样过来？　　　　接新媳妇回去，
　　　　　你说给我听。　　　　狗咬声应岩上，
　　　　　　　　　　　　　　　请表姐打狗，
　　　　　　　　　　　　　　　我就这样过。

二、贵州布依族裉洪与嗡喽咪

（一）布依族裉洪

裉洪，系在老人去世至出殡前或为先祖做斋时演唱的歌曲（与汉族的孝歌相似）。《西南彝志·论歌舞的起源》记载："在斋场里，献祭的物品很厚重，活人献给祖先享受。赐给彝族的好根基，是至高的长者赐给的，所来到斋场的人们，都要很好地记住歌曲裉洪。"裉洪以独唱和对唱为主，内容有唱天地万物的形成，唱死者生前的苦情，唱历史英雄人物以及倡导行善、尽孝的民间生活故事等。

边歌边舞的裉洪，称裉洪呗，也有"跳脚""铃铛舞""裉几俩"或"搓蛆撵老鸹"等不同的称呼。由四人以上（成双数）一手执铃铛，一手执白帕随歌唱节奏摇铃而舞。代表作品有《树倒树不哭》（谱例1-31）等。

谱例1-31：赫章县《树倒树不哭》

树倒树不哭

赫章县
王兴朝　演唱
胡家勋　记谱
王子尧　录一方　王继超　译词

$1=\flat B$

se dɪ se ma ŋɣ,　se dɪ (o a) vu lɪ ŋɣ,
树 倒　树 不 哭,　树 倒（哦 啊）了 鸟 哭,

vu ŋɣ ndzo ma ŋɣ,　se ɪz (o a) ma dɪ to.
不 是 鸟 想 哭,　大 树（哦 啊）不 倒 时。

附词：一年过三趟,　　　　犀牛不想哭。
　　　随处都可坐,　　　　岩还没崩时,
　　　大树倒了后,　　　　一年过三趟,
　　　三年过一趟,　　　　随处都可歌,
　　　无地方可坐。　　　　大岩崩了后,
　　　岩崩岩不哭,　　　　三年过一趟,
　　　岩崩犀牛哭,　　　　无地方可歌。

舅死舅不哭，　　　　　　　都任意住下，
舅死外甥哭，　　　　　　　舅舅死了后，
外甥不想哭。　　　　　　　三年过一趟，
舅舅在世时，　　　　　　　无地方可住。
一年过三趟，

（二）布依族嗡喽咪

嗡喽咪，即娃娃歌，俗称儿歌。由于交通闭塞、生活贫困等种种原因，彝族儿童绝大多数都只能长期在偏僻的山区里生活，他们所接触的劳动生产如喂鸡、养羊、放牛，看到的高山、花木、天空、飞鸟，以及对大人们劳动成果、家乡美景的赞叹，月夜同小朋友们的游戏等，就是他们的歌唱内容。如威宁县一带流传的《我的小鸡》（谱例1-32）等。

谱例1-32：威宁县《我的小鸡》

我的小鸡

威宁县
普定柱　演唱
胡家勋　记、配歌
王继超　译词

$1 = E \ \frac{2}{4}$

中速

```
⌐3¬           ⌐3¬
5  3  6 | 5  3  6  0  0 | 6 1 2  2 1 2 |
ŋo  ɣa ba,  ŋo  ɣa ba,    ɣa ba (lɣ lɣ si)
我  的 小鸡，我  的 小鸡，   小  鸡 （娄 娄 是）

6 1 6 5  6 2 | 6 1 6 5  6 2 | 6 1 6 2 |
ta kɪ ta ho mu (ʐo), ta kɪ t'a ho mu (ʐo), mu lo no si,
一 只 传 百 只（哟），一 只 传 百 只（哟），老 了 的 阉，

2 1 6 5 | 1 6 1 6 1 | 2  2 3 5 ‖
ʂz lo no mu, ŋo ha ɳa ha (si) luɪ do (ʐo).
阉 了 变 老， 我 的 小 鸡 （是） 乖 乖 （哟）。
```

第七节 贵州土家族民歌

贵州土家族世代栖居于黔东北高原地区,根植于山、拓寓于山、生息于山、歌唱于山。土家族民歌节奏舒展自由,旋律悠长宽广,曲调高亢醇厚,具有浓郁的土家族文化气质。

一、贵州土家族劳动号子

土家族劳动号子有石工号子、打夯号子、调单号子、拉木号子、榨油号子、船工号子、薅草号子等多种,其中以乌江船工号子最具代表性。乌江是长江的支流,全长1050公里,由于乌江沿岸自然条件险恶,造成乌江礁石密布,险滩不断。因而,行走在乌江中的木船结构与人们行船的劳动方式——撑篙、划桨、扳桡、拉纤等均与其他地区有所不同,从而形成了丰富的劳动号子。其中,乌江船工号子有不少固定唱词,如《清早起来不新鲜》《情姐下河洗衣裳》《现在有了党》(谱例1-33)、《我家当门有棵槐》等。这些号子或宣泄船工们积压在胸中的忧怨;或倾诉船工们反对统治者以及对官、商、匪、霸的不满和诅咒;或抒发船工们对爱情和幸福生活的向往;或赞颂新中国船工当家做主的新生活,具有深刻的历史价值和社会价值。

谱例1-33:思南县《现在有了党》

现在有了党
(乌江船工杨花号)

[乐谱：以前（欧吙 欧）船在资本家（欧吙，哎）现在哎有了党（奴）（欧）归我们群众所有（欧）。]

土家族薅草锣鼓号子，由于演唱形式特殊、风格突出而自成体系。薅草锣鼓号子内容十分丰富，历史故事、民俗风情、爱情生活、生产知识都能紧密结合生产劳动而歌唱。演唱程式大致有请神号、上工号、上田号；进入劳动时有悠悠号、唓唓号、唢呐号、黄杨号；催工时有快号、马赶号；放松时有慢号或专为娱悦而设的猜字行令号；休息时有茶号、凉风号；收工则有刹号、收工号；结束时则唱送神号。整个演唱过程形成一种"套曲"结构。

二、贵州土家族山歌与小调

（一）土家族山歌

贵州土家族大多聚居在贵州高原的东部和东北部，农业基本都在山野进行，因而山歌成了人们劳动生活的重要组成部分。各种生产劳动如砍柴、放牛、犁田、薅草、伐木、耕收、拉纤等都有相应的山歌相伴。土家族山歌内容十分丰富，从日常生活到重大社会题材都有所涉及，相当一部分反映了在旧社会统治阶级压榨下长工汉、放牛娃、挑脚夫、打鱼郎等劳动人民的痛苦生活。

土家族聚居区山奇水险，交通闭塞，人民贫困，文化落后，恶劣的自然条件给土家族人民带来莫大的苦难。但土家族人民性格坚毅、顽强、开朗。他们总是乐观而又信心百倍地投入各种生产劳动，风趣的《望牛山歌》（谱例1-34）、幽默的《扯谎歌》、多彩的《砍柴歌》以及生动活泼的

《盘歌》等便是他们民族性格的写照。

谱例 1-34：沿河县《望牛山歌》

望牛山歌

沿河县
田贵忠　收集整理
陈勇武　编曲

```
5 · 6 1̇ | 1̇ 2̇ 1̇ 2̇ 1̇ 6 1̇   6  5 | 3̣ 3 5 5 3 |
（南　啥）最爱 它 哟（啄 杯儿 啰 啄），牛羊吃得么

2̣ · 3 5 | 2̣ 3 3 2̣ 3 3̣ 5 3 2̣ | 1̇ 6 1̇ 6 1̇ |
（啄　杯儿）饱咕咕那么（啄杯儿　啄），社员见了么

5 · 6 1̇ | 1̇ 3 3 1̇ | 6 1̇ 6 5 | (2̇ · 2̇ 6 1̇) |
（南　啥）笑　哈哈哟（啄杯啰啄）。

　　　　　　　　　　　　　自由地
6 1̇ 6 5 | 2̇ — | 6 1̇ 6 | 5 — ) | 3̇ · 5̇ 2̇ | 3̇ — |
　　　　　　　　　　　　　望　牛　去哟

6 · 1̇ 6 — 1̇ · 2̇ 6 | 1̇ — | 3̇ · 5̇ | 3̇ |
（嗬儿 嗬）望　牛　去哟（嗬 儿 嗬

2̇ 3̇ 2̇ 1̇ 2̇ 1̇ 6 1̇ 6 5 · 6 1̇ — — — ‖
嗬儿 嗬 嗬儿 嗬 嗬儿 嗬 嗬儿 嗬。
```

土家族山歌粗犷古拙，高音域长音多，曲调宽广而悠长。并且由于地理条件与文化背景的差异还导致土家族山歌风格的多姿多彩。如高腔型的"栽秧歌""上田号"，其音域宽广、自由，加上男人们的小嗓演唱，产生一种山谷回声的效果；而"放牛山歌""砍柴山歌""盘歌"等，却朴实而风趣，词曲结合，一字一音，与高腔型山歌形成鲜明对比。

（二）土家族小调

贵州土家族聚居的黔东地区，历史上曾受巴蜀文化及楚文化的影响，贵州土家族通说汉语，通用汉文（本族文化与汉文化融合渗揉），致使其小调内容丰富、风格各异。这些小调大多在山歌的基础上发展起来并与灯调关系密切，音乐特点是曲调短小，旋律流畅。其内容较为广泛，有反映下层劳动人民在反动统治压榨下内心痛苦的《长年歌》《壮丁歌》（谱例1-35）、《苦媳妇》，也有表现劳动人民渴望爱情、憧憬自由婚姻的《望郎

歌》《小妹生得乖》，还有表现市民生活内容和情趣的《小妹开店》《铜钱歌》等。

谱例 1-35：沿河县《壮丁歌》

壮 丁 歌

沿河县
朱永香 演唱
田贵忠 王纯孙 记谱

1 = F 2/4

中速

2 2 2 | 2 3 | 2 1 6 | 2 2 2 2 | 1 6 5 5 |
1. 正月（哩）雨水 乱纷纷，生下男儿是 苦（哩）命，

6 1 1 ⁶₇ 1 3 | 5 5 3 2 | 6 6 1 5 | 6 1 1 ⁵₇ 1 3 |
总 之 是 要 当 兵（嘛 啊 喂喂 哟），总 之 是 要 当

5 5 3 2 ‖: 3/4 1 6 1 6 1 2 | ¹₇ 2 2 3 2 1 6 |
兵（呐　啊）。2. 睡起（就）半夜正，门外（就）响一声，
　　　　　3. 妻子（就）开门望，门外（就）两杆枪，

2/4 1 2 ⁶₇ 1 2 2 | 2 6 5 | 6 1 1 ³₇ 1 3 | 5 5 3 2 |
耳听 门 外（就）在 打门，总之是 抓 壮 丁（嘛 啊
（1 6）
手拉 索 索（是） 丈 二 长，绑 在（就）两 膀 上（嘛 啊

6 6 1 5 | 6 1 1 ⁶₇ 1 3 | 5 5 3 2 :‖
喂 喂 子 哟），总 之 是 抓 壮 丁（呐 啊）。
喂 喂 子 哟），绑 在（就）两 膀 上（呐 啊）。

附词：4. 走齐门外边，　　　5. 走齐朝门外，
　　　　儿子喊两声，　　　　妻子哭忧忧，
　　　　喊声儿子快长大，　　喊声妻子不要愁，
　　　　长大为好人。　　　　我去把国救。

6. 走齐黑獭乡,
 妻子送盘缠,
 喊声妻子快打转,
 转去把儿盘。

7. 走齐黑獭乡,
 撞倒冉乡长,
 喊声乡长把我放,
 我们要离娘。

8. 乡长开言说,
 说我兄弟多,
 不是哥哥就是我,
 内中去一个。

9. 送齐沿河城,
 交到接兵团,
 稍息立正做不完,
 咋个上得战?

三、贵州土家族礼俗歌

土家族的民俗风情古朴而多姿,大多有民歌紧密相伴。如每年新春来临有《说春歌》,为老人祝寿有《寿诞歌》,修房造屋有《上梁歌》《福事歌》,出嫁女儿有《哭嫁歌》,埋葬亡人有《孝歌》等。其中,《哭嫁歌》有一套较完整的演唱程式,它同婚嫁礼仪是同步进行的,即每一程序都有相应的哭歌,其结构较复杂。有"哭开场",它包括了哭双亲、哭兄嫂、哭姐妹、哭邻居;有"哭神祇",即哭天地、哭祖先;最有趣的是哭媒人,一般都是通过骂媒人来表达土家族妇女过去在封建礼教迫害下的内心痛苦;最后唱"刹鼓"结束。如《哭双亲》(谱例1-36)就是哭嫁歌里的代表。

谱例1-36:德江县《哭双亲》

哭 双 亲

德江县
张毓英 演唱
高应智 记谱

$1=\flat B$ $\frac{2}{4}$

中速稍慢

6 2. | 2̇ 1̇ 6 6 0 | 1̇ 2. 2̇ 1̇. | 6 5. 5 0 |
我 的 爹(也安), 我 的 父 母(也 安),

$\frac{3}{4}$ 6 1̇ 2̇ - | $\frac{2}{4}$ 2̇ 2̇ 1̇6 | 6 0 | 1̇ 2̇ 1̇6 |
葛 藤(安) 开 花(哎) 满 山(也)

$\frac{3}{4}$ 1̇ 6 5. 5 | $\frac{2}{4}$ 6 2. | 1̇ 1̇ 1̇6 | 6 0 | 6 1̇ 1̇6 |
铺(也安),(是) 当 今 取 本(安) 人 之(安)

$\frac{3}{4}$ 1 6 5 0 5 | $\frac{2}{4}$ 6 2 · | $\frac{3}{4}$ 2 6 1 6 0 | $\frac{2}{4}$ 1 2 1 |

初（安）。（是） 桂花 开来（也） 一树（安）

$\frac{3}{4}$ 1 6 5 · 1 | $\frac{2}{4}$ 6 2 · 2 1 6 0 | 6 0 | 2 1 1 6 |

白（安），（是） 提起 双老（安） 丢不（安）

$\frac{3}{4}$ 6 5 · 5 5 | $\frac{2}{4}$ 6 2 · | $\frac{3}{4}$ 2 6 2 6 0 | $\frac{2}{4}$ 1 2 1 · 6 |

得（也）。（是） 桂花 开罢（也） 一树（哎）

$\frac{3}{4}$ 1 6 5 · 5 | $\frac{2}{4}$ 6 2 · | 2 1 1 6 | 6 0 | 1 2 1 6 |

青（也安），（是） 提起 双老（安） 好伤（安）

$\frac{3}{4}$ 1 6 5 0 ‖

心（也）。

"孝歌"也称为"哭丧歌"或"哭丧鼓"，是土家族人为悼念亡人而举行的一种祭祀活动，具有浓厚的古代巴人遗风。"孝歌"亦有特定的表演程式，当死者装殓入棺后，即在堂屋设灵堂吊唁，孝歌从当晚举行的绕棺仪式起就开始唱，除悼念亡人外，还有说古唱今、猜谜拆字、插科打诨等。其程式很讲究，包括开歌场、请亡人、说根生、拆字、撒花直至拆歌楼、送棺材、送歌郎才算结束。其歌声凄切、哀婉，锣鼓紧凑，舞姿粗犷而古朴。如《打绕棺》等。

第八节 贵州仡佬族民歌

仡佬族民歌是一种很古老的民歌，它记载着仡佬族不同历史时期的社会生活、风俗习惯、宗教信仰等内容，而形式上也具有仡佬族独特的体裁结构、章句格式、表现手法、语言音调等，呈现出古拙、质朴、和谐、自然的特征。

一、贵州仡佬族勾朵以支豆

勾朵以支豆，汉译为"劳动歌曲"。包括《打闹歌》《劳动歌曲》以及部分与劳动有关的山歌，其中以《打闹歌》（薅草歌）最具代表性。

《打闹歌》（薅草歌）与仡佬族先人"开荒辟草"进行农耕劳作活动有关。仡佬族的"打闹草"是农业生产中除草时的劳作形式。在锄草时专门请来歌师，在劳动现场敲锣打鼓、说笑唱闹，以提高劳动效率。

《打闹歌》（薅草歌）一般来说有如下程序：

（1）开场白：歌手说"号头"的形式，即说客气话。
（2）排歌场：用歌场引导在场人员排开工作场面。
（3）向神灵祈祷：无固定仪式，唱《开五方》《东西南北中》等歌曲。
（4）即兴演唱：因薅草时间长，在劳动中即兴演唱，以驱散疲劳。
（5）收场歌：催促加快锄地进度，以及劳作结束时做种种交代。

仡佬族的《打闹歌》曲调十分丰富，颇具特色，因地域不同又呈现出各自的风采。如《鸦雀打嗝有客来》（谱例1-37）是道真县"排歌场"时演唱的歌曲代表。

谱例1-37：道真县都濡乡《鸦雀打嗝有客来》

鸦雀打嗝有客来

道真县都濡乡
杨伯勋　演唱
周培兰　记谱

$1=A$　$\frac{2}{4}$

中速

（白）一二三四五，金木水火土，歌郎来到此，打顿花腔鼓咯！

附词：2. 一要心中记得有，
　　　　 二要嘴里说得来。

二、贵州仡佬族勾朵以与达以

(一) 仡佬族勾朵以

勾朵以，汉译为"山歌"。大部分是山边林野、田边地头用作自娱或交友等的歌。其中《仁义歌》内容多为赞颂对方的客气话，并用于迎客和结交朋友。有的山歌小调其内容与家庭劳动有关，如织布、磨豆腐、砍柴等。山歌也有借用其他歌种材料的情况，如借用情歌曲调的山歌，就不能在家里唱。勾朵以现代多用汉语演唱，只有部分老年人还能用仡佬族语演唱，一般用大嗓，少数用小嗓。如《不唱山歌半年多》（谱例1-38）。

谱例1-38：水城县《不唱山歌半年多》

不唱山歌半年多

水城县
陈芳吉 陈小燕 李小燕 演唱
张人卓 记谱

1=♭B 2/4
中速稍快
（假声假唱）

```
6 2 2 6 | 1 6 | 3 6 5 6 | 3 2 | 3 5 | 3 3 2 5 3 6 |
```

不唱山歌半哟半年多（哟），（哥啊哥呃）山歌打失一呀
捡得哪首唱哟唱哪首（哟），（哥啊哥呃）晓得是歌不呀

```
2 3 | 2 ‖
```

一 半 多（呃）。
不 是 歌（呃）。

(二) 仡佬族达以

达以，汉译为"情歌"。是在仡佬族流行最广泛、音调最为丰富的一种歌曲体裁。一般来说，情歌不能在家或当着父母、伯叔、兄弟的面唱，只能在传统习惯规定的"花音坡"或能避开熟人又比较安静的地方唱。

"花音坡"离寨子较远，风景宜人，每个寨子都有通往"花音坡"的小路，青年男女多半在那里相寻、试谈、选择配偶。除了赶场天或农闲季节晚上，青年们可以在"花音坡"唱歌谈情以外，每年春节的初一、初二、初三和仡佬族的小年（冬月第一个申日）都是祖祖辈辈传下来的唱歌的节日。春节时妇女聚会的"绣花洞"是仡佬族情歌传习的课堂，姑娘们在洞中一边绣花，一边由年长者将仡佬族情歌教给年幼者，歌声随着针线一起织入姑娘们的心底。

对歌在"花音坡"上,姑娘们一边手执针线绣花,一边唱歌。起初是男女各二对立,同时对歌,边唱边选择;歌声传递着喜悦和情谊,真挚地表达了双方的情愫,待找到意中之人,便相约离群而去。

仡佬族青年唱情歌大多用汉语唱,部分老年人用仡佬语唱,一般男青年用大嗓,女青年用小嗓。如《太阳出来照白岩》(谱例1-39)。

谱例1-39:遵义县平正乡《太阳出来照白岩》

太阳出来照白岩

遵义县平正乡
田金海 演唱
周培兰 记谱

$1 = F \dfrac{2}{4}$
中速

| 6 5 | 5 5 | 5 6 i | 2 - | 2 i | i 6 | 5 i | 6 i |
| 太 阳 | 出 来 | 照 白 | 岩, | 白 岩 | 底 下 | 种 砥 |

| 5 | 5. | 5 - | i 2 2 2 | 2 i | i 6 5 | 5 - | i i 2 2 |
| 代①, | | 一升砥代 | 收 | 三 斗, | 还 说 砥 代 |

| i 5. | 6 i 6 | 5 - ‖
| 收 | 不 | 来。

三、贵州仡佬族达以惹普娄

达以惹普娄,汉译为"酒歌",是通常用于红白喜事、喜庆丰收和造房立屋等酒席筵前的祝酒歌。一般由老人唱,用大嗓,多数用仡佬语唱,少数用汉语唱。酒宴场合常是中老年人尽情抒怀的机会。他们除感谢主人的慷慨好客、尽情歌唱友谊之外,还常盘唱对歌猜谜打赌,最后语重心长地教育儿孙后代,叙唱历史传说。仡佬族酒歌以仡佬语演唱的最为突出,腔随词走,自然而古朴。如《羊儿吃树叶》(谱例1-40)等。

① 砥代:音"ti ti",仡佬语,胡豆。

谱例 1-40：水城县《羊儿吃树叶》

羊儿吃树叶①

水城县
王素兰　演唱
张人卓　记谱
王国权　注音

1 = C 4/4

中速

（乐谱略）

(z za z za) tsɪ kə ŋ (a) ka lo (a)
（咿呀咿呀）岩 包 包（啊）前 后（啊）

tsei mu ti tsei (a) zu za ku tsl lə o (a)
小 羊 儿，（啊）母 羊 带，吃 树 叶，（啊）

lo ko (a ei a) tɕu lu tei tsia (a) mie kə。
叶 肥（阿呃 阿）羊 儿 得 吃 （啊）才 肥。

四、贵州仡佬族哈祖阿米与达以拉卑

（一）仡佬族哈祖阿米

哈祖阿米是仡佬族用于礼俗仪式的礼俗歌。主要有婚俗歌和丧礼歌两大类，并有严格的仪式程序。

1. 婚俗歌

男女双方在"花音坡"上通过情歌对唱建立感情以后，男方请媒婆到女方家去提亲，获允婚后，小伙子提两斤酒去姑娘家，姑娘的父母杀两只鸡（一公一母）来款待新客。关岭的仡佬族请媒人去提亲时还需有几个来回，第一次媒人背个麻布口袋（有的还带一壶酒）到女家，把麻布口袋挂在家神面前。吃饭时，媒人说："我跟人家搭桥给你们姑娘走。"姑娘父母说："姑娘还小。"第二天，媒人不吃早饭返回，离开时说："你们下次煮酒等我。"女方父母若同意就不答话，若不同意就说："你下回来，没有酒给你吃，没有这条路了。"如果女方家第一次同意了，第二次（或第三次）

① 此歌儿童亦当儿戏。

男方去定亲，媒人要带一匹青布（男方自家织的，意为"开亲开亲，青布才亲"），所以订婚就叫"丢布"。一般情况下第二次"丢布"就成了。有的人家弯酸（不爽快）一点，说："要三回九转嘛！"这样，媒人就把布拿回来，第三次再去。第三次（或第四次）媒人到女方家去拿八字，这时，媒人要带一壶酒、一只鸡，媒人说："他家请我来发八字（就是女方家告诉姑娘的出生年月及时辰），好盘酒（即酿酒）。"水城的仡佬族还兴用五颜六色的布条裹着一对鸡脚交付媒人带回男方去，暗示男方应买五颜六色的花布来给姑娘做新衣。待确定婚期时男方必须制一个如簸箕大的糯米粑，杀一头小猪（刮洗时在猪脊上留一撮毛），外带20斤酒一并送到女家请客，宣布迎娶日期。随后按照当地婚俗以歌相伴，开展仪式程序。如迎亲、接亲中唱《骂媒婆歌》（谱例1-41）、《薅麻歌》等。

谱例1-41：水城县《骂媒婆歌》

骂 媒 婆 歌

水城县
杨登华　演唱
张人卓　记谱
王国权　注音

中速稍慢

（啊呜 咿啦 呜）雾左① 接亲婆，
有肉搜来 吃，媒婆像老虎。

（啊呜 咿啦 呜）雾左 接亲婆，
有酒搜来 吃，媒婆像母牛。

① 雾左：仡佬寨名。

"接亲客"进入女家大门之前,歌郎先唱接亲酒歌《稳稳沉沉接转来》,女方的酒令婆便唱《开门歌》来为难歌郎,歌郎便唱《牙骨筷子摆成双》来对答。

接着主人家斟酒,"接亲客"唱《满盘盛席在中央》,酒令婆唱一首《接亲歌》招待客人入席。此时,几个小孩模仿唢呐曲调唱《发亲歌》。待所有亲朋入席后,对唱才正式开始,通宵达旦唱到发亲时止。

2. 丧礼歌

仡佬族丧葬法事的歌唱大致分为"敬终孝""别人间""祖宗引去""闻根由""陪影身""述鸡""指路"等仪程。一般采取走唱和跳唱的方式,其曲调大多属吟诵性歌调,接近口语、庄严、肃穆。"孝歌"一般采取坐唱、站唱方式,偶或也有走唱和跳唱出现。

仡佬族丧葬歌除了表达对死者的慰藉、超度亡灵之外,还有对生者进行规劝、教育的内容等。尤其是"孝歌",其旋律多为哭泣声调或吟诵歌调,节奏自由,给人一种哀伤的感觉。有时也采用其他体裁形式歌唱,甚至在这种场合下有用说唱音乐来叙唱历史掌故和神话传说等。如遵义一带流行的《孝歌》(谱例1-42)。

谱例1-42:遵义县平正乡《孝歌》

歌词译意:老先人呀,请您来喝酒,请您来吃肉。
　　　　　煮的酒也好,做的饭菜香,
　　　　　我们都有吃有穿了。

(二) 仡佬族达以拉卑

达以拉卑，汉译为"儿歌"。它与仡佬族山歌、情歌、酒歌、礼俗歌、祭祀歌等，共同构成仡佬族民歌的整体，反映了仡佬族人民的生活、劳动、民俗，满含着人民的丰富感情，寄托着人民对于未来的美好愿望。

仡佬族儿歌有的应用于民俗（如"发亲歌"），有的反映儿童生活情趣（如"墙上一窝蒿"），有的应用于传播知识，有的用作文化交流（如"讲汉话"）。处处流露出仡佬族儿童稚真、好学的性格。"打秋千"和"逗抛抛"的演唱环境颇具仡佬族特色，这里的秋千是用一高约 1.5 米的木桩做轴心，上放一根几丈长的横梁，中心有一孔套在轴心上，梁的两头各坐一人或多人，转起来很像推磨，故名磨秋，是深受仡佬族青少年喜爱的娱乐器具，今天已被视作民族体育项目。特别是逢年过节，倾寨的仡佬人来到打谷场上（这里称晒坝），中老年人是观众，青少年大多边唱"打秋千"歌边玩磨秋。小一些的儿童更喜欢玩"逗抛抛"（即拍线团），其玩法是小孩们围成一圈，手牵手地边跳边唱"逗抛抛"，圈中间的小孩变换着各种姿势拍线团，节奏强烈的歌声与满场的欢声笑语交织在一起，形成了一幅仡佬人的风俗画。如《打秋千》（谱例 1- 43）。

谱例 1- 43：六盘水市六枝特区《打秋千》

打 秋 千

六盘水市六枝特区
李友兰　李友快等　演唱
杨端端　张人卓　记谱
王国权　注音

$1 = D$　$\frac{4}{4}$

中速

| 3 3 5 3 2 1·2 | 5 5 3 2 3 5 - | 6 i 5 6 i i 3 |

ma za tɕei,　nio(la) kɛ pei,　kɛ pei (la) ŋa (te),
姐 妹 们，　　打（呐）秋　千，　踩　秋（呐）千（勒），

| 5·6 5 6 | 1 1 1 5 3 6 5 | 3 2 3 2 1 - |

ŋa to o (a),　to o tsɛ (to) tsɛ tiŋ　taŋ。
来 去 晃（啊），来 来 去 去 响 叮　当。

$\parallel: \frac{2}{4}\ \dot{5}\ 5\quad 3\ 3\ |\ \frac{3}{4}\ \widehat{2\ 3\ 2\ 1}\cdot \underline{2}\ |\ \frac{4}{4}\ \dot{5}\ 5\quad 3\ \widehat{2\ 5}\ -\ |$

tin taŋ (la ti) po po (la) ma tsei,
叮 当（那 的） 响， 真（呐） 好 玩，

$6\ \widehat{\dot{1}\ 5}\ 6\quad \widehat{\dot{1}\ \dot{1}\ 3}\ |\ 5\cdot\underline{6}\ 5\ \dot{6}\ |$

ma tsɛ (la) tei (to) lei f'ei sei (a)
上 秋（呐） 梁（多）， 注 意 慢（啊），

$\dot{1}\ \dot{1}\ \dot{1}\ 5\quad 3\ \widehat{6\ 5}\ |\ 3\ \underline{2\ 3}\ 2\ 1\ -\ \parallel$

sei to tei (to) sei kei lei。
慢 上 梁（来） 慢 退 梁。

第二章　贵州民间歌舞

贵州各族民间舞蹈历史悠久、源远流长、风格迥异、内涵广博。贵州民间舞蹈作为一种文化现象，与贵州各民族民众生活的方方面面都有着十分紧密的联系，它的多重功能和特殊作用已经远远超出了舞蹈的范畴，成为表现和反映贵州各地区各民族历史、文化、社会生活和经济社会发展的重要因素。贵州传统民间舞蹈的发育有其客观的历史原因。贵州是个多民族省份，其中不少主体民族，如苗族、侗族、布依族等历史上没有自己的文字，在民族历史文化的记述和传承中，舞蹈成为十分重要的媒介。各民族的宗教信仰、风俗礼仪、生老病死、婚丧嫁娶、社会交往、节庆集会、祭祀崇拜乃至喜怒哀乐、五谷丰收等，无不与舞蹈息息相关。人们也正是通过各种舞蹈，来表达自己的价值观、人生观、行为规范和内心情感的。

第一节　贵州汉族花灯

一、何谓花灯

提到贵州传统舞蹈，花灯是不得不说的。《中国民族民间舞蹈集成（贵州卷）》就将花灯作为第一个介绍的汉族舞蹈。其中记载："花灯，是流行于贵州各地的民间艺术样式，它包括花灯歌舞、花灯说唱和花灯戏，后者是在前二者的基础上发展起来的，三者长期共存，并相互渗透、相互影响、互相吸收。"[①] 从这个定义可以看出，经过长期的历史发展，花灯演变成了三种艺术形式，即歌舞、说唱和戏曲，且三者相互依存。当然，花灯这种载歌载舞、有说有唱的艺术形式，也可作为传统舞蹈的一种。各地

[①] 《中国民族民间舞蹈集成》编辑部. 中国民族民间舞蹈集成 [M]. 中国ISBN中心出版，2001：41.

花灯有不同称谓，如湖南称对子花鼓、地花鼓、茶灯、耍灯或玩灯灯；贵州称地灯、红灯、小唱灯等。表演者一般为一旦一丑，或二旦一丑、二旦二丑，亦有更多人表演的集体歌舞，"音乐结构短小，节奏鲜明，曲调流畅。常常用一个曲调反复演唱多段词，也有几个曲调连缀起来使用的"，"伴奏乐器常用的有胡琴、月琴、三弦、笛子和打击乐器锣、鼓、镲、铃等。歌唱时主要用丝竹乐器，舞蹈时或演出前均用打击乐器"。① 从《中国音乐词典》中对花灯的详细介绍可以大致了解花灯舞蹈的总体特征。除此之外，《中国大百科全书（音乐舞蹈卷）》专门提到了贵州传统花灯，音乐活泼明快、幽默风趣、悠扬抒情是其主要特点。

二、贵州花灯的发展与分布

贵州花灯与民间巫傩活动关系密切，其表演主要为主家驱邪纳吉，祈求平安、吉祥。清末民初，贵州花灯的显著变化是"新闻灯"的出现。在戊戌变法和辛亥革命的影响下，反帝反封建的民主思想逐渐在贵州人民中激起反响，黔北花灯出现了反映社会现实的《光绪驾崩》："二月里是春分，光绪帝把驾崩，宣统皇又登位，各州府乱纷纷。三月里是清明，洋人来起毒心……五月里是端阳，老光棍（指袁世凯）心不良，处处起刀枪，黎民百姓要遭殃。六月里太阳大，五洋大闹我中华……八月里秋风凉，孙文过外洋……冬月里下大雪，清朝改名中华国……"继而，又出现了《辛亥革命灯》《水打狮子桥》《王家烈打仗》《千人灯》《拉兵灯》《禁烟灯》等一批反映社会现实生活、表达劳苦大众心声的花灯节目。这类节目被人们称为"新闻灯"。1935年，中国工农红军长征至遵义，遵义团溪等地先后出现了一批歌颂红军抗日救国的《红军灯》，更注入了新的革命内容，广为流传。

贵州各地的花灯班社，均为业余性质，基本成员是农民和乡镇工匠、小贩，一班数人至十数人不等，基本为男性。20世纪50年代后，有部分女性参加。主要成员有灯头（班主），演员以一生（唐二）一旦（幺妹）为主，锣鼓师二至三人，有的灯班有二胡、笛子等简单的乐器伴奏。演员与乐手无明显分工，往往兼顾。多活动于秋收大忙之后至来年正月。清末至民国，民间花灯十分活跃，各地班社林立，仅独山县1 900多个自然村寨，就有半数以上的村子有花灯班，全省难以计数。

贵州花灯分布区域广，按区域、语言、习俗等可分为东、南、西、

① 中国艺术研究院音乐研究所，《中国音乐词典》编辑部. 中国音乐词典[M]. 人民音乐出版社，1985：167.

北四路。东路花灯以铜仁、印江为中心；西路花灯以安顺、普定为中心；南路花灯以独山、都匀为中心；北路花灯以遵义、仁怀为中心。由于地域、民族、语言等原因，各路花灯的演出形态大同小异，而演出使用的土语却各不相同，富有特色。如东路花灯因地域紧靠湖南，与湖南的花鼓、辰河戏有较深的渊源。该路花灯音乐十分丰富，各类曲调在千首以上，锣鼓牌子也很丰富，常用的就有数十种，该地有"半台锣鼓半台戏"之说，表现出特殊的地区性和浓郁的民族风味。其舞蹈有程式化、戏曲化的倾向，动作较为规范，且吸收了土家族民族舞蹈欢快热烈、豪放粗犷的风格。南路花灯则由于地域接近广西，语言略带桂腔，很有音乐性。该路花灯音乐轻快、活泼，舞蹈粗犷、刚劲，语汇丰富，扇帕舞法和矮桩步尤具特色。代表作《打头台》《踩新台》等花灯歌舞在贵州全省都很有影响。该地区灯班众多，难以计数。西路花灯的中心在安顺、普定、平坝等地。该地区有"黔之腹，滇之喉"之称，是明代汉族移民的集中地。该区移民多为江淮籍，故该路花灯更具江淮元宵唱灯、闹灯的原始风貌，以花灯歌舞见长，舞蹈舒展优美、刚中有柔、绵中带刚，音乐优美抒情、曲调丰富，广为流传的《梅花调》就出自该路花灯，其腔调悠扬高昂，很有韵味。北路花灯则以说唱见长，音乐"辞情多而声情少"，长于叙事，旋律细腻平缓，节奏自由，唱腔衬词多。语言风趣幽默，语汇丰富，如《唐二聊白》就幽默诙谐，脍炙人口。该路的"新闻灯""红军灯"在贵州花灯的发展历程中占有特殊的地位。在中华人民共和国成立后，民间花灯受到重视，贵阳、安顺、遵义、铜仁等地相继成立了专业花灯团，与此同时，业余花灯演出不仅流传于全省广大农村，也涌进了城市的工矿、机关、学校，省内各级文艺演出中，总能见到花灯歌舞、花灯说唱、花灯戏的身影，贵州花灯受到普遍欢迎，也进一步得到了流传。

除此之外，贵州花灯不仅在汉族地区广为流传，也为各少数民族所喜爱。许多灯班都有少数民族参加，一些地方的少数民族也有自己的灯班。知名的花灯艺人中也有许多是少数民族，如南路花灯的"四大名旦"中有三名是布依族的，一名是苗族的。由此可见，贵州花灯的分布区域是十分宽广的，这与它独具的艺术特点有着重要的关系。

三、贵州花灯作品赏析

（一）独山花灯

独山花灯，是贵州南路花灯的代表，它不仅曲调丰富，而且舞蹈洒脱

诙谐，别具特色，广为流传的《打头台》《踩新台》是独山花灯较为完整的传统节目。

从现有史料和民间口碑得知，独山花灯大约于明代由江淮地区的移民传入，扎根于清代中叶。元宵观灯、唱灯和社火祭祀等民间习俗信仰，是其主要依托，也是其赖以生存发展的基础。独山隶属于黔南布依族苗族自治州，是一个汉族、布依族、苗族、水族、瑶族等多民族聚居县。花灯不只是汉族所独有的，而是当地各民族人民共同培育的艺术花朵。

从演出形态上看，独山花灯大致可分为"地灯"和"台灯"两大类。《打头台》属于"台灯"，广泛流传于全县城乡，是黔南花灯中独具风采的传统歌舞节目之一。其来历源于一则传说：相传宋仁宗因其母李后双目失明，遂许下红灯大愿，因许愿虔诚，其母双目复明，仁宗下谕普天同庆，与民同乐。万民呼请仁宗和太后登台表演《打头台》，开台还愿。然而皇帝登台唱戏有失九五之尊，不成体统，武贤王为此献策，欲避败俗之嫌，找来龙凤替身，让唐王扮演唐二，太后扮演幺妹，母子登台时，互称哥妹之前加上个"妈"字，形成"妈哥哥""妈妹子"的称呼。这样，独山《打头台》就有了与世俗称呼大不相同的喊法，且沿用很久，后来才简称为"干哥""干妹"或"三哥""幺妹"。

独山花灯的音乐主要有两大部分，地灯又称"锣鼓灯"，以锣鼓为主要伴奏乐器，节奏明快有力。根据舞蹈的需要任意反复。其打击乐器有堂鼓、大锣、钹、小锣，均为中音音色。有时加以水镲，多以堂鼓指挥为主，小锣领奏。《打头台》又称"丝弦灯"，伴奏乐器除打击乐外，还有二胡、月琴、竹笛、唢呐等。

《打头台》中的调子以花灯曲中的［花调］为主，［数板］与［路调］也常用。这些调子都为商调式与徵调式，有时两种曲调互相转换。在旋律进行中以四度、五度的跳进最为常见。在所有的曲调进行中，最大的特点是衬字的大量运用，如"依""呀""嗨""哪支依嗒嗨"等存在于每首曲子中。另一个特点是锣鼓钹贯穿于整个舞蹈表演中，增加了舞蹈热烈欢乐的气氛，给人以清新明快之感。如《打头台》中的贺调（见谱例2-1）。

谱例2-1：

贺　调

$1 = G$　$\frac{2}{4}$

中速　热烈地

[1]
2　1̣ 6　2 2 | 6　6̂ 5　6 5 3 5 | 2̇　6 2 |
哥（呀）哥 解 渴（呀　依呀哈支嗨呀哈 嗨

[4]
$\frac{3}{4}$　6　6̂ 5　6 5 3 5　2 2 1 2 | $\frac{3}{4}$　3 2 1 6̣ |
　　　依　呀　依　哈支嗨呀哈嗨　依呀哈嗨），

6　6 6 5　5 2̂ 3 | 5　5 3 2 1 1 | [8] 2 3 2 1 |
烧 茶（我 的）哥 解　渴（呀依呀哈支 嗨 哟哈）。

　　　× × ×）　　 × × × | × × × | [12] × × × |
‖: (2 1̣ 6 1　2 1 2) | 3 2 1 3 2 2 | 3 5 5 6　3 2 3 | 3 5 5 6　5 3 2 |

　× × ×　0 :‖ 　× × ×）
$\frac{3}{4}$　1 2 6̣ 5̣　2 · 3 2 1 :‖ $\frac{2}{4}$　2 1̣ 6 1 2）‖

【附】打击乐合奏谱（用在〔9〕至〔14〕处）

锣鼓字谱	‖: $\frac{2}{4}$ 咚 咚 匡	咚 咚 匡	咚 咚 匡	咚 咚 匡
堂鼓	$\frac{2}{4}$ × × ×	× × ×	× × ×	× × ×
大锣	$\frac{2}{4}$ 0　×	0　×	0　×	0　×
钹	$\frac{2}{4}$ 0　×	0　×	0　×	0　×
小锣	$\frac{2}{4}$ × × ×	× × ×	× × ×	× × ×

```
┌  3/4  咚 咚  匡  0 :‖ 2/4  咚 咚  匡  ‖
│  3/4  X  X  X  0 :‖ 2/4  X  X  X  ‖
│  3/4  0     X  0 :‖ 2/4  0     X  ‖
│  3/4  0     X  0 :‖ 2/4  0     X  ‖
└  3/4  X  X  X  0 :‖ 2/4  X  X  X  ‖
```

《打头台》强调舞蹈服从故事情节、人物造型，旦、丑个性鲜明，节目短小紧凑，语言精练。《打头台》无固定文字脚本，多为口头传授，演员根据固有的曲调和程式进行表演。同是《打头台》，因师承不同，韵白大不一样。程序虽大同小异，但韵白（溜口）却因丑角口齿、即兴发挥的才能而大有区别，其特点是即兴表演。所以看丑角的功底除舞姿外，韵白也十分重要。《打头台》中的调子以花灯曲中的［花调］为主，［数板］与［路调］也常用。这些调子都为商调式和徵调式，有时两种曲调互相转换。在旋律进行中以四度、五度的跳进最为常见。在所有的曲调进行中，最大的特点是衬字的大量运用，如"依""呀""嗨""哪支依嗒嗨"等存在于每首曲子中。另一个特点是锣鼓钹贯穿于整个舞蹈表演中，增加了舞蹈热烈欢乐的气氛，给人以清新明快之感。此外，《打头台》的舞蹈表演方式有较大的自由性，演员可以根据自身的特长，选择拿手动作即兴表演。

《打头台》有一套在长期实践中总结出来的经验结晶，对于掌握舞蹈的动律颇为有效。如丑角的艺诀："肩要活，腿要弯，挺胸收腹胯要端。步子轻，亮相缓，情趣幽默要自然。"旦角的艺诀："步子校，胯要扭，动腰如同风摆柳。头稍晃，肩要柔，体态妖娆半含羞。"又如"矮子步"动作的艺诀："老虎头，鲤鱼腰，双手蛾眉脚下飘。"旦角扇、帕的耍法艺诀："摆动像狗尾，站势按胸前，舞动像蛇过，龙头又凤尾。"

《打头台》单纯、质朴而精巧，其所以能为当地人喜闻乐见，常舞不衰，因为它体现了独山人民对美好生活的追求和向往。

独山花灯表演中，女舞者梳独辫、簪头花，穿右开襟红色紧身上衣，粉红色便裤，绣花鞋，黑色方口小围腰或长围腰；男舞者黑白格子布帕缠头，穿黄色对襟上衣，外套赭红色镶黑边马甲，蓝色便裤，系2米长红绸腰带，绸带尾部悬垂至膝下，穿黑布鞋。

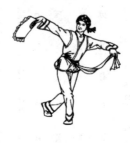

女舞者　　　　　　　男舞者

独山花灯的道具主要为带荷叶边粉红色绸扇和40厘米见方带穗边的绸帕。扇子和花帕均有着不同的执法与舞法。如扇子有握扇、五指叉扇、三指夹扇、三指捏扇边、五指扣扇以及二指夹扇等执法；花帕也有中指夹帕、巾与满把抓帕两种不同的执法。此外，道具的舞法更是各式各样，有扭扇花、燕舞海棠、横8字扇花、抖扇、翻扇、开扇、合扇、拖关扇、丢扇、点扇、磨扇、蝶扇、内挽花、外挽花等。

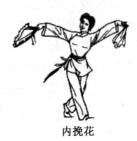

内挽花　　　　　　　五指叉扇

各式各样的道具与舞法带来了丰富的舞蹈动作，目前可查的基本动作就有40种之多，如双跳步、蹉步翻身、双开帘、越墙跑马、鸳鸯扑地、将军端印、美女丢梭、整妆起式、摆身扭扇花、横步蝶扇、关公挑袍、矮子步蝶扇、矮子步顺风旗、矮子步扭扇花、招扇、二步半招扇、撮扇、三步撮扇、梭梭步内挽花、磨步抖扇、浪扇、拐子步浪扇、莲花扇、上步开合扇等。其次还有23种双人的组合动作，如金蝉脱壳、岩鹰展翅、门斗转、犀牛擦痒、犀牛望月、双凤朝阳、金猫捕鼠、扫地莲花、岩上拉牛、蜘蛛牵丝、蜜蜂采花、喜鹊登梅等。《打头台》的舞蹈表演方式有较大的自由性，演员可以根据自身的特长，选择拿手动作进行即兴表演。

（二）遵义花灯

遵义地处黔北腹地，是黔北经济、政治、文化中心。遵义花灯素有及时反映社会现实的特点。清末民初，随着戊戌变法、辛亥革命的兴起，反

帝反封建的民族思潮传到贵州，遵义就出现了《光绪驾崩》《辛亥革命灯》《水打狮子桥》《王家烈打仗》《千人（即穷人）灯》等一批反映社会现实生活的"新闻灯"。"红军灯"继承了这一传统，是"新闻灯"的衍变和发展。

遵义的"红军灯"，数团溪乡蔡家花灯班蔡炳章、蔡恒昌兄弟二人编演的《红军灯》最具代表性。当年，蔡氏兄弟亲眼看见红军战士在团溪的革命活动，十分敬佩，当即用传统的花灯形式创作编演了歌颂红军救国救民、为人民谋幸福的《红军灯》，回乡演出，以表达遵义劳苦大众拥护革命、爱戴红军的无限深情。为此，蔡恒昌遭到当地反动政府的仇视，灯班的演出锣鼓被没收了，蔡恒昌被关押，《红军灯》也被禁演了。但是，红军播下的革命火种却永远留在了人们的心中。

蔡氏《红军灯》不仅在内容上增添了全新的革命思想，在花灯歌舞的形式上也有创新和突破。他们沿袭了传统花灯歌舞中的"盘灯""说唐二"（也称唐二 nia 白）、"玩灯"等部分程式，以《数板》《钱杆调》《十字调》等花灯曲调为基础，突破传统花灯"一生（唐二）一旦（幺妹）"二人对舞、对唱的格局，发展成独舞、双人舞、男女群舞、领唱、对唱、一领众帮腔等分段叙述的歌舞样式，唱一段跳一段，节奏明快、气氛热烈，突出了《红军灯》的思想内容和革命激情。

中华人民共和国成立以后，《红军灯》受到文化主管部门的重视，在新文艺工作者的辅导下，该舞得到进一步加工完善。1956 年，《红军灯》参加贵州省第一届工农业余艺术会演大会，深受好评。1957 年，《红军灯》赴北京参加全国文艺会演，尔后，又多次参加省、地、县的各级文艺会演，使民间花灯登上了大雅之堂。

红军灯的音乐由舞者演唱和打击乐伴奏舞蹈两部分组成。演唱曲有《海棠调》《钱杆调》（谱例 2-2）、《数板》《月儿弯》四首，歌词有十二段，每首演唱曲配三段歌词。每段歌词由唐二领唱首两句，幺妹唱后两句，众舞者和乐队合唱衬词。每唱完半段歌词，众舞者即起舞，乐队用大锣、小钹、马锣等打击乐伴奏。唱时不奏，舞时起乐。

谱例2-2：

钱 杆 调

$1=\flat B$ $\frac{2}{4}$

中速 热烈地

| 2 3 | 2 2̂3̂2 | 1̂2̂3 | 2 1̣6̣ | 2 - | 2̂6̣ 2̂1 |

1. 四 月 里 来 麦 吊 儿 黄（嘛 哟 哟 嗬 哟 嗬
 到 了 贵 阳 打 一 哩 仗（嘛 哟 哟 嗬 哟 嗬

| 6̣ 6̣ | 2 1̂6̣ | 2 1̂2̂1̣6̣ | 1̂2̂ 1̣6̣ | 5̣6̣2 |

喂 呀），朱 毛 探 子（啥 哟 喂）到 贵（哎）阳（哟
喂 呀），打 得（哩）老 蒋（嘛 哟 喂）无 处（史）藏（哟

| 1̣6̣ 2 2 | 1̇·6̣ | 5̣5̣ 6̣6̣ | 5̣ 5̣ ‖

小 郎 冤 家 啥 贺 红 军 罗 喂 呀）。
小 郎 冤 家 啥 贺 红 军 罗 喂 呀）。

附词： 2. 五月里来是端阳， 3. 六月里来三伏天，
 蒋军兵败无主张。 红军开到娄山关。
 人人都说红军好， 一拢山关打一仗，
 打倒土豪分地方。 打得老蒋骨堆山。

四、贵州汉族花灯传承人风采

（一）石玉成

石玉成，男，布依族，生于1911年，独山县基长区上道乡尧蒙纳旁寨人。幼时读过三四年私塾，17岁拜当地著名花灯艺人莫美儒为师。到27岁时便以唱灯为生。精于丑角表演，也演旦角、生角。早年喜欢武术，曾先后向几位武术师傅学过武术功夫。

他善于学习、勇于创新，在继承莫美儒地灯舞蹈的基础上加工整理了30多个舞蹈动作，又运用民间武术中的打、跳招数与地灯舞蹈相结合，创编出新的舞蹈动作，如"蚂蚱桩""关公挑袍""丑角梳妆""蚂蟥伸腰""魁星点斗"等，还采集民间小调丰富花灯唱腔，把地灯舞蹈提升到一个

新的境界。

他艺术修养全面，能歌善舞，能旦能丑。表演的花灯舞蹈身段富有美感，动作刚柔相济，韵味十足；出口成章，善于即兴表演；表演丑角活泼幽默，逗人喜爱，表演旦角多愁善感，令人怜悯。

他思想解放，敢为人先。抗日战争时期，他到处演出《木兰女替父从军》，鼓励人们参军抗日。抗日胜利后国民党发动内战，他又演出《五鼠闹东京》，宣泄对国民党的愤恨。他还敢于冲破封建束缚，第一个接收女学徒学习花灯，并带她同台演出《打头台》，在当地引起轰动。

(二) 罗天兰

罗天兰，女，汉族，1936年生，独山县基长区上道乡新民村杠寨人。她是独山花灯艺人中最早打破花灯只能"男扮女装"的戒规，而以女性扮演旦角的第一人。她从小喜爱花灯艺术，中华人民共和国成立前苦于女人不准登台表演的习俗而无法实现自己的愿望。中华人民共和国成立后妇女地位日益提高，她鼓足勇气找到花灯老艺人石玉成拜师学艺，经过刻苦努力，勤学苦练，最终登上舞台，圆了自己多年的梦想，也开了当地女子登台的风气之先。

(三) 陆树琦

陆树琦（1920—1973），男，布依族，独山县上司介寨人，是独山花灯的知名旦角。在花灯舞蹈中他独有创新，一反常用的曲调处理《踩新台》中的音乐和舞蹈，选用"小小仙鹤"曲调配上"六段风景"自创了新的舞蹈。他还创新了《踩新台》的形式，由原来的"踩新台""踩群台"而变成了"单踩台"。

陆树琦的花灯舞蹈以"梭步"（台步）最见功力，走起来宛如平水行舟，飘逸洒脱。陆树琦生有一副清秀俊俏的"女相"，加上甜脆的嗓音，17岁就唱红了当地，人称"陆姑娘"。经常被人请去为红白喜事唱戏。除了认真学习花灯技艺外，他还细心地观察生活，模仿妇女的言谈举止。

他多次参加省、州会演，曾与总政歌舞团、省歌舞团、省花灯剧团、自治州歌舞团交流花灯舞蹈技艺，1958年受聘担任独山县文艺学校教师，为发展独山花灯艺术培养了很多人才。

(四) 莫美儒

莫美儒（1862—1948），男，布依族，独山县基长区甲冬寨人。曾与罗老常、邵老九、邓老铁一起被群众誉为独山县的花灯名角，民国末年红极一时。

莫美儒家境贫寒，少时读过几年书，后因贫辍学，12岁开始学花灯，

因嗓音清脆、长相俊俏，到十七八岁时已是一个赢得观众喜爱的花灯丑角。他擅长花灯舞蹈，走的矮桩步如蜻蜓点水，碎步如浪里行舟，因少时学过武术，他身体矫健，技艺超群，是难得的花灯艺人。戏路宽、扮相好，还能反串旦角，在旦角的表演技艺上也很优秀。他的表演艺术风格独具、自成一派，因而成为独山花灯的代表性人物之一。

他不拘旧习，勇于创新。把自己学过的武术动作创造性地融合在花灯舞蹈中，将地灯舞蹈中的"岩鹰展翅""鲤鱼飙江"等动作揉进《打头台》中，并自编了动作刚健、难度较大的"猫抓杉木壳"动作，丰富了《打头台》的舞蹈。特别是丑角这一行当配上高难度的武术动作，使舞蹈更加完美。

他勤奋好学，博采众长。清末某年，他曾与灯友步行数百里到湖南观摩花鼓戏，积极地学习吸收一些姐妹剧种的表演技艺以充实独山花灯的舞蹈内容。

他在长期的表演实践中积累了丰富的经验，最后达到了演、编、导全能的艺术境界。他曾经编排、主演了很多花灯戏，最拿手的是《金铃记》和《蟒蛇记》。

他另有一独到之处是能用布依族和水族两种民族语言表演花灯，道白诙谐，插科打诨，逗得观众满堂大笑，受到布依族和水族观众的热烈欢迎。

他又是一个传播花灯技艺的热心人，先后到过峰洞、打羊、本寨、甲良、水婆和上道等地传授花灯，门人遍布各地。莫美儒年过八旬还参加灯班的演出。有一次受邀请登台献艺表演了一折《打头台》，倾倒台下观众，大家都说八旬老翁，风韵不减当年。

（五）蔡恒昌

蔡恒昌（1910—1977），男，汉族，遵义县团溪区乐稼乡人。蔡家祖辈喜爱花灯，每逢新春都要参与举办花灯活动。蔡恒昌从小受前辈的影响，与花灯结下了不解之缘，长到十六七岁就有了很好的唱跳基础，成为灯班的骨干。他组班结友，在家族中团结了蔡汉章、蔡炳章、蔡得成等人，组成了以他为主的蔡家灯班。

1935年中国工农红军到达遵义，蔡恒昌受到革命队伍"打土豪、分田地"以及"红军为穷苦人民打天下"等宣传的影响，及时自编了歌颂红军、鼓动穷人起来翻身闹革命的花灯词在当地表演，受到广大群众的欢迎。红军走后，蔡恒昌因此受到伪区署的关押，后经人保释才重获自由。

20世纪50年代初，蔡家灯班又恢复了演唱有关红军革命事迹的花灯，

取名《红军灯》。1957年，蔡家灯班随贵州省民间文艺代表团赴北京参加全国文艺会演，受到首都观众好评。1959年，蔡恒昌先后接受遵义市花灯剧团和贵州省花灯剧团的邀请，把民间传统花灯技艺无私地奉献给剧团。1962年，他由剧团返乡，重操旧业，为当地培养了一批青年骨干，使花灯后继有人。

蔡恒昌除了为新编灯词做出贡献之外，还在花灯舞蹈中进行大胆改革，他在传统跳法上吸收利用"铁杆舞"，将其揉进花灯舞中，形成别具一格的花灯舞蹈，使表演产生出热烈欢快的效果。同时，他还在"门斗转"跳法的基础上，结合自身特点，使用"矮桩"等步法与旦角配合，令人耳目一新，呈现出蔡家花灯独有的特点。

第二节　贵州汉族龙舞

一、龙舞的内涵与外延

龙舞，也称"舞龙"，民间又叫"耍龙""耍龙灯""舞龙灯"，是中国传统民间舞蹈之一，在全国各地广泛分布，其形式品种的多样，是其他任何民间舞蹈都无法比拟的。龙是中华民族的图腾，龙舞是华夏精神的象征，它体现了中华民族团结合力、奋发开拓的精神面貌，具有天人和谐、造福人类的文化内涵，是中国人在吉庆和祝福时节最常见的娱乐方式，气氛热烈，催人振奋，是中华民族极为珍贵的文化遗产。

贵州传统"龙舞"是广泛流传于贵州城乡的一种群众性娱乐活动。龙舞在贵州各民族中均有流传，尤以汉族地区为盛。

关于龙舞的来源有许多说法。贵阳市乌当区谷溪一带流传着这样一个古老的传说，说古时候，蟠桃老祖赴王母娘娘的蟠桃盛会，把手镯掉在了瑶池，这只手镯偷偷下界，变成了一条恶龙在谷溪地带为非作歹、兴风作浪。百姓不堪忍受，祈求上天庇佑，祈愿声惊动了玉皇大帝。玉皇大帝下旨严查。蟠桃老祖亲自下界收抚了恶龙。人们为了庆祝铲除恶龙，便扎下一条纸龙来耍弄，而后将其焚烧，以示送其上天。从此，人们为祈愿一年风调雨顺，就传下了春节期间耍龙的习俗。据瓮安县城关区一带的老人们说，舞龙传入瓮安已有200年的历史了，为祈求风调雨顺、国泰民安，当地每年正月初九至十四日均要耍龙舞灯，寄托心意。遵义县枫香区一带的龙舞则是清光绪年间由外地传入，当时赵姓家族嫌龙体粗大笨重，舞弄不

便，就对龙体进行"减负"，使其上高台更容易，形成了独具一格的"高台彩龙"。

二、贵州汉族龙舞的主要类型

贵州龙舞的种类不胜枚举，常见的有布龙、纸龙、筋骨龙、草龙、水龙、火龙、板凳龙、十三太保龙、菜龙、人龙等。不同种类的龙舞使用的龙各不相同，其扎制方法、使用材料也有很大的差别。

龙的种类不同，舞龙的动作和阵法也各不相同。如贵阳地区龙舞的基本动作有"举把""平把""抛把""换把""大龙翻身""大龙摆尾""小摆尾"等，其中"大龙翻身"和"小摆尾"颇具特色；阵法主要有"8字阵""盘龙""滚天龙""滚地龙""懒龙翻身""游龙戏宝""双龙抢宝"等。瓮安县一带的舞龙以横"8"字图形为基本阵法，有"龙含珠""一顺倒""二龙抢宝"等基本动作。德江县舞龙时，舞珠者（即逗宝者）通常采用"大退步""小退步""后跳步""左右跳步"，舞龙头者主要舞步有"左右横跳""左右跑跳""前跳"等幅度较大的动作；主要舞蹈造型动作文套有"画眉跳枝""双龙出洞""猛龙跳涧""黄龙缠腰""双龙抱柱"等，武套有"黄龙出海""枫树盘根""筒车翻堰""腾云驾雾"以及"龙摆尾""龙出洞""龙翻身"等。

龙舞除极个别如板凳龙加入唢呐伴奏外，均用打击乐器伴奏。主要乐器有大鼓、大锣、小锣、大钹、小钹等。舞龙过程中锣鼓声不断。所奏鼓点、曲牌及风格特点等各地不尽相同，视舞龙时的需要选用曲牌，随龙的动作变化而不断反复，总体上有着较大的随意性。

由于龙舞表演热烈奔放、气势宏大，加之龙在民间习俗中具有纳吉驱邪、护佑平安的神圣地位，深受群众喜爱，成为贵州城乡节日喜庆中不可或缺的传统习俗活动。

由于耍龙是一种大型活动，牵涉面广，需要一定的经济条件，加之龙为吉祥神物，舞龙又有祈愿风调雨顺、保佑平安、大吉大利之意，所以，一般都有一定的组织机构。这些组织机构或称为"龙灯会"，或称为"接灯会"。灯会的主持人多是龙舞活动的指挥者。灯会下设后勤（负责编扎、送帖、集资）、管账（负责来往账目出入）等小组，各组在灯会负责人（亦称灯头）召集下，研究和安排龙舞活动的有关事宜。龙灯会通常以街道、部门或以乡、村为单位进行组织。参加舞龙的龙灯会组织，其成员一般在20至30人左右；有些大的龙灯会每条龙舞弄者可多达200至300人。过去，也有各省旅居贵州各地的同乡会馆、行业协会牵头组织的龙灯队参

与舞龙耍龙活动。

各地舞龙耍龙的时间不尽一致。如赤水市一带一般在正月初五后出龙，初七耍龙，至正月十五进入高潮后结束；贵阳地区正月初九傍晚开始出龙，正月十六"化灯"结束；德江县一带则是正月十四出龙，正月十五进入高潮。

不论出龙的时间如何，各地出龙的仪式基本相似。出龙前均要到庙宇里烧香礼拜或是请道士烧纸请神，杀雄鸡点龙，用鸡血把鸡毛粘到龙头上，给龙开光，以示请来龙王，保佑国泰民安。各地舞龙活动多在正月十五元宵后达到高潮，届时锣鼓喧腾、爆竹震天，舞龙者、观看者皆尽情狂欢，万民同乐。此后，则将龙送至河边烧掉，以示送龙上天，回到天上，以待来年。

三、贵州汉族龙舞作品列举

（一）汉族板凳龙

"板凳龙"在贵州广为流传，龙的制作和舞龙的套路基本相似，而流传在贵阳市南明区四方河村的"板凳龙"颇有特色。板凳龙由于其具有龙身短小、扎制简单、耗资不大、不限场地等优势，各地城乡均有表演。板凳龙一般为两条龙同舞，两条龙多以对称位置进行舞蹈。舞者以"四方步"为基本步法，变化出"平四步""高矮四步"等多种步法；主要阵法有"龙滚水""龙戏水""龙发怒""龙翻身"等，其中，"龙翻身"最具特色，由"十大翻"组成，为整个舞蹈的高潮舞段。

板凳龙因将龙的造型扎制在板凳上而得名。龙身裹住板凳呈波浪形，龙爪在四条板凳腿上。板凳龙一般是两条同舞，七人表演。每条龙有舞龙者三人，其中两人各执龙头的一只凳腿，一人执龙尾的两只凳脚；一人舞宝，为场上指挥。两条龙多以对称的位置进行舞蹈。

板凳龙表演的步伐以"四方步"为基础，变化出"平四步""跳四步"等，并根据具体的情节表现"龙出海""龙滚水""龙戏水""龙发怒""龙翻身"等阵法，以表现龙游水时的幽雅，戏水时的顽皮，失去龙宝时的愤怒和获宝时的欢喜等多种形态，生动活泼，饶有风趣。

在板凳龙的表演中，"龙翻身"为最具特点的阵法，由"十大翻"组成。舞动过程中舞龙尾者连续从前边两个舞者间穿过，并不断地转体前后奔跑，龙身在舞龙者的操纵下，呈划立圆的形态连续不断地翻动。"十大翻"动作有相当的难度，需要三个舞者的紧密配合和相互默契，是整个舞蹈的高潮和最热闹的舞段。

板凳龙由锣鼓伴奏,打击乐有大鼓、大锣、小钹、小锣。其鼓点与龙舞动作紧密相连,击鼓者为指挥,曲变舞即变。锣鼓点［滚水锣］(谱例2-3)独具特色,节奏跳跃而欢悦。

谱例2-3:

滚 水 锣

锣鼓字谱	$\frac{2}{4}$ 0 0．咚 ‖: 匡 扑 咙 咚 咚 \| 匡 0．咚 :‖
大鼓	$\frac{2}{4}$ 0 0．X ‖: X X X X X \| X 0．X :‖
大锣	$\frac{2}{4}$ 0 0　　 ‖: X　　　 0 \| X 0　　 :‖
小钹	$\frac{2}{4}$ 0 0．X ‖: X X X X X \| X 0．X :‖
小锣	$\frac{2}{4}$ 0 0．X ‖: X X X X X \| X 0．X :‖

汉族板凳龙表演时舞龙者头裹红色方巾,一侧披于脑后,再用铜箍齐额压住。穿白色对襟上衣、白色灯笼裤、白球鞋,系红色腰带。舞宝者同舞龙者,服饰为红色。

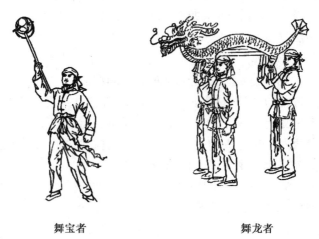

舞宝者　　　　　　　　舞龙者

在道具方面,板凳龙的制作者用竹篾在长板凳上扎成龙的形态,板凳一端扎龙头,另一端扎成龙尾,然后用纸裱糊,绘以色彩和鳞纹。

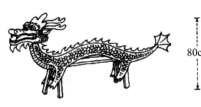 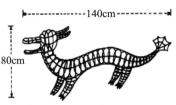

板凳龙　　　　　　　　板凳龙骨架

板凳龙和龙宝有不同的执法，龙宝分单手或双手执法。舞宝者"单手执宝"时右手握住把下端；"双手执宝"时右手握把中段，左手握把下端。执龙者则是三人两前一后持一条龙，前面二人（甲左乙右）并排站立，各以内侧手持一条凳腿，后面一人（丙）双手握住板凳的两条后腿。

另外，使用道具的动作也各式各样，舞龙者有平举龙、高举龙、出水式、入水式、平四步高低龙、翻身龙、龙打滚、跳四步高低龙、甩龙尾等基本动作。舞宝者亦有举宝亮相、逗宝、跳转宝、花宝等动作。

（二）汉族大龙舞

"大龙舞"也称"布龙舞"，主要流传在贵阳市属城镇和较为富裕的村寨。一般在春节期间表演。大龙舞何时传入贵阳，史料不详。一般认为，明末清初，客居贵阳的外省籍人修建了各省籍会馆，其中影响较大的有四川会馆、江西会馆、湖南会馆、广东会馆等。每年春节期间，由各家会馆牵头玩龙贺春，耍龙舞狮。四郊乡镇受此影响，也形成了春节玩龙灯的习俗。

大龙舞使用的龙系用竹篾扎成龙的骨架，用布料做成龙衣，绘上各种龙纹以装饰龙身，因而又称为"布龙"。舞龙时每人执一龙节，人数不限，少则九节，多则十数节乃至数十节，最长的曾经达到上百节。

由于大龙舞规模较大，需要具备一定的经济条件，故舞龙活动都有相应的组织机构，即"龙灯会"。"龙灯会"由灯头总管，下设灯班。灯班负责扎制灯具及舞龙所需的龙，并组织人员进行技巧训练。

春节玩龙灯，舞大龙从正月初九傍晚开始，至正月十六结束。旧时，舞龙有一整套必须遵循的程序，分为四个阶段进行表演。第一阶段，亮灯贺庙。龙灯队在大庙前举行隆重的敬神仪式后，在震耳欲聋的鞭炮声中开始舞龙。第二阶段，舞龙过街。龙灯在街上来回舞动，人们在街边鸣炮相贺，舞龙队直耍到尽兴为止。第三阶段，开财门。从初十晚起，龙灯队要用几个晚上挨家挨户去拜年。到要开财门的人家后，就在门前舞龙为贺，主人则放鞭炮回贺。有些讲究的人家，还要在门内以歌盘问，龙灯队的歌

手则隔门对歌。待主人送龙出门后,龙灯队仍要舞龙作答。正月十五,龙灯队舞龙活动达到高潮。第四阶段,"化龙"。正月十六,人们举行"化灯"仪式,将一切灯具烧掉,以示送龙上天。

大龙舞很讲究阵法。主要阵法有"8字阵""盘龙""滚天龙""滚地龙""大龙翻身""游龙戏宝""双龙抢宝"等。基本动作有"举把""平把""转把""抛把""小摆尾""大龙摆尾""大龙翻身"等。其中较有特色的是"大龙翻身"和"小摆尾"。"大龙翻身"要求舞龙者跨步快、转腰有力,即动作不仅有力,还要有速度,不能让舞动着的龙身坍塌下来。"小摆尾"则要求舞者不仅要有熟练的功夫技巧,还要会表演。既要跟着前面的人做各种动作,又要抽空用丑角幽默诙谐的动作进行表演,以增强舞龙时的欢乐气氛。

大龙舞表演时由打击乐伴奏,主要乐器有大鼓、小钹、大锣、小锣等。所奏鼓点、曲牌各地不尽相同。主要是为了激励情绪、烘托气氛,所奏曲牌与龙舞的动作无直接关系。

大龙分为龙头、龙尾、龙节三部分。龙头、龙尾均用竹篾扎成骨架,分别安装上1.6米、1.8米的木杆或竹竿做龙把,再以纸或纱布裱糊后,彩绘成形。龙节分别为9、11、24节不等。先用竹篾编扎若干个篓状的龙节骨架,每个篓下绑一根1.6米至1.7米的木杆或竹竿为龙把,用纸或纱布裱糊龙节。用三根绳索将龙头、龙节、龙尾按每节2米的间隔串联起来,使之成为一体。再将白布上画着各色鱼鳞花纹的龙衣覆盖包裹在龙节上;龙背脊中线以串珠装饰;龙腹下两侧缀以用齿牙状的布条做裙边。龙即制成。青花、蓝花称为青龙;黄花称黄龙;多色花饰称为彩龙。龙宝则用竹篾扎成圆球状,上缀彩花,中间穿一根细铁棍为轴,然后做一个"u"形木叉叉住中轴使之能自由旋转。木叉下安装一根长约1.6米的木把或竹把。一条龙一般以两个"龙宝"配之,一红一绿,轮流使用。

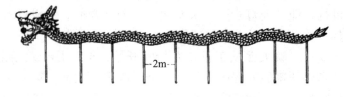

大龙

第三节　贵州苗族芦笙舞

一、何谓苗族芦笙舞

"芦笙舞"是苗族舞蹈中最有代表性，也是苗族群众最喜爱的传统舞蹈，在苗族的文化历史和社会生活中有着重要的地位。苗族芦笙舞称谓甚多，由于支系和方言等客观原因，各地区叫法不一。有的地区芦笙舞又叫"跳芦笙"或"踩芦笙"，即舞者手持芦笙边奏边舞。苗语俗称"菊给"，直译"菊"即是"跳"，"给"即为"笙"。黔东南地区多叫"菊给"，黔南地区则叫"走给"，黔中中部地区叫"搓更"或"跳场"，黔西北地区则多称为"跳花""跳厂"或"跳月"。具体到每个节日集会上表演的芦笙舞蹈，又有其具体的称谓，如"够嘎底嘎且"（汉译《大迁徙舞》）、"楚柯仆咙"（汉译《跳洞》）、"怎纳汪柏"（汉译《争夺舞》）、"崂玛倒"（汉译《滚山珠》）等。

苗族芦笙属簧振类气鸣乐器，历史悠久，民间传说为伏羲女娲所创。汉代文献《世本》载"女娲作笙簧"；《风俗通》亦载"伏羲作瑟，女娲作笙"；南方苗族民间也广泛流传着"伏羲女娲"即葫芦兄妹或姜央兄妹的神话。见诸贵州史籍中有关苗族芦笙及芦笙舞的记载更是不胜枚举。芦笙由笙斗、簧管两个主要部分组成，有些簧管还套上竹筒或笋壳作为共鸣器，亦称笙帽。笙斗为木制，多为纺锤形，上接吹嘴；簧管以竹制成，长短不一，内插金属簧片，分两排以75～90度交角插入笙斗，每管近斗处均开有音孔。苗族芦笙有多种型制，有四管、六管、八管（五音十一度）乃至十一管（七音十三度）、十八管等诸种，以六管笙最为常用。管长则依其系列及用途而别，一般分为大、中、小、特小（俗称"鸡腿笙"）几类，最大者可达两丈余，最小者则短不盈尺。演奏者双手捧扶笙斗，手指分别按两排簧管音孔，口含吹嘴，吹吸发音。大芦笙发音雄浑丰厚、饱满充实；中音笙音色柔和圆润、清亮甜美；高音笙声音纯净明快、轻盈清澈。

此外，还有一种芒筒芦笙，亦称"莽筒""地筒"或"芦笙筒"。苗语称"赶董木"，意为"筒筒芦笙"，是芦笙乐队中的低音乐器。芒筒芦笙分吹管和共鸣筒两部分。芒筒芦笙无按孔，推拉吹管即可适度调节音高和音量。一般分为高音、中音和低音、倍低音几种规格。芒筒芦笙音色饱满

浑厚，音量宏大。吹奏时，左手提筒，右手握管，口含吹管，可摆动跳跃。在苗族的一些大型节日集会活动中，芒筒芦笙成套演奏时，参与者可达数十乃至数百人，队列整齐，且奏且舞，其声势浩大，撼山动地，极为壮观。

苗族芦笙舞历史悠久，按照苗族老人们的说法，世间自从有了苗族之后就有了芦笙，有了芦笙之后就有了芦笙舞蹈。《宋史》载："西南牂牁诸蛮来贡方物。太宗召见其使……令作本国歌舞，一人吹瓢笙，如蚊呐声，良久，数十辈联袂婉转而舞，以足顿地为节。"清代文人陆次云的《峒溪纤志》中对芦笙舞也有极为生动的描写："（男）执芦笙。笙六管，长二尺。……笙节参差吹且歌，手则翔矣，足则扬矣，睐转肢回，旋神荡矣。初则欲接还离，少则酣歌畅舞，交驰迅逐矣。"清著名史学家梁玉绳客居贵州时写的《黔苗诗》中道："唇下笙鸣月下跳，摇铃一对女妖娆。郎情妾意深如许，共宿盘盘涧谷遥。"1917年陈昭令主纂的《黄平县志》有一首《芦笙曲》，其中有句云："芦笙一声度山缺，含情婉转音呜咽。跌踢婆娑态万方，抑扬断续思千结。"由此可见，苗族芦笙和芦笙舞蹈的音乐风格、艺术形式、表演特征等早已与苗族人民的生活习俗水乳交融、密不可分了。芦笙寄寓着苗族人民的喜怒哀乐和对美好生活的期盼，形成了芦笙舞在苗族生活中的特殊地位。贵州历史上，苗族人民因吹笙跳舞被封建统治者诬为"聚众造反""伤风败俗"而明令禁止，这曾迫使苗族人民多次奋起反抗。清咸丰年间，黔东南台江、雷山一带的苗族人民就以"跳芦笙舞"的形式聚众议事，联络苗胞，进行反清斗争。1942年，凯里苗族人民经过长期斗争，重新恢复凯里甘囊香芦笙堂活动时，刻碑勒石，严正声明："吹笙跳舞，乃我苗族数千年来盛传之正当娱乐。每逢新年正月，各地纷纷循序渐进，以资娱乐而贺新年；更为我苗族自由婚配佳期，其意义之大，良有此也！特此碑铭，永昭后世。"

二、贵州苗族芦笙舞的类型

苗族芦笙舞大体可分为群众性芦笙舞、竞技性芦笙舞和风俗性芦笙舞几类。群众性芦笙舞即踩芦笙、跳芦笙。黔东南称"劳别耿""走赶"，黔南叫"去耿"，黔西北俗称"跳厂""跳场"，多在正月十五、三月三、九月重阳等传统节庆集会及农闲佳期举行，也有在丧葬或祭祖等仪式时举行。一般由二至五名男子吹笙领舞，其他人（或为女子执帕牵手，或为男子吹笙）分列为圆圈，人数不拘，踏歌起舞，随芦笙节奏移步转体，按顺时针方向向前运动；夜晚则点燃篝火助兴，气氛热烈，场面壮观。竞技性

芦笙舞又叫赛芦笙或斗芦笙。黔东南称"丢劳比耿",黔南叫"雅更",黔西北又称"更支"。由二、四或六至八名跳芦笙舞的高手所组成的多支芦笙队参加。参赛队各列一字形,轮流由集体或个人进行表演。一般由挑战方或经商量决定的一方先跳。表演有严格的套路,芦笙舞高手都有自己的招数,每一套由几个小舞段组成,每跳完一段,竞技中的另一方即从头到尾重复前者的动作表演,若后者不能重复前者所跳的动作,就算失败,如是循序进行。各个套路中以技巧高、难度大和功夫更好更优者为胜。败方亦当向胜方敬送彩旗,以示敬意。风俗性芦笙舞即跳花、跳月。黔东部地区叫"达嘎莫",又叫"送花带",黔中部俗称"跳场(厂)",黔西北叫"跳花(坡)",黔南部地区多谓之"跳月(塘)"。一般多统称"跳月"。清文人爱必达修撰的《黔南识略》卷一载:"花苗……孟春合男女于野,谓之跳月……择平壤为月场,以冬青树一本植于地上,缀以野花,名曰花树。男女皆艳服,吹芦笙踏歌跳舞,绕树三匝,名曰跳花,跳毕,女视所欢,或巾或带与之相易,谓之换带,然后通媒约。"清《重刊清平县志》卷五《杂记篇》亦载:"每岁孟春,苗之男女相率跳月。男吹笙于前以为导,女振铃应之。联袂把肩,婉转盘旋,各有行列……"这类舞蹈主要以青年男女相交相识、谈情说爱为内容。舞蹈进行间,姑娘们观察小伙子们谁的舞跳得好、芦笙吹得好,暗中挑选自己的意中人。符合心中属意时,便将精心绣制的花带拴在意中人的芦笙上,以示定情。

 苗族芦笙舞形式多种多样,内容十分丰富,具有浓郁的民族特色。流行之盛,尤以凯里、丹寨、台江、黄平等地区苗族民间为最。关于芦笙舞的来源,苗族民间有许多优美的传说。这些传说故事或是记述民族的战争史及迁徙史,或是纪念与邪恶势力斗争的英雄,或是歌颂青年男女美好坚贞的爱情,或是叙说民族的生产生活……这些传说同时也规范了芦笙舞的内容和形式,使每一个舞蹈都不再是单纯的舞蹈,而成为民族生活历史记述和表现的特殊方式,是为苗族芦笙舞的一大叙事特征。例如迄今仍流传在赫章县大花苗支系中的芦笙群舞《大迁徙舞》(苗语"够嘎底嘎且"),流传在赫章青山、兴发、野马川一带苗族聚居地的《迁徙舞》(苗语"嘎几夺咖"),流传在贵定县城关区的芦笙双人舞《争夺舞》(苗语"怎纳汪柏"),等等。因而,芦笙舞事实上成了苗族社会生活的教科书和民俗的传统教材,寓教于乐,世代相传。

 贵州民族众多,民族民间节日集会十分活跃。据不完全统计,一年之中,贵州全省各种民族节日集会达一千多处(次)。规模大者牵动几个县市,参加者可达数十万人;规模小者则仅限于一村数寨。千余处(次)节

日集会活动中，苗族占62%。其中以跳芦笙舞以及吹芦笙、赛芦笙为主要活动内容的就有各种芦笙节、芦笙会以及跳场、跳花、跳月、跳花坡、跳年厂、踩花洞、踩芦笙等。其他如过春节、过苗年、吃新节、牯脏节、祭鼓节、爬坡节、踩山节、龙船节等节日集会中，芦笙舞都是不可或缺的重要内容，足见苗族芦笙舞活动之盛。

芦笙舞有独舞、双人舞和集体舞（群舞）几种表演形式。独舞多为舞蹈能手表演的一种竞技方式。如流行于贵阳乌当区新添寨镇一带的"追脚步"，一般在两个芦笙手之间进行。跳"追脚步"时，由挑战一方或经商定的一方先跳，一段跳完后，另一方即刻从头到尾重复前者的动作。双人舞形式较多，内容也复杂。有的用于表演，有的突出竞技，有的则自娱自乐。如《阿冗匀》（即《长衫龙》）过去仅用于丧葬和祭寨神等仪式场合，以后也用于某些民俗活动。集体舞（群舞）多为节日集会时表演的群众性舞蹈。苗族节日集会中芦笙舞表演是十分讲究和隆重的。如贵阳郊区"跳洞"时跳《楚柯仆咙》，来自各个自然村寨的男女青年身着盛装，聚集在葬洞或寨边牛打场上，女青年用几丈长的黑色纱巾裹在头上，前额处像船头一样高高翘起。组成舞队后，男在左，女在右，列成弧形，一支队一支队首尾相接，形成一个圆圈，按顺时针方向移动。后来的舞队又在这个圈后组成第二、三、四……个圈，舞蹈者联袂婉转，芦笙声如潮汐，参与者多达数千人。

三、贵州苗族芦笙舞作品赏析

（一）苗族大迁徙舞

大迁徙舞，苗语称为"够嘎底嘎且"，意为寻找居住的地方，是赫章县苗族支系花苗迁徙的记叙性芦笙舞蹈。据说很久以前，苗族居住在直米力城之地，由格蚩尤老和沙召觉堵敖两个老爷轮流管理。沙召觉堵敖对格蚩尤老心怀不满，设计整格蚩尤老。轮到沙召觉堵敖上任执政之际，他借嫁姑娘宴客佳期，诬格蚩尤老偷"猪心"给儿子吃。格蚩尤老为辩曲直，让差役将儿子当众剖腹，以证清白。至此，格蚩尤老和沙召觉堵敖势不两立。为维护部族的荣誉，格蚩尤老与沙召觉堵敖决一死战。格蚩尤老战败，为了保存实力，采用了"挂军击鼓""糠谷烧天"和"鞋子倒穿行"等策略来造成假象，率部族民众，经历了无数苦难，来到贵州的黑羊箐和比讨坝子（即今威宁一带）居住。后人为了纪念先民们的这段苦难史，将迁徙的传说编为芦笙舞蹈，以此表达对故土的思恋和对祖先们的缅怀。

跳大迁徙舞时，家庭院坝、野外草坪都可作为表演场地，任何人不得干涉。在上述场合中，禁止跳唱祭祀舞和祭祀歌。舞中的角色，第一人手

持火把，唱着古歌于前引路，歌声苍凉沉重，提醒人们不要忘记民族苦难的迁徙史；第二人吹胡芦笙为指挥者（民间俗称"芦笙高手"），整场舞蹈表演的好坏，全在其指挥引导的水平；第三人直到尾数的第二个人都是队员。队列中所有的舞蹈者都必须注意与指挥者保持一致，若指挥者更换脚步，后众舞者则随之更换；最后一人为护尾，其责任是保护队伍中儿童妇女和弱者的安全。

大迁徙舞的舞蹈动作古朴无华，粗犷强劲，庄重沉稳。舞者肩、手和脚部的形体动态是构成大迁徙舞的舞蹈要素。其中，肩：有肩臂着地倒立，左右翻滚，倒身后翻，翻滚则要求动作敏捷灵巧，笙声不息；手：双手捧笙，要把握松中有紧、腕力灵活、指法顺畅的要领，悲愤壮烈，凄凉真切。用双（单）人跳大迁徙舞，则热情欢快，敏捷灵巧，显示舞者的超群技艺。

大迁徙舞表演时常有古歌伴唱与芦笙伴奏。跳大迁徙舞时，引路者高声吟唱古歌，歌声嘹亮高亢，其八度和三度音程的跳进和下滑，使人顿生悲壮凄凉之情、坚定苦难之感。舞蹈进行中，古歌要唱多段，音乐则自始至终根据歌词反复。舞者手持芦笙且奏且舞，中音芦笙多奏主旋律，音乐伴奏古歌，形成一种慷慨悲凉、沉郁神秘的气氛，舞蹈动作与古歌所唱的内容浑然一体，真切地表现着一幅苗族大迁徙的悲壮的历史画卷。

谱例2-4：

够嘎底嘎且古歌

王永才（苗族） 传授
彭福平 记谱

$1 = {}^{\flat}E \quad \frac{2}{4}$

中速稍慢 悲壮、高亢地

大迁徙舞的舞蹈服饰颇具古风。其中引路者和护队尾者均身着白色包头帕，内着便装，外穿白色底上绣以绿、棕色为主色调的花纹的城墙服、便鞋。芦笙手同引路者一样，但其所穿城墙服较短，所绣花纹是以红、黄色为主色调。女舞者则包花头帕，身穿日常生活中所穿的短上衣、长裤、花披肩、花百褶裙和便鞋。这里面最具特色的就是"城墙服"（民间俗称"劳绰"），即花衣衣领劲背上方的一块刺绣。苗族民间认定"劳绰"四周刺绣的花纹是山川，中间为平原，外围有城墙保护着平原地带的肥田沃土。另外，女裙有开间裙、炒麦裙和田坎裙等，形象地再现了祖先居住的故土，表现了对故乡的怀念和对迁徙的追忆。

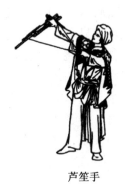

芦笙手　　　　　　引路者

在道具方面，主要有大芦笙、中芦笙、火把蜡烛、一幅长约 2 米的红或黄布、方桌、长约 250 厘米的木杠、一对绵羊角以及两根长约 25 厘米的烟杆。芦笙手的基本动作主要有跐脚步、探路、爬坡、留恋、回首、强身、打鸟、试河、站立甩腿、敬酒跳转、接酒跳转、抬腿跳、欢跳、磋沙步、瞎耗子捅地路、背角跳转等，这些动作均是在吹奏芦笙的同时舞蹈的。

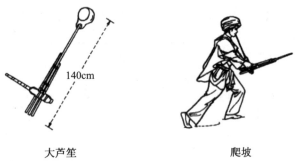

大芦笙　　　　　　爬坡

（二）苗族滚山珠

滚山珠，苗语称"嶗玛倒"，流传于遵义县洪关乡一带的苗族村寨。

过去，这种舞蹈多用于丧事活动期间，特别是在棺柩下进（坑）之前进行表演。表演时，由男性一人吹笙舞蹈，从井坑内的上方跪地滚至下方，如此沿坑底滚遍四角之后，才得置棺掩埋。此为该地区苗族丧葬之独特古俗遗风，在苗族丧事活动中是少见的。随着时代的变化，如今人们已不受这一古俗的制约。由于"滚山珠"这种舞蹈形式讲求技巧，具有较强的娱乐性，如今已演变成为当地苗族群众在节日、造房、婚丧嫁娶等日子聚于寨边场坝上跳的一种自娱性舞蹈。

旧时，滚山珠由男子表演；演变成自娱性舞蹈后，女子亦参加舞蹈表演了。表演者常边吹奏芦笙边跳舞，基本动作有鸡捡米、三丁步、五丁步、端脚跳、跪步、跳梭步、抵肩倒立、猴拳步、滚山珠、鸭子步、蛤蟆晒肚、叠罗汉、托罗汉等。

跳"滚山珠"时，场地上置四至六只土碗，碗间间隔约20厘米，碗中盛满水酒，摆成直径约1米的一个圈。男舞者逐一上场表演。表演者均边吹奏"滚山珠舞曲"边舞。一般先做"鸡捡米"或"三丁步""五丁步""端腿跳""跪步"等动作，先逆时针方向围土碗绕一圈，再任选一个动作，如"跳梭步""猴拳步""鸭子步"等，在土碗之间穿绕后下场（见"表演路线图"）。然

表演路线图

后另一人再按上述方法上场表演。女舞者和未上场的男舞者或表演完后下场的人，可在一旁做"鸡捡米""三丁步""五丁步"等动作，为场上的表演者伴舞，也可围着土碗走圈。舞至高潮时，技艺高超者逐一上场表演"滚山珠"，最后一人表演完即可将土碗收起。然后，男舞者单人或数人为一组，先后上场表演"抵肩倒立""蛤蟆晒肚""叠罗汉""托罗汉"等动作，舞至尽兴，即可结束。能全部穿过碗间空隙而不碰到碗及撞翻酒液者为优胜者。每当舞蹈高手表演"吹笙倒立"和"蛤蟆晒肚"等难度较大的技巧性动作时，就能赢得场中观众阵阵掌声和喝彩声。

表演时舞蹈者自吹六管式中型芦笙，且奏且舞。除舞蹈动作有较大难度之外，旋律流畅、音色优美的芦笙曲不能中断。由于该舞的技术难度较高，芦笙吹奏时音乐节奏随动作节奏而变化，配合不甚严格，有一定的随意性。音乐仅有一曲，随表演时间的长短而任意反复，舞终则曲止。

谱例2-5：滚滚山珠舞曲

滚滚山珠舞曲

1 = E 2/4

中速稍快

项德明（苗族） 传授
林茂萱 记谱

（曲谱略）

四、贵州苗族芦笙舞传承人风采

苗族芦笙舞的传承方式一般通过长辈、家族或芦笙师傅的口传身授进行。苗族芦笙手向年轻人传授技艺，先是传授芦笙歌（即苗族芦笙曲中表达的约定俗成的内容），之后传授吹奏芦笙的指法与技巧，最后才传授"跳芦笙"的动作与步伐。学芦笙舞要既学吹笙，又学跳舞，要想学好，确有相当难度。因而，想学者，不分男女老少，要想用心求学，则先学民族传统的口诀，学会掌握口诀和必要的艺诀，学起来就容易得多，叫作"吹不离口谱，舞不失艺诀"。要想成为芦笙舞高手，必须掌握"轻、稳、准、狠"四字诀和动作上的六点要求。"轻"，指动作神态轻盈如云；"稳"，步伐稳、桩子稳，立如泰山；"准"，音要准，曲要明，声音要清脆；"狠"，投足下步力要狠。六点要求是"吹（吹气要足）、拐（拐中求

稳)、颤(颤要自然潇洒)、摆(摆动要得当)、旋、转(旋转要又轻又飘)",叫作"吹起芦笙脚下跳,颤颤悠悠好逍遥。拐脚身摆出奇招,左旋右转轻又飘"。照此苦练,终会成为芦笙舞高手。有的则由于民族支系历史的原因,只能在本寨或本家族中世袭相传,即由族中的老一辈芦笙手从下一辈后生中选出两个跳得好且聪明好学的青年手把手传教,直至参加比赛载誉而归。外寨人或族外人则不许传授。苗族芦笙舞就这样一代一代传承至今,成为贵州民族民间文化艺术宝库中的瑰宝。

(一)曹绍华

曹绍华(1916—1989),男,苗族,赫章县古木苗族乡水塘村人。曹绍华出身于农民家庭,从小跟叔叔曹黑清(芦笙师)学笙习舞,他才思敏捷,智慧聪颖,到十五六岁时,已成为赫章县有名的苗族青年芦笙能手,活跃在芦笙场上。不仅如此,曹绍华还曾先后上水城、下毕节、走纳雍等苗族聚居村寨,虚心向当地老辈艺人学习和交流经验;取他人的长处补自己的不足,从而使他的技艺高人一等,很受群众敬仰。曹绍华还热心培养下一代,关心青年人艺术上的成长。在他耐心的教育和培养下,先后有六个儿子成长起来,个个技艺出众,功夫非凡。

曹绍华不但善舞,而且能歌。他熟悉苗家人的族规礼俗,凡寨上和家族中有要事,都得请他去主持,决策解决。在歌场上,他可以唱几天几夜。每逢芦笙舞场,他能跳多种不同风格特点的舞蹈(或片段),如"骏马奔腾""刀丛滚身"和吹笙"前后滚翻"等动作。这些舞蹈技巧性高,难度较大,一般人是不易学会的。

(二)杨金九

杨金九,男,苗族,生于1922年。现居黄平县望安区望兴乡半山村。幼时家境贫困,只念过几年小学。八岁时,由祖父杨够玖(芦笙师)口传身授,开始学笙习舞,由于他勤问好学,很快就掌握了芦笙舞的演奏技巧。杨金九不仅芦笙吹得好,舞也跳得"滑刷"(意为跳舞轻巧灵活),深受老师和长辈们的喜爱。杨金九聪明好学,头脑灵活,逢高师必拜,遇精艺则求。到十八九岁时,已成为黔东黄平县方圆百里家喻户晓的苗族青年芦笙高手,活跃在苗家的芦笙舞场上。他所编制的"劳把狗"(找虫步)、"更落劳"(鸡断腿)、"级比"(爬坡)和"凶欧大"(老虎下山)等诸多民间舞蹈,动作粗犷有力,神态稳健潇洒,气势红火热烈,在黔东一带苗族民间广泛流传。杨金九热心关注下一代的成长,时逢农闲、节日佳期,就广收苗家幼年弟子为徒,由他亲自传授,严加施教,不收报酬,受到苗族人民的称赞。他所培养的弟子都分批出师成材,个个都是能歌善舞的行

家里手。

（三）王景才

王景才，男，苗族，1968年出生于纳雍县猪场苗族彝族乡一个偏僻的苗族村寨，是芦笙舞"滚山珠"的传承人。

因受当地苗族传统文化的影响，王景才从小就师承于其舅父黄顺强学习苗族芦笙舞技艺。1984年7月，经纳雍县文化局原局长胡常定介绍，王景才加入了纳雍县民族杂技艺术团学习。从20世纪80年代开始，在王景才的组教下，苗族芦笙舞"滚山珠"从滚花坡，"滚"出了苗乡，"滚"上了京城，"滚"向了世界艺术之林。从1989年起，作为"滚山珠"的主要演员和指导老师，王景才率领"滚山珠"剧组参加了各类大小演出上千场，并积极发展"滚山珠"表演人员近百名。

（四）余贵周

余贵周，男，1965年出生于丹寨县排调镇麻鸟村，初中文化程度。被评为中级工艺师，获"民间艺人"称号，主要是传承苗族芦笙舞蹈和芦笙制作技艺。余贵周既是跳芦笙舞的高手，也是制作芦笙的名师。在麻鸟村，吹奏芦笙、跳芦笙舞是男子普遍都会的；而会制作芦笙的，则只有十余人。

余贵周是苗族芦笙舞锦鸡舞的传承人之一。麻鸟村人对锦鸡舞的热情特别高涨。节日里，男子在圈中做先导吹奏芦笙，女子着盛装跳锦鸡舞步。在2004年的吃新节上，跳锦鸡舞的苗族女子，年长至80多岁的老太太，年幼的有四五岁的小女孩，还有背着孩子的妇女也来参加。余贵周等男子芦笙队，则一直在场上吹芦笙，并不断切磋芦笙技艺。麻鸟村七八十位苗人一直跳到晚上十二点多，直跳到大家的动作完全整齐划一还不愿散去，最后村长怕影响第二天的活动只得拉了电闸。在数千年的传承与创造中，锦鸡舞形成了自己独特的风格：独特的"四滴水"芦笙，自成体系的百余首芦笙曲，舞蹈动作中腰、肢、臀、膝、步等起、承、转、合的韵律，与"滚山珠"等其他芦笙舞风格迥异。因为余贵周是做芦笙的高手，并且曾经在黄果树参加表演，所以余贵周熟谙芦笙音律，吹奏技艺精湛，舞蹈动作娴熟优美。上述特色融会于一身，浑然天成。这是一般只会芦笙舞蹈的男子所难以企及的。

1999年余贵周组织麻鸟村队员协同县代表队，参加中国凯里国际芦笙节比赛，分别荣获一、二等奖。自编自排的"苗族锦鸡舞"节目参加文化艺术节演出，多次荣获一、二等奖，在多彩贵州舞蹈大赛中协同吹芦笙伴奏演出获得金黔奖。余贵周可根据用户需求而制作芦笙。他制作的芦笙、

芒筒在参加2006年多彩贵州旅游商品"两赛一会"活动中,分别荣获县级"民族风格奖""最具民族特色奖",其本人也获得黔东南州"黔东南名匠"称号。

第四节　贵州苗族木鼓舞

一、苗族木鼓舞的内涵与外延

木鼓舞,苗语称"豆略",主要流行在黔东南苗族侗族自治州的台江、雷山、剑河、凯里、黄平、丹寨等县的苗族聚居村寨。其产生与各民族的生产生活和历史文化有着密切的关系,多源于战争和祭祀,是苗族群众在"牯脏节"期间跳的一种民间舞蹈。

牯脏节又称"吃牯脏",是苗族西迁贵州后兴起的"鼓社祭"中最重要的祭祖活动。关于其来源的传说很多,一般都认为,吃牯脏是祖宗传下来的习惯,只有吃牯脏才能保家安康,子孙繁衍。吃牯脏是一个家族的共同活动。同一个家族一般聚居在一个寨子或分散在几个寨子居住,吃牯脏时必须都参加;同寨同姓而不同族者,吃牯脏时则分别举行。由于家族有大小,吃牯脏的规模也不一样,但基本过程是相似的。一般每七年或每十三年举行一次。在黔东南苗族侗族自治州,要数台江苗家每十三年举行一次的"牯脏节"最为隆重。牯脏节祭祀程序繁多,要三四年才能完成。

在牯脏节到来之前,各家各户都要准备好祭祖用的牛和猪,并养得膘肥体壮。节日开始时,首先由群众推选出本届鼓头五人,主持祭鼓事宜。届时,先举行仪式,由上届鼓头将特制的衣帽(长衫和藤制的高顶帽)移交给新的鼓头,接着举行接鼓、翻鼓活动。苗族传说祖先灵魂是住在木鼓上。鼓有两种,一种是双鼓,苗语叫"牛朋",即双面鼓,由鼓头或自愿收藏的人家保存;一种是单鼓,苗语称为"牛操",即单面鼓,存放在山洞里。单鼓每届一换,所以,每届都要接鼓、翻鼓。翻鼓要举行两次,即祭鼓的第一、二年十月的子日下午。祭鼓仪式十分隆重,男女老幼都得参加,击鼓告知祖先,子孙们要杀牛祭祖了。接着就过苗年,全鼓社男女老幼踩鼓跳舞,以示节庆。第三年的五月寅日,要上山砍树做新鼓。做鼓的树一般是楠木或樟木,树砍下以后,要搬到寨边坳上,每户各出祭品若干,由歌郎四人唱歌祭树。祭毕,杀黑黄牛一只,留皮做新鼓,肉则由群众分食。按照传统,鼓的长度应为一尺(两臂伸直的长度)加一卡(拇指

与中指张开的长度），实际长度为165厘米左右。

砍树的第二天，要举行盛大的斗牛活动，晚上，大家便欢歌饮宴，尽情欢乐，第十三天开始蒙制新鼓。十月的乙亥日，再举行盛大的杀牯脏牛活动。届时，先由鼓头杀自己的牛，其他牛则由其亲戚砍杀，以一刀砍死为吉。此后第一天（子鼠日），各家都要以牛内脏、糯米饭、茶、酒等祭祖，第二、三、四天，由歌郎轮流到几个鼓头家唱歌祭祖、祝贺、饮宴。以后的十余日，还需进行许许多多的活动，如安放牛角、过桥（走矮板凳）得子、草绳捆房、抹花脸、玉碗喝酒、藏鼓找鼓等。到下一个子日的下午，便用牛皮蒙好单鼓，半夜将鼓抬进鼓头家。第二天早上，各家各自敬鼓后，便聚集到鼓头家踩鼓跳舞唱歌。这时候，未生育的妇女往往乘人不备时，从墙壁上取下一个形似男根的糯米粑粑藏在怀中，带回家煮给自己和丈夫同吃，据说这样可以生儿育女。

第四年的十月秋收后，还要举行"呼猪牯脏"的活动，程序大致与吃牛牯脏相同，最后将双鼓送到鼓头或自愿保藏之家，单鼓送进山洞珍藏，以请祖宗安息。至此，吃牯脏的活动全部结束。

木鼓舞是牯脏节过程中最后一道程序"送鼓进山洞"时跳的仪式舞蹈。

"送鼓"活动从早晨开始，直至深夜结束。当木鼓未送出寨门之前，该宗族各家各户备好酒肴饭菜，去鼓主家敬鼓送鼓，犹如过年一般。届时，青年男女们在鼓场上歌舞娱乐，随着击鼓声声，姑娘们把彩带披挂在木鼓上，踏着鼓点踩鼓舞蹈；已婚未育的妇女则将身边携带的碎银片洒在鼓脊上，祈望祖宗保佑，生儿育女，家族兴旺。正式跳木鼓舞则多在深夜时进行。

木鼓舞用木鼓伴奏，因其击奏方式不同而形成了不同的舞蹈风格和特点。如击鼓伴奏类、边击边舞类等。木鼓舞形式多样，多姿多彩，因深受各民族喜爱而分布面广，种类较多。木鼓舞舞蹈动作不多，舞步简朴，动作粗犷。以"略高斗"（意为团结的象征）、"虾地平"（意为兄弟相好、送肥下田姆秧）和"略查下"（意为播种）为舞蹈的主体内容。基本动作要素有"甩"（手脚同边顺甩）、"拧"（腰左右拧）、"踹"（脚往前踹）、"撇"（左抢右撇），以此构成舞蹈风格的核心。舞蹈时，要求表演者始终保持弓腰前俯姿态，以腰部为轴心，带动身体上下四肢动作，要求身体各部位协调，注意动律韵味。步伐则要求简洁硬朗，柔中带刚。

木鼓舞用木鼓伴奏，击鼓者击打鼓心和鼓帮来获取音色变化，并用这些不同音响来指挥舞者进行舞蹈。其鼓点节奏鲜明而热烈奔放。

学好木鼓舞的口诀是"一步弓腰爬地行,二步同边顺拐走,三步收腹团一团,四步回头望家园"。其要领为舞者身略前倾,弓腰托背,摆胯扭腰,手脚同边顺拐甩,前后来回扭头望,四节拍组成一个系列动作,单个动作均须在同一节拍中完成,"摆""晃""甩""扭""踹",动作大小对比及动作组合协调得当。

二、贵州苗族木鼓舞表演特征

舞者头戴一条由长约3米、宽约15厘米的黑土布逐层缠头部而成大圆帽,身穿黑色土布无领大襟上衣,便裤系黑色土布腰带(长约1.5米,宽15厘米),穿耳边土布鞋。道具主要为木鼓和鼓棒。木鼓是取一节约165厘米长的圆木,中间挖空,两头蒙牛皮钉牢,架在用木杆制成的鼓架上。鼓棒则为两根长约40厘米的木棒。

木鼓舞者

木鼓舞一般在为首的牯藏头家中的堂屋或院坝中跳,牯藏头多是坐在一旁观看,很少直接参与跳舞。参加跳舞的男舞者人数可多可少。届时,先在场地中央置一木鼓,一名鼓手手执鼓棒按音乐中的顺序敲击鼓点,众舞者踩着不同的鼓点节奏,围着木鼓边舞边逆时针方向绕圈。其主要动作有"鸟啄木""三步""肥田肥土""滚木头"等。

三、贵州苗族木鼓舞代表性传承人

(一)唐开学

唐开学,男,苗族人,台江县巫脚乡反排村人,生于1930年。幼时能歌善舞,因唱、跳俱佳而受到当地群众的喜爱。于1956年作为贵州省民间文艺代表团的成员赴北京参加了全国第一届少数民族文艺会演,受到观众好评。1983年,在台江县文化馆赞助下,他主办了木鼓舞训练班,培养了许多民间舞蹈艺术骨干,为发展苗族民间舞蹈艺术做出了贡献。

(二)万政文

万政文,男,苗族,生于1951年2月5日,贵州台江县方召乡反排村九组人。1963年从反排小学毕业后辍学回家务农。七八岁时就开始学习敲木鼓和跳木鼓舞,现成为反排木鼓舞一位杰出的传承者。

第五节 贵州土家族傩舞

一、何谓傩舞

傩舞,是傩坛巫师(俗称"掌坛师""土老师""端公""鬼师""缸神先生"等)在为愿主"冲傩还愿"时所跳的一种祭祀性舞蹈。"冲傩还愿"是贵州民间的一种习俗信仰,俗称"冲傩""庆坛""跳神""跳端公"等,旨在驱鬼逐疫,消灾祈福。民谚云:"一傩冲百鬼,一愿了千神。"其主要表现形态是"歌舞祀鬼神"。

傩舞的舞者,多系职业或半职业的巫师,他们有松散的坛门组织——傩班,每班通常有五至七人,多者可达十余人,设有掌坛师、香烛师、引荐师、证明师、锣鼓师等职务,由顶坛的掌坛师主持傩班的演出、收徒、传艺等事务。傩班为愿主冲傩还愿有一套法事科仪、演出程序和接送礼仪。入坛学艺有一套引荐、拜师、传法、颁职、顶坛的传承礼仪和坛规诫令,分内传(父传子)和外传(传外姓子弟)两种。傩舞在贵州分布极广,遍及全省各地各民族,据不完全统计,各县均有傩舞流传,仅德江一县各类傩舞班社就有144个,安顺、贵阳的地戏(跳神)班就有374堂。这类班社在贵州全省数以万计。贵州全省各地各民族傩舞风格各异,色彩纷呈,尤以黔东地区的土家族傩舞和黔中等县的布依族傩舞(地戏)最具特色。

傩舞也称"逐除""大傩""司傩",是一种原始而古老的祭祀活动,旨在驱逐疫疠之鬼。从史料记载得知,傩发端于史前,盛行于商周,以后各代绵延不绝,逐渐发展。贵州傩舞始于何时,因无确切史料难以定夺。从现有史料看,元代贵州已有傩活动,《大元一统志·思南军民府》记载:"疫疾则信巫摒医,专事鬼神。"元代以降,中原文化涌进贵州,傩祭习俗随之而来,傩舞伴之而生。

入明以来,朱元璋为扫清盘踞在贵州、云南一带的元朝残余势力,开辟西南疆土,派30万大军分别由湖广和四川经贵州远征云南,云南平定后,为巩固西南边陲,明王朝又于洪武二十一年(1388)前后,从长江中下游省区抽调军队及大量移民到贵州、云南屯田戍边。据方志记载,明初屯驻云贵的军队达29万,仅驻贵州普定县(今安顺)的驻军就多达12.9万多人。民屯的规模更大。江淮傩习俗随南征军、屯军和移民带入贵州,

《玉屏县志》云:"世道吾邑,前明时官军两籍多江南人,其语言、服习以及吉凶诸礼,岁时各仪,皆有江左之遗。"明嘉靖撰修的《贵州通志》记载:"除夕逐除(即傩祭),俗于是日具牲礼,扎草船,列纸马,陈火炬,家长督之,遍各房屋室驱呼怒吼,如斥遗状,谓之逐除,即古傩意也。"

清代以来,贵州各地方志对傩祭多有记载。如清《思南府续志·风俗篇》载云:"祈禳,各以其事祷神,逮如愿,则报之以牲……时冬傩亦间举,皆古方相逐疫遗意。"

黔东地区的思南、德江、松桃、江口、印江、铜仁等县是贵州土家族的主要分布区,该地区近邻湘西、川东,明永乐以前曾隶属湖广。巴楚两地素来巫风盛行,古傩巫风对黔东一带产生重大影响。紧临湘西的松桃县,"自城市及乡村,皆有庙宇,土民祈禳,各因其事,以时致祭。有叩许戏文,届时扮演者"(《松桃县志》)。紧靠湖南的黎平县,巫师戴假面装扮鬼神,歌舞逐疫,"巫师戴面舞磋跎,岁晏乡风意逐傩。彻夜鼓钲村老唱,斯神偏喜听山歌"(《黎平府志》引胡奉衡《黎平竹枝词》)。

由上述史料可知,贵州土家族傩舞大约在元代已有流传,中原古傩遗意、巴楚巫风侵染和江淮习俗的特点融入了贵州地方文化和土家族文化并延绵至今。

二、贵州土家族傩舞的种类

土家族傩舞是傩坛巫师在为愿主冲傩还愿时跳的舞蹈,带有浓厚的原始宗教色彩。可分为科仪性傩舞(即傩仪舞)和傩戏舞两类。

傩班在为愿主冲傩还愿时,根据主家的愿信目的、规模大小、财力等情况,拟定出一套相对完整的祭祀仪式和演出节目。其主要内容是傩坛巫师(掌坛师)在开坛、请神、立楼、架桥、发猖、献牲、上熟、息坛、送神等法事科仪中的舞蹈和咏唱,科仪性傩舞即指这类舞蹈,被称为傩仪舞。这类傩舞的舞者均为巫师,其头戴花冠(亦称法帽),身穿法衣、法裙,肩挂牌带,手持牛角(亦称神号)、师刀等傩坛法器,在锣鼓的伴奏下,时而行罡步斗,手舞足蹈,时而咏唱请神颂神祝词。由于傩坛设在主家堂屋内,法事科仪均在堂屋中进行,故这类傩舞的动作幅度较小,多为独舞,亦有少量的双人舞和三人舞。舞蹈时舞者神情庄重、肃穆,动作凝重、平稳,节奏平缓。

在傩舞的发展过程中,傩坛巫师们为吸引观众,增强自身的表现力,不断吸收搬用了一些戏曲的形式和内容,逐渐向傩戏衍变和发展。土家族傩堂戏、阳戏就是这种发展的产物。但是,由于受诸多条件的制约,傩戏

只在傩歌傩舞的基础上附会了一些简单的情节和人物，故傩戏舞只能被视为情节性傩舞。这类傩舞与科仪性傩舞的主要区别在于：① 有简单的故事情节和人物；② 虽与傩坛神事有关，但目的在娱人，淡化了傩坛的宗教色彩和神秘气氛，不像科仪性傩舞那样肃穆、庄重，而是轻松活泼、诙谐欢快，充满生活情趣；③ 具有情绪性、叙述性和性格化的特点，动作生活化又有提炼夸张，初具程式化雏形。这类傩舞各地尚有许多，如《小鬼戏判》《出地盘》《出龙》《出报虎》《搬开山》《搬土地》《算匠》《唐氏太婆》《搬秦童》《搬师娘》《戏先锋》等。这类傩舞较之科仪性傩舞，更具生活气息和艺术性，也更受群众欢迎。

傩舞在早期只有逐除一种功能，经过漫长的演变，现代傩舞已发展为逐除、酬神和娱人三个方面。它与其他民间舞蹈的主要区别是：① 舞者多为巫师（地戏除外），"巫与歌舞祀鬼神"；② 傩舞的舞步（禹步）、手势（挽诀）、道具（法器）、面具（神像）等具有神圣性，具有浓厚的原始宗教色彩；③ 面具是傩舞的主要装扮手段。

由于历史、经济、地理、文化等诸多原因，贵州各地各民族中遗存着丰富的傩舞，它集历史、宗教、艺术、民俗等社会文化于一体，在贵州乡镇文化中占有一席之地，时至今日，它仍起着酬神娱人的作用。

三、贵州土家族傩舞代表作品赏析

（一）土家族神号舞

《神号舞》又叫"三盘角号"，是傩仪舞的代表作品之一。傩仪舞是傩舞的一种类型，也是傩坛巫师在为愿主"冲傩还愿"时所跳的一种祭祀性舞蹈。

《神号舞》是傩仪活动中必跳的一个舞段，师刀、牛角都是土老师从事傩仪活动的主要法器。师刀摇动时发出的沙沙声，能驱逐鬼怪；牛角又叫"神号"，是沟通人神信息的工具，土老师从事法事前和法事完毕都要吹三声角号告诉上界诸神。

《神号舞》主要是请神、谢神。舞者用喜悦感激的心情，跪拜、恭请、致谢各方神圣，舞姿飘逸大方，流露出对神的尊敬与感谢之情。

《神号舞》由鼓、钹、锣、小锣伴奏，奏乐者兼伴唱。吹奏牛角按仪式法规进行，一般安排在打击乐中。牛角的用途，主要是用其"音"来请"玉皇大帝"，"玉皇、玉皇"的声音一发出，给人以神秘感觉。牛角的声音无固定节奏。

谱例 2-6：

三盘角号

张毓福（土家族）传授
张毓贤（土家族）
高应智 记谱

$1={}^{\flat}B \quad \frac{2}{4}$

中速稍快 亲切地

演唱　１ ３ │ ２̇ ３ │ ２̇ １ ６ │ １ ３̇ ２̇ │ ２̇ １̇ ２̇ １̇ │
　　　　角号（哦）绕绕（才）叫（哦）一（安哦）

打击乐　壮　０ │ 壮　０ │ 壮 扯 壮 │ 壮 壮 喽 扯 │

６ ５ │ ３̇ １̇ │ ２̇ ３̇ │ ２̇ １ ６ │ １ １̇ ２̇ │ １̇ ２̇ １̇ │
声（罗），师郎（啊）拜请　请（罗哦）何（哦）

壮　０ │ 壮 壮 喽 扯 │ 壮 壮 壮 │ 壮 扯 喽 喽 │ 壮 喽 扯 │

６ ５ │
神（罗）。

扯 喽 │

表演者用头帕包头，外捆牛皮制作的长约 60 厘米，上列天、地、日、月、水的"头扎"，内穿对襟上衣、便裤，外披白土布绣花大开领无袖法衣，腰系白布做腰钻蓝色上缀五条彩带的法裙，脚穿双梁布鞋。

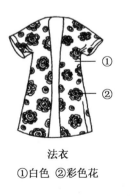

法衣
①白色 ②彩色花

法衣

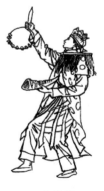

土老师

道具主要有：用水牛角制作的长约45厘米的牛角号，由熟铁锻成，上部为一似短剑形的手柄，底部呈环状，直径约20厘米；环上穿八枚铁钱和九个小铁环的师刀；木制，内空，内装牌经，外用花布包扎，上钉36根花带的牌带；木制，在一面刻花纹和"太上老君急急如令"字样的令牌。

牛角号　　　　　　　　令牌

（二）土家族出地盘

《出地盘》是傩戏舞的代表作品之一。傩戏舞是傩舞的另一种形态，它与傩仪舞的区别在于：第一，它从专为酬神发展成既酬神又娱人，加强了观赏性和娱乐性；第二，它有简单的故事情节，其故事情节虽与傩坛神事有关，却淡化了宗教色彩，更具世俗的人情、人性和情趣；第三，它有人物，用面具或画脸谱做人物的装扮手段；第四，它的舞蹈动作大多轻快、活泼、风趣、诙谐，且具性格化、情绪化。

傩戏舞是傩仪舞的衍变和发展。傩祭在漫长的发展过程中，傩坛巫师为了满足愿主待客的需求和招揽观者，不断吸收、借用地方戏曲和民间歌舞以丰富自己，增强表现力，吸引更多的观众，使傩仪舞逐渐向娱人的方向发展，于是，产生了傩戏舞。

傩戏舞亦是傩坛祭祀中的主要内容，有"二十四戏"之说，系指在傩坛祭祀中要出二十四个面具人物，他们中有开山、开路、灵官、土地、甘生、秦童、判官、地盘、唐氏太婆、柳三、杨四、先锋小姐、算匠、李龙、报虎等。他们均为傩坛戏神，平时在桃园三洞之中，应掌坛师邀请，才出洞为愿主冲傩还愿。每堂法事出戏的多少，视愿主的愿信大小而定，一般全堂出二十四戏，半堂出十二戏。每一戏即表演一个傩坛戏神的身世来历，到傩坛来的目的，以及在此框架中附会出简单的情节，且歌且舞，插科打诨，逗笑取乐。

因傩戏舞以娱人为主，故其在风格特点上与傩仪舞相距甚远，它动作自由、夸张，有较大的随意性，借用了花灯、民间歌舞的许多形式，比如借花灯丑角所跳的舞蹈来表现土地爷的幽默风趣，还应用了土家族《秧舞》中的动作来表现土地爷的勤劳。傩戏舞节奏轻松、情绪欢快、活泼，充满生活气息，它冲淡了傩仪舞沉闷、乏味的宗教气氛，因此，更受观众

欢迎。

《出地盘》是傩戏正戏《开洞》中的一段单人舞，主要流传于煎茶龙段、大河、梅子等地。传说地盘神因给人间送来火种、参与开天辟地而深受人们尊敬，后被玉皇赐封掌管桃园洞门。演傩戏出面具人物必须由他来打开洞门（德江其他傩艺班都是唐氏太婆开洞门）。这段舞蹈通过地盘神飘荡下凡、扭腰、凸腹等动作，表现了他勤劳勇敢的精神。舞蹈动作粗犷风趣，给人留下深刻的印象。

《出地盘》由打击乐伴奏，打击乐器由鼓、大锣、小钹、小锣组成。演唱曲调特点以诙谐为主。

谱例 2-7：

出 地 盘

1 = F 3/4

中速 诙谐地

吴贤富 传授
高应智 记谱

（壮扯 壮扯 壮 | 2/4 喽扯 喽 | 壮扯 壮扯 | 喽扯 喽喽 | 扯喽 壮）3 | 2̇ 3̇ 2̇ 2̇ 2̇ | 5 3 2 2 - | 2̇ 1̇ 1̇ 5 |

（哎）一 朵 （是）祥 云（罗 哦 哦 嗬哦嗬

1̇ 0 · 2̇ | 2̇ 2̇ 2̇ 3̇ 2̇ | 5 5 2̇ 2̇ |

喂 我）扫 地（哩）清（喃），傩 堂 降 下（就

3/4 2̇ 1̇ 6 6 1̇ | 2/4 5 5 | 3/4（壮扯 壮扯 壮 |

地（耶）盘（罗哦） 神（喃）。

表演者用深红色方头巾包头，戴面具。穿对襟上衣，外罩长约 60 厘米的狗皮裼子，腰系三角战裙。下穿便裤、男布鞋。

道具主要有棕叶扇、桐油灯（木制，内装桐油和灯草，表演时将灯草点燃）以及牌带。舞者左手端桐油灯，右手握棕叶扇，在打击乐过门中走至堂屋，面对神龛，唱《出地盘》，反复做"横跳步"接"龙摆尾"。然后，在打击乐过门中做"筛米花"，逆时针方向绕一圈，直至曲终舞止。

地盘神　　　　　　　桐油灯　　　　　　　棕叶扇

四、贵州土家族傩舞传承人风采

（一）张毓福

张毓福，男，土家族，1950年生，德江县稳坪乡铁坑村人。从小就喜爱唱歌跳舞，由于记忆力强，反应灵敏，每当寨上有傩堂戏演出，他场场必看，学着唱跳，后被傩堂戏先生张毓朋看中，收其为徒。从1964年起，他正式学艺。之后，他看到其他傩戏班也有许多精彩的表演，便滋生了广采博学的念头，征得师傅同意，他又拜了13个师傅，从此技艺大增。到40岁时，恰逢傩文化热，他在贵州省内外已颇有名气。1988年，《中国戏剧发展史》录像组录制了他表演的很多傩舞片段。他跳的傩舞因师出多门，变化甚多，不拘一格，自然洒脱，受到中外专家的好评。

（二）吴贤富

吴贤富，男，土家族，1938年生，德江县煎茶区龙溪乡云峰村人。幼年聪明好学，14岁拜师吴成章学傩堂戏。由于他说、唱、跳、做都以滑稽幽默见长，早已成为煎茶一带家喻户晓的傩班名角。他尤其擅长傩堂戏中的面具舞，其舞风粗犷、豪放。他是德江现有百多个傩堂戏班中跳傩舞的佼佼者。1988年，《中国戏剧发展史》录像组录制了他表演的《地盘舞》等精彩的傩舞片段，深受中外专家好评。如今他虽年事已高，为使傩舞长演不衰，常利用农闲时辅导寨上的年轻人，向他们传授舞艺，为弘扬土家族传统文化贡献自己的余热。

第六节　贵州水族铜鼓舞

一、何谓水族铜鼓舞

铜鼓舞，水族语称"丢压"，意即击铜鼓而起舞，是水族最古老的传

统舞蹈之一。广泛流传在三都水族自治县都江区上江镇摆乌村，打鱼乡平甲村、乌棚村，拉揽乡懂术村，甲雄乡塔石一带。其中尤以摆乌村的铜鼓舞最为有名。每逢"端节"①或稻谷进仓之日，敲铜鼓、跳铜鼓舞是村里男女老幼们的主要娱乐方式。

水族是贵州古老的土著民族之一。水族自称"虽"，汉族称为"水"，都是其自称的音译。中华人民共和国成立前，也有人称之为"水家"或"水家苗"，中华人民共和国成立后正式确定族称为"水族"。铜鼓，水族语叫"压"，是水族人民使用最为广泛和普遍的古老乐器。在水族地区，铜鼓往往被当作权势和财富的象征，失去铜鼓就意味着失去财产、幸福和欢乐。因而，水族人民极为珍爱铜鼓。水族的许多村寨都珍藏有铜鼓。铜鼓主要用于节庆、祭典及丧葬活动，如在水族特有的民族节日"端节"和"卯节"②等节庆之际表演。水族素有"敲鼓过端好赛马，敲鼓过卯好唱歌"的俗谚。《三合县志略》（三都人胡羽高纂）卷四十一《民族篇》载："水家每年九月逢亥则过年，驰马为乐，谓之年坡，亦好吹芦笙、击铜鼓。"

水族铜鼓舞来源于古代水族人民的祭祀活动，具有悠久的历史。《旧唐书·南蛮列传》在谈到东谢蛮宴聚时，就有"击铜鼓，吹大角，歌舞以为乐"的记载。《八寨县志》载，击铜鼓时"以绳系耳悬之，一人执槌力击，一人以木桶合之。一击一合，故声宏而音远"。在水族地区发现的水族书籍中，有不少舞人图。广西花山崖画中，刻画了大量包括古越人、僚人的舞蹈场面。这些舞蹈场面中，以铜鼓舞最为突出。其间有铜鼓悬于杆，羽冠者以杵击之，众人扬手作舞，头上佩戴饰物或脸蒙面具的描绘，与现今铜鼓舞极为相似。据水族老人们讲，铜鼓舞是一种古老的巫师舞，其中巫师又分文、武二教，铜鼓舞属于武教流派，传说中的铜鼓舞能降伏妖魔，驱除邪恶，逢凶化吉。三都县九阡区梅采村有一处"道光六年岁戊

① "端节"（俗称瓜节），水族语称为"借端"，是水族地区流传范围最广、参与人数最多、历时最长的民族传统节日，起源于以血缘为纽带的人群的原始宗教祭典活动。端节节期由水历十二月至新年二月（相当于农历的八月至十月），按地域分期分批过节，其时正值大季收割、小季播种的年终岁首阶段，因而，端节实际上是辞旧迎新、庆贺丰收、祭祀祖先和预祝来年幸福的盛大节日。

端节的主要活动是祭祀、赛马、击打铜鼓、跳铜鼓舞和斗角舞。击打钢鼓跳舞是节日中的重要活动。水族民谚云："汉族节日数春节大，水族节日以端节大。"可见端节在水族社会生活中的地位。

② "卯节"是三都、荔波一带水族的传统节日，每年水历九十月（农历五六月）举行，以辛卯日为上吉日，忌丁卯属火的凶日。当地水族认为，过卯节的日子与年成丰歉和人畜兴旺有直接关系，只有过了卯节，各家各户才能共同兴旺，其时间、规模仅次于端节。

卯节的主要活动是祭祖、宴客、击打铜鼓、跳舞对歌，未婚的青年男女也以节日活动为恋爱社交的绝佳机会。

秋"潘阿翁给潘阿堂立的墓碑上,就刻有水族铜鼓舞的动作图像。随着时间的推移和社会的发展,水族铜鼓舞已从祭坛搬到了民间,成为水族人民极为重视和喜爱的民间传统舞蹈。

二、贵州水族铜鼓舞表演与音乐

表演铜鼓舞时,人数不限,但需偶数,一般为六或八名男青年,身着特制舞蹈服饰,跟着鼓点,围圈而舞。表演时,场地中央搭三角支架,将铜鼓悬于支架下,木鼓搁在支架上。演奏时,击铜鼓者俯身朝鼓面,右手执木槌按鼓谱点击铜鼓中央太阳纹处,左手执竹棒敲打鼓腰作伴奏。另一人手持嗡桶(即木桶)站在铜鼓背后,按鼓点起落,来回向鼓腹中抽动,以调节铜鼓共鸣声的大小。木鼓手则面对木鼓,按铜鼓的节奏时急时缓,或双棒齐击,或单棒点奏,或双手交替轮换击鼓并做出各种复杂的翻、跳、转、跃等技巧动作。基本动作主要有架臂蹬、大字偏、大字托转、大字冲、大字蹬、大字飞、拜鼓、反步走。

大字偏

架臂蹬

由于铜鼓系水族的神圣之物,击铜鼓以伴舞和祈年禳灾与水族人民的生活密不可分,因而,铜鼓舞反映的内容比较广泛。其中许多舞蹈动作,就有"击铜鼓沙锣以祀鬼神"(《宋书·蛮夷传》)的祈愿动作及祈求神灵保佑部落安全和农业丰收的内涵,还有搏击战斗的执戈动作、栽秧薅秧打谷的生产动作及庆贺胜利与丰收的舞姿。表演者随着铜鼓的音响节奏,屈膝蹲跳、旋转穿插,最后在急密如雨的鼓点中戛然结束。

铜鼓舞用铜鼓、嗡桶和木鼓伴奏,鼓声浑厚、古朴,民族色彩显著。敲铜鼓者,左手拿竹棒(筷子)击铜鼓鼓腰处,右手执槌击铜鼓心太阳纹处。另一人站在铜鼓左侧,双手持嗡桶,桶先放在铜鼓腹内,第一棒铜鼓敲下,后半拍持嗡桶者快速抽出,接着再快速放进鼓内,如此按敲击铜鼓的节奏来回抽动,发出"0 嗡 嗡 0 | 0 嗡 嗡 0"的声音。木鼓手两手持棒,随着铜鼓节奏敲木鼓心和鼓边。

谱例 2-8：

拜 鼓

潘岩龙（水族） 传授
李显平 记谱

中速稍快

锣鼓字谱	4/4	咚 咚 咚 嘎嘎	咚 咚 咚 嘎嘎
铜鼓	4/4	X X X XX	X X X XX
嗡桶	4/4	X X X 0	X X X 0
木鼓	4/4	X X X XX	X X X XX

咚 嘎嘎 咚 嘎嘎	咚 嘎嘎 咚 嘎嘎 ‖
X XX X XX	X XX X XX ‖
X XX X XX	X XX X 0 ‖
X XX X XX	X XX X X ‖

蹬

韦备贤（水族） 传授
宋晓君（水族） 李显平 记谱

锣鼓字谱	4/4	咚 嘎嘎 咚 嘎嘎	咚 嘎嘎 咚 嘎嘎
铜鼓	4/4	X XX X XX	X XX X XX
嗡桶	4/4	0 X 0 X	0 X 0 X
木鼓	4/4	X X X X	X X X X

咚 嘎嘎 咚 嘎嘎	咚 嘎嘎 咚 嘎嘎 ‖
X XX X XX	X XX X XX ‖
0 X 0 X	0 X 0 X ‖
X X X X	X X X X ‖

曲谱说明：曲中"X"为击铜鼓腰，下同。

偏

韦备贤（水族） 传授
宋晓君（水族） 李显平 记谱

中速稍快

锣鼓字谱	$\frac{4}{4}$ 嘎 嘎 嘎 嘎 嘎 嘎 嘎	咚 嘎 嘎 嘎 嘎 嘎 嘎
铜鼓	$\frac{4}{4}$ X X X X X X X X	X X X X X X X X
嗡桶	$\frac{4}{4}$ 0 X 0 0	0 X 0 0
木鼓	$\frac{4}{4}$ X X X X X X X X	X X X X X X X X

咚 嘎 嘎 嘎 嘎 嘎 嘎	咚 嘎 嘎 嘎 嘎 嘎 嘎
X X X X X X X X	X X X X X X X X
0 X 0 0	0 X 0 0
X X X X X X X X	X X X X X X X X

头戴由竹篾编制成的外包红布饰有野鸡毛和三角旗的羽冠，身穿蓝色无领上衣、蓝底白花边的对襟坎肩，蓝色便裤，男布鞋。腰系由16条红花布带子组成、带子底部钉有谷米和一圈白鸡毛的鸡毛裙。道具则主要有铜鼓、铜鼓槌、竹棒、嗡桶、圆木鼓、鼓棒、鸡毛裙。

第七节　贵州侗族踩歌堂

一、贵州侗族踩堂歌的内涵与外延

踩歌堂，侗族语称为"多耶"，主要流传在贵州东南部黎平、从江、榕江等县侗族聚居的村寨。

宋代陆游《老学庵笔记》卷四载："辰、沅、靖州蛮……农隙时，至一二百人为曹，手相握而歌，数人吹笙在前导之。"明代邝露《赤雅》中说侗人"善音乐，弹胡琴，吹六管，长歌闭目，顿首摇足为混沌舞"。所述与踩歌堂的情景很相似，由此可见其历史之悠久。

踩歌堂是侗族祭祀始祖母——莎岁活动中的一种仪式。仪式程序一般

是甲乙两寨青年在寨老带领下拥着"圣母"英灵绕寨一圈,然后进入多耶坪大坝子,手拉手围成男外女内两圈。甲队先唱赞美"圣母"莎岁生平伟业的歌,乙队接着又唱《牵圣母手同欢歌》,于是歌舞正式开始。

侗族的村寨里都建有鼓楼,鼓楼前面建有多耶坪,多耶坪边上都建有祭祀莎岁的祭坛(用石块垒成)或祭祠(庙宇)。无论是春节、龙船节、斗牛节,凡节日都要先跳踩歌堂祭祀莎岁,请她的英灵与后人同乐。在侗族村寨里,莎岁崇拜几乎无处不在,在侗族人民心目中,莎岁既是始祖又是氏族英雄。从这个意义上讲,踩歌堂属于祭祀歌舞。

踩歌堂除用于祭祀外,也是男女社交活动的一种方式。它的歌曲形式很多,但舞蹈法基本相同。唱祭祀歌时这样跳,男女"盘歌"时也这样跳,所以从舞蹈角度看,它是宗教、祭祀、社交、娱乐的复合体。

二、贵州侗族踩堂歌表演与音乐

踩歌堂由舞者边唱边舞,歌曲由一人领唱,众人合唱。领唱时,众人唱节奏;领唱者唱完一句词,众人合唱后三字或衬词。歌声高亢,节奏有力,情绪热烈。

谱例2-9:

你们到来住几天

1 = G 2/4

中速稍快 跳跃地

梁定修(侗族) 传授
张 勇(侗族) 记谱

x -	x -	x 0	6· 1	2 3 1 6	1 6 1
(领)唷!	(合)唷!	唷!	(领)(哈 哈 号	啊 耶 哈 耶	

6 1 2 3	领唱 1 6	2	1 2 3	2	1 6 1
哈 哈 号 啊	耶 耶),进	堂	唱	(罗	耶 哈 耶)
	合唱 0 0	6 0 6 0	6 0 6 0	1 6 1	
	(耶	耶	耶	耶)	

```
┌ 2̲ 1̲ 2̲ 3̲ 2̲ | 1̲ 6· | 2    1̲ 3̲ 2̲ 1̲ 6· | 1̲ 2̲ 3̲ 2̲ |
│ 进  堂 唱 （罗 耶 耶）进  堂  唱 （耶），手    拉
│
└ 2̲ 1̲ 2̲ 3̲ 2̲ | 1̲ 6· | 6̣ 0 6̣ 0 | 6̣ 0 6̣ 0 | 6̣ 0 6̣ 0 |
              （耶  耶   耶  耶   耶  耶）

┌ 1·̲ 2̲ 6̲ | 1 - | 2·̲ 3̲ |
│ 手  （啊 耶  耶）。
│
└ 6̣ 0 6̣ 0 | 1 - | 2·̲ 3̲ |
  （耶  耶）
```

表演的基本动作主要是多耶步。每逢各种节日或喜庆日，侗族人聚集在宽敞的地方，当领唱的人唱起《你们到来住几天》的歌曲时，愿意跳舞的人（人数不限），一般总是女舞者先围着领唱（或牵着她/他的手）手牵手围成一个大圆圈，在领唱和合唱的对答声中，大家边唱边跳"多耶步"，沿逆时针方向移动圆圈。男舞者随之手牵手围成外圈，一领众和，边唱边随节拍做"多耶步"，和女舞者一起沿逆时针方向移动。人多时，男女舞者也可打散开，相间围成三四个圆圈，手牵手也可，手攀肩也可，可多达几百人。有独唱、合唱，有男声、女声，有男女混声以及自然形成的多声部合唱，气势磅礴，越跳越烈。跳舞的时间可长可短，唱的歌曲可以多次反复，尽兴时，大家齐喊三声"哦！哦！哦！"双手也随节奏同时甩三下（前后甩），最后一下举至头顶，表演结束。

第八节　贵州彝族铃铛舞

一、贵州彝族铃铛舞的内涵与外延

铃铛舞，彝语称为"恳合呗"，是贵州彝族同胞在丧葬活动中跳的一种传统舞蹈。黔西北各彝族村寨均有铃铛舞。赫章县的青山、兴发、妈姑、可乐、恒底、财神、古达、六曲河等地的铃铛舞尤具特色。妈姑一带的铃铛舞，其动作节奏鲜明，粗犷有力，刚健豪放，威武雄壮；财神庙乡

一带铃铛舞，其动律持重沉稳，舞姿舒展从容，偏重绵韧，似含深悼悲哀之情。

过去，该舞全由男性跳，否则被视为不吉利。现在，由于社会观念的转变，不仅女性可跳此舞，而且已不限于丧葬仪式上跳，节日、喜庆、农闲时均可以跳。女子铃铛舞，柔中有刚，别具特色，使古老的铃铛舞更加绚丽多姿，色彩纷呈。

铃铛舞起源于彝族丧葬仪式。彝族丧葬分为大斋（三天）、小斋（一天），视丧家的经济能力和亡者的身份、声望而定。一般多为一天，少数富裕之家或亡者声望高的则做三日大斋。做小斋搭民房式的灵房或用冬青树枝搭一简易棚子。有报丧、请毕摩①司祭祀礼仪和普吐（总管）主持斋祭，以及吊唁、哭丧、跳铃铛舞、出丧、埋葬等程序仪式。做大斋不仅时间长，场面布置讲究，仪式也十分隆重。事前必须设置斋场，装饰楼阁式的灵房，安放接待亲友的火塘，制作并摆设纸马、纸花和祭奉供品等。

大斋的程序内容为：第一天，举行报丧、请毕摩和普吐、吊唁、哭丧、绕灵等仪式。第二天，唱"恳合"（有伴舞的怀念歌）；跳铃铛舞（由丧主家和各亲属家带来祭奠的舞队按顺序表演）；吹唢呐；亲属向死者哭丧祭拜。第二天的活动在晚饭后（约戌时）开始。先由普吐左手提粑粑灯、右手执神棒在前引路开道，丧者亲人、举十字灯者、唢呐手、锣鼓手、两位歌师、主家四个铃铛舞者以及举彩旗、纸马、托供品者等随后绕灵堂一圈，然后在斋场空地上走"鸡翅拐"（"之"字形）、"太极图"（甑底形）、"半圆拐"（马蹄形）三种图形。待上述仪式结束后，主家舞队在灵房前的孔雀柱②下跳起铃铛舞。尔后，各亲属家的舞队一一上场舞蹈，相互竞技。整个斋场通宵燃着火把，歌舞达旦。第三天，出丧。毕摩为亡者念完指路经后，由普吐率众人转祭场（彝语称为"忍吉措"）。发丧前（约黎明时分），由毕摩领头，孝子和亲属持灯笼、纸马、供品等列成单行跟随，绕灵堂三圈后，出门到斋场外的空地上走上述三种图形（鸡翅拐、太极图和半圆拐），再返回灵堂做"扫火星"③，驱逐邪恶灾难，让死者安宁。

① "毕摩"在彝族语言中有教师的意思。毕摩掌握文化知识，通晓经典，能为人占卜、合婚、治病、禳灾，主持财产、口角和盗窃等引起纠纷的神明裁判等，在彝族社会中享有很高的地位。

② 举办丧事时，主家在灵房左前方立一棵去了皮的五倍子树，其顶端安放一只由竹篾、彩纸扎制成的孔雀，象征吉祥，故称"孔雀柱"。

③ "扫火星"是彝族生活中一种驱邪纳吉的民间习俗，具体做法是用茅草扎一草人为靶子，让众人用箭射，然后点火烧掉草人，意为赶走邪恶灾难，让死者安宁，让活人以及村寨平安吉祥。

二、贵州彝族铃铛舞表演与音乐

该舞的舞者,有专门从事丧葬的职业歌师,也有亲属中的能歌善舞者。铃铛舞在舞蹈开始前,由一名舞者高唱《角嗬呃》号子,唱后即起舞。舞蹈进行中无音乐伴奏,主要靠舞者摇响手中的马铃声来统一节奏和动作,唢呐、锣鼓等只作间隙的吹奏和敲击,以渲染烘托祭场的气氛。

谱例 2-10:

角 嗬 呃

1 = C 2/4

中速稍快

龙宪良(彝族) 传授
王三山 记谱

（乐谱略）

舞者以腰部为轴,左右来回旋拧,双臂向两侧甩摆,转腕摇铃,双膝微微弯曲,一走一停,缓步而行,时而抬首后仰,时而弓步前倾,时而又转体变位,作二人靠背。跳至尽兴,众舞者纷纷上场,表演双人技巧,各队你来我往,展开竞赛,只见二人上举下跌,前翻后滚,高超的技巧令人赞叹。舞蹈的基本动作主要有行进步、拧身举臂、箐鸡钻箐林(交老热堵斗)、稳步前进(叟博呀)、转换动作一(凯节录)、转换动作二(凯节录)、试深浅(剥展)、洗线(克此)、甩顶须(剥凑卡)、青蛙蹲石(毕甲俫打)、举火把(到节)、撒种(足出);还有双人动作,主要有寻靠山(邹斗说)、叉花抱腰翻(纳谷纳啥簸)、倒背翻(西口簸)、牵手翻(候纳簸)、鸡啄食(阿组改)、母猪拱地(凹摩迷吨或殴斗实促刨)、猴儿吊岩(阿糯发纳遮)等。

铃铛舞是彝族人民在丧事中跳的一种祭祀舞蹈。举行丧葬大斋祭时,丧家及各亲属家都有自己跳铃铛舞的舞队,舞队多由四人组成,舞者均为男性。

鸡啄食　　　　　　　　母猪拱地

在做大斋祭的第二天，吃过午饭后（约戌时），绕灵开始，由普吐左手提粑粑灯、右手执神棒走在丧家队伍的前面开道，举十字灯者、唢呐手、锣鼓手、两位歌师、主家舞队、彩旗及举纸扎祭品者跟随其后，按顺时针方向绕灵堂一周，然后在灵堂前孔雀柱下的斋场空地走"鸡翅拐""太极图"和"半圆拐"队形图案，至此绕灵结束。在走队形图案时，舞者走"行进步"。

绕灵结束后，开始表演铃铛舞。主家舞队首先上场，在孔雀柱前方背对灵房，面朝东横排站立（参见"场面图"）。右边第一人高举右臂摇响马铃，边摇边唱《角嗬呃》号子，号子声停止，众起舞，做"基本动作"中的第2至第12动作。主家舞队跳完后，客家舞队按各家火塘位置的排列顺序依次上场表演。各舞队在动作的选择、反复的遍数及连接方法上不尽相同。这部分表演结束后，进入竞技性的舞蹈比赛。各舞队纷纷上场，选做"双人动作""三人动作"中的技巧，充分展示自己的技能，相互进行竞赛，通宵达旦。

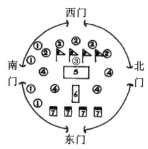

场面图
①火塘　②纸马、纸虎、纸狮等纸扎供品
③彩旗　④灯笼、十字灯、粑粑灯
⑤灵房　⑥孔雀柱　⑦舞者

场面图

三、贵州彝族铃铛舞代表性传承人

龙宪良，男，彝族，1923年出生于赫章县珠市乡一个农民家庭。现任赫章县政协副主席，贵州省政协常委。

龙宪良从小受彝族民间舞蹈熏陶，少年时代就喜好歌舞，闲暇夜晚，求师学艺，婚歌丧舞尽皆熟练。参加工作后，常与民间老艺人接触，拜师深造，从而对彝族的风情习俗都很了解。凡有人到赫章考查彝族风情习

俗，必定向龙宪良请教。1982年被贵州省电视台特聘为《高原彝家》的民俗顾问。在《中国民族民间舞蹈集成·贵州卷》的收集整理中，他不仅提供了大量的资料，而且亲自组织各地舞蹈队伍，参与示范指导，时年虽已近七旬，但舞姿刚健有力，腰臂灵活，别有一番风采。

近年来，他整理出了部分民俗资料，并翻译整理了大量的酒礼歌、情歌、故事等。每年春节回家乡，毗邻村的青年云集在他周围，要求教他们酒礼歌舞，这时各家的院坝成了舞场，歌声悠扬，甚至通宵达旦。在他的培养下，当地涌现出一批新的彝族歌舞能手，活跃在赫章、威宁、水城一带。龙宪良是彝家的一位学者，他为抢救彝族的传统文化做出了杰出的贡献。

第三章　贵州传统曲艺

曲艺音乐又叫说唱音乐，其历史源远流长，源头可追溯到三千多年前的周代，而正式形成则以唐代变文讲唱为标志，到宋代说唱音乐已趋于成熟。元明时期继续发展，及至清代达到空前兴盛，成为遍及全国数百个曲种的艺术形式。由于我国各民族以及民族内部各地区语言的不一致，在此基础上形成的各种说唱音乐也就有多种多样的曲调，具有浓郁的地方色彩。贵州传统曲艺种类繁多，包括布依族八音坐唱、相诺、君琵琶、贵州琴书、水族旭早、嘎百福等。

第一节　贵州布依族八音坐唱

一、何谓贵州布依族八音坐唱

布依族八音坐唱又叫"布依八音""八音弹唱"，是流行于黔西南的兴义、册亨、安龙等县市的一种民间曲艺说唱形式。布依族八音坐唱在布依语中叫"万播笛"，即吹奏弹唱的意思。对于"八音坐唱"的"八音"，现在比较一致的解释是指八人用八种乐器——牛骨胡（牛角胡）、葫芦琴（葫芦胡）、笛子、箫筒、月琴、包包锣、小镲、鼓伴奏，围圈轮递说唱的表演形式，八音坐唱也因此得名。

"八音坐唱"旋律古朴流畅、优美悦耳，常在民族节日、婚丧嫁娶、建房、祝寿等场合演奏，是深受布依族人民喜爱的民族说唱艺术形式。最具代表性的传统节目有《布依婚俗》《贺喜堂》《胡喜与南祥》《迎客调》《唱王玉莲传》《敬酒歌》《梁山伯与祝英台》等40余个。内容主要取材于布依民间口头文学、民间音乐和说唱艺术，表现出布依人民对生活的热爱，对丰收的向往，对爱情的追求，对丑恶的鞭挞。

八音坐唱的唱腔曲调民族特色鲜明，旋律优美流畅，主要为"正调"，

这也是基本的唱腔曲调，除此之外的其他曲调统称为"闲调"。由于师承不一，各地流传的"正调"有十余种。常用的过场音乐有过场调、打仗调、反皇调等，采用齐奏，用以烘托气氛，渲染情节。旋律大同小异，不尽相同。

正调作为八音坐唱的核心唱腔，它的一个唱段一般由器乐和声乐两个部分组成。首先是正调典型的过门音乐，由于表演所需的空间，它较之于一般引腔开唱的小过门要长一些。并且它还是为八音坐唱行腔走板奠定调性与调高的关键，是展示八音坐唱音乐风格的基础。过门就是在朴挚平和的旋律运动中搭好桥梁，引导并定出 D 宫的"徵"调式，让唱腔自然流畅地接口上板。

谱例 3-1：

正　调①

（选自《胡喜与南祥》唱段）

马鞍管八音班
王真荣　阿伛　演唱
罗建达　冯景林　记谱

[乐谱]

① 据 20 世纪 80 年代初罗建达、冯景林在册亨县的采风记录整理。

民间的八音班一般由八至十人的乐队加以三至五人的说唱歌手组成，并由一个有威信、有水平的艺人充当班主，负责八音班的演出事务并保管乐器、联络社会服务。

在节日喜庆中，八音班常应主人的约请，以多彩的演奏先为客人伴宴，席间还有"金童玉女"为主人、客人祝酒敬酒。待客人们酒至半酣，八音班的师傅们以八仙桌为中心，围坐于长凳之上，边说边唱（所以被称为"板凳戏"）。代表性的唱段有《贺喜堂》《正月十五闹花灯》等。八音坐唱的流传在布依族的社会生活中占据着重要位置，它除了服务于人们的各种礼俗活动、娱乐族人、教传历史外，还为布依族民间戏曲的形成和发展奠定了坚实的基础。

二、贵州布依族八音坐唱的分布

现在，八音坐唱主要流传在黔西南布依族苗族自治州兴义、册亨、安龙等县的布依族聚居村寨。许多村寨曾有过业余演唱组织，如马鞍营八音班、敖洛八音班、板坝八音班、乃言八音班、甘河八音班、三道沟八音班等。各个八音班规模不一，一般都有三五个男女演员，十来个音乐伴奏人员，还有一个群众公认的领班，负责本班业务及对外联络。1954年4月，兴义、安龙县分别举办民族民间文艺汇演，兴义县巴结八音班、安龙县岜皓八音班分别演唱传统曲目《梁山伯与祝英台》《胡喜与南祥》，轰动县城，令观众为之倾倒。20世纪60年代八音坐唱活动一度中断，改革开放后才得以复苏，除唱传统曲目外，还编唱了《抗旱保苗》《共产党好共产党亲》《布依族的好姑娘》《贺喜堂》等。

八音坐唱的传统曲目，一类是伴随民俗活动的，如在婚丧嫁娶、立房造屋、老人祝寿、婴儿满月等场合演唱的民俗性小段，最具代表性的传统节目有《布依婚俗》《贺喜堂》《胡喜与南祥》《迎客调》《唱王玉莲传》《敬酒歌》《梁山伯与祝英台》等四十余个，主要有《福满堂》《贺寿堂》《戈然》《拜堂调》《盼郎》《哥妹调》《来去来》，坐唱《胡喜与南祥》（谱例3-2）片段，布依戏《撒衣定情》片段，尾曲《盛世调：昂央》等。这些节目的内容主要取材于布依民间口头文学、民间音乐和说唱艺术，表现出布依人民对生活的热爱、对丰收的向往、对爱情的追求、对丑恶的鞭挞。因其源远流长、婉转优雅、民族特色浓郁而被称为声音"活化石"和天籁之音。

谱例 3-2：《胡喜与南祥》选段

胡喜与南祥

贺瑞兰　原唱
王相华　韦吉刚　译词
黄荣昌　王应恒　演唱
　　　　冯景林　记谱

$1=G \quad \frac{2}{4}$

【过场调】♩=72

$\underline{6\ \dot{6}\ 1}\ |\ \underline{5\ \underline{5\ 6}}\ |\ \underline{7\ 6}\ \underline{7\ 2}\ |\ \underline{6\ 6}\ |\ \underline{6\ \dot{6}\ 1}\ |\ \underline{5\ \underline{5\ 1}}\ |\ \underline{6\ 1}\ \underline{1\ 5}\ |$

$\underline{3\ 3}\ |\ \underline{3\ 5\ 3\ 2}\ |\ \underline{1\ 5}\ |\ \underline{1\ 5}\ |\ \underline{1\ 2}\ |\ 3\ |\ \underline{3\ 5\ 2\ 3}\ |\ 5\ 5\ |$

$\underline{6\ 5}\ \underline{6\ 5}\ |\ 3\ 3\ |\ \underline{3\ 5}\ \underline{2\ 3}\ |\ 5\ 5\ |\ \underline{2\ 5}\ \underline{3\ 2}\ |\ 1\ -\ |\ \underline{1\ 2}\ \underline{2\ 6}\ |$

渐慢

$\underline{5\ 5}\ |\ \underline{6\ 1}\ \underline{5\ 6}\ |\ 1\ -\ |\ \underline{6\ 1}\ \underline{6\ 5}\ |\ \underline{3\ 2}\ \underline{2\ 3\ 5}\ |\ 6\ -\ ‖$

$1=D \quad \frac{2}{4}$

【正调】♩=72

$(5\ -\ |\ 6\ 5\ |\ \underline{6\ 6\ 5}\ |\ 3\ 3\ |\ 3\ 3\ |\ 5\ \underline{6\ \dot{1}\ \dot{2}\ 3}\ |\ \underline{5\ 5\ 3}\ |\ 2\ 2\ |\ 2\ 1\ |$

$\underline{2\ 3\ 5}\ |\ 3\ 2\ |\ 1\ 1\ |\ \underline{1\ 2\ 1}\ |\ 5\ 1\ |\ \underline{6\ 1\ 3}\ |\ 2\ 2\ |\ 2\ 1\ |\ \underline{2\ 1\ 2}\ |\ \underline{3\ 3\ 5}\ |$

$2\ 1\ |\ \underline{2\ 2\ 3}\ |\ 5\ -\ |\ \underline{5\ 5\ \dot{1}}\ |\ 5\ 6\ |\ \underline{\dot{1}\ 5\ 6}\ |\ \dot{1}\ \dot{1}\ |\ \underline{\dot{2}\ \dot{1}\ 2}\ |\ 1\ 1\ |\ \underline{6\ 5\ 6}\ |$

$1\ 1\ 2\ |\ \underline{1\ \dot{1}\ 6}\ |\ \underline{5\ 6\ 3}\ |\ \underline{5\ 5\ 3}\ |\ 2\ 2\ |\ 2\ 1\ |\ \underline{2\ 2\ 3}\ |\ \underline{5\ 5\ 3}\ |\ \underline{5\ 6\ 5\ 3}\ |$

$2\ 2\ |\ \underline{2\ 3\ 5}\ |\ 3\ 2\ |\ 1\ 1\ |\ \underline{1\ 2\ 1}\ |\ \underline{2\ 3\ 2}\ |\ \underline{3\ 3\ 5}\ |\ 6\ 6\ |\ \underline{6\ \dot{1}\ 6\ 5}\ |$

$\underline{3\ 3\ 5}\ |\ 3\ 2\ |\ 1\ 1\ |\ \underline{1\ 2\ 1}\ |\ 2\ 2\ |\ \underline{3\ 3\ 2}\ |\ \underline{3\ 3\ 5}\ |\ 6\ 5\ |\ 3\ 2\ |\ 1\ 1\ 6\ |$

♩=89

$5\ -\)\ |\ 5\ -\ |\ 5\ .\ 6\ |\ 5\ \underline{6\ \dot{1}}\ |\ 6\ -\ |\ \dot{1}\ -\ |\ 1\ -\ |\ \dot{2}\ .\ \dot{3}\ |$

（布依语）(yi　ya　di　guai　hai　ya　yi)　　gu　xi

（汉译）(衣　呀　的　乖　嗨　呀　衣)　　给　我

$6\ \dot{1}\ \dot{2}\ |\ \dot{1}\ -\ |\ \dot{\underline{1}}\ 6\ -\ |\ \dot{1}\ \dot{1}\ |\ \dot{1}\ \dot{1}\ |\ \underline{\dot{2}\ \dot{3}}\ |\ \dot{2}\ .\ 6\ |\ 6\ 5\ .\ |\ 5\ -\ |$

bai yao mie liao　　ranla, gu　bai yao mie　　ba ran gen

喊　上　家　妯　娌，给　我　叫　下　家　叔　娘，

[乐谱]

yao mie ba ran gen。
叫 叔 娘（啊 嘞）。

（ai ye
哎 耶

e） ba teng dai du ma tong ngan（lo
呃） 大 家 来 在 一 起 商 量（罗

wei）, dang na gai li pan na mai pa （a
喂）, 当 田 卖 田 也 要 讨 个 媳 妇（啊

na e）。
哪 呃）。

三、贵州布依族八音坐唱传承人风采

（一）梁秀江

梁秀江，布依族，1950年8月生，贵州省兴义市巴结镇田寨村人，第二批国家级非物质文化遗产项目代表性传承人。梁秀江从1959年开始跟父亲梁德超学习八音演奏技艺，后拜布依老艺人罗老卜为师。梁秀江能进行八音队的演奏，操牛骨胡、勒尤、竹笛并能演唱，还可以根据八音曲调进行编曲、套曲并填词。代表曲目有《八音贺喜》《敬酒歌》《老百姓是水，共产党是鱼》等，传承的曲目有《琵琶记》《看山穿》《穆桂英》《武显王闹花灯》等。梁秀江在任巴结民族文化站站长期间编排了一批颇有质量的节目。梁秀江培养了韦安枕等几十名弟子，他的女儿欧阳开燕是八音得力的继承人。[1]

[1] 冯骥才.中国非物质文化遗产百科全书·传承人卷[M].北京：中国文联出版社，2015：373.

(二)吴天玉

吴天玉,布依族,1953年7月生,贵州省兴义市则戎乡平寨村人,第二批国家级非物质文化遗产项目代表性传承人。吴天玉从1962年开始师从父亲吴尚叔学习布依族八音技艺。由于布依族没有文字,在传授过程中只能通过口传心授。主要作品有《迎客调》等。吴天玉1997年参加则戎乡布依第一表演队,参与演出数百场。他还利用演出之余在村子里教习弟子。①

第二节 贵州布依族相诺

一、何谓布依族相诺

相诺,是黔南布依族地区流传的一种民间曲艺。"相"是"唱"或"哼"的意思,"诺"是"说"或"讲"的意思,"相诺"译为汉语即是"说唱的艺术"。"相诺"用布依语演唱,唱时不用乐器伴奏,唱腔源自布依族民歌,易学易唱,如流传在罗甸县的相诺唱腔用的就是当地通称布依歌的布依族民歌。相诺的演唱形式是一人坐唱,演唱者均系业余,多为男性,多在农事闲暇或逢喜事亲友聚会时演唱。王卜昌英、陆国器、王政荣是比较出色的相诺唱手,在群众中享有盛誉。相诺也偶有二人合作演唱的情形,以一人为主自始至终说唱,另一人则只在唱腔段落与其同唱,壮其声势,是演唱者的歌伴。在流传中,有的演唱者也根据故事情节和演唱的场合等加以丰富与创造。如罗甸县八茂区的王政荣在演唱《螺蛳姑娘》时,除加进了布依族民间乐器四弦胡自拉自唱之外,还加上木叶与四弦胡的间奏和跟腔。四弦胡伴奏的相诺最具代表性。

四弦胡,布依族民间弓弦乐器,属中音胡琴类。常用于相诺及民歌伴奏,是相诺演唱的重要特征。用竹料制作,琴筒鞔蛇皮外加一层笋壳(亦有单用笋壳的),常用定线为"2—5"四度。四弦胡总高1.2米,弓长75厘米(竹料制作),弓弦一般使用马尾,琴弦为丝质,琴筒长24.5厘米,直径11.5厘米。吹奏的木叶一般选择光滑片薄有韧性的新鲜树叶,其皆可吹奏出唱腔旋律。四弦胡音色浑厚,与人声贴合力极强。有它伴奏,不仅

① 冯骥才.中国非物质文化遗产百科全书·传承人卷[M].北京:中国文联出版社,2015:373.

能使音响丰富，而且能很好地辅助衬托人声，由于艺人们大多自拉自唱，因此这种辅助衬托能使情感的抒发和表演者的内心世界都极为自如与流畅，因此，四弦胡成了艺人们演唱时的最好依托。

四弦胡伴奏常是跟腔与托腔并举，头尾常用托腔让艺人的声音得以展开，转折之处则跟腔而行。一般只用一个把位，最高音常用泛音带滑音，很好地衬托了演唱者高音的孱弱与虚渺的情感，这种深情较之于情歌展现得更为生动感人。

相诺所演唱的曲调主要从酒歌中借来，其音调随歌词内容结构的各异而有了适应性的变化，这种大同小异的变化就是相诺曲艺音乐特征的体现。这个特征可以归纳为如下三个方面：第一，有伴奏的演唱形式；第二，长于叙咏和说表的曲调；第三，不断复沓变化的曲调运用手法。

歌唱长于说表。相诺借用酒歌时，努力增加说唱语言的感染力，从而增强音调的说表性。若干相诺艺人并不满足于酒歌音调的委婉，而更注重曲调的叙述功能，为的是增强音调的说表能力。这种说表性的充分展现和发挥，使得相诺的唱腔与一般酒歌产生了若干形态的差别，它表现为：音域不做更宽的扩展，突现出布依语声调无大起大落起伏的特征，加宽了音乐的说表能力，而不必更多地关注曲调的修饰，并且使得节奏缓慢、平庸。正因如此，相诺对故事人物情节的交代更为清晰和有条不紊。

有乐器相伴，有长于叙事的歌调，变化重复的手法，这些都集中体现了相诺重说表的曲艺音乐个性。它对于完整而生动地叙述故事、表述情节、交代脉络起着重要作用。因此，这些与人声音色贴切的伴奏、与语言相辉映的风格独具的唱腔以及不断变化重复的歌唱，使得相诺更加贴近布依人的审美需求，从而广泛流传于贵州南部、西南部的布依族地区。

二、贵州布依族相诺的历史与分布

明清以来，随着外国资本主义政治、经济的不断侵入，布依族地区的政治、经济亦发生着深刻的变化。这些变化之一便是布依族地区的一些城镇开始逐渐繁荣起来，黔中的安顺，黔西南的兴仁、南笼，黔南的都匀、独山均发展成为一定区域的商业中心，市民阶层开始出现并形成了人口稠密、休闲场所增多、聚会娱乐频繁的环境。这无疑为说唱相兼、散韵兼行的说唱艺术生长发育提供了良好的土壤。而流行于广大村寨的民间故事、叙事古歌、歌谣、盘歌和一些仪式歌曲便成了布依族说唱萌生的理想基础。

相诺形成的年代当在明末清初。明代末期，统治者为加强中央集权，

对少数民族地区开始推行政治体制改革,将"土司制"改为"流官制",即"改土归流"。清代初期继续推行"改土归流"。由于政治上得到相对统一,封建王朝的政令到达民族地区,就促进了民族地区的经济文化发展。黔南布依族地区也不例外。随着民族间的交往,布依族地区的自然经济受到冲击,开始出现商品经济,进行集市贸易。这时,布依族人民对文化艺术的追求已不满足于原有形式,对从汉民族地区流入的说唱艺术备感新奇,他们要创造一种自己能接受和欣赏的艺术。于是在自己业已成熟的丰富的民间故事和民歌(特别是叙事歌)的基础上,利用既说又唱的形式来表演故事的曲艺品种——相诺便逐步形成了。

明末清初相诺的形成主要来自两个方面。第一个方面,相诺是由布依族的古歌、叙事歌派生出来的。这是相诺段子最早形成的基础,如流传于罗甸县境内的《砍牛歌》,是从"砍牛"超度亡灵时由魔公唱述的一种古歌《砍牛经》派生而出的。原《砍牛经》全是唱,近万行,节奏缓慢,故事情节不强。为适应集市贸易开始形成、人们交往日渐频繁的局面,布依族民间歌手便根据古砍牛歌中的主要情节,在原唱词的基础上,创编了最早的相诺段子《砍牛歌》,而且将其改为说唱结合、韵白相间的形式。另外,流传于贵定县云雾山一带的相诺《尔庆尔刚》,也是从古叙事歌中脱颖而出的。第二个方面,相诺是在布依族民间传说故事的基础上发展而来的。不少布依族民间传说故事在叙事基础上已加进了少数抒情唱段,甚至连曲调都有了基础,具有不同程度的说唱因素,如平塘县流传的《铜鼓的传说》,罗甸、望谟县流传的《三月三的来由》等。这些故事稍加发展就可成为相诺段子。最早从传说故事发展而成的相诺段子较多,仅据对罗甸县的初步调查,就有《王刚的故事》《勒甲》《构皮歌》《番龙与少素》等余个。

随着布依族社会经济的进一步发展,特别是受19世纪中叶鸦片战争爆发的影响,布依族地区的民族间交往越趋频繁,汉族的很多民间故事传入布依族,于是根据这些故事改编的相诺段子相继产生,进一步促进了相诺的发展。《梁山伯与祝英台》《螺丝姑娘》《王玉莲》等是这一时期相诺的代表。

中华人民共和国成立后,布依族人民为过上新生活而高兴,相诺民间艺术家由衷地编唱新生活、新气象,如长顺县相诺民间艺术家陈罗德根据该县人民政府第一任县长王升山率队剿灭土匪为民除害的事迹,创作了相诺《王升山打土匪》,在家乡演唱。由于内容的更新、时代感的加强,相诺呈现出崭新面貌。1986年,贵州省曲艺新曲(书)目比赛中,由杨秀昌

改编、王承勇演唱、石国华伴奏的相诺《番龙与少素》参加比赛并获鼓励奖。

相诺主要流行于黔南布依族苗族自治州的罗甸、长顺、平塘、贵定等县，以罗甸县流传较广。八茂、沫阳等地布依族聚居村寨也有流传。由于它具有丰富的曲目，演唱和说表相间，说唱文学特征突出，经有关部门和专家的认定，它属于贵州少数民族曲艺品种之一，其核心流传地区在今贵州最南部的罗甸县。

相诺在黔南的流传分布大体有三种情况：一是在较大面积流传，有一定的演唱队伍，有相当数量的书目，深受群众喜爱。如罗甸县的八茂、城关、罗悃、逢亭、沫阳等区的相诺就是这种情况。二是在一定地区流传，演唱者和书目相应较少，但仍有一定的影响，如长颇、惠水、平塘、贵定等县的相诺就属于这种情况。三是只在少数布依族聚居的村寨流传，会演唱的人不多，段子更少，且称谓不同。如荔波县，该县的王蒙、觉巩、甲站等乡流传的相诺，当地群众称之为"温伙"，意即搭伙唱的歌。

三、贵州布依族相诺代表作品赏析

相诺的产生约在明末清初，是在布依族古歌、叙事歌、民间故事的基础上发展起来的。如早期形成的流传于罗甸县的传统曲目《砍牛歌》，其故事源于布依族民间超度亡灵时魔公念唱的古歌《砍牛经》；流传于贵定县的《尔庆尔刚》和流传于长顺县的《安王祖王》都是叙事歌；源自民间故事和传说的有《麻福与囊线》《番龙与少素》《构皮歌》等；还有一部分源于汉族的故事传说，如《梁山伯与祝英台》《王玉莲》等。

曲目数量较多，据罗甸县的调查就有《王刚的故事》《勒甲》《七兄弟》《特七和特买》等30余个。

黔南州布依族地区流传的相诺曲目，目前知道的有100多个。就其思想内容和主要题材来看，大多属于古代后期以及近现代时期。现从传统曲目、改编曲目和新编曲目几方面分述如下：

（一）传统曲目

这类相诺主要是从布依族古歌、叙事歌派生出来的，流传最早。主要曲目有《砍牛歌》《王澍与王旱》《安王与祖王》《尔庆尔刚》等。其中，《砍牛歌》（或称《砍牛的故事》）是明末清初从古歌《砍牛经》中的某些段落派生而来，主要流传在罗甸、长顺、惠水等县。故事大意是：古时候的布依族，当老人死后，亲友们都要分食其肉。有一个名叫德云的汉子，

在山上劳动时,看见一头母牛难产时的惨状,回家讲给母亲听,碰巧他母亲生他时也是难产,母亲把难产的痛苦经过告诉他。德云听后非常感激母亲的养育之恩,打定主意,父母死后不让众人分食其肉。从此,凡别人父母死后分给他的肉他都不吃,而是把肉挂在笆壁上。到他母亲死了,众人都来要肉吃,他说母亲已被装进棺材,要吃就吃挂在笆壁上的你们父母的肉吧。见德云不愿吃自己母亲的肉,众人又怎么愿吃自己父母的肉呢?最后德云杀了一头黄牯牛分肉给大家吃。从此以后,凡老人死后都实行棺葬,杀牛吃肉就成了布依族的风俗。这个相诺段子通过丧葬形式的改变,形成人与人之间的新型关系,反映了古代社会布依族的发展进程,在相诺发展史上占有突出地位。

《安王与粗工》从长达千行的同名布依族古叙事歌派生而来,主要流传在长顺、罗甸等县。故事大意是:安王和祖王是槃瓠王所生的异母兄弟,槃瓠王死后,兄弟反目,争夺天下。兄弟俩神通广大,制造旱涝灾害,天下大乱,民不聊生。最后通过老鹰出面,兄弟俩谈判三次,达成协议:把凡间的土地河流分成两半,安正和祖王各管一半。从此兄弟和好,相安无事。故事中仙神鸟兽样样俱有,物被人化,人被神化。该相诺情节纵横捭阖,手法夸张,充满浪漫色彩。

(二) 改编曲目

1840年鸦片战争爆发后,布依族地区相继从古代进入近代社会。布依族相诺的发展也进入了一个新阶段,产生了大量的根据民间传说故事改编而成的相诺段子。这类相诺段子占相诺总数的80%以上。

根据布依族传说故事改编的主要有:《王刚的故事》《王乃和他的父亲》《勒甲》《构皮歌》《番龙与少素》(谱例3-3)《浩劳和幺妹》《两人抱老婆》《庄稼汉与妖女》《桄德芳》《凡梨与金花》《毛防》《寒热》《三兄弟和红盒子》《婆媳对话》《苏把拿》("把拿",地方的土司)、《同垮苦》(同做一双)、《黄克麻要死了》(青蛙)、《神龟》《得勒杀夫》《七兄弟》《扁担无钉两头甩》《况打外》《特七和特买》《麻福与囊线》《哑女》《铜鼓的传说》《三月三的由来》《郎莲求子》《摩志托》等。

其中,《勒甲》流传于罗甸县,王文福(布依族,时年66岁)唱述,陆国器(布依族)搜集。该相诺的大意是:有个布依族寡崽名叫勒甲,憨厚勤快。皇帝盖新房,叫勒甲去搬运凳子洗碗筷。勒甲很卖力,来回奔跑如梭,满头大汗,活路做得很好。可到吃饭时,皇帝用木槌当肉、酒糟当板、热水当酒给勒甲。勒甲去找能知过去和未来的保六独评理。保六独给他四件宝:竹篾、藤子、木槌、木炭。叫他将这四件宝丢在皇帝家堂屋,

于是竹篾变蜈蚣，藤子变老蛇，木槌变鸡鸭怪，木炭变鲜血。皇帝见不吉利，只得拿鸡、鸭、酒、肉请保六独去扫家（驱赶鬼怪）。保六独便把这些肉食分给勒甲吃。从此皇帝不敢得罪勒甲和保六独了。

《构皮衣》流传于红水河一带，罗甸县文化馆杨秀昌搜集。做构皮生意的哥尤与姑娘阿妮一见钟情，在好心的雅迈奶的撮合下，二人幽会，唱情歌，被与阿妮从小包办定亲的男人撞见，要拿哥尤和阿妮去衙门问罪。恰巧，州官是哥尤的母舅，便判二人浪哨（谈情说爱）无罪。这个段子在相诺发展史上有一定代表性，是商品经济渗入布依族地区后的产物。内容上既反映了商品交易中的人际关系，又有浓郁的民族特色和地域特色。

《桄德芳》流传于罗甸县和黔西南州望谟、册亨等地，是一段爱情与劳动的颂歌。该相诺的大意是：桄德芳和优花婚后通过勤劳的双手建立起一个富裕而幸福的家庭。特别是女主人公优花艰苦创业的劳动精神令人钦佩，她"到河边耕田"，"到坡上种棉"。夫妻俩相爱也是建立在对方勤劳的基础上：优花之所以嫁给桄德芳，是因为桄德芳像一匹"好马能驮货物"，像一头"犟牛能干重活"；桄德芳之所以娶优花，是因为"镰刀把上有她的手指印"，"田坎上有她的脚趾丫"。这个相诺段子流传较广，普受欢迎，与它的歌颂劳动和爱情，与它的富有生活气息和优美的演唱语言分不开。

谱例 3-3：

番龙与少素

<div align="right">

陆国器　演唱
王应恒　译词
严　鹏　谭宗发　记谱

</div>

1 = G

（白）很早以前，有个布依族青年，他的名字叫番龙。番龙丢下母亲和妻子，离开家乡去当兵，去了几年，也不写一封信回家。番龙的母亲觉得媳妇被儿子冷落在家里，近来，又发觉媳妇不到婆婆住的房间，打心里很同情媳妇。

寨子里有个青年，他叫少素，从很远的地方读书归来，偶然看见番龙的妻子，觉得她长得太可爱了，从此，心就放不下，时刻惦念着番龙妻子的模样。

一天少素来到番龙家，哭着对番龙的母亲说：

$\frac{2}{4}$ 　♩ = 60

（唱）mei (e) mei, pan long dai bei mei, dai ba xong dei gu guen dai ba mi ei ku guang, gu you a ho xi pa hei (e) pan gu jin dei pan gong dei lo ong, gu xin la xi pa di mong ai du su ja gong ma ja a gong ya long mu meng go gu lo pan kuen en ei pan ho en。

唱词译意：伯母啊，番龙他不幸死了，死在恶神猖獗的地方，死在刀枪林立的战场。我们在外地亲如兄弟，心里怎不悲伤，是我亲手把他埋葬，尸骨已下坑，埋在枫香树旁。

（白）番龙的母亲听少素说儿子死了，她的心像被刀子刺着一样的难过。

少素这时离开番龙的母亲，又去找番龙的妻子，对她说：

唱词译意：妹啊，番龙死了，他死在敌人的枪口下，他死在敌人的刀口下。有什么办法才能让妹的心情好起来呢？

我来对你说，我的妹呀，番龙死了，难道你也跟着去吗？

（白）后来，少素天天到番龙家去，对番龙的母亲说：伯母啊，人死不能复生，你不要太难过了，番龙和我是非常要好的朋友，你就把我当着亲儿子一样吧，我愿意赡养你。番龙的母亲没有回答她是愿意，还是不愿意。少素没有得到答复心有不甘，天天派人到番龙家好说歹说，要娶番龙的妻子做老婆，逼得番龙的母亲没有办法，加上收下了少素送的钱，她只得答应。

番龙的妻子听说婆婆收了少素的钱，非常伤心，非常难过。一天，她到河边挑水，触景生情想到当年送番龙离家的情形，不禁放声哭起来，有

人路过这里见她在哭，问她说：

$\frac{2}{4}$ 0 5̣ 5̣· | 2 2 7̣ | 6̣ 1· 6̣ 1 6̣ | 5̣ - |
　　　　xi　long　ei　gai mong xio　yang　a　　lin,

$\frac{3}{4}$ 5̣ 5̣ 1 2 1 7̣ 5̣ | $\frac{2}{4}$ 5̣ 2 1 2 | 1 1· 6̣ |
mong xi wei gu ma xi liao　xiao gu ma xi dai gong a

1 - | 5̣ 2 | 1 1 5̣ | 1 6̣ 1 | 1 2 1 |
leng。so lao do mong lu la ya li ye do

$\frac{3}{4}$ 1 5̣ 5̣ 6̣ 1 6̣ | $\frac{2}{4}$ 1 - | 1 0 | 5̣ 2·5̣ | 5̣ 1· 6̣ |
bei mong la han lei ya han,　he bu dei dei lu

5̣ 1 6̣ 7̣ 2 | 5̣ 5̣ 6̣ 1 | 2 5̣ | 7̣· 2 |
bi ba da ye lao ei ba ya long gu wei

$\frac{3}{4}$ 5̣ 5̣ 1· 6̣ | 1 - ‖
lao ei go lao lu。

唱词译意：妹啊，你放声哭什么？你为什么难过？难过为谁哭？假若你的水桶漏，被水冲走了；或者是衣服顺水流走了；或者是父母逼你死，你就对哥说，你就对哥讲。

（白）番龙的妻子答说：

$\frac{2}{4}$ 0 5̣ | 2 1 1 5̣ | 1 7̣ | $\frac{3}{4}$ 2 - - | $\frac{2}{4}$ 1 1 5̣ |
　　do gu mi lai ran bei dai　long,　　xi ye lu

$\frac{3}{4}$ 1 6̣ 7̣ 2 1 6̣ | 1 - - | $\frac{2}{4}$ 1 1 6̣ 1 |
bo huai xi ye da　long,　　bu din la

2· 6̣ 5̣ 5̣ 6̣ | 1 6̣ | $\frac{3}{4}$ 5̣ - - | $\frac{2}{4}$ 5̣ 5̣ | 1 6̣ 1 2 |
mi long ran gu la li,　　gu dei ja gu bai ei

第三章 贵州传统曲艺

long lai lei ao gu ai guei lao, sao su len lao gu guei mai ji lei dang yi bai ye ba dao。

唱词译意：我的水桶没被冲走，我的衣服也没顺水流去，我家父母和姊妹都很好。只是我的男人死了，别人要逼我做老婆，就是那少素，要我做他的老婆。为这事我心里难过，就在河边放声哭。

（白）这时，一条红色的金鱼跳出水面，跳进我的水桶里，活灵灵地张开小嘴，像是对我说，男人死在外面了，舍不得丢下我，变成这只金鱼来看我，我想啊：

ja qin ei dei ei ja xin go lao dei pan long you a ban la lei, pan long ei pan long so lao xi ba dei mong ma an bian pong ja ja ei dao mi ya bin wen, li ma guei dao ban la lo bai ran la dou liao。

唱词译意：金鱼啊金鱼，
你就是在天边的番龙，
变成金鱼不再回去，
跟我一起回家吧。

据1991年岑玉清、朱楚肃于罗甸县的采风录音记谱。

根据汉族传说故事改编的相诺段子主要有《梁山伯与祝英台》《阿苴与达瑭》《农妇和状元》《懒汉抬婿》《螺蛳姑娘》《孟姜女》《王玉莲》（即《西京记》选段）、《蟒蛇记》《金铃记》《薛仁贵与薛丁山》《柳荫记》等。

《梁山伯与祝英台》是根据汉族故事改编而成的相诺段子，在布依族地区流传甚广。故事大意与汉族传说差不多，但是不少细节甚至情节却是从布依族的审美角度进行加工的，很富有民族特点和地方特色。仅以梁、祝死后的情节为例，相诺段子说的是，祝英台跳进梁山伯的坟墓后，马家去挖坟，发现坟里只有两颗衣服扣子。马家一气之下把两颗扣子甩出坟外，两颗扣子分别落在小河两岸。过后，纽扣落处各长出一笼枝叶繁茂的竹子，每天黄昏，两笼竹子的竹梢都会随风摇摆到小河上空相会，表示梁祝的爱情坚贞不渝，无法隔断。梁山伯与祝英台的故事，在长顺县的布依族地区被改编成相诺段子《阿苴与达瑭》流传，情节大同小异，但人物姓名全改换了，很多细节赋予了布依族色彩。

（三）新编曲目

中华人民共和国成立以后，经过剿匪、土改，布依族人民过上了好日子。相诺艺术家利用相诺编演新生活，这给相诺注入了生机。现在发现的曲目虽然不多，但这些曲目在相诺的发展史上起着重要的作用。如《勒妥更棍》（独儿参军），流传于罗甸县，陆国器演唱并保存；《王升山打土匪》，广泛流传于长顺县境内。该相诺段子是根据真实故事改编的。王升山1949年受上级委派任长顺县第一任县长。当时，木化、代化一带，土匪猖獗，民不聊生。王升山带领县政府干部赶去，配合剿匪部队，经过大小战斗十多次，终于消灭了土匪，为民除害。相诺艺术家陈罗德深受感动，便将这段事迹编成相诺，在家乡传唱。鼓舞了剿匪士气，歌颂了共产党的好干部和人民解放军。

第三节 贵州侗族君琵琶

一、何谓君琵琶

君琵琶，汉译为"琵琶弹唱"，是侗族曲艺曲种，它是1976年以后，在侗族民间音乐"琵琶歌""大歌"曲调的基础上，吸收评弹的演唱特点发展形成的民族说唱形式，因用侗族民间乐器琵琶伴奏而得名。流布于

黔、湘、桂三省区毗连的侗语南部方言区，贵州主要流传于黎平、从江、榕江三县。用当地汉语演唱，弹唱并重，半说半唱，真假嗓相结合。演出时，演员各执琵琶琴，分代言体和叙述体两种。有颂唱、合唱、重唱、对唱、齐唱等形式。使用数板、垛板、流水板。伴奏乐器有琵琶、扬琴、二胡、笛子。曲目有《都柳江长又长》《新时代的放牛娃》等。①

琵琶为侗族民间弹拨乐器，侗语称"彦"（译音），现今黎平县尚重一带仍用此称谓，清代末叶改称"贝八"（琵琶）。侗族琵琶形状和演奏技巧均不同于汉族琵琶，近似三弦，但音色又与之不同，具有自身的特色与魅力。侗族琵琶在汉文古籍中有所记载，明弘治年间（1488—1505）沈庠撰写的《贵州图经新志》"黎平府风俗"条记："侗人……暇则吹芦笙、木叶，弹琵琶。"清嘉庆年间（1796—1820）李宗昉撰写的《黔记》中有"车寨苗（当时泛称，即今侗族）在古州，男弦女歌，最清美"的记述，描述了侗族青年男女行歌坐夜弹琵琶歌唱的情景。清《广西胜览图》中有侗族弹琵琶的图画。说明在明清时期，侗琵琶就是侗族人喜爱的民族乐器。君琵琶曲种产生于何时，典籍中虽无明确记载，但从民间口碑得知，它的诞生不会晚于明朝中叶。

虽然君琵琶在侗族民间流传了数百年，但人们对其艺术门类从未明确划定。1985 年冬，黎平、从江、榕江三县联合召开侗族曲艺交流研究会，并邀请了湖南、广西的民间艺人参加，会上，君琵琶艺人吴尚荣、姚成仁、石大力、梁学金、吴永勋、龙天福、吴友怀等进行了现场演唱，展示了君琵琶的艺术形态。与会者经过认真研讨，一致认定君琵琶是侗族曲艺。因土语、唱腔、风格和流布地区的差异，对君琵琶的称谓，民间多以地名相称，如"六洞弹唱""平架弹唱""溶江弹唱""四十八寨弹唱""七十二寨弹唱"等。

二、贵州侗族君琵琶的唱腔类型

君琵琶的唱腔源于侗族民歌，有的直接采用侗族民歌曲调，如四十八寨的君琵琶唱腔与该地区的琵琶歌曲调相同，平架的君琵琶唱腔与该地的琵琶歌曲调也相同。君琵琶唱腔有的是在当地民歌的基础上发展而成，如溶江的君琵琶唱腔是在当地河歌（亦称流水歌、河边歌）的基础上发展而成；七十二寨的君琵琶唱腔是当地祭歌的发展；六洞的君琵琶唱腔是当地叙事大歌的衍变、发展。

① 余小华，刘琼. 民间说唱文艺形式简介［Z］. 西南师院中文系民间文学教学组，1983：42.

君琵琶唱腔大致可分为以下几类：

（一）六洞地区的唱腔

六洞泛指历史上黎平府永从县龙图、贯洞、上皮林（今属从江县）、肇兴、下皮林一带。该地区的唱腔源自该地民歌，后流传到四脚牛（今黎平县的龙额、水口一带）、二千九（今从江的高增、小黄一带），以及今黎平的三龙、四寨、铜关、岩洞、口江等地。六洞弹唱均由男性演唱，用四弦的大、中型琵琶伴奏，定弦为5663。琵琶只跟腔头、腔尾，奏过门，叙述部分为清唱。唱腔分平腔和高腔两种。平腔为传统唱腔，高腔是中华人民共和国成立后，在平腔的基础上发展而成的新腔。

谱例3-4：

六洞弹唱基本调

（选自《赞颂与乞讨》唱段）

潘宝兴　演唱
普　虹　记谱
普　虹　译配

根据1992年10月采访录音记录。

(二) 榕江地区的君琵琶唱腔

榕江地区的君琵琶唱腔流行于榕江河的干流及支流西山河、水口河沿岸，以及西山（今从江）、水口、龙额（今黎平）一带。广西三江的梅林、高安、富禄等地亦流行。榕江地区的君琵琶均由男性演唱，唱腔由当地的河歌衍变而来，旋律起伏较小，抒情叙事兼顾。

谱例 3-5：

榕江弹唱基本调

（选自《我死后你要改嫁》）

潘宝兴　演唱
普　虹　记谱
普　虹　译配

（乐谱略）

[谱例片段]

nou xao sei xai (ya) e hu (wa) jiu ben
你 若 叫 我 （呀） 改 嫁 （哇） 口 难

dang ao du qing qi (o)。
应 允 心 更 伤 （哦）。

根据1992年10月采访录音记录。

（三）四十八寨的君琵琶唱腔

四十八寨泛指榕江县东北部与黎平县西北部毗连的晚寨、票寨、色边、宰牙（今榕江县）、尚重、盖保、尤洞、顺寨（今黎平县）一带。四十八寨的君琵琶唱腔在这一带产生后，继而传入榕江县的七十二寨和其他毗邻地区。四十八寨的君琵琶演唱者男女均有，青年男女盛装打扮跟在歌手后面绕圈行进。1959年，晚寨吴冬莲等八位女歌手赴京参加文艺会演，第一次向全国展示了君琵琶艺术，受到首都观众的欢迎。

谱例3-6：

四十八寨弹唱基本调
（选自《相恋歌》）

吴长姣 演唱
普 虹 记谱
普 虹 译配

[乐谱略]

(ai ai
（嗳 嗳

ou ei eng ei ei ou ei
噢 哎 嗯 哎 哎 噢 哎

[乐谱：第一行]
lei ei jou (o jou o), da ao yen bian jiu lou
成 夫 妻（哦 久 哦），从 那 阴 间 起 步

[乐谱：第二行]
ei wo dei xao (ja) sei hu en len
不 会 邀 你 情 哥 同 行

[乐谱：第三行]
(yi ja a), jao xi be ma ou ao ben (a) mang
（衣 架 啊），害 我 白 来 人 间 走（啊）一

[乐谱：第四行]
yang (ei)。
场（哎）。

根据1984年2月于晚寨的采访录音记录。

（四）七十二寨的君琵琶唱腔

七十二寨泛指榕江县西北部的乐里、瑞里、保里、本里、往里、仁里、洞里一带。七十二寨的君琵琶由男性演唱，用三弦或五弦大、中型琵琶跟腔伴奏，定弦为５６３或５６６３３。七十二寨的君琵琶唱腔由当地的祭歌衍变而来。近年出现了女性弹唱，为七十二寨君琵琶的继承和发展，增添了活力。

谱例 3-7：

七十二寨弹唱基本调
（选自《兴额坐夜》）

吴尚荣 演唱
普 虹 记谱
普 虹 译配

1 = C 2/4
♩ = 84

tou nai xen sei
到 这 里

贵州传统音乐概论

bao (ei)　　liao　　　　(ei)：
兴　　说　　道　　　　（哎）：

nai jao you　　ji nen lia (a
若　是　想　喝 凉 水（啊

ei),　　jao a bai xou ni bia (ei) jou ji (ei);
哎），　各 自 去　九 层 崖（哎）下 寻（哎）;

nai jao you　　ji (ya) nang sei,
若　是　想　　吃（呀）竹 笋,

jao a bai ao gao long (ei) lan (en ei);
赶 快 去 那 对 门（哎）山（嗯　　哎）;

hu jao you ji (a)
若 是 想 吃（啊）

mo (a) ming (ei),　jao a bai ao　jen xong (a ji)
雀（啊）肉（哎），　赶 快 上 山 去 安（啊 的）

gu (ei);　　　　　　　　nu jao you ji ba su (ei),
套（哎）;　　　　　　　　若 是 想 吃 鱼 崽（哎），

```
5  3   3  55 | 5 3 2 1 | 3   2 1 | 1 - | 1 - ‖
jao ba  a  ao ni ye    lian nia  ( a   ei ).
赶  快  下  河 去      撒   网   （啊  哎）。
```

根据1985年12月侗族曲艺交流研究会的现场录音记录。

（五）平架地区的君琵琶唱腔

主要流行于黎平洪州镇的平架一带，湖南通道县的播阳、靖州县的平茶等地亦有流传。平架弹唱，演唱者男女均有，男性用三弦小琵琶跟腔伴奏，定弦为５６６。平架地区的君琵琶唱腔袭用当地的琵琶歌，可独唱，亦可男女对唱。1958年，黎平县成立侗族民间合唱团，表演了弹唱《造林歌》，并录制成唱片发行。近年来，这一弹唱有了较大发展，由单人唱、对唱，发展成群体表演，把小嗓改为本嗓，伴奏改用四弦中、小型琵琶，得到侗族人民的认可，亦受到广大观众的欢迎。经常表演这一弹唱的团体有贵州省艺术学校侗歌班、黔东南州歌舞团、黎平县民族文工队、从江县民族文工队、榕江县金蝉侗族少儿艺术团等。

谱例3-8：

平架弹唱基本调

（选自《你说侗家乐不乐》）

<div align="right">吴支柱　作词
谌贻佑　编曲
黎平县文工队　演唱</div>

$1 = A \quad \frac{2}{4}$

♩ = 146

```
(6· 0 | 6· 0 | 6· 1 2 3 | 2 2 1 6 5 | 6 1 2 | 3 3 2 | 6 5 3 3 |
                                                              1 3 2
6 1 2 6 | 1 6 5 | 6 6 6·) 1 | 3/4 2  3  5 | 2/4 2 3 2 |
                            (yi    ya ei le     jou na
                         （女）（衣  呀 哎 勒    久  哪

5  3 2 | 3· 5 | 3 2 1 2 | 1 6 5 | 3   2 1 | 2· 3 |
ei li  ya    ei li ya    ei li   ya
哎 哩  呀   哎 哩 呀     哎 嘿   呀
```

```
2 3 6̇ | 1̇ (6̇ 5) | 1̇ 6̇ | 3 5 3 2 | 6̇ 1̇ | 3 5 3 2 |
ei    ya    ei)      nen gui  no   no    sei song so
哎    呀    哎)      泉   水   叮   咚    齐   奏   乐

1̇   1̇ 2̇ | 1̇ . 2̇ | 1̇ (6̇) | 5 . 3 | 3 5 | 5 1̇ 2̇ | 3 - |
(yi  ei   ya   ei  ya),    diu    ui    do    a
(衣  哎   呀   哎  呀),    画     眉    声    声

3 5 3 2 | 6̇ 1̇ 2̇ 3̇ | 2̇ 0 | 1̇ 6̇ | 3 5 3 2 | 6̇ 1̇ |
so       so       pang, nian men lai  da    kuan yang
齐       欢       歌,   歌   唱   侗   家   的   新

2 3 6̇ | 1̇ . 0 | 2̇ 3̇ 2̇ 1̇ | 2̇ . 3̇ | 2̇ 3̇ 6̇ | 6̇ 0 ‖
dang (ya  ei    ei  li  ya    ei   li  ya).
活  (呀  哎    哎  哩 呀    哎   哩 呀).
```

据20世纪80年代末黎平县民族文工队的演唱录音记录。

君琵琶的表演主要在侗乡的鼓楼、民居的火塘或长廊。即使夏夜在室外的晒坪，听众都围着表演者而坐，少则二三十人，多则五六十人，也仅仅比室内稍大一点，所以君琵琶表演的室内性特征非常突出。道白不需叫喊，只要听众听到就行；演唱不追求多大的音骨，而讲究声音圆润，吐字清楚。

三、贵州侗族君琵琶代表性传承人

（一）张鸿干

君琵琶艺人，侗族。约生活于清乾隆末至道光年间。他从小受侗族民间文艺熏陶学会弹琵琶，青年时学会君琵琶，成为艺人，为群众说唱。约在道光八年（1828）前后根据民间故事《金汉》编出君琵琶曲目《金汉列美》，到鼓楼弹君琵琶为群众演唱，深受赞扬。后来《金汉列美》被许多艺人采用演唱，从此张鸿干的名字与《金汉列美》传遍侗乡。《金汉列美》的故事情节生动离奇，人物性格鲜明，语言流畅，尽管还存在一些不足之处，但《侗族文学史》论述清代侗族说唱文学时对它进行重点介绍评述，

认为《金汉列美》不失为侗族文学史上优秀的作品之一。

（二）吴金松

吴金松（1901—1973），君琵琶艺人，侗族，黎平县水口乡东郎寨人，出身于贫苦农民家庭。他父亲是当地有名的歌师，他从小受父亲影响喜欢学歌唱歌。青年时期向君琵琶艺人吴学俊学君琵琶，后来到南江当长工又向君琵琶艺人公望学会《李旦凤姣》《珠郎娘美》等曲目，经常为群众演唱。在六洞一带享有盛誉。他的唱腔融有六洞和溶江流行的曲调，而且琵琶弹奏技艺娴熟。中华人民共和国成立后，他为了表达翻身解放的喜悦心情，把原只有八度音域的君琵琶唱腔扩大到十度，受到人们的认可与效法，得到流传。1958年黎平县成立侗歌合唱团，吴金松被聘为老师，向学员传授君琵琶的演唱技艺，同时担任君琵琶演唱。1960年合唱团撤销后，吴金松回到家乡仍旧背起琵琶，走村串寨，为群众演唱。

（三）固利

固利（1906—1989），君琵琶艺人，侗族，榕江县往里平定寨人，出身于贫苦农民家庭。从小爱唱歌，21岁那年独自离家寻师学艺，到100多里外的黎平县盖保寨，向著名的君琵琶老艺人固响、固兵学习。为了得到老师的传教，他一边为老师做工干活，一边学习，讨得老师的欢心和信任，得到老师的无私赐教，经过一年多时间掌握了君琵琶的演唱和弹奏技艺，学会了《二十四孝》《劝婆媳》等曲目，还有许多民歌。他的嗓音好，又会唱民歌，到各地演唱君琵琶，常被当地女歌手们邀请对歌，少则三五天，多则达十天半月，为他演唱君琵琶扩大了影响，非常讨人喜欢，成为远近闻名的君琵琶艺人。中华人民共和国成立后，固利步入晚年，生活有了保障，外出演唱少了，于是便致力于授艺培养新人，吴兴武、吴再先、杨老社等艺人都受教于其门下。

第四节　贵州琴书

一、何谓贵州琴书

贵州琴书是贵阳市曲艺团在中共贵阳市发展地方戏曲和曲艺的号召下，继贵州灯词之后出现的一个新兴的地方曲种。它是曲本、音乐、表演、舞台美术的综合性曲艺艺术，是在贵州民间坐唱形式的曲艺——贵州洋琴的基础上发展形成的。

贵州琴书最主要的是继承了贵州洋琴在音乐唱腔上清丽婉转、娓娓动听的音乐风格和地方特色，保留了贵州洋琴的七个传统唱腔和辅助唱腔，承袭了贵州洋琴依字行腔、字正腔圆的音乐旋律的发展规律以及语言艺术，保存了贵州洋琴以洋琴为主乐的乐队基本体制，在继承中扬其长，避其短，保持贵州琴书的群众性和地方性的特点。

贵州洋琴从起源到盛行，均处于封建社会和半封建半殖民地社会，它的大部分传统曲目是表现才子佳人一类的题材。因此，它的音乐唱腔优美而缠绵，节奏舒缓而平庸，这是历史的局限所造成的。这个弱点，对表现现代题材、现代人物，适应现代观众的欣赏要求等是有距离的。因此，贵州琴书作为社会主义时代出现的新型曲种，必须对原有贵州洋琴的传统音乐唱腔进行革新和发展，使之与时代相适应，具有旺盛的生命力。

在唱腔的革新发展中，贵州琴书首先对节奏进行处理，改变原唱腔过于平缓的节奏，使之紧凑，旋律明快。如传统唱腔［扬调］曲首过门二十二拍或八拍，第一、四唱句二十拍，第二、三唱句二十四拍（以四句为例）；在贵州琴书《两只银镯》中，同是［扬调］曲首过门四拍或两拍，各唱句为八拍至十二拍，节奏比原来紧凑，结构较原来严谨。

根据曲目内容和情节的需要，对某些传统唱腔做不同板式的处理。如《两只银镯》中，冯大妈得知牺牲的纪铁功就是自己亲生儿子冯德刚时的唱段，就是由［苦禀］的散板、原板（传统唱腔）、中板、连板、垛板的板式来结构这段重点唱腔的。

贵州琴书对贵州洋琴的唱腔进行革新和发展后，使它既有了基本曲调反复的结构，又有了基本曲调板腔变化的结构和曲牌连缀的结构。

贵州琴书的前奏、尾奏和情绪音乐除了［八谱］外，还从唱腔的特性音调，本省地方剧种的曲调，本省民族、民间音乐中进行提炼、改编、创作。如《找对象》《红日照苗山》的前奏就是由唱腔的特性音调提炼而成的。再如《两只银镯》中的前奏和冯大娘将手镯带在星梅手上的情绪音乐，是由贵州梆子的曲牌［汉宗山］改编的。

贵州琴书有独唱、对唱、背唱、伴唱、重唱、合唱等形式，这些艺术形式是根据曲目题材和内容的需要产生的。贵州琴书是曲艺舞台艺术，它不仅要给观众以听觉的艺术享受，还要满足观众视觉的艺术需要；它不仅主要通过说与唱描绘情节和环境，刻画人物形象，表达人物思想感情，还用简洁的身段、表演来加以补充和辅助，因此形成了坐唱和走唱相结合的表演形式。

贵州琴书改变了"贵州洋琴"代言体的分角坐唱的表演形式,如《找对象》中,一个演员塑造了四个(不包括表)性格迥异、年龄悬殊、身份各别、性格不同的人物形象。再如《两只银镯》中,两个演员塑造了不同的四个人物形象。

贵州琴书的伴奏乐队,由扬琴、琵琶、二胡、大提琴、笛、鼓板组成,辅以中胡、高胡、碰铃。它不仅用作唱腔的伴奏,而且在配合故事情节的进展、调剂舞台节奏、渲染气氛以及保持曲目的结构统一和完整性等方面起着重要的作用。乐队员不仅操琴伴奏,而且还担任伴唱和合唱,使他们的作用得到了充分的发挥。

乐队在唱腔的伴奏中,基本上承袭了贵州洋琴让字跟腔、托腔保调,以及具有支声复调因素等传统伴奏手法,并有所突破和发展,这是由曲目题材和内容的要求所决定的。

贵州琴书的曲本在综合性的曲艺艺术中是根本的、主导的,音乐和表演是派生的、从属的,音乐和表演既从属于曲本,又是曲本所赖以存在的必要条件。贵州琴书的曲本是表白体,它别于贵州洋琴的代言体,它主要由韵、散两种文体交织而成。韵文即唱的部分,或以七字句和十字句为主,根据曲本的题材和内容的需要,也应用长短句、六字句等句式;散文即说白部分,韵散两种文体均由表(第三人称的叙述)和白(第一人称的代言)所组成。

从1963年第一个曲目《江畔别妻》创作上演起,贵州琴书经20年的创作演出实践,曲种形式基本形成,积累了一批新创作的曲目。曲目有完整的故事情节,一般在20分钟左右,用代言和叙述的手法表现一个完整的故事,有说白,有唱词;音乐工作者依据曲目的内容和唱词,采用贵州洋琴[二板][三板][二流][扬调][苦禀]等唱腔作素材,进行音乐唱腔设计。由一个演员站唱表演、跳进跳出表演,个别曲目用两个演员分别担任甲、乙演唱表演,小民乐队在舞台的一侧伴奏,伴奏乐器有扬琴、琵琶、二胡、大提琴、竹笛、鼓板,辅以中胡、高胡等。对唱腔的伴奏,承袭了贵州洋琴让字跟腔、托腔保调的手法。伴奏在配合曲目故事的进展、调剂舞台节奏、烘托气氛、促成演出的完整性上起到重要作用。乐队队员不仅操琴,还担任曲目中的伴奏、合唱。曲目均是现代题材的新作,文体散韵相间,既有演员进入角色的第一人称代言,也有演员跳出角色的第三人称叙述,是贵阳市曲艺团演出的主要曲种之一,在贵州有一定影响。

二、贵州琴书代表作品赏析

贵州琴书由一个或两个女演员演唱，一人多角跳进跳出，走唱和坐唱相结合。一人演唱的曲目多采用走唱、站唱表演，如陈文蓉演唱的《江畔别妻》，周仁容演唱的《腊花异彩》；二人演唱的曲目多用站唱、坐唱表演，如甘志荣、钟丽萍演唱的《两只银镯》。

1963年，为响应中共贵阳市委发展地方戏曲和曲艺的号召，创作了琴书《江畔别妻》（《中国曲艺志·贵州卷》）。短篇，唱词八十句。讲述吴兴春新婚后，与爱人苏玉清乘小木船回榕江。中途，吴兴春登岸徒步赶路，与妻子在江畔相别，约好在码头接苏玉清。苏玉清来到江边码头，却不见吴兴春。原来吴兴春赶到县里，正遇机关组织工作团下乡，他顾不得到江岸码头接妻子便下乡工作去了。该曲由贵阳市曲艺团曾凤鸣根据从江县人民武装部部长吴兴春的先进事迹作词，旷万钧用贵州洋琴音乐［二板］［三板］为素材编曲。该曲目由一人演唱，跳进跳出衍演故事，音乐唱腔设计采用贵州洋琴的唱腔作素材，加以发展变化，用小民乐队在舞台上伴奏。该曲由贵阳市曲艺团1964年3月首演，陈文蓉演唱，这是贵州琴书的第一个曲目。贵阳市群众艺术馆存有贵阳市曲艺团1964年演出的唱腔乐谱。

《江畔别妻》作为"吴兴春专场"节目之一参加公演，受到群众欢迎和各方面好评。

1964年3月，《江畔别妻》以"贵州琴弦书"为曲种称谓参加贵阳市曲艺会演，被认为是"发展贵州地方曲艺的大胆尝试"。后因"四清"运动和"文化大革命"爆发，这一形式的尝试实践被迫中止。1976年，为参加全国曲艺调演，贵阳市文化局、贵阳市曲艺团邀请省、市一些创作人员，由韩乐群执笔作词、秦枫采用贵州洋琴音乐素材进行唱腔设计的《毛主席飞马过苗山》，由李桂芬演唱，乐队在舞台上明场伴奏，参加了全国曲艺调演。1980年，贵阳市曲艺团又以此形式创作演出了《找对象》等曲目。1982年，贵阳市曲艺团创作了《两只银镯》。《两只银镯》冠以贵州琴书称谓，赴江苏省苏州市参加全国曲艺优秀节目（南方片）观摩演出大会，其文学创作、编曲、表演分别荣获二等奖。1985年又创作出《腊花异彩》（谱例3-9）。

谱例 3-9：

腊花异彩

马非天 欧阳京华 词
马非天 编曲
周仁容 演唱
李克礼 整理

1 = G 2/4

（引子）

（白）在美国，有一个美丽的海滨城市，叫西雅图，近日来，中国贵州蜡染正在西雅图太平洋科学中心展览厅展出，你们看——

慢

（唱）大厅外 人如 潮 车流 滚滚， 大厅里 挤满了不 同肤色的各国来宾。 墙壁上 幅幅

简谱：

3 2 3 | 0 5 3 | 2. 5 2 1 | 1 2 6 1 | 7 6 0 2 |
蜡 染 争 妍 斗 丽， 古 朴

7 7 (7 6 7 2) | 5. 3 2 6 | 1 (1 1 6 5 3 2 | 1. 6 5 6 1) |
典 雅 推 陈 出 新。

0 3 3 5 | 3. 3 3 6 | 0 1 2 7 6 | 5. 6 3 5 | 6. 7 6 5 |
博 得 了 各 国 来 宾 赞 不 尽，

0 2 3 5 3 | 6 5 2 3 | 4. 3 | 6 3 5 2 1 2 3 |
更 惊 叹 彩 色 蜡 染 绮 丽 缤

5. (1 6 5 3 2 | 1 3 5 2 1 6 1 | 5. 6 5 6 1 2) | 1 5 1 3 6 3 |
纷。 苗 族 飞

5. 3 | 1 2 1 6 5 | 2. 4 3 | 3 2 7 | 6 5 7 6 | 5 3 2 |
歌 在 大 厅 里 萦 回 荡 漾， 带 来 了

7. 2 3 3 | 3 2 4 | 3. 4 3 2 | 1. 2 3 5 | 6 5 6 4 3 2 |
苗 岭 清 江 一 片 情 一 片

5. 3 | 2 5 6 1 2 6 | 5 (5 5 3 2 7 6 | 5. 3 2 3 5) |
情 一 片 情。

0 7 6 7 | ³2. (5 3 2 7 6 | 5) 3 3 | 5 5 3 2 1 | 0 3 2 7 |
看 那 边 苗 族 姑 娘 杨 金

6 5 7 6 | 0 7 7 | 7 5 3 | 2. 3 1 7 | 6 5 6 1 2 6 |
凤， 巧 手 献 艺 动 作 轻

5. (6 5 6 1 2) | 5. 3 | 2 3 6 5 | 1. 2 ∨ | 3. 3 2 3 |
盈。 挥 蜡 刀 鸟 语

第三章　贵州传统曲艺

花香有灵性，绘蜡画龙游凤舞假乱真。宾客们看得来口呆目又瞪，疑是阿佛洛狄忒美神下凡尘下凡尘。

（日本朋友）君はぢの学校る深つ技术を勉强し九か，ぢの教授の学生来し九か。

（杨金凤）翻译先生，他在说些什么？

（翻译）啊，杨小姐，这位日本朋友问您，您有这样精湛的技艺，一定是驰名中外的名牌学府和名教授的高才生？

（杨金凤）我……先生！

清水江（啊）碧波荡漾美似锦，

```
      3 4 3 2  1 5 6 1 )
 0    0       | 2·3 2 3 | 5·3 2 1 | 0 3 3 | 3 5 6 | 1 - |
                 苗 岭 山   层 峦 叠 翠

                                        ( 5 6 1 2 6 5 3 2
 0 2 1 7 | 6 0 7 6 5 | 5 3 0 5 | 2·1 2 1 2 3 | 5 - |
   醉   人         心。

      1 2 3 5  2 1 6 )
 0    0       | 7 6 2 | 1·1 6 1 5 6 | 1·2 3 6 5 2 |
                 祖 国 的 壮 丽 河    山 胜 仙

 3·4 3 2 | 1 6 | 4·6 | 5·6 4 3 | 2·7 6 5 6 2 7 6 |
 境，   祖国的瑰丽景  色  更  消

 5·( 6 1 2 3 5 ) | 6·5 | 5·6 3 2 | 1 2 1 6 5 | 1·2 |
 魂。   山  青   水  秀

 5·3 6 5 | 0 5 6 | 1·2 4 3 | 2·( 3 5 6 | 3 4 3 2 1 5 6 1 ) |
 广 阔 天 地 是 学   院，

 3  3 5 | 1 2 1 6 5 | 0 5 5 | 6·5 4 3 | 2 3 2 3 |
 人 杰 地 灵    父老兄  妹

              ( 5 6 1 2 )
 2 5 6 1 2 6 | 1 6 5· |    | 1 1 2 6 5 | 5·3 2 3 1 |
 作 先 生。   民 族 工 艺

 0 5 6 1 | 5·6 4 3 2 | 0 5 3 | 5·6 1 7 | 6·7 6 5 |
 万 紫 千 红 花  似 锦，

 5 2 5 | 1 2 7 6 1 | 0 3 5 | 5·3 5 6 | 1·6 5 | 3 3 5 2 3 |
 炎 黄 子 孙 十 亿 画    家  十 亿

      渐慢
 1·2 3 5 | 6 5 6 7 2 6 | 5·( 1 | 6 1 6 5 3 1 2 3 | 5·0 ) ‖
 人  十  亿   人。
```

（德国朋友）Sie Sind Begabte！Wieviel Reichtum oder Geld haheh Sie?

（翻译）杨小姐，这位德国朋友夸您是天才，说您有这样精湛的技艺，一定是个大富翁，很有钱吧？

（杨金凤）先生！

♩=96

2/4 (1 3 5 2 1 6 | 5·6 1 5) | 1 5 3 6 | 5·3 2 | 2 2 3 6 5 |
　　　　　　　　　　　　　　　　苗 家 女　 喜 刺

(2·3 5 6 | 3 4 3 2 1 5 6 1) 1·2 | 3 3 5 | 6·5 3 1 | ²³2 — | 0 | 0 |
　　　　　　　　　　　　　　　　绣　　 手 巧 心　 灵，

5·3 5 6 | 2·3 2 3 1 | 0 3 3 | 5·6 4 3 | 5·6 |
论 蜡 染　一 个 个　　　　技 艺 精　深。

2 5 6 1 2 6 | 5 (5 5 3 2 7 6 | 5 0 6 5 6 1 2) | 7·2 5 6 |
　　　　　　　　　　　　　　　　　　　　　　养 鸡 鸭

2 5 2 3 1 | 0 3 3 5 | 6·5 4 5 | 5 3· | 6 0 5 3 5 |
牧 牛 羊　 六 畜 兴　 旺，　春 种 粟

5 5 3 | 2 3 1 | 0 7 5 | 5·3 2 3 | 5·3 | 2·3 1 2 6 |
秋 收 籽　 五 谷 丰　 登。

5 (0 6 5 6 1 2) | 5·3 2 6 | 1·2 3 6 5 2 | ⁵3·5 |
　　　　　　　　 歌 如 海　 舞 翩　 跹

渐慢

1·2 6 5 | 0 3 4 3 1 | 2·(3 2 1 2 3) | 3·6 5 1 6 5 |
多 才 多　 艺，　　　　　　　　　苗 家

```
            (3 5 6 i 6 5 2 3)                 (1 2 3 5 2 7 6 5)
5
  3.        2 3 | 5.3 2 4 3 2 | 2 3 1.    | 2.5 2 3 |
  女         多    富    有        胜  过
                                    渐快
  0 3 5 6 | i - | i 2 7 | 6 0 7 6 5 | 3 5 6 i 6 5 3 2 |
  黄      金。

       渐慢
5.( i | 6 i 6 5 3 1 2 3 | 5. 0 ) ‖
```

　　（某太太）呵！杨小姐，您也能回答我一个问题吗？

　　（杨金凤）可以的，太太请多指教。

　　（某太太）呵，谢谢，您真的是中国贵州的苗族吗？

　　（杨金凤）是的。我是中国贵州的苗族。

　　（某太太）No，No，No，一个苗族的农村姑娘，能有这样精湛的技艺？还能出国表演？嗯嗯，我看您倒像一个穿着苗族服装的汉族小姐，哼哼！是吗？

　　（杨金凤）太太，你的想象力真够丰富，可虚构毕竟是幻觉而不是现实。

　　这时，一位马来西亚报社驻西雅图的记者打断了他们的争论。

　　（苗胞）格调中国贵州达蒙？

　　（杨金凤）苗语？！他——怎么会说苗语？难道——难道您也是一个苗族？

　　（苗胞）调勒。

　　（杨金凤）他果然是个苗族。

　　（苗胞）亚路格子得果？格调中国贵州达蒙？

　　（杨金凤）调勒，果调中国贵州达蒙！果者鸟贵州安顺。

　　（苗胞）密斯杨是真正的中国贵州苗族，密斯杨是苗族蜡染的艺术家。

　　人群中，绽开了一张张笑脸，投来了一双双信赖的目光，赞誉声又在大厅里回荡。刚才那位太太目睹了两位苗族同胞在异国相逢时的感人情景，也随着心潮起伏，激动万分，她多么想……就在这时，一位美国朋友激动地说——

　　（美国朋友）You are great people, great nation, I wish……

　　（翻译）杨小姐，这位美国朋友说你们是伟大的人民，伟大的民族！

他希望您能留在美国，与他合办一所蜡染学校，每月薪金三千美元，问您是否同意？

（杨金凤）先生！

$\frac{2}{4}$ (1 3 5 2 1 6 1 | 5. 6 1 5) | 2. 3 5 2 7 | 6· 1 |

（6. 5 6 5 6 1）

$\stackrel{\frown}{\text{涉}}$ 重 洋

（3. 5 1 7 6 1）

3 6 5 4 5 | 5 3· | 2 2 5 | 3. 2 6 1 | 2. (3 5 6 |

播 友 谊 出 国 献 艺，

（3 5 6 i 6 5 3 5）

3 4 3 2 1 5 6 1) | 5. 3 6 5 | $\stackrel{3}{\frown}$ 3· 5 | 2 3 5 1 6 5 |

赴 东 欧 来 北

（1 2 3 5 2 7 6 5）

1· 2 | 7. 7 6 7 | 2. 5 3 2 | 2 3 1 5 3

美 处 处 知 音。

2 3 5 6 1 2 6 | 5 (5 5 3 2 7 6 | 5. 3 2 3 5 6) | 3 2 5 3 2 2 7 |

慢

实难

6 5 6 1 | 6. 6 6 5 | 5 5 3 2 3 6 5 | 1. 2 | 3. 6 5 6 4 3 |

舍 家乡的 山山水 水美如

（0 5 6 5 6 1）

2 3 2. | 3 2 5 3 2 7 6 | 1 5 6 1 1 | 5 5 3 6 5 |

锦， 实难舍 家 乡的父 老兄

稍快

5 3 2 | 5 5 3 6 1 | 2. 7 6 5 6 1 | 5 (5 5 3 2 7 6 |

妹 朴实可 亲。

（白）她的心像一泓清澈见底的湖水，激起那蓝色、棕色、灰色、黑色的眼珠，像闪烁着无数晶亮的星光，各种手势表达出他们的纯朴和钦佩。纸片像雪花般飞来，请求杨金凤签名作画，一朵朵满载深情的蜡花，送到了一双双颤抖着的手中，送进了一颗颗激动的心窝。

（某太太）杨小姐，您真是童话里的仙姑，您那颗金子般的心，像春风吹散了我心中的乌云，感谢您用您那童话般神奇的蜡画艺术，为我们中华儿女赢得了世界的赞誉，在您面前我感到自愧……

（杨金凤）同是中华儿女，不管在哪儿，我们的心都是连在一起的。

（某太太）杨小姐，您……您也能给我画一张蜡花吗？我要把它带回台湾地区去，告诉那里的同胞，让他们也知道祖国的人民有多伟大，苗家姑娘的心有多美，蜡花有多俏。希望您能尽快地到台湾地区来表演这精美的技艺，让美丽的蜡花开遍祖国的每一寸土地。

（杨金凤）谢谢！我一定来，一定能尽快地来。呵，这是我的蜡染工艺品《四凤朝阳》，就送给您做个纪念吧！

（某太太）不敢当，不敢当，谢谢，谢谢！

（白）这位太太掉泪了，那是喜悦的泪，感激的泪，幸福的泪。正当

她伸手去接那幅《四凤朝阳》的蜡染时,只见镁光灯"咔嚓咔嚓"不停地闪烁着,那是礼花,那是五彩缤纷、光彩夺目的礼花……

（简谱略）

据1985年贵阳市曲艺团在贵阳市的演出录音整理。

总之,贵州琴书是一个新生的曲种,在艺术上还有许多亟待解决和探索的问题,还需在艺术实践中不断发展。相信在党的文艺方针指引下,在曲艺专家们、专业和业余的曲艺工作者以及关心曲艺事业的人们的共同努力下,这朵曲艺新花,更加灿烂开放,更加永葆其艺术的青春。

第五节　贵州水族旭早

一、水族旭早的内涵与外延

旭早为水族曲种,直译即"双歌",产生流传在黔南布依族苗族自治

州三都水族自治县和毗邻荔波、都匀、独山等县的水族聚居地区。贵州的水族有28.6万多人，语言属汉藏语系壮侗语族侗水语支。早在960年前后，水族就定居在苗岭山脉南部的龙江上游及都柳江两岸，生息繁衍。

旭早产生于何年代，又是怎样发展起来的，文献古籍中都没有记载。从它的传统曲目和它在民间流传的情形看，旭早产生较早，经历了古体和今体两个发展阶段。古体旭早的曲目多是唱开天辟地和先民创业的内容，如《盘古造天地》《恩公开辟地方》《赞房歌》《开亲的古理》，这些曲目多无故事情节和人物塑造，常在婚丧嫁娶、祭祀祖先、满月等民俗活动中演唱。这些曲目无说白，一唱到底。旭早的演唱形式是坐唱，一般由一人表演。在酒宴场合上演唱时，通常是二人对唱，且有竞技性，二人各说唱一个完整的曲目，比一比谁会唱的曲目多，比一比谁回答的内容巧妙，可以主客相对，亲友相对，欲结交新友亦可通过说唱旭早，互相沟通而达目的。旭早的演唱不用乐器伴奏，唱腔源于水族民歌中的酒歌，是一种有引子（歌头）和主体唱腔（歌身）及尾声（歌尾）的多句式唱腔，属单曲体。一个曲目中的唱段至少有两段，乃至多段，多为偶数段。每段唱腔的基本结构是：引子—主体唱腔—尾声。

水族旭早具体兴起于什么年代，历史文献没有留下任何记载。因此，我们只能从至今尚在广为流传并且具有代表性的作品源流附注里，粗略地推断它产生的历史背景。水族古代社会，从进入早期封建社会以来，经过唐宋两代，农业有了很大发展。到明清，尤其是从清初至1840年第一次鸦片战争爆发的200年间，由于清王朝大力推行改土归流政策，打破了土司封建割据的局面，促进了民族间的交往。在清王朝鼎盛时期，水族地区不再遭受战争浩劫，社会秩序相对稳定，水族人民暂时能休养生息，呈现出历史空前的人丁兴旺和农业经济繁荣的局面。

从文化是上层建筑这个角度看，文化是由经济基础决定的。不难设想，当社会生产出较多的食物，人们的物质和精神生活方式亦随之向前发展时，水族民间文学为了更好地反映社会历史、地方掌故、人情风土，便以歌谣为基础，并借助其他寓言、传说故事等的表述方法，进而产生了水族所独有的浅唱文学——旭早。

正因为水族旭早是以社会历史、地方掌故、人情风土为题材，所以这种亦说亦唱的口头文学充满着很多民间习俗。正如上文已经提及的水族旭早都是在各种盛典酒宴中演唱的，所以它又往往被人们称为"酒歌"。而酒歌是为酒宴助兴而唱的，因此它与水族的酒文化习俗有着紧密的联系。

水族地区的酒文化，源远流长。在农业发展的基础上，水族地区到处

都有玉液琼浆。其酿酒之肇始，和中原地区基本同步。酿酒的优良传统，经久不衰。所以这种亦唱亦说的水族文学旭早，也有人称之为酒歌的。

清朝中叶，由于农业生产的不断发展，儒学、道学、占星术、五行八卦、阴阳学等封建文化传入水族地区。这时，水族社会的民情风俗正集汉族、水族古今社会礼仪之大成。这些民情风俗，决定于当时的经济、生活、制度、信仰等条件，掺和着浓厚的封建、迷信和落后的色彩。其中所反映的劳动人民的生活愿望的合理因素，常常与上述的消极因素杂糅在一起。而水族旭早就在这个风俗民情的海洋中为人生（生子、满月、婚嫁、祝寿）、祭祀（拜佛求子）、乔迁、节日等礼仪唱贺歌。例如在庆贺生子礼仪的酒宴上，一定要唱传统的"赞天地之化育"的歌，如《开天辟地歌》《植物歌》《棉花歌》等。从审美的态度赞美自然界的蓬勃生机，寓意人类生生不已，无限延续。又如《赞房歌》中，除讴歌建筑大师鲁班的神功外，多描绘帝王将相的金銮宫殿，借以寓意主人新建华堂，乔迁之喜。

这一类旭早使人从对自然界蓬勃生机的描绘中得到美的享受，同时也感受到社会历史前进的步伐。但它产生于封建社会的鼎盛时期，也就掺和着"天命观""宿命论"和宣扬功名利禄、荣华富贵的思想。《汉书·地理志》说："系水土之风气，故谓之风；好恶取舍，动静亡常，随君上之情欲，故谓之俗。"这类旭早，反映出它产生年代的水族风俗民情。

政治制度的变革对民情风俗来说，表现为一种突变。中华人民共和国成立后，随着思想的解放、眼界的拓宽，人们头脑中根深蒂固的思维定式有了突破。水族的各种风俗民情，经过一番去芜存精、筛选改造后，社会主义一代新风蔚然形成。作为与民俗孪生的民间口头文学——水族旭早吸收了很多新鲜内容。从当今群众创作的新旭早来看，它并没有停留在以借喻、暗喻为主的寓言性的基础上，而是已经逐渐加进了以叙述为主的故事情节，并把一些家喻户晓的汉族民间文学如《梁山伯与祝英台》《花木兰从军》《孟姜女》等移植过来，发展成为水族旭早。其篇幅较长，有故事情节，有人物形象。演唱者多直接充当故事中的角色，表达人物的思想感情，属代言体；同时又表述故事情节，属叙述体；甲乙之间的矛盾冲突，构成了或喜或悲、或虚或幻的完整故事。

二、贵州水族旭早代表作品举例

旭早在其发展早期的代表作品有潘光灿的《教书先生与砌砖师傅》、潘甫贞的《打赌》《潘老三和萧春三》《潘兰悔婚》《一群敬鬼人》《吃粉的》等。旭早曲目大多有一段说白，接以两个或四个段落，乃至多

段，在各段落之间插有说白，如《老虎和虬龙》《李子和枇杷》《风流草》等。

随着民族文化的交融，许多汉族的故事被改编移植成旭早曲目，如潘甫贞的《诸侯与铁拐李、蓝采和》、潘光灿的《梁山伯与祝英台》、潘静流的《黄金玉和李芝妹》《苏幺妹选夫》《伯牙遇知音》等。20世纪20年代以后，又出现了在艺术上采用拟人化手法以动植物为题材的曲目，如《阳雀和布谷鸟》《小鸟和螃蟹》《斑鸠与自竹鸡》《李子与枇杷》《老虎和虬龙》（谱例3-10）《金鸡与凤凰》《猴子与山羊》等，这些曲目寓意深刻，耐人寻味。

谱例3-10：《老虎和虬龙》选段

老虎和虬龙

潘静流　传唱
杨胜佳　演唱
李继昌　记谱
燕　宝
姚福祥　译配

（白）老虎和虬龙是俩兄弟，一个在刺蓬里栖息，一个在深潭安家。一天，人放火烧山，老虎住不成了。它一会儿躲进刺蓬，一会儿躲入岩石，上上下下跑来跑去，好不辛苦！它口渴得很，就跑去潭边喝水。虬龙看见了就上前招呼："啊呀！我当是谁，原来是虎老兄呀，看你搞成这个样，全身都烧焦了呀！"老虎狠狠地说："啊，差点死了啰，哥呃！""死？怎么会这样？"老虎说："哥呀，你听我说来。"便唱道：

$1 = \flat A$　节奏自由

(liu　bei　nia　wei,　liu　bei　you　wai)!
（汉译）（ 溜　嘿　纳　兴，　溜　嘿　唷　喂 ）!

dang　jiai　gui　　　ai　tao　mamang　zia,
来　沟　边　　　我　找　水　喝，

第三章 贵州传统曲艺

$\widehat{\overset{3}{\underset{\tau}{2}}}$ $\underline{4}$ $\overset{1}{\underset{\tau}{2}}$ $\underline{4}$ $\underline{3}$ $\underline{3}$ $\underline{3\ \ 2}$ 1 0 ‖

dao　jiai　nie　za　xi　tie　nia。

到　　河　　边　　才　　遇　　龙　　　哥。

$4\cdot$ $\underline{3}$ $\underline{4}$ $\overset{1}{\underset{\tau}{2}}$ $\underline{4}$ $\overset{\frown{3}}{\underline{4\ \ 3}}$ $\underline{3\ \ 2}$ 1 ‖

tao　　jiai　nie　zi　si　tie　nia：

到　　　河　　边　　与　龙　说　　话：

$\underline{1}$ $\underline{4}$ $\underline{3}$ $\underline{4}$ $\underline{4}$ $\underline{3}$ $\underline{1\ \ 2}$ 1 ‖

nia　lian　jiang　nong　he　dian　diao，

身　放　　光　　好　　是　灿　　烂，

$\underline{3}$ $\underline{3}$ $\underline{1}$ $\overset{2}{\underset{\tau}{1}}$ $\underline{4}$ $\underline{4}$ $\underline{4}$ $\underline{4\ \ 3}$ 0 ‖

lian　jiang　jihu　nang　he　dian　(la)　wan，

放　绿　彩　　　斑　斓　熠　　　熠，

$\underline{4}$ $\underline{4}$ $\underline{3\cdot}$ $\underline{3}$ $\underline{4}$ $\underline{3}$ $\underline{1\ \ 2}$ $\underline{1\ \ 2}$ ‖

lian　jiang　han　niao　da　nan，

放　红　彩　　光　芒　四　开，

$\overset{1}{\underset{\tau}{2}}$ $\underline{4}$ $\underline{3\cdot}$ $\underline{3}$ $\overset{1}{\underset{\tau}{2}}$ $\underline{3}$ $\underline{3\ \ 2}$ 1 ‖

den　don　gieng　za　nang　tao　nia。

好　耀　眼　　数　你　好　看。

1 $\underline{1\ \ 2}$ $\underline{3}$ $\underline{3}$ $\underline{4}$ $\underline{1}$ 1 0 ‖

lao　ai　wa　niao　ba　nu　zen

只　我　笨　栖　息　深　山，

$\underline{1\ \ 2}$ $\underline{3}$ $\underline{4\cdot}$ $\underline{2}$ $\underline{4}$ $\underline{4}$ $\underline{1\ \ 2}$ 1 ‖

ren　dao　ba　ya　wang　su　wi，

人　烧　坡　满　山　起　火，

$\underline{4}$ $\underline{1\ \ 2}$ $\underline{4}$ $\overset{4}{\underset{\tau}{3}}$ $\underline{4}$ $\underline{1}$ 1 0 ‖

su　wi　lao　niao　me　xin　he

火　势　大　逼　我　弃　山，

$\underline{^1_{\tau}2}$ 4 3· 4 4 $\underline{^4_{\tau}3}$ $\overparen{3\ 2\ 1}$ | 2 1 3 4 1 2 $^1_{\tau}\overset{\frown}{2}$ 0 ‖
man da da za sum tie nia, biao me da za ma ga ba,
脱 险 来 那 才 遇 你， 跑 不 脱 老 命 归 天，

4 1 2 4 4 $^4_{\tau}3$ $\overparen{1\ 2}$ | 4 1 1 $\underline{1\ 2}$ 3· 2 :‖
tao jiai nia zi xi tie dong go fai ga liang (a wai) go
到 河 边 幸 遇 同 伴， 我 那 龙 哥（啊 喂）我

4 2 1 1 1 - ‖
fai ga liong (a wei)!
那 龙 哥 （啊 喂）!

　　（白）虬龙听老虎唱完后，暗自好笑，但又觉得老虎可怜，于是便对老虎唱道：

1 = ♭A

卅 4 4 2 3·$\overset{2}{\ }$ 4 4 $\overset{3}{\ }$2 $^2_{\tau}1$·↘
（ lia hei nia wei, liu hei you wei) !
（唱）（溜 嘿 纳 喂， 溜 嘿 唷 喂），

4 4 3· 1 1 $^2_{\tau}3$ $\overparen{1\ 2}$ 1 :
gai gang nam yu nian biao tang,
听 水 响 我 忙 潜 来，

3 $^1_{\tau}2$ 3 3 1 1 $\overparen{1\ 2}$ 1 :
na nang nam zam gam tang wa,
水 虽 深 也 抬 头 上 来，

1 $^1_{\tau}2$ 4 4 3 1 $\overparen{1\ 2}$ 1 :
yu dai gao me xao ai na,
抬 头 观 不 知 是 谁，

2 $^1_{\tau}2$ 4 $\underline{3}$ $\underline{3}$ $\underline{3}$ $\overparen{3\ 2}$ 1 0 :
ji dao jian nai si xou nia。
到 身 边 才 知 是 你。

1	4	3	³4	1	2	1̄ 2̄ 1
sao	ya	nam	si	dang	tao	zie,
口	渴	狠	来	找	水	喝,

1	4	3	4	1	4	3	3̄ 2̄ 1
nia	yum	nam	ma	nie	siu	ya	ya,
伸	头	饮	那	河	水	快	干,

3	⅕2	4	3̄ 3̄	4	1̄ 0̄	3̄ 4̄	1̄ 1̄	2̄	1̄ 2̄
niao	hang	za	nia di	lao	hen,	ai lao	hen yen	ai	an dai,
想	当	初	占 山	为	王,	山 大	王 个	个	羡 慕。

3̄	2̄	4̄	1̄ 3̄	1	²̄1̄ 0̄	⅕2̄ 4̄	3̄ 4̄	3̄ 1̄	¹²1
mang	ni	mu	tan di	hai	ai,	wan nai	to nia	lio niam	lang,
望	虎	哥	沾 点	光	彩,	谁 知	你 如	此 狼	狈,

⅕2	4	3	3	3	1	²̄1	0
tang	nai	do	gai	lio	ya	ha,	
走	近	看	虽	觉	可	怜,	

⅕2	4	4̄	4̄ 3̄	4̄	1̄	2̄	1	2
zong	pan	ga	ga	za	nia	yao	zi	go
我	仍	看	你	很	(那)	高	贵,	

4̄	4̄	1̄	1̄ 2̄	3 · 2̄	4̄ 4̄	1̄ 1̄	1 ·
fai	mu	li	a (wei),		fai mu	li a	(wei)!
我	的	虎	哥 (喂),		我 的	虎 哥	(喂)!

据1991年萧自平等在三都县的采风录音记录。

三、贵州水族旭早传承人风采

(一) 潘老关

潘老关（生卒年不详），旭早艺人，水族，三都水族自治县三洞乡人。他在旭早从古体向今体的发展过程中起了先导作用，他根据都匀县一个媒人到三都县说亲的事，编唱出旭早《修桥》。这个曲目有说有唱有人物情节，突破了当时旭早只唱不说，又无人物情节的形态，这一形式被许多旭早歌手认可采用，推动了旭早艺术的发展。这种有说有唱有人物情节的形式，被现今的旭早研究者认定为今体旭早的形式。

(二）潘光灿

潘光灿（生卒年不详），旭早艺人，水族，三都水族自治县三洞乡人。他读过汉学，会做律诗，是当时少有的水族知识分子之一。在旭早艺术上，他是令人敬畏的艺人，他常出现在旭早演唱场合，或唱或听，并严格地指出演唱者出现的错误，所以在别人演唱时他哪怕小咳一声，都会叫演唱者头上冒汗。由于他掌握汉字，把一些汉族的故事改编成旭早曲目演唱，对促进民族文化交流和丰富旭早演唱曲目做出了积极贡献。他将这些曲目大多传授给潘静流，如《梁山伯与祝英台》《杨生和仙女》《杨永富和李贵秀》等，至今仍在流传演唱。

(三）潘甫真

潘甫真（生卒年不详），旭早艺人，小名潘庭球，水族，三都水族自治县人。生于清代，卒于中华人民共和国成立初期。他认识汉字，习书柳体，会做律诗，是当时少有的水族知识分子之一。他喜爱旭早，会唱会编，在旭早艺术方面的显著贡献是编唱了一批曲目，如《宰相李确与商人李确》《夏状元和母亲》《打赌》《潘兰悔婚》《潘老三和萧春三》等，这些曲目都被潘静流继承而得以流传。

(四）潘静流

潘静流（1893—1974），旭早艺人，又名蒙，水族，三都水族自治县三洞乡水庚寨人。出身于农民家庭，幼时读私塾，青壮年时务农，后以做裁缝为业。他从小爱唱歌，水族的各种民歌他都会唱，特别钟爱旭早，在将近30年间用汉字谐音记录出他唱过的103个曲目。这些曲目有以动植物为题材，寓以新意，用拟人化手法的，如《老虎和虬龙》《猴子和山羊》《李子与枇杷》；有取材于汉族故事的，如《黄金玉和李芝妹》《伯牙遇知音》；还有他从前辈旭早歌手潘光灿、潘甫真、韦良真处学来的。他的这103个曲目，1963年由贵州省文联燕宝搜集翻译整理，于1981年辑入《贵州民间文学资料》第46集中，是旭早曲目见诸文字的数量可观的部分，是他在旭早艺术上的一大建树。

第六节　贵州苗族嘎百福

一、何谓嘎百福

嘎百福是苗族传统的曲艺形式，嘎百福系苗语译音（有的译为嘎别

福）。它有两种不同的译意。一种译意为："嘎百"，山坡之意；"福"指剑河县的翁福南一带地方。有的称"嘎乌洼"，"嘎乌"，洼地之意；"洼"指剑河县的纠洼一带地方。也就是说，地处山坡、洼地的苗族村寨是这种曲艺的发源地，因地而得名"嘎百福"。另一种译意为："嘎百"，"成片的"或"成串的"意思；"福"，"圈套"，即"套"的意思，可解释为"山坡套子歌"，意思是，这种歌叙唱的是有头有尾的成套故事，而不是零星的、不连贯的片段。现在用苗语称其为"嘎百福"，已约定俗成，遂成了这一曲种的名称。

至于嘎百福的得名，也有两种不同的说法。第一种是"演唱环境得名说"。苗族历史上调解纠纷，多半在长有桦槁树既可遮阴又能容纳较多听众的野外坡地举行，而"高坡"苗语为"ghab bil"，音译为"嘎百"，"福"乃翁福寨苗语简称"ful"的音译。在那里，负责调解的理老往往要演唱一些与纠纷有关或相似的说唱来启发纠纷双方思想，以求问题顺利解决，因而后人就称这种说唱为"嘎百福歌"。第二种是"演唱形式得名说"，把苗族曲艺称为"嘎百福"，是因为这类歌都是在演唱的时候，前一首歌给后一首歌设下疑问或者"圈套"，而且这些"圈套"是一套接一套的，是一环扣一环的，形如一排排的"圈套"，因此，苗语称为"ghab bil ful"（嘎百福）。

嘎百福往往由一个民间歌手或艺人独自表演。这个民间歌手或艺人多为中老年人，他们具有一定的阅历，生活知识较为丰富，对人生事态的体验也较深刻，演唱时能触景生情，随机应变，自由发挥，恰到好处地抒发自己的思想感情，做到声情并茂，因而能产生教化作用。表演者既是叙述故事的人，又是故事里出现的各种人物的扮演者，跳进跳出，十分活跃。有时在个别地区也可遇到两人演唱的场面，那是主客双方对唱，带有比赛性质。表演的多是寓言式的曲目，幽默风趣，耐人寻味，观众需要用心揣摩才能知晓寓意，才能觉得其对答入情入理。这种主客对说对唱、争相献艺、各显风采的表演，实际上是比聪明才智，可以产生彼此促进、共同提高的效果。

嘎百福的唱腔因人而异，由于演唱者籍贯不同，所唱曲调亦不相同，至今未形成基本统一的唱腔。台江、凯里一带多沿用酒歌调演唱。

嘎百福是在吸取古歌、酒歌、情歌、盘歌、传说故事以及苗族辩理韵文中的理歌、理词、巫歌、寓言、叙事长歌"贾"等各种形式的文艺养料的基础上形成的。古歌对嘎百福影响最大，古歌开了苗族诗歌史上五言句式的先河，嘎百福吸取了这一精华，均采用五言诗体和"押调""换调"

的艺术表现手法。巫词产生较早，其句式长短不一，也不求押调或押韵，嘎百福的散文部分，就采用这种灵活多变的叙述性句式，结合古歌五言句式的唱词，形成嘎百福散韵相间的结构框架。嘎百福与传说故事的关系更为密切，嘎百福的任何曲目都是一个完整的故事。叙述的内容都是曾经发生的真人真事，具有传说成分。形式上每个曲目的开头语和讲故事一样，总是说"从前某某""相传很久以前""传说某地"……先交代人物的真实姓名或故事发生的真实地点，然后叙述事件的发展和结局。嘎百福的曲调简单、明晰，唱腔朴实，故事单纯而集中，结构简洁严谨，语言通俗生动。正是因为嘎百福吸取并综合运用了各种民间文艺的精华，所以它产生以后，深为广大苗族同胞所喜爱，很快就能从一个小地方流行于大片地区。

二、贵州苗族嘎百福的历史与分布

嘎百福起源于何时？因无文字记载，各种说法不一，很难断定。但其流传下来的传统曲目中，有不少地方提到"官府"。而黔东南苗族地区"官府"的出现，是在清雍正四年（1762）改土归流之后，依此可以推断，嘎百福至迟在清雍正时已经定型。

嘎百福产生的年代，从其内容涉及的地点、人物可以描述出大致的轮廓。其一，嘎百福歌所反映的生活，都是小农经济生活；其二，嘎百福歌所反映的问题，都是爱情、婚姻、家庭与社会的是非关系；其三，解决一些纠纷多半是民族内部的理老，而不是封建政权的官府；其四，反映原始社会的作品几乎没有；其五，反映民族苦难与起义斗争的作品虽然也有，但为数不多。

因此，我们认为嘎百福产生的时限应该是苗族社会进入阶级社会以后到清王朝在黔东南苗族地区实行军事征服（清雍正六年至十一年，即1728年至1733年）以前这一漫长的历史时期。这个时期，苗族处于封闭自主状态，封闭在今天来说，是进步的障碍，但在历史上对备受压迫的苗族来说，却是个"避风港"，它使苗族在安定的环境中休养生息，发展生产，逐步过渡到小农经济社会。从众多的作品中，可以看出这一时期苗族的生活是自耕自织，自给自足，作品中出现了谈情说爱，婚姻嫁娶，过年过节，走亲访友，打猎斗鸡，唱歌跳舞，祭祖斗牛等等情景，可以说是处于一种小康社会的状态，人们生活得非常幸福。但阶级社会产生以后，在谈情说爱、家庭关系以及社会生活中，出现了不少歪风邪气和纠纷。为了使社会文明，人们对于上述好的与不好的两个方面，必须进行歌颂与批判、

表扬与抨击，使民族加快进步，嘎百福就是为了适应这种需要而产生的。

嘎百福广泛流传在黔东南苗族侗族自治州的台江、剑河、雷山、丹寨、榕江、凯里、施秉、黄平、镇远等2 000多平方公里的苗族地区。它有很多别称，例如"嘎吾渊""祖宗歌""典故歌""说理歌"等。台江县一些地方因它常在酒宴场合上唱，故又称其为"酒歌"。在流布地域内，大部分人称它为"嘎百福"或"噶百福歌"。

三、贵州嘎百福代表作品列举

嘎百福的曲目丰富，据初步统计，仅当代部分艺人掌握的就有500多个曲目。经苗族学者唐春芳、吴通发、杨元龙、张志华、金焰、浅践等搜集整理出来的曲目就有218个，其中传统曲目196个，现代曲目22个。这些曲目短小精悍、说唱相间，题材与苗族生活有关，如婚嫁、斗牛、解劝纠纷、迁徙创业等，每个曲目都有故事情节。嘎百福用苗语演唱，唱词一般为五言句式，也有长短句，不强求押韵，但必须押调。苗族的语言有中平调、高降调、高升调、低平调、高平调、低升调、全降调、低降调八个声调。所谓押调，即是一段唱词每句的尾音必须是声调相同。传统曲目中反映爱情和婚姻问题的居多，如《相八舍和阿八多》《榜藏农》；还有反封建的《张秀眉起义歌》《蛾兰侬》（谱例3-11）；歌颂男女平等、家庭和睦的《婆与媳》《娥妮》；揭露和讽刺邪恶的《阿榜阿布》《雄学》等。

谱例3-11：

<p align="center">娥 兰 侬</p>

<p align="right">余富文　演唱
唐春芳　翻译
富　文　记谱</p>

1 = D

（白）从前，兰侬这个地方有位叫娥的姑娘，父亲把她嫁到毕节地方一个有钱人家，丈夫叫金凉都，生得又矮又丑又傻，娥不爱他，回门以后就闹着退亲，她父亲又不答应，娥对父亲唱道：

yu mu dang diu kai, ban en dui yang jiu ke?
女儿要退亲，爸爸为什么这样狠心？

gan li ya mei li, diao yang diao mai xiang neng mai ke?
连理也不理，是不是有鬼卡住你的心？

diao yang diao mai xiang neng mai lao?
是不是有鬼卡住了你的喉咙？

jiu du diao ang nei, gen xiu xiang neng mai da.
要真是这样，就让鬼弄死你。

（白）父亲被骂得不耐烦了。一天，他亲自把娥送回婆家去。娥走出门来，对父亲唱道：

jiu fang du dia shui niang nou, a dui e ba yu mu
世上阿哥多得很，为什么不让我选

ou da ou? a dui xia yu mu duo
一个心爱的人？为什么要嫁我

jiu fang dao? a dui a uan lao mu ou da ma?
到远方？为什么给我配个傻丈夫？

uan a dui yi shang duo la ou?
我这辈子怎么活下去？

$\frac{7}{8}$ 2 1 6 | 2 5 5 | 2 6 1 3 1 | 5 ‖
ma a dui e dou yu ren yi ren? ban a!
你 怎 么 不 替 我 去 想 一 想? 爸爸 啊!

（白）财迷心窍的父亲还是不理会她，推着她朝前走。走到半路上，见到画眉在歌唱，又在路边飞上飞下。娥故意对她的爸爸唱道：

$\frac{2}{4}$ ♩= 78
1 6 5 | 1 1 0 | 1 6 5 | 1 1 0 | 1 6 5 |
e yu ran duo ou hua da nao zhui ho, yi mu shao
（唱）要是我命好 变成一只乍 鸟, 飞到东

1 1 0 | 1 6 5 | 1 1 0 | 1 6 5 | 1 1 0 |
fang j yi mu yi xiang nai; yi mu shao fang nan
方去 飞去一辈子; 飞到西方去

1 6 5 | 1 1 0 | 6 5 | 6 1 | 3 5· | 1 5 0 |
yi mu yi xiang nai, yu ban xia gen nan ya jia?
飞去一辈子, 看父亲怎么找 到我?

0 0 | 1 6 5 | 1 1 0 | 1 6 5 | 1 1 0 | 1 6 5 |
e yu ran duo ou hua da nao diao ho, yang mu shao
要是我命好 变成一只雏鸟, 飞到纠

1 1 0 | 1 6 5 | 1 1 0 | 1 6 5 | 1 1 0 |
jiao li yang mu shang nai yi; yang mu shao jiao mi,
利去 飞去一辈子; 飞到纠密去

1 6 5 | 1 1 0 | 1 6 5 | 6 1 | 3 2 5 0 ‖
yang niu shang nai mu, en jin xia guo nao ya jia?
飞去一辈子, 金哥 怎么找到我?

（白）父亲听了很生气，便唱道：

♩ = 90

$\frac{5}{4}$ 1 5 5 2 5 $\overline{5}$ - | 1 5 5 2 5 1 0 |
a dui ma rang ou hua mu jiang nao zui,
(唱) 要 是 你 命 好 变 成 一 只 乍鸟,

1 5 5 2 5 $\overline{5}$ - | 1 5 5 2 5 1 0 |
hua mu jiang nao diao, yang mu jiu fang nan
变 成 一 只 雏 鸟, 飞 到 东 方 去

1 5 5 2 5 $\overline{5}$ - | 1 5 5 2 5 1 0 |
yang shao ju fang mu, yang shao jiu li mu
飞 到 西 方 去, 飞 到 纠 利 去

1 5 5 2 5 1 0 | $\frac{4}{4}$ 6 6 5 2 5 1 3 |
yang shao jiu mi mu, dieng jin shui xiang ou
飞 到 纠 密 去, 金 哥 最 聪 明

$\frac{5}{4}$ $\overline{5}$ - - 0 0 | $\frac{4}{4}$ 6 5 5 2 1 1 |
(nia), dieng di shui ang lou,
(呢啊), 山 上 安 网 套,

6 5 5 2 1 1 | 1 1 5 2 5 2 1 |
gan diao shui ang yi, qi dai yu o gou ma,
山 脚 放 黏 膏, 早 上 捉 不 到 你,

6 1 5 2 5 2 1 | 1 1 5 2 5 1 3 |
qi mang yu shui gou ma, en ma mu xiung dui mu
晚 上 就 捉 到 你, 看 你 怎 么 逃 得 脱

$\overline{5}$ - - 0 ‖
(nia)!
(呢啊)!

（白）娥一时无话回答，只得继续走，看到河中鲫鱼，她又对父亲唱道：

$\frac{2}{4}$ ♩= 66

| 1 6 5 | 1 1 0 | 1 6 5 | 1 1 0 | 1 6 5 |

ou yu rang duo ou hua jiang da nen yi, zao mu bu
（唱）要是我命好 变成一只鲫鱼， 钻到石

| 1 1 0 | 1 6 5 | 1 1 0 | 1 6 5 | 1 1 0 |

kuang zui, zao yi shang nai mu, zao mu shao da hai
楸楸去 一辈子不出来， 游到大海去

| 1 6 5 | 1 1 0 | 1 6 6 1 | 5·1 1 1 0 |

zao yi shang mai mu, en jin an dui jiu dao uan?
一辈子不回来， 看金哥怎样能娶我？

父亲回答道：

1 = D

$\frac{5}{4}$ ♩= 84

| 1 5 5 2 5 5 - | 1 5 5 2 5 1 0 |

en dui ma rang ou hua mi jiang neng ji,
（唱）要是你命好变成一只鲫鱼，

| 1 5 5 2 5 5 - | 1 5 5 2 5 1 0 |

zao mu bu wang zui zao mu yu da ha,
钻到石楸楸去 游到大海去，

| 6 5· 2 5 5 - | $\frac{4}{4}$ 5 5 5 1 1 |

jin go shui xiang ou, dang nan mu an lei,
金哥比你还聪明， 河头撒鱼网，

| 5 5 5 1 1 0 | 6 1 5 2 5 1 |

dang jiu mu an ca, qi dui yu e gou ma
河尾安鱼叉， 早上捉不到你

| 6 1 5 2 5 1 | 1 1 5 5 2 5 1 | 5 5·0 0 ||

qi mang yu shui gou ma, en ma zo mu gui de ya (nia a)?
晚上就捉到你， 看你逃到哪里去（呢啊）？

（白）娥唱输了，只得继续走，来到山坳上……她的眼泪一串串地流下来，一口饭也咽不下去。她伤心地唱道：

♩ = 72

$\frac{5}{8}$ 1 6 5 5 | 2 6 1 5 | $\frac{7}{8}$ 1 5 2 6 5 5 |

jiu sang dai dia shui niang nao,　a dui e bai yu mu

（唱）世 上 阿 哥 多 得 很，　为 什 么 不 让 我 选

$\frac{5}{8}$ 1 5 1 0 | $\frac{7}{8}$ 1 5 1 6 5 5 |

ou dai ou?　a dui a yu mu duo

一个 心爱的 人？　为 什 么 嫁 我 到

$\frac{5}{8}$ 1 5 1· | $\frac{7}{8}$ 1 5 1 6 5 5 | $\frac{5}{8}$ 1 6 1 0 |

jiu fang diao?　a dui o wan lao mu　o da nia?

远 方 去？　为什 么 要把 我 配 个　傻 丈 夫？

$\frac{6}{8}$ 5 1 5 6 5 | $\frac{5}{8}$ 1 6 1 0 |

wan a dui yi shang　duo xia o?

我 这辈 子 怎么　活 下 去？

$\frac{7}{8}$ 2 1 5 1 5 5 | 2 6 1 3 1 5 ||

ma a dui e dou yu ren yi ren ban (a)!

你 为什 么 不为 我 想 一 想 爸（啊）!

（白）这时父亲想不出一句话回答娥，又听她叫山神，心里有些害怕……他们来到田边，见金只知埋头犁田，娥等了好久，只得喊他来吃饭。

♩ = 84

$\frac{2}{4}$ 1 6 5 | 1 6 0 | 1 6 5 | 1 6 0 | 1 6 5 |

da hai shao bao kao, xiang gan mu yang ou, xiang ni mu

（唱）太 阳 已 当 顶， 放 鸭 去 游 水， 放 牛 去

1 6 0 | $\frac{3}{4}$ 5 5 1 6 5 | $\frac{2}{4}$ 3 1 0 ||

nu e,　dieng jin dang lao neng　ge nan.

吃 草，　金 哥 快 来 吃　午 饭。

（白）娥喊了又喊，金还是像没听见似的……她生气了。

（唱）ma shui diao di dan ding,
你 好 在 是 个 阿哥,

jiang xia diao ni ta nan, wan gan xiang dao neng ma yi mu
假 若 你 是 那 条 牛, 我 真 想 给 你 几 闷 棒

(a); jiang ma diao di jin liang du,
(啊); 你 好 在 是 金 凉 都,

liang ma diao deng yi ke diao, wan gen xiang dao ran ma a ko
要 是 你 是 一 棵 树, 我 真 想 砍 你 成 几 节

mu。
柴。

（白）金凉都听娥这样生气地说话，竟毫无反应。娥气得哭起来，对父亲说:"你看到了，这样的男人，我怎能和他过一辈子?"说完便独自跑回家去了。这时父亲也觉金凉都很傻，回到了家便把这门亲事退了。

据1997年李瑞歧于凯里的采风录音记录。

第七节 贵州彝族咪谷

一、什么是咪谷

咪谷为彝族曲种，流行在赫章、威宁、纳雍、大方等县及水城特区的彝族聚居村寨中。节日歌场、婚丧嫁娶、祭祀等场合都有演唱，由于演唱场合不同，又有"奏谷""阿硕""裉米""细厂把"等称谓。

在彝族男女青年聚会的情场上演唱的咪谷习惯称叫奏谷，曲目多是叙述爱情题材的故事，如《一双彩虹》《娄赤旨睢》。男女皆可演唱，触景生情或兴之所至便唱上一段。在歌场上演唱，常以两方对阵，双方轮流唱，由组织兼评判于一身的把鸠（主持人）主持。以唱的曲目多、情节动人、唱得好听的一方为胜方，负的一方须以酒肉款待对方。

在婚事场合进行演唱的咪谷，习惯上称作"阿硕"，曲目多为民间故事，如《放鹅娄记》《嫩妮和阿珠》等。演唱者多是婚事双方的慕施（即接送亲的先生），演唱在室内进行。

在彝族老人去世、祭祖、宗族分支、战事获胜、拓展新地等仪式中，人们都要歌唱，在这些仪式场合演唱的咪谷习惯称为"裉米"，曲目多是歌颂先祖业绩、劝人行孝的故事，如《戈阿娄》《安那互摸保》等。在彝族举办丧事和斋祭的仪式中，布摩（彝族的经师）除诵经外也唱咪谷，人们习惯称在这些场合上演唱的咪谷为"细厂把"。演唱的曲目多是孝敬父母、兄弟友爱、邻里和睦的故事，如《阿德色秋里》等。在祭祀场合除布摩演唱咪谷外，其他人也可演唱咪谷，他们唱的咪谷称为"摩久"，演唱的曲目内容广泛，有天地万物的来源、神话传说、劝人行善、孝敬父母、婚姻爱情故事等内容，如《恒斗头朵》《色吞阿育摩》等。

咪谷形成的历史很早，但记述不详。彝族有自己的民族文字，也有相当丰富的典籍流传。咪谷的曲目大多有故事，据彝文典籍《彝文诗文论》说，大约在南北朝时就有关于彝族故事写作的记述。彝族古籍中有一篇文章《论诗歌和故事的写作》，文中记载："人间有诗歌，诗歌传天下；人间有故事，故事说不完。不论传统的，还是现编的，却要能够呀，能够表现出事件的真相，人物的活动，当时的环境……只有这样写，才能写出呀，好的故事来……所以写故事，主要有三条，事实要合理，人物要逼真，要把人写活，要把事写真。"这篇古籍是生活在南北朝时期的彝族布摩举奢哲所撰，从侧面为咪谷的产生提供了一些线索。

二、贵州彝族咪谷代表作品列举

咪谷的曲目极为丰富，除民间口耳相传之外，还有许多用古彝文记录的手抄本，大部分收存在毕节地区民族事务委员会的彝文翻译组和大方、赫章、威宁等县的古籍办公室。咪谷的曲目唱词都是五言句的，篇幅较长，一个曲目的唱词成百上千句，如《一双彩虹》有800句，《戈阿娄》有816句，《嫩妮和阿珠》有1 112句，《咪谷姐娄啥》（谱例3-12）有2 064句。咪谷至今未形成基本唱腔，实际中的唱腔是由演唱者选择自己熟

悉的民歌音调唱，所以演唱者不同，唱腔也各异，但都具有较强的叙事性。咪谷的表演形式由一人演唱，站坐不拘，演唱不用伴奏，不用化妆服饰，至今还未出现职业艺人。

谱例3-12：

咪谷姐娄啥

龙宪良 演唱
胡家勋 记谱

1 = G

中稍慢 ♩ = 70

卅 2 3 2 5 - - 5 3 | 5 2 3 2 . 2 - 2 1 |
（彝语）mi gu （a ou a）jie ta mo （a ei a）。

转 1 = D（前3=后6）

2 . 6 5 - 5 1 | 1 2 ♭3 3 ♭2 - 0 | 6 ♭6 6 ♭6 5 . 3 |
nou pu （a）co ta yo。（ou ou a）

5 3 2 1 . 1 5 6 5 3 | ³5 - 5 5 3 2 3 2 . 3 - 0 0 |
jie ta mo （ma ou ou a yi a）co ta yo

转 1 = G（前5=后2）

2 3 2 5 - - 5 3 | 5 2 3 2 . ♭2 - 2 1 |
wu pi （a ou a）mi ti ti （a yi a）。

转 1 = D（前3=后6）

2 . 6 5 - 5 1 1 2 ♯4 3 ♭2 - 0 | 6 ♭6 6 ♭6 5 . 3 |
gei ni (a) zo xi tou。（ou ou a）。

5 3 2 1 . 1 | 5 6 5 3 ³5 - 5 5 3 |
wu pi mi （a ma ou ou a yi a）

转 1 = G（前5=后2）

2 3 2 . 3 - 0 0 0 0 | 2 3 2 . 5 - - 5 3 |
mi ti ti mi gu ia ou a）

5 2 3 2 . 2 - 0 | 2 . 6 5 - 5 1 |
jie ni mo a ei ni mo） （a）

贵州传统音乐概论

转 1 = D（前3=后6）

1 2 3 ⁴⁄⁷3	¹⁄⁷2 · 3 0	6 ⁷⁄⁷6 6 ⁷⁄⁷6	5 · 3
zou zou	zo。	(ou ou	a)

5 3 2 1 · 1	5 6 5 3	³⁄⁷5 - 5 5 3
zou zou zo (a ma ou		ou a yia)

转 1 = G（前5=后2）

2 3 2 · 3 - 0 0	2 3 2 · 5 - - 5 1
so ti ti	zou zou (a ou a

5 2 3 2 · 2 - -	2 · 6 5 - 5 1	1 3 ⁴⁄⁷#3 2 0
mu na cei (a yi)	lou ti (a)	ho ne jie。

转 1 = D（前3=后6）

6 ⁷⁄⁷6 6 ⁷⁄⁷6 5 - 4 3	5 3 2 1 · 1 0
ou ou a) ji ho lo	(a ma)

转 1 = G（前5=后2）

5 6 5 3 ⁷⁄⁷5 - 5 5 3 2 3 2 · 3 - 0 0 0 0	2 3 2 · 5 - - 5 3
ou ou a yi a ho ne su jie ou	(a ou a)

5 2 3 2 · ¹⁄⁷2 -	2 6 5 - 5 1	1 2 3 ⁴⁄⁷#3 ¹⁄⁷2 - 0
chi ni mo (a ei)。	jie ou (a)	si za yi。

转 1 = D（前3=后6）

6 ⁷⁄⁷6 6 ⁷⁄⁷6 5 · 3	5 3 2 1 1 0	5 6 5 3 ³⁄⁷5 - 5 5 3
ou ou a) jie mo ou	(o ou ou	a yi a)

转 1 = G（前5=后2）

2 3 2 · 3 - 0 0	2 3 2 · 5 - - 5 3
jie ma ou	xi no。(a ou a)

5 2 2 2 - 0	2 · 6 5 - 5 1	1 2 3 ⁴⁄⁷#3 ¹⁄⁷2 - 0
ni lou sa (yi)	ko lou (a)	su ti ti

转 1 = D（前3=后6）

```
6 ⁷6  6 ⁷6 5·3 | 5 3  2 1·1 | 5 6 5 3 ³5 - 5 5 3 :
(ou   ou   a).  ti lou sa   (ma ou   ou a   yia)

2 3 2·3 - ‖
su ni o ni.
```

唱词译意：

天空一颗星，地上一个人，雄鸡喔喔啼，要到黎明时。天空两颗星，并排着出现，一同闪耀着。姑娘见了心忧，小伙见了伤悲，这两颗星星，说来是星星，却非平常星，它是什么星？星叫咪谷姐娄啥，我说给你听。

据1997年胡家勋在赫章县的采风录音记录。

三、贵州彝族咪谷代表性传承人风采

（一）李永才

李永才（1924—1991），咪谷艺人，彝族，彝名"代俄勾兔汝"，意即"蓝天下的大雁"，威宁县板底乡人，受过初级师范教育。从小受彝族民间艺术熏陶，喜爱咪谷，经常到离家十多里路的大发向老艺人杨正清学习，由于他学习勤奋，加之天资聪慧，20来岁就成了家乡一带有名的咪谷歌手，还弹得一手好月琴，经常受请到喜事场合演唱。1951年参加革命工作，1955年进贵州民族学院彝语班学习，翌年结业后任威宁县文化馆副馆长。1977年被选为威宁县人民代表，出席贵州省第五届人民代表大会。他还出席过贵州省第三次文代会、全国少数民族民间歌手诗人座谈会。历年来，李永才先后搜集彝族民间歌谣、曲艺有近万行之多，在省内外刊物发表的咪谷曲目有《阿哥带阿妹走》《安那互摸保》《阿爹的幺姑娘》《放鹅娄记》《小鹅救妈妈》等。

（二）王兴朝

王兴朝（1909—1984），咪谷歌手，彝族，赫章县中田乡人，读过五年私塾。从小好歌喜舞爱吹唢呐，凡有此类活动他都要去参加，借以学习。他勤学好问，20岁上下就成了彝族民间艺术的活跃分子，许多人家办喜事都爱请他当慕施（班主、领队）。他唱得好，掌握的曲目多，特别擅长在歌场上唱咪谷，他在哪里唱，人们就蜂拥而至听他演唱，他唱的《很古的时候》是咪谷的传统曲目。

（三）高登才

高登才（1926— ），咪谷艺人，彝族，威宁县板底乡人。他5岁丧父，没有上过学，喜爱咪谷，起初随亲友及长辈参加各种喜事场合，耳濡目染。为了学习咪谷，他向李跑桂请教，后又拜师王五十和文金哥。几年后掌握了咪谷曲目和各种喜事场合的礼仪程序，成为方圆百里有名的慕施，很受人们的尊敬。他不保守，凡有人向他请教，他总是热情地解答，把自己会唱的咪谷曲目无私地进行传授。他唱过的咪谷曲目很多，常演唱的代表曲目有《放猴归山林》《聪明妹妹为哥解了难》《迎接日月》等。

（四）李海民

李海民（1922—1981），咪谷艺人，彝族，盘县特区沙陀乡人。他2岁丧母，6岁丧父，在继母的抚养下成人。1951年被选送至贵州民族学院学习，毕业后回到盘县，被分配在亦资孔工作。他能歌善舞，博得彝族群众的喜爱，老人们称赞他是民族的歌舞手、彝寨的山鹰，被接纳为贵州民间文艺家协会会员。他用汉语翻译的《戈阿娄》曾在《南风》上发表，他演唱的咪谷曲目还有《黑铁索》《毛丁角和九长阿摩》等，深得彝家听众喜欢。

（五）龙宪良

龙宪良（1923— ），咪谷艺人，彝族，赫章县珠市乡人。自幼受彝族民间文艺熏陶，喜爱歌舞。少年时凡寨子上的婚丧节庆歌唱场合他都喜欢去听去学，一学就非学会不可。随着年岁的增长，相邻寨子流传的民歌，他都学会了，还学会了《咪谷姐娄啥》《布吐赫斋》等十多个咪谷曲目，20多岁就经常出现在歌节和红白喜事场合中，随处都可听到他的歌声，见到他唱咪谷。他的嗓音明亮，演唱感人，深得人们称赞。

第八节　贵州侗族君果吉

一、何谓君果吉

君果吉，源于侗族民歌中用果吉伴奏的果吉歌，是侗族民间说唱艺术形式，汉译为"果吉拉唱"或"牛腿琴拉唱"，因用侗族民间乐器果吉伴奏而得名。该曲种主要流布于从江、黎平、榕江三县毗连地区的九洞、十洞、千三、千七、千五、二千九等地，以及黎榕公路及榕从公路沿线的三宝、栽麻、九潮、平江、八吉、停洞、腊俄等地。

君果吉的唱词结构及音韵规律与君琵琶相同。君果吉唱腔源于侗族民歌的果吉歌、大歌，经长期演唱实践，逐渐形成曲种的基本唱腔。分为只唱不说的"哆君"腔和既说又唱的"刚君哆君"腔两类。基本曲调无大的差异，哆君腔一腔到底，只有一个腔头和一个腔尾；刚君哆君腔中间穿插说白，腔头和腔尾多次重复出现。音阶为"６１２３５"五声羽调式，音域多在一个八度之内，节奏较自由。君果吉唱腔由引子、腔头、腔架（腔身）、腔尾、过门组成。

引子：唱段开头由果吉奏出的旋律，有单乐句的，也可以是一个上下句乐段的。凭演奏者即兴使用。

腔头：紧接引子的唱腔部分，唱词多为"到这里……"。腔头除曲目的开头唱段必须使用外，在曲目中的其他唱段也有用的。

腔架：也称腔身。腔架是一段唱腔的主体，基本旋律是一个上下句腔段，凡多节唱词的唱段用它作变化反复。上下句腔的落音均按唱词尾字声调，低声调落"6"音，高声调落"3"音。

腔尾：紧接腔架后出现的唱腔，作为与腔头的呼应，表示一段唱腔或一个曲目的结束，唱词多为"伙伴哎"或"××哎"。

过门：腔架中或腔尾后果吉单独奏出的部分，统称过门。其长短较自由，全凭个人使用习惯和当时的情绪。

早期的君果吉只有上述的唱腔，后来从江县高增寨盲艺人吴令把抒情的果吉歌用于曲目中男女青年行歌坐夜的情节，把侗戏的哭腔用于曲目中人物悲哀的情节，得到了侗族听众的认可。他的徒弟杨昌全在演唱中又引用了侗戏的客家腔和其他唱腔，引入这些唱腔大大丰富了君果吉的艺术表现力。后来人们把这些引入的新腔称"属腔"。

君果吉唱腔由演唱者自我操琴伴奏，习惯称自拉自唱，君果吉使用的乐器是果吉。果吉是侗族民间弓弦乐器，其形似牛腿又称牛腿琴，有中号和小号之分，用于君果吉伴奏的是中号果吉。

中号果吉用木料制作，全长50至55厘米，有琴头（开槽上轴松紧琴弦）、琴颈（代作指板）、琴盒（共鸣箱，弧形瓢状，挖空上方蒙薄面板，开一孔以插音柱）、张二弦（丝质中弦、老弦或金属弦）、琴弓（细竹作弓杆，弓毛用马尾或棕丝）。果吉多为使用者手工自制，其规格、形状不尽统一（见右图，图片来自《中国曲艺志·贵州卷》）。

果吉（1）

果吉（2）

中华人民共和国成立后，民间艺人对传统的果吉进行改良，经过改良的果吉，在制作工艺上比较考究，吸收了相近乐器的长处，既保持了传统果吉的音色，形状也美观大方，尚在推广使用中（见左图，图片来自《中国曲艺志·贵州卷》）。

果吉的演奏，左手持琴，琴盆尾端顶在左上胸处，用食指、中指、无名指按弦，右手运弓拉奏，只用一个把位，音域为"5—5"一个八度（5 = a），常用的定弦为五度，在伴奏中常出现拉双弦的平行五度和弦。

二、贵州侗族君果吉代表作品

君果吉曲目丰富，题材十分广泛，以本民族的题材为主，亦有汉族题材。本民族题材曲目多为中长篇的爱情悲剧，亦有劝世说理的短篇。长篇君果吉有《珠郎娘美》《金汉列美》《善郎娥美》《丁郎龙女》《梅良玉》《李旦凤姣》《刘世尧》《陈世美》等，短篇有《劝四方》《劝婆媳》《劝懒人》等。其表演形式为一人自拉自唱，演唱者多为男性。

中华人民共和国成立后，从江县小黄地区出现过二人对口说唱的君果吉表演形式。君果吉有半农半艺的班社，如潘和安、潘甫腾说唱组，从20世纪50年代搭档演唱，至今仍在活动，每到农闲时节，走乡串寨四处演唱。

谱例3-13：

刚学哆君未成师

吴定辉 演唱
吴定邦 普 虹 记谱 译配

第三章 贵州传统曲艺

$\frac{3}{4}$ 2 2 3 2 1 - | $\frac{2}{4}$ 6 - | 6 - | 6 0 | 0 0 | (5·3 3 3 | 3·3)
ai ya ai ei),
哎 呀 哎 哎),

$\frac{3}{4}$ 5 3 3 5 3 | 5 - - | 2 3 3 1 2 1 |
xao xai (a) jiu do (i ja) yao ya
众 人 (啊) 叫 唱 (衣 加) 我 就

$\frac{2}{4}$ 2 3·2 1 | 6 - | 6 - | 6 1 | $\frac{3}{4}$ 1 2 3 3 3 |
do, nai yao ei (a) jang
唱, 我 本 不 (啊) 是

$\frac{2}{4}$ 1 2 1 | $\frac{3}{4}$ 2 1 3 2 | $\frac{2}{4}$ 3 - | 3 - | 3 - | 0 0 | (5 - | 3 - | 5·3 3)
liu so bai o nia xian lo。
省 力 下 河 去 撑 船。

$\frac{3}{4}$ 5 3 3 5 3 2· | $\frac{2}{4}$ 2 3 5 | $\frac{3}{4}$ 2 3 2 - |
nai (a) yao (a) bu ei jang liu so
我 (啊) 本 (啊) 不 是 省 力

$\frac{2}{4}$ 5 3 3 | 3 5 3 5 3 2 1 | 1 6· | $\frac{3}{4}$ 6 - 1 | (2 1 6 1)
bai o nia xian xang (o),
下 河 去 划 桨 (哦),

$\frac{2}{4}$ 1 2 3 | 2 3 1 | 2 3· | 2·3 | 1 2 3 | 3 - | (5 - |
nai yao do eng nai ei lai bao xao wa bei go。
今 天 我 唱 得 不 好 大 家 不 要 笑。



贵州传统音乐概论

简谱歌词对照（音节/汉字）：

nai (a) yao do eng (a) nai (a)
今（啊）天 我 唱（啊）得（啊）

ei lai bao xao wa bei ne (yi a),
不 好 众 人 请 原 谅（衣 啊），

nai yao a ei (a) lai so a we mong sang
唱 歌 唱 得（啊）不 好 都 是 因 为

go xo (la)。
刚 才 学（啦）。

nai (a) yao do (a) a lian ei (a) lai so
今（啊）天 唱（啊）歌 唱 得（啊）不 好

(a), eng we mong sang go ao (yi a),
（啊），学 习 未 出 师（衣 啊），

men nai xao (a) xian wei lin dao ban lao ban kao jiu
害 得 你 们 众 位 乡 亲 备 酒 备 菜 热

据1985年12月侗族曲艺交流研究会上的现场录音记录。

三、贵州侗族君果吉代表性传承人

（一）吴令

吴令（1897—1959），君果吉艺人，侗族，出生于从江县高增寨。从小深受侗歌熏陶，记性好，学会了很多侗歌，拉得一手好果吉。为了寻求生活出路，他向君果吉老艺人公巨、公全学唱君果吉，掌握了《李旦凤

姣》《梅良玉》《三郎五妹》《门龙绍女》等曲目，从此走上从艺道路。他很注意总结别人的经验，学习别人的长处，仔细琢磨，并进行发挥创造，形成自己的演唱风格。

吴令对君果吉的最大贡献是发展丰富了君果吉唱腔。他在演唱实践中感觉唱不尽兴，不能把场景和人物情绪淋漓尽致地表达出来，于是，在唱到曲目中青年男女行歌坐夜的情节时，他就引入抒情的果吉歌；唱到曲目中人物悲哀的情节，他就引入侗戏的哭腔，这样的吸收得到侗乡听众的认可和喜欢，又被弟子效法，从而促进了君果吉唱腔的发展。

吴令对君果吉的又一贡献是传有门人。现受人喜欢的黎平县的潘老替、吴定辉，榕江县的杨昌全、甫韦，从江县的潘甫腾、甫银宝等都是吴令的弟子。

（二）潘老替

潘老替（1915—1998），君果吉艺人，侗族，从江县高增乡小黄寨人，中国民间文艺家协会会员。他出身于贫苦农民家庭，后因灾荒随父母迁到黎平县四寨乡岑丘寨定居。侗族人民爱歌如命，歌师和艺人备受人们尊重。他少年时候就学会拉果吉、唱侗歌，盼望长大后能当一名能拉会唱的艺人。十七八岁时被侗戏班邀请参加排演《善郎娥美》，既当演员又当伴奏。离开戏班后向果吉艺人吴令学会《巨金》《门龙绍女》等君果吉曲目。21岁后从艺，与胞弟潘老欢在农闲时走村串寨说唱君果吉，成为半职业的君果吉艺人。1958年黎平成立侗歌合唱团，他被聘为老师，向学员传授君果吉演唱技艺。这一时期他根据自身经历，创作演唱了君果吉曲目《一件棉衣》。他演奏果吉技艺娴熟，算得上侗乡第一把手。1979年出席在北京召开的全国少数民族诗人歌手座谈会。他在会上进行现场演唱，得到与会专家学者和民间艺人的热烈称赞。他一生从事君果吉演唱，为君果吉的继承和传授做出贡献，深受侗族人民爱戴。

（三）杨昌全

杨昌全（1916—1994），君果吉艺人，侗族，榕江县三宝车寨人，贵州省民间文艺家协会会员。他出身于贫苦农民家庭，从小深受民歌熏陶，学会唱许多侗歌和汉族小调，还学会说唱君果吉，成为远近闻名的歌手，他唱的君果吉更是受人欢迎。他先后向有名的君果吉艺人吴令、吴贵、甫汪学艺求教，掌握了《三郎五妹》《珠郎娘美》《刘世尧》《甫桃乃桃》《芒岁流美》等君果吉曲目。演唱上他继承了吴令的演唱风格，更善于引进新腔，如说唱《刘世尧》，在表演刘母与黄小姐落难乞讨时，他引进了客家腔演唱，效果奇妙，听众为之叫好。

(四) 潘和安

潘和安（1922—1995），君果吉艺人，侗族，从江县高增乡小黄寨人。潘和安没上过学，从小就爱唱歌，成年后向吴令学君果吉，能说唱《珠郎娘美》《元东》《毛洪玉英》《乃宁》等君果吉曲目，农闲时经常与好友潘甫腾走村串寨为群众演唱。20世纪50年代他俩把君果吉单人说唱发展为二人对口说唱，受到广大听众的欢迎。1985年冬出席在榕江召开的侗族曲艺交流研究会，他在会上的演唱展示了君果吉的艺术风貌，受到与会者的赞赏。

(五) 甫银宝

甫银宝（1934— ），君果吉艺人，侗族，从江县往洞乡得桥寨人。小时经常听吴令、甫汪等君果吉艺人演唱，从而爱上了君果吉，师从吴令、甫汪学唱，掌握了君果吉演唱技艺，成为新一代的君果吉艺人。农闲时经常走村串寨为群众演唱。他说唱的君果吉道白生动，唱腔圆润，吐词清楚，深受听众欢迎。他经常演唱的曲目有《巨金》《元东》《芒岁流美》《珠郎娘美》等。

第四章　贵州传统戏曲

贵州是一个多民族聚居的省份，也是一个文化资源大省。世居贵州的汉、苗、布依、侗、仡佬、土家、水等18个主体民族，创造了丰富、厚重的文化艺术，至今绝大部分仍相对完好地保存在各个族群的社会生活中。丰厚的文化艺术底蕴孕育了侗戏、傩堂戏、布依戏、地戏、黔剧、花灯戏等具有贵州特色的戏剧。

第一节　贵州侗戏

一、贵州侗戏的渊源与流布

侗戏，流传于贵州的黎平、榕江、从江，广西的三江、龙胜，湖南的通道等侗族聚居地区，是侗族人民喜爱的传统戏曲艺术。许多侗族村寨每逢年节，都有业余侗戏班演唱。

关于侗戏的起源，尚未有明确的文献记载。然而对于其历史发展，《中国戏曲志·贵州卷》中有这样的记载：唐代以前，侗族人民就有了"耶"（在祭祀和重大节日庆典中表演的歌舞）、"嘎"（歌）、"垒"（念词）和"碾"（传说）。

大约在元代或稍后，侗族地区产生了"锦"这种说、唱、演相结合的曲艺（有的只唱不说）。明末清初，"锦"空前繁荣，"不讲不成故事，不说不成古典"已成为侗家老少皆知的口头禅。这一时期，随着交通的开发，城镇增加，汉族人民开始在侗族地区经营生意，为自己谋利的同时也促进了侗族与汉族的经济、文化交流，傩堂戏、阳戏、彩调、湘剧、桂剧、汉剧、辰河戏等相继出现在乡镇侗寨。侗寨邀请汉族艺人去教戏。在"锦"的基础上，受其他剧种的影响，清代中期，侗戏诞生了，为把它和"戏嘎"相区别，侗家称侗戏为"戏更"。

清道光年间，酷爱唱歌和看戏的吴文彩翻译改编《李旦凤娇》《梅良玉》并流传开来，各地戏师闻后纷纷来效仿学习。到清代末年，先后出现了《陈胜吴广》《毛宏玉英》《山伯英台》《门龙绍女》《刘高》《刘世尧》《陈世美》等侗戏剧目。

中华人民共和国成立以后，随着政治、经济、文化的发展，侗戏进入兴旺繁荣的新阶段，涌现出《奶桃》《喝喜酒》《留粮四百七》《补闹乃闹》《新修公路》《奴救赖》《婚姻法》《颂老元》《互相组》《双季稻》《两婆媳吵闹》《老中青三结合》《十月革命》《张老汉思想转变》《民族团结》《上民校去》《三媳妇争奶》《送礼》《乃仓》《乃郎》《办林场》《上夜校》等一批反映侗族人民现实生活的剧目。从1955年起，几乎每年都有县文化馆（站）组织辅导的侗戏参加省、州、县的各级文艺会演。1956年，从江县贯洞区龙图乡俱乐部整理改编《珠郎娘美》，参加贵州省第一届工农业余文艺演出，获一等奖。1958年11月，黎平县、榕江县、从江县联合组成《珠郎娘美》剧组，应邀为文化部在云南召开的西南少数民族文化工作会议演出，受到好评，并被拍成纪录片在全国放映。同年，侗戏业余作者十分活跃，黎平、榕江、从江三县共创作了反映现实生活的剧目近百出。次年，贵州省文化局、贵州省剧协、贵州省音协两次组成侗戏工作组，深入侗寨调查搜集侗戏传统剧目26出，现代剧目17出。《珠郎娘美》共收到7种异文台本，后被翻译整理成汉译本，于1960年元月在《山花》上发表，又被《各民族戏剧选》收录。同年，该剧被黔剧移植改编为《秦娘美》，由贵州黔剧团排练演出，到北京、上海、杭州等地演出，受到好评，并被海燕电影制片厂搬上银幕，在国内外放映。

"文化大革命"中，侗戏受到摧残，多数戏班被解散，许多戏师受迫害，剧本被烧毁，但侗戏的创作表演没有完全停止，黎平县茅贡乡茅贡寨文艺队创作演出了《抓丁仇》；黎平县文工队创作演出了《火山口》《护林哨兵》《婚事前后》《修犁》等；有的侗戏班还演出了"样板戏"；1973年，榕江县文艺代表队创作演出了《买薄膜》。

改革开放以来，侗戏又逢新春，不仅《珠郎娘美》《甫桃奶桃》《三郎五妹》《刘志远》《山伯英台》《梅良玉》等传统剧目出现在侗寨戏台，一批紧贴生活具有时代气息的新型侗戏剧目也相继出现，仅老戏师梁晋安一人就创作了《郎岗》《萨岁》《汉边》《郎夜》《四也传歌》等剧。

二、贵州侗戏代表剧目与表演

（一）侗戏剧目

侗戏剧目大多取材于侗族民间故事和现实生活，还有少数是从汉族文学作品改编而来的。主要可分为三类。

第一是民间传说故事类剧目，如《珠郎娘美》《雾梁情》《刘媄》《善郎娥梅》《丁郎龙女》《侗寨古英雄虎丹》《三郎五妹》《奴计》《石旦姑娘》《秀银吉妹》《吴勉王》《江女万良》《雪妹》《补贯》《金汉列美》《金俊与娘堕》《田人汉和美化》等。这些剧作的内容和故事为侗民所熟悉，也反映出侗族历史和文化特点。

第二是反映现实生活类剧目，如《考女婿》《官女婿》《女儿也是传后人》《勤懒女婿》《巧为媒》《巧媳妇》《花园夜》《双招亲》《琵琶缘》《浪子回头》《小姑贤》《亲家风波》《杉木恋》《厌公婆》《六女评郎》《恭喜发财》《积肥》《多一餐》《送礼》《不务正业》《电话牵上夜郎》等，从各个不同的侧面反映着侗族现实生活。

第三是汉族文学改编类剧目，反映着侗族对外来文化的积极吸纳，也体现着侗族与其他民族的文化交流。如将汉族小说《二度梅》改编成《梅良玉》，以及从汉族故事改编而来的《陈世美》和《毛红玉英》等。

从这些剧目中我们能看见两个鲜明主题，即"对权贵的反抗"和"对爱情的忠贞不渝"。

（二）侗戏唱腔

戏剧的艺术特征主要体现于剧种的唱腔之中。侗戏的演唱，在20世纪50年代前男女角都由男性扮演，女角演唱用"假嗓"，即"细嗓"，男角演唱用"真嗓"。20世纪50年代以后，女性参加演出活动，演唱用"边嗓"，老生、旦角用"真嗓"。

侗戏唱腔根据侗戏的发展过程大致分为三个阶段。第一阶段为始创阶段，从19世纪30年代至同治末年（1874）。这一阶段的音乐唱腔只有一个上下句唱腔，即戏腔；曲牌是在"汉戏"音乐引进后通过加工改造而成的简单的曲调。第二阶段为创新阶段，从光绪元年（1875）至中华人民共和国成立前。这一阶段的唱腔增加了悲腔、歌腔和客家腔；曲牌增加了开台曲、出场曲、间幕曲、过场曲和踩台调等。第三阶段为繁荣阶段，从中华人民共和国成立以后至今。随着侗戏改革的不断深入，侗戏音乐有了较大的突破，歌腔被广泛应用，新腔也应运而生，这一时期的曲牌也进一步稳定和发展。因此，现在所说的侗戏唱腔主要是指戏腔、悲腔（哭腔）、

歌腔、客家腔和新腔五种，曲调基本上属于曲牌连缀体结构，歌谣特色浓厚，保留浓浓的乡土气息。

戏腔，流传于南部侗族方言区，各地称法不一。有的称平腔，有的称平调，有的称平板，也有的称普通胶、胡琴胶，通常称平腔、平板的多。此腔是侗戏的代表性唱腔，各地虽有所差异，但比较统一。这种曲调在侗戏中运用最早，时间最长，派生的曲调最多，有旦腔、生腔、丑腔等。戏腔可塑性较大，可根据歌词的长短来决定曲调的长短和流动。戏腔为上下句结构，曲调平稳，旋律流畅，用胡琴伴奏，适用于叙述和对答场面。上下句唱腔为宫调式。在侗戏形成初期，戏腔是一腔到底，到现在，戏腔仍是贯穿始终的主腔，其他唱腔只是起补充和插曲的作用。根据《史料》记载，平板源于四川梁山调。清道光元年（1821）《辰溪县志·风俗》载："庆元宵，有采茶歌、川调（梁山调）、贵词之属。"咸丰二年（1852），鄂西《长乐县志》载："正月十五仅……一张灯，演花鼓戏，其音节出于四川梁山县，又曰梁山调。"史载："清中叶，湘西北、鄂西南流行之花鼓戏'杨花柳'（阳戏、花灯戏、柳子戏），唱腔音乐流于川北山调。"这些都说明侗戏的唱腔借鉴了花鼓、阳戏等唱腔。然而侗戏唱腔并不是完全照搬而是以侗戏鼻祖吴文彩家乡的《你不过来我过来》的曲调为基调，逐渐发展定型、突破创新。

悲腔，亦称哭腔，是哭歌的运用和发展。哭歌是吊唁死者的歌曲，内容多为追叙死者生前的经历和功德，劝慰死者亲人节哀顺变等。悲腔用于剧中人物痛苦、悲伤的场合，唱法没有规范和统一，其曲调有音域较宽、音区较高、旋律起伏较大的，表达号啕、悲亢之情；有音域较窄、旋律不大、较为平稳的，表达诉说、凄凉之苦；有音域较窄、音区较低、旋律多下行的，表达生离死别之痛。在侗戏中，悲腔的运用仅次于戏腔，悲腔一般不用乐器伴奏，多为徒唱，便于演员即兴发挥。

谱例 4-1：《珠郎娘美》

双膝跪地我对天问

（《珠郎娘美》娘美唱）

$1 = E \dfrac{2}{4}$

吴支柱 演唱
普 虹 记谱

【哭歌】中速稍慢

$\underline{5 \cdot \ 6} \ | \ \dfrac{3}{4} \ \overset{56}{\frown} \underline{5 - 3} \ | \ \underline{2 \cdot 3} \ \overset{23}{\frown} 2 - \text{\textbackslash} \ | \ \dfrac{2}{4} \ \underline{5 \ 6} \ \underline{5 \ 6} \ | \ 5 \ \underline{5 \ 3} \ |$

（ei　hei　　 yi　　　yi）　　　　 gei sai （ja） xi,
（哎　嘿　　 衣　　　衣）　　　　 伤 心 （加） 很,

贵州传统音乐概论

gao guao　jo (ei)　di　(ja)　yao li　sin (ei)
双膝　跪(哎)　地　(那)　我对　天(哎)

men,　men pang niao (ei)　wu　mang gei ei da
问,　老天在(哎)　上　何不睁开

(ei)　nu,　nin ni sa (ei)　fu
(哎)　眼,　张家害(哎)　我

xu liem (ei) bien,　ya sa xu (ei) lang,
珠郎(哎)命,　可怜珠(哎)郎,

gei li wen mu (ja) sang, hai yao aen xi
深山抛白(加)骨,害我芹菜

ang (ei) dang wang ju (ei) nin (ei)。 xul lang
断(哎)籽失夫(哎)　君(哎)。(白)珠郎

nai yao si daeng nia wen　　sin
(唱)今我喊你千(呃)　　声

mang gei xun yi (ja) ba,　je la la (o)
总不应一(加)句,　手持白(欧)

说明：这是黎平强制的"哭歌"。

歌腔，源于各地民歌。曲种繁多，曲调丰富，曲式复杂，运用广泛，无奇不有。演唱时，各地多用土语，有徒歌，也有伴奏。在侗戏中运用较多的有琵琶歌腔、耶歌腔、情歌腔、木叶歌腔、侗苗歌腔等，戏师根据剧情的需要，从中选取。琵琶歌曲调声音低沉，吟咏并茂；果吉歌曲调缠绵婉转，声线柔和；大歌曲调支多复调，领合交替，气势恢宏；耶歌曲调节奏明快，情绪激昂；侗笛歌曲调活泼清爽，旋律悠扬；木叶歌曲调清新悠远，抑扬悦耳。因此，侗戏的开场、收场及官人出现的场面大多用大歌；剧中人行歌坐夜用情歌；剧中人物众多且热闹的场面用踩堂歌；儿童少年游戏用儿歌。歌腔的乐器伴奏，视歌种而定，基本上保留民歌的风格。

客家腔，侗族地区称汉族为客家，因此在侗戏演唱时用汉语演唱的汉

族民间小调的唱腔被称为客家腔。传统侗戏中有一部分为汉族题材，侗族题材剧目中也有汉人角色，这样一来，客家腔的出现也就不可避免，唱时多用二胡伴奏。在侗戏唱腔中，适当渗入客家腔，使侗戏更为丰富多彩、不拘一格，给观众以新鲜感。

新腔，是新时期音乐工作者根据剧情的发展和人物情感的需要，以传统唱腔或民歌为素材新创作的新腔调。

（三）侗戏器乐

侗戏的器乐曲牌很少，有"闹台调"，侗语叫"诘钠台"；还有"转台调"，侗语叫"诘弦台"。

"闹台调"常在开台前用二胡演奏，配以简单的锣鼓，起到闹台的作用。有时也用于演员表演或其他场面。

"转台调"是演员进场、出场或转台（圆场）的过场音乐。有的地方亦用"闹台调"代替。

侗戏的乐队，传统戏班一般由五至七人组成，由善拉二胡的琴师负责，有二胡一至二把，加上大锣、小锣、钹、鼓等乐器。

侗戏锣鼓有"开台锣鼓""过门锣鼓"和"尾声锣鼓"三种。其中"开台锣鼓"有固定的"锣鼓经"，其余两种锣鼓为即兴敲打。[①]

开场前要擂打三次锣鼓，一次比一次速度快，意欲催观众到场。戏开场后，音乐伴奏比较简单，唱时没有伴奏；当一句唱完后，由二胡拉奏过门，演唱基本上是朗诵调；当戏结束时，用侗族大歌合唱结束；中途也吸收有彩调、花灯、杨戏的调子。但它与由侗歌（叙事歌）演变而成的侗戏有密切的关系，现在与老戏师们交谈时，他们仍然说某一出戏中有多少首歌，故每段唱词又是一首很美的叙事诗。

侗戏的主要曲调有两种，一种是平板（或称普通调）。它是一个上下句的结构，前有引子、起板，上句之后有过门，再接下句，又接过门，这种调子叙事性强，用于一般叙述。另一种是哀腔（或称哭困）、泪调。它是由侗歌中的"哼歌"演变来的，节奏自由，旋律哀怨，适合在角色悲哀时演唱。唱戏腔之前的引子，名叫起板。一个角色唱完一段唱词，换另一个角色演唱之前，紧接第一个角色最后一句，还常用个"哟嗬依"的尾腔，是由全体演员帮唱的。锣鼓也多用在此时伴奏。戏中还有侗戏大歌，传统的"群众歌"或称大歌的形式，一般作为总结性的合唱，由全体演员在戏终时合唱。另外有的侗戏中，也取用其他的侗歌。还有一种叫"踩占

① 张中笑，王立志，杨方刚. 贵州民间音乐概论［M］. 贵阳：贵州大学出版社，2010.

调"的,原采自汉族花灯、杨戏调,用于花旦、丑角伴奏。此后新的侗戏中又吸收了许多一般的大歌运用在剧中。

伴奏乐器,主要是二胡,新侗戏已把侗族传统的乐器牛巴腿、琵琶、低胡,以及月琴、洋琴等吸收进来。打击乐器有鼓、锣、钹、小钗,多用于开台鼓,或上下场,打法较为简单。[1]

"平腔"(胡琴戏)侗戏的传统唱腔,以一套锣鼓,一把胡琴帮助,比较单调。随着新剧目的大量出现,传统的音乐唱腔已难适应侗戏发展的需要,于是,大量的琵琶歌、笛子歌、牛腿琴歌、大琵琶叙事歌、侗族大歌等侗族音乐曲调被加工、改造成侗戏唱腔,许多戏班把大琵琶、小琵琶、牛腿琴、侗笛、芦笙等民族乐器和扬琴、小提琴、单簧管等纳入侗戏乐队,增强了侗戏音乐的民族特色和表现力。[2]

(四)侗戏表演

由于侗戏无专业剧团,艺人基本是务农的农民,因而其演出活动大多受季节的限制。所以侗戏的传统表演比较简单,基本形式为"二人转",即一生一旦走横"8"字,一句一过门,一句一换位,只丑角有蹦跳式的调度和自由表演。

侗戏有大致的行当划分,早期仅一生一旦,后发展为生、旦、丑。由于均是业余社办,班内人员有限,为适应剧种人物需要,演员不可能专门从事某一行当,只能依据年龄、形体、形象、噪音等条件分配角色。1955年以后,由于新文艺工作者的参与和新一代侗戏艺人文化素质的提高,对表演、编导、唱腔、乐器、乐队编制和舞台布置、服饰等方面进行了改革,使现在侗戏比传统侗戏大大前进了一步,变得更加丰富优美。

三、贵州侗戏传承人及其贡献

(一)吴文彩

吴文彩,生于清嘉庆三年(1798),卒于道光二十五年(1845),享年47岁。吴文彩自幼聪明,6岁进私塾,勤奋好学,广读诗文,汉文化水平较高。他从小就很喜欢本民族侗歌,20岁开始练习编歌。以后他编的侗歌逐渐传唱开来,几年时间便成为远近闻名的歌师,被人称为"才子""歌王"。他编的侗歌内容贴切,比喻得当,讲究韵律,易于传唱,很受侗族人民喜爱。比如《开天辟助》《乡老贪官》等,至今还在侗乡广为流传。

[1] 中国戏剧家协会贵州分会. 贵州地方戏曲简志[M]. 贵阳:贵州人民出版社,1980.
[2] 中国戏曲志编辑委员会,《中国戏曲志·贵州卷》编辑委员会. 中国戏曲志·贵州卷[M]. 北京:中国 ISBN 中心,1999.

据从江县龙图公社侗戏师梁普安说："侗戏是在丰富的侗族叙事歌基础上发展形成的。最早编侗戏的是黎平县腊洞地方的侗族秀才吴文彩，他把汉族的《二度梅》故事改编成侗戏脚本，编到三分之二时，吴文彩死了，由吴文彬接着编完。"黎平县双江公社吴信华说，他曾听寨上活了90岁的吴丙信谈道："最早是腊洞吴文彩编戏，编过《李旦凤娇》，宰贡地方的吴万麻也和他一起编戏。吴文彩还编过《梅良玉》。"① 这也得到了榕江县车江乡老戏师杨昌全和吴枝林的证实。最终我们通过对民间戏师和艺人们的采访资料的考证得知：大约在清道光8年至18年间（1828—1838），有贵州黎平县贡乡腊洞村侗族著名歌师吴文彩，根据汉族传书《薛刚反唐》和《二度梅》，翻译改编成用侗语演唱的脚本《李旦凤娇》和《梅良玉》，并编创了平板唱腔，始创了侗戏。吴文彩后来被尊为"侗戏鼻祖"。

（二）石云昌

石云昌，男，侗族，1961年生，贵州省榕江县栽麻乡八匡村人。1980年至今，不仅每周义务到八匡村加利小学给学生上两节侗戏、侗族琵琶歌、侗族大歌等民族文化课程，还利用农闲时间深入各村搜集侗戏、侗歌等，并将收集到的侗戏、侗歌制成光碟。2008年，他将侗戏《珠郎娘美》译成6万字汉语，并被拍摄成6集侗戏电影，引起社会关注。2010年，石云昌被贵州省文化厅命名为非物质文化遗产项目《珠郎娘美》省级代表性传承人。

（三）张启高

张启高，男，1962年8月生，侗族，黎平县茅贡乡腊洞村二组人，初中文化程度，2005年被黎平县人民政府授予"侗戏师"荣誉称号。1985年至今，一直从事侗戏的创编和传唱。

张启高主要代表作品有《丁郎龙女》《大审潘洪》《刘意刘女》《门龙少女》《杨门女将》《秦娘美》等深受广大群众喜爱的戏剧作品80多部。他演出和编导的侗戏有《梅良玉》《李旦凤娇》《吉金烈美》《手洪玉英》《朱郎娘美》等戏曲90多部。

张启高以侗戏、侗歌爱好者的身份吸引着周边不同年龄段的群众，更带着一种民族使命感一边潜心研究侗文化，一边将毕生所学技艺传承给众多年轻人，让更多的人了解侗族文化，让侗戏曲得到更好的传承。②

（四）吴胜章

吴胜章，男，侗族，生于1948年11月，黎平县茅贡乡地扪村九组人，

① 中国戏剧家协会贵州分会. 贵州地方戏曲简志［M］. 贵阳：贵州人民出版社，1980.
② http：//www. gzfwz. org. cn/WebArticle/ShowContent？ID=1052.

高中文化程度，2005年被县人民政府授予"侗戏师"荣誉称号。1968年至1972年在茅贡区公社宣传队的侗戏班从事侗戏演出、编导及创作工作，1969年至今，地扪村成立侗戏班，吴胜章从事侗戏创作、编导及传播工作。

吴胜章主要创作代表作有《懂勇》《井睡拔》《定申配》《轻半恰灭》《节约》《小娇》等70多出侗戏。他编导和演出了传统戏剧《梅良玉》《李旦凤皎》《祝英台》《朱郎娘美》《孟姜女》《三媳争奶》等戏曲100多部。演出地点主要是在本村和邻近的村寨及本地区。交流方式多在逢年过节到各村寨、地区交流演出。

如今，吴胜章一边将自己的技艺传承给更多年轻人，一边潜心研究侗文化，将更多的现代曲艺形式融入侗戏文化中，从娃娃抓起，尽一切努力弥补乡土文化的流失，以便让更多的人了解侗族文化，让侗戏得到更好的传承。[①]

第二节 贵州傩堂戏

一、何谓贵州傩堂戏

傩堂戏是为了抵御疾病和鬼神，祈祷祝福的宗教戏剧模式。被誉为"中国戏剧活化石"，是贵州少数民族最为常见的戏剧形式。关于傩堂戏的起源有一种说法是源于古代的傩祭，由傩仪和傩歌傩舞发展而成。傩堂戏又名傩坛戏、傩愿戏、庆坛戏、坛戏、土地戏、大牙巴戏、木脑壳戏、铺盖戏、端公戏、香火戏等。贵州古代，巫风尤甚，有"鬼方好巫"的记载，当地的巫风与由中原传入的傩习俗相融合，形成一种富于当地特色、民族特性的傩文化。遍布全省各地，汉、苗、布依、侗、土家、仡佬等民族均有演出活动，盛行于乌江流域的黔东、黔北、黔东北、黔西北和黔南等广大农村。长期依附于各地各民族的民俗和民间信仰而生存、沿袭，伴随着巫师、端公的冲傩、还愿而活动。

清乾隆、道光前后，傩堂戏盛行于全省各地，直至民国。清代以后的地方志乘中时有记载。如清乾隆五十六年（1791）《镇远府志》载："施秉

① http：//www.gzfwz.org.cn/WebArticle/ShowContent？ID=1053.

县风俗，秋，九月二十七日五显会，他处多妆戏，跳舞，惟施偏独否。"①清道光二十年（1840）《思南续府志》云："冬日傩，便以其实酬神，逮如愿，则报之，有以牲礼酬，演古戏文，沿街巡行，以畅春气。墟市间又有因斋醮而扮者。"②

从酬神的傩仪走向娱人的傩堂戏，在其发展过程中，艺人们为招徕观者以求生存，收罗一切艺术手段丰富自己，例如将遍布民间的花灯、阳戏和其他戏曲剧种取其精华，融入其中。有些傩堂戏的剧目就直接源于花灯和阳戏；花灯、阳戏在为愿主还愿唱戏时，也常借用傩堂戏的法事科仪。所以，许多艺人既是演员又是巫师，傩、阳、花三者皆能，许多戏班也往往是"一班三戏"，既演傩堂戏，也演阳戏，又跳花灯。③

傩堂戏在形成发展的过程中，儒、释、道、巫对其形式和内容都产生了影响。戏班均以坛派承传，从入坛、拜师、学艺，到颁职、顶坛，都有一套坛门礼仪和坛规，一人均有法名，各承门派。从教派上看，有老君教、玉皇教、正一教、茅山教、梅山教、四川教、江西教、山东教、湖北教、淮南教、河南教、龙虎山教等；从坛派上分有师娘坛、赵侯坛、五显坛、五通坛、老君坛、石礅坛、兜兜坛、白虎坛、青蛇坛、野猪坛、文昌坛、川主坛等，每坛都有所供奉的神祇和祖师。傩堂戏的剧目内容渗透儒、释、道、巫的思想观念，掺杂了许多儒、释、道、巫的故事、传说。

二、贵州傩堂戏的构成与表演

（一）音乐构成

傩堂戏音乐的基本结构是曲调连缀，主要是由傩坛巫音、民间小调和花灯调组成。邻近省份的剧种对其发展有一定的影响，黔北傩堂戏有川剧高腔的痕迹，黔东傩堂戏受到辰河戏音乐的影响。傩坛戏无管弦伴奏，只有锣鼓。师刀、牛角在正戏中起到一定的伴奏效果。

（二）剧目类型

傩堂戏的剧目一共有 80 多个，由正戏和插戏构成，傩堂戏剧目有三类。第一类是正戏，有"二十四戏"之说。由巫师（俗称掌坛师、土老师、端公、缸神先生）做法事，求神为施主驱邪赐吉，有简单的情节，内容大多是叙述某神的来历根生和吉辞利语，基本是叙述性的唱词。如《开

① （清）蔡宗建修，龚傅坤纂. 乾隆镇远府志 [M].
② 嘉靖思南府志. 贵州省 [M]. 上海古籍书店，1981.
③ 中国戏曲志编辑委员会，《中国戏曲志·贵州卷》编辑委员. 中国戏曲志·贵州卷 [M]. 北京：中国 ISBN 中心，1999.

坛》《请神》《领牲》《出土地》《搬开山》《送神》《传花红》等。这类剧目因与傩坛法事融为一体，是驱邪纳吉的重要内容，亦是傩事活动的主要目的，所以称为正戏。所谓"二十四戏"，是指全堂演出所处的二十四个面具，编演二十四个傩坛戏神的故事。黔北地区有"三十六戏"和"七十二戏"之说。第二类是"插戏"，是穿插在法事科仪中演的傩坛小戏。这类剧目有简单的故事情节，以"二小戏"和"三小戏"为主。内容有两类：一类是与傩坛神事密切相关的，以如《梁山土地》《大王抢先锋》《甘生赶考》等，把傩坛神事戏剧化、世俗化；另一类是与傩坛无关的农村生活小戏，如《王婆卖蛋》《裁缝偷布》《借妻回门》等。这类剧目俗称"花花戏""耍耍戏""外戏"，内容诙谐生动，形式活泼自由，有浓郁的地方特色和生活气息。这类剧目往往只有大概情节，全由演员即兴发挥，随意性很大，因此同一剧目，各地的表演有很大的差异。第三类是傩坛大戏，这是戏曲化程度较高的剧目，内容形式都与傩坛神事相去甚远，大多从其剧种移植引进，比较流行的有《孟姜女》《庞氏女》《龙王女》《七仙女》《三元台》《古城会》等。这类大戏，大多在三天以上的规模较大的傩事活动中上演。傩堂戏剧目据调查有百余出，多以手抄本或口传形式在民间流传。

　　面具在傩坛戏中占有特殊的地位，它既是傩堂戏的重要特征，又是其主要表现手段。在演出中既弥补了演员表演的不足，又使用方便，经久耐用，生动的造型给观众留下深刻的印象。所以，有的地方称傩堂戏为"木脑壳戏""脑壳戏""大牙巴戏"。傩堂戏表演以"对子戏"和"三小戏"为主，有初步的行当和简单的程式，但大多是仪式性、随意性、生活化的即兴演出。[①]

　　傩堂戏剧目在表演形式方面具有独特性，和其他戏剧表演形态相比具有一定差异。傩堂戏整个剧目表演主要在愿主家祭祀的堂屋内进行，在举行傩堂戏表演之前都要通过一定的仪式先把愿主家的香火隔起来，等待表演完全结束之后才又为主人家重新安香火。在堂屋内进行表演，相对场地较小，演员和观众都是在同一个空间内，不像舞台戏剧表演那样有台上台下之分，观众和演员是近距离接触的。因为装扮的角色是神，要体现诸神是从桃源洞中来，完成仪式内容之后诸神又要回到洞中去，所以演员以大门作为角色进出的界线。因此，这种表演是一种自然的安排，给观众一种真实的感觉。

　　① 中国戏曲志编辑委员会，《中国戏曲志·贵州卷》编辑委员会. 中国戏曲志·贵州卷[M]. 北京：中国ISBN中心，1999.

三、贵州傩堂戏传承人与代表剧目

（一）传承人

1. 张月福

张月福，男，土家族，1950年10月生，德江县稳坪镇铁坑村人，1962年从德江县稳坪完小毕业后开始拜师学傩戏。从小学艺于赵法胜、周法扬等人，并接职出师，曾学得傩舞、傩戏、傩技等绝活。

张月福出生于傩戏世家。祖孙三代均为傩法师，祖父张金高，法名张法灵；父亲张玉仁，法名张法清；外祖父杨法清。张月福从小受到熏陶，得到祖父秘传傩艺，傩堂戏即在其脑海里深深打上了烙印。

张月福

1964年张月福受其家庭的影响，跟祖父、父亲学习傩戏，祖父和父亲将秘诀、法宝传授于他。他自幼刻苦，勤奋好学，与其祖父、父亲同台演出，德高望重的张羽朋先生非常器重他，决心把他培养成为一个能歌善舞（戏）、绝技绝活兼备的人才，便收他为徒弟。从此他更坚定了拜师学艺的信心和决心。[1]

2. 安永柏

安永柏，男，土家族，初中文化，德江县稳坪镇人。1964年10月20日出生于傩戏世家。被县授予"传承傩技师"称号。安永柏从小就受到傩戏的熏陶，中学毕业后就在家随父亲安国胜学习傩艺技术，并接职出师。

（二）传承剧目

傩堂戏是一种娱神仪式性和戏剧艺术性兼具的戏剧形态，其演出有"半堂戏"和"全堂戏"之分，仪式规模小即表演半堂戏，仪式规模相对较大则要出全堂戏，具体剧目各地表演不尽相同。所谓半堂戏12个剧目、全堂戏24个剧目的说法，笔者认为是不正确的。我们从《开洞》中的唱词看到，半堂戏请出12个戏神，全堂戏请出24个戏神。戏神的数量与剧目的数量并不是相等的。

《思南傩堂戏》中收录有《蟒蛇记》（上下集）、《三孝记》（上下集）、《鹦哥记》（上下集）、《白罗裙》《柳毅传书》《押兵五郎》《目莲救母》

[1] http://www.gzfwz.org.cn/WebArticle/ShowContent? ID=1060.

《开路将军》《秦童买猪》《柳三杨泗》《甘生赶考》《二郎镇宅》《牛皋卖药》《地盘开洞》《谋夫夺妻》《仙锋催愿》《勾愿老判》《太子卖身》《媳妇告公公》《水路殷红将军》《关爷点兵周仓报事》21个剧目。

《德江傩堂戏》中共收录剧目22个，后增订出版的《傩韵——贵州德江傩堂戏》中共收录24个剧目，其中有《开洞》《李龙》《先锋》《武先锋》《押兵先师》《甘生赶考》（秦童）、《勾簿判官》《钟馗斩鬼》《开路将军》《开山猛将》《梁山土地》《关爷斩蔡阳》12个正戏剧目，《审桶》《八仙庆寿》《水打蓝桥》《毛鸡打铁》《安安送米》《傻儿赶场》《骑龙下海》《陈幺八娶小》《张少子打鱼》《苏姐姐选婚》《王大娘补缸》《郭老幺借妻回门》12个插戏剧目。

《江口傩堂戏》收录正戏剧目24个，插戏剧目12个。正戏剧目有《开山大将》《开洞》《押兵先师》《庞氏女》（安安送米）、《双先锋》《恰时算匠》《先锋踩财门》《笑和尚》《龙王女》《巡海接师娘》《判官勾愿》《梁山土地》《封神榜上土地神》《秦童八郎送金银》《钟馗斩鬼》《关公斩蔡阳》《湘子化斋》《解带封官》（南山耕种）、《打罐封官》《米建游宫》《白虎堂》《天仙配》（槐荫会）、《山伯访友》《烤酒玩龙》；插戏剧目有《二八爷归家》《武家坡》《皇多会》《邱福采桑》《王宝钏席棚三击掌》《杜相公回门》《曹操百走华容道》《胡大爷戒五毒》《拳打郑关西》《张少子打鱼》《王大娘补缸》《借妻回门》（《郭老幺借妻回门》）。

第三节 贵州布依戏

一、贵州布依戏的形成与发展

布依族是个古老的民族，现有200多万人口。分布在贵州省黔西南布依族苗族自治州和黔南布依族苗族自治州，又聚居在北盘江、南盘江以及红水河的两岸。古称骆越，坐拥游洋江。布依戏是贵州地区少数民族剧种，形成于清朝同治、光绪年间，曾从壮戏中吸取了好些成分。流行的地区主要是黔西南一带布依族聚居的地方。布衣戏亦称土戏，布依语称"谷艺"。流行于黔西南州的册亨、兴义、安龙、贞丰等县的布依族村寨，主要活动中心为南盘江沿岸，该地区被认为是"布依族的发现之地"。

布依戏大约在清代中后期已在黔西南地区的布依山寨出现，建立了一批戏班，他们与邻近的广西壮戏艺人有所交流，相互学习，积累了《三老

姨》等一批反映布依族人民生活、颇具民间特色的剧目。民国年间，由于政治、经济、交通等原因，布依戏虽有活动，但发展缓慢。

中华人民共和国成立后，布依戏收获新生，出现了《三月三》《光荣应征》《兄妹学文化》《三妹回娘家》《人往高处走》等一批反应新生活的剧目。1956年至1959年，布依戏六次参加省、州级文艺汇演，安龙龙广大寨布依戏班演出的《六月六》、册亨弼佑戏班演出的《玉堂春》、兴义巴结布依戏班演出的《一女嫁多夫》等受到好评并获奖。巴结、马鞍营、路雄、八达、乃言等戏班常到广西隆林、田林等地演出交流。"文化大革命"中，大部分戏师被打成"牛鬼蛇神"，剧本、道具等被焚毁。1977年后，各地戏班又恢复演出，各种节目和庆祝活动中都有布依戏演出，并参加各级各类文艺汇演。同时，一批专业文艺工作者深入布依山寨，在向艺人们学习的同时，也对布依戏班进行表、导、演的辅导，使布依戏得到发展、提高。出现了《罗细杏》等一批优秀的剧目。

二、贵州布依戏的音乐与表演

（一）音乐特点

布依戏音乐由唱腔、器乐曲牌、打击乐三部分组成。

布依戏的唱腔有［起落调］［喊板］［灯调］［浪哨腔］［苦调］五种腔调。其中，布依戏的主体唱腔［起落调］（谱例4-2）因其淳朴、优美、悠扬、缠绵的音调，能较好地表现布依族人民的审美情趣，反映布依族人民的精神风貌，因而得到广泛流传。

谱例4-2：［起落调］

```
i̇       ⌢                      ⌢              ⌢
 6 5 6 | 5 - | 5 - | 5 - | 2̇ 2 6 | 1̇ - | 1̇ 6 | 1̇ 1̇ | 1̇ 2 3 |
     ⌢
2̇ 6 | 5 - | 5 6 | 2̇ 2̇ 1̇ | 2̇ 2 6 | 1̇ - |
      6̇
```

[喊板] 又称大王调，为净行的专用唱腔。源于［摩公腔］中的"咒"，无乐器伴奏，是布依戏中较有戏剧特征的唱腔。

[灯调] 是吸收贵州花灯、广西彩调形成的，表演时载歌载舞，适合表现农村生活。

[浪哨调] 源于册亨、望谟一带较有代表性的情歌"逗郎歌"。多用于谈情说爱的场合，演唱时多为清唱，或加木叶和勒浪伴奏。

[苦调] 原为旦行专用唱腔，现今有些戏队也用了生行。源于引用办丧事时哭灵的唱段发展而成；另外一些是由灯调衍化而成。前者节奏较自由，后者缓慢中速。

布依戏的器乐曲牌主要用于人物的行走、过场以及必要的身、法、步和简洁的舞蹈。它在表现舞台的戏剧性、烘托人物情感方面起着重要作用。其曲牌有《过场调》《闲调》《走路板》《岩甲板》《龙板》《八板正调》《正音》《加官调》等三十多支。

由于布依戏发展和形成的时间不是太长，因此，打击乐与唱腔相比，其发展还处于有待完善的初级阶段，尚未定型成套。它只在武戏中烘托气氛，在音乐中加强节奏感，调节音色的单一。其锣鼓曲牌有《闹台》《加官》《武将出台》《打仗锣鼓》等，间或也套用于过场调之中。①

（二）表演特征

布依戏的表演，参考并汲取汉族、壮族戏曲程式较明显，统一了"立掌""亨弯""绕台"和"梳妆"等程式，但也创造了一些独特的路子。比如在表演古代朝臣上殿时，不像京剧（或其他戏曲）那样，在锣鼓声中，两边朝臣排队出场，然后左右转身进殿，再排列两厢，而是一齐列队从上场门鱼贯而入，齐伸出右手，搭在前面人的右肩上，左手叉腰，齐步"一二一"地踩着锣鼓节奏走出上场门，然后走到皇帝龙案前，一条线在上场门这边，半边雁翅排开；再从下场门接着如上述形式走到下一场门这边，也作半边雁翅站好。又如表演打仗，不注重上半身开打，而是着重扫脚棍，反反复复要来四五次，先左后右扫跳若干回。又如化妆上也有特

① 中国戏剧家协会贵州分会. 贵州地方戏曲简志 [M]. 贵阳：贵州人民出版社，1980.

色，演包公也要开脸，他们不是在黑脸上画月亮，但还是不违背开脸中要显示的神话意义，即"日理阳，夜理阴"。布依戏是在包公脸上以鼻子为划分线，左边全白，右边全黑，构成阴阳脸。布依族人民以此来表现对是非、忠奸、黑白的爱憎。

布依戏有相对初级的角色行当和虚拟性的表演程式。行当主要有生、旦两类，它直接导致音乐上男腔、女腔的形成。布依戏化妆较为简约、原始，除了大王以墨勾眉、包公右脸涂白左脸涂黑、小丑鼻梁画白、旦角淡施朱粉外，文官武将则没什么面部造型；其余差官、杂役均系生活中的自然形态。布依戏舞台无任何装置，仍沿袭汉族戏剧一桌二椅的传统方式。部分戏演出时在台后挂一绘有八仙图的幕布，图上分别按天堂、人间、地域层次排列，绘有神仙、鬼魅、祥云、波涛、鱼跃、龙腾……并配有诗文。图文并茂，富有装饰性，是布依族人民多神信仰和图腾崇拜的体现。

布依戏多在农闲时节表演，筑台于露天场院，开演前必放鞭炮，打"加官"镇台驱邪。地处黔西南周边地带的板万戏队在正戏开演之前，还用一人扮作引路，分别在舞台的东、西、南、北、中各方位一边走符步，一边用右脚画写朝、拜、谢、安、灵五个字，遥祭众位尊神，以示祈福消灾。演出结束的最后一天，杀鸡拜神，置鸡头于台子中央，班主率众人跪祭戏神老郎。祭毕，封箱，庆贺一年演出顺利吉祥，戏班安康。

三、贵州布依戏的传承人与传承剧目

（一）传承人

1. 罗国宗

罗国宗，布依族，1926年1月生于册亨县弼佑乡，农民。从小能歌善舞，闲暇时，他与寨中青年用乐器吹、拉、弹、唱布依民歌和民间小调。20岁时，罗国宗只身前往广西百乐乡，向关志英、廖法伦等壮北戏师学习音乐、舞蹈和表演身段。1948年，弼佑乡罗廷贵家办丧事，请了广西百乐乡的戏师们来唱戏，罗国宗便邀约了本乡的一些青年向广西来的艺人学戏，并成立了业余布依戏班。从那时起，罗国宗就成为业余布依戏班的导演和主要演员。①

2. 黄朝宾

黄朝宾，男，布依族，生于1926年8月，高中文化程度，农民。黄朝宾幼年在乃言寨（现册亨县八渡乃言村）私塾读书，毕业后到安龙中学读

① http：//www.gzfwz.org.cn/WebArticle/ShowContent? ID=1054.

初中,毕业后到贵阳读高中,毕业后返乡任教。8岁起开始拜师学习布依戏技艺,小学时期就师从第八代戏师学演"小旦""小生"角色及学习乐器二胡,进入中学时期学习"文官""武打"等角色。1953年赴广西秧白继续拜师学艺,吸收壮北戏技艺和知识,发展地方布依戏。2006年黄朝宾被授予国家级非物质文化遗产布依族"谷艺"(布依戏)传承人。

(二)传承剧目

布衣戏剧目主要反映民族阶级斗争、生产生活、民族习俗,歌颂爱情,争取婚姻自主,反抗封建宗法制度,展示布依人当代生活是布依戏剧目创作、演出的主体,这类代表性的剧目有《三月三》《六月六》《金猫和宝瓢》《一女嫁多夫》《罗细杏》《胡喜与南祥》《吹赌嫖游之害》等。这类剧目均用布依语演出。

布依戏的第二类剧目是布依族与汉族文化的结晶,这些代表性的剧目有《玉堂春》《柳荫记》《蟒蛇记》《秦香莲》《樊梨花》《薛仁贵征东》《薛丁山征西》《梁山伯与祝英台》《杨家将》等。这些深受布依人喜爱的剧目得到艺人们创造性的再现和规范,它并不是汉族剧目的一般性重复,它融入了布依人对生活、历史的若干感受和理想,甚至有的剧目情节和人物已经布依化,使人们感到生活的贴近和感情的亲切,既富于浓郁的民族特色,又展现了布依戏独特的艺术个性。

第四节 贵州地戏

一、何谓地戏

地戏,俗称"跳神""跳地戏""跳米花神"等,主要流行于安顺、平坝、普定、镇宁、长顺、贵阳市郊等黔中一带,尤以安顺最为集中,故又称"安顺地戏"。

至于地戏在贵州出现的时间,高伦根据清康熙十四年修的《贵州通志》卷二十九中的有关记载和《土人跳鬼图》考证认定,最迟不会晚于清康熙年间。

"地戏"称谓最早出现在清道光七年(1827)纂修的《安平县志》中:"元宵遍张鼓乐、灯火爆竹,扮演故事。有龙灯、狮子、花灯、地戏

之乐。"①

二、贵州地戏的唱腔与表演

关于贵州地戏的唱腔，主流观点认为是来自弋阳腔，可能由当时屯兵迁徙的江西地区移民带来，而地戏音乐的表演形式确实与江西弋阳腔有着些许共同之处。贵州安顺地戏与弋阳腔一脉相承，它把其最原始的乡村野曲、狂烈豪情的表演发扬至今。地戏的表演为徒歌形式，即由演员干唱，伴奏乐器仅为一锣一鼓，无丝竹乐器。其中鼓是核心，鼓点的变化与剧情发展息息相关，与弋阳腔"不拖丝竹、锣鼓助节"的特点相同；地戏的演唱中有着大量与弋阳腔相同的帮腔形式，对烘托剧情、塑造人物都有着重要的作用。

地戏的唱腔相当粗犷、简单；唱词有上下句之分，而唱腔却系单句头，上下句有差异而非对答关系。由独唱者唱上句及下句的前半句，合唱时唱最后半句；如唱词为七字句，独唱演员唱上句及下句的前四个字，合唱时唱最后三个字；如唱词为十字句，独唱演员唱上句及下句的前六个字，合唱时唱最后四个字。帮腔的处理很像当地的薅秧歌。

戴面具演出是地戏的主要特征之一，面具在地戏活动中占有很重要的地位，老艺人们说："地戏玩的就是脸子（面具）。"地戏面具人物众多，有的一套近百枚，少的四五十枚，大致分为文（文臣）、武（武将）、老（老将）、少（少将）、女（女将）五种类型，俗有"五色相"之说。另外还有土地、和尚、道人、老歪、小童和牛、马、猪、猴等动物面具，色彩艳丽，红黄蓝白黑等色均有，造型有程式化、类型化的特点。

地戏演出不搭台，只在村中晒坝、院落或村边田间地角演出，观众在四周围观，或坐或站，演员在圈内表演。安顺以西地区常在演出场地设一个一丈五尺见方的帐篷，四周用布围上，正面左右各开一门，挂上帘子，类似出将入相的上下场口，篷内放服装、道具等。

三、贵州地戏传承人与传承剧目

（一）传承人

1. 顾之炎

顾之炎，男，汉族，初中文化，生于1940年12月，贵州省安顺市西秀区大西桥镇九溪村农民，著名地戏艺人。

① 中国戏曲志编辑委员会，《中国戏曲志·贵州卷》编辑委员会. 中国戏曲志·贵州卷[M]. 北京：中国ISBN中心，1999.

顾之炎对地戏表演有独到的领悟能力，是九溪村《四马投唐》的主要演员，在戏中扮演一号角色秦王李世民、秦叔宝、罗成等正面人物，顶戴少将型面具。他出身地戏世家，祖父和父亲都很喜欢跳地戏。本着对地戏的热爱，顾之炎在地戏传承人方面做着不懈的努力，他吸收了张世福、范介荣、张双全等年轻人做弟子，言传身教孜孜不倦。

2. 詹学彦

詹学彦，汉族，男，1950年生，安顺市西秀区旧州镇詹家屯村人。詹学彦是《三国》戏队的第十六代传人，他与其同辈兄长曾玉华都是戏队的骨干。曾玉华父亲曾建章（已故）就是戏队的第十五代戏头。曾玉华也以嗓音清亮、演技娴熟、动作到位而广受好评。兄弟二人共同承担起戏队演出和地戏传承的重任。两人的次子詹克敏、曾波也是随父辈学艺，从"打小童"到"演将军"，成为戏队好手。他们还培养了詹小四、二春等十几个同寨的十几岁到二十几岁的年轻人为戏队的接班人。

（二）传承剧目

贵州地戏的传承剧目主要有《三国演义》《楚汉相争》《薛刚反唐》《罗通扫北》《四马投唐》《岳飞传》《东周列国志》《封神演义》《薛仁贵征东》《薛丁山征西》《粉妆楼》《岳雷扫北》等，演唱内容基本上是朝代兴衰的历史故事，唱词以七言叙事诗形式为主，杂以十言、五言诗和道白，通俗易懂，朗朗上口。

第五节　黔　剧

一、黔剧的渊源与发展

黔剧曾名文琴戏，流行于贵阳、毕节、遵义、安顺、黔西南等地区。黔剧是由说唱艺术贵州扬琴搬上舞台而创立的新兴地方剧种。

1950年7月10日，大定（今大方）县的扬琴艺人为配合"清匪反霸"运动，用贵州扬琴的曲调为秦腔剧本《穷人恨》配曲，用当地方言演出，开创了黔剧的先声。1952年，黔西县扬琴艺人徐有三、封炳坤、李绍芝、魏利亨等，将婺剧剧本《百日缘》配以贵州扬琴唱腔，用当地方言道白，模仿京剧、川剧的表演，配以锣鼓演出，获得成功，并取名为文琴戏。尔后，徐有三又将贵州扬琴的传统曲目《搬窑》整理改编成文琴戏排练、演出，得到观众的认同，这次演出被黔剧界视作黔剧的诞生。

1960年成立了贵州省黔剧团。《秦娘美》被上海海燕电影制片厂以戏曲艺术片的形式搬上银幕。1961年因精简机构，贵州全省20多个专业黔剧团精简为3个，保留下贵州黔剧团、遵义专区黔剧团和毕节专区黔剧团。这三个黔剧团在继承传统、推陈出新、发展黔剧的前提下，大力发掘贵州民族民间文化遗产的同时，又广泛吸收其他剧种的长处充实黔剧，排练了《珍珠塔》《团圆之后》《半把剪刀》《双玉蝉》等其他剧种的优秀剧目，并创作演出了《山高水长》《人民办案》等现代戏。1965年9月，贵州省黔剧团的《山高水长》，遵义专区黔剧团的《考幺女》，毕节专区黔剧团的《把关》《开锁》等剧，赴成都参加西南区话剧地方戏会演。1966年至1976年"文化大革命"期间，黔剧的发展受到阻碍。

改革开放以来，黔剧在创作、表演等方面逐渐成熟，形成了自己的风格特征。

二、黔剧的音乐特征

（一）唱腔音乐

黔剧唱腔是在继承贵州扬琴唱腔的基础上发展起来的。音乐主要有扬琴唱腔和新创唱腔两类。扬琴唱腔有【二板】【扬调】【二黄】三腔体，已粗具板腔体的雏形。新创唱腔有两种：一种是对传统扬琴曲调进行加工、发展，完善了板腔体制而产生的新腔；另一种是在贵州民族民间音乐基础上发展起来的新腔。黔剧诞生初期，其音乐唱腔基本照搬了扬琴的唱腔曲调为剧种角色配曲，还处于从曲艺音乐向戏曲音乐的过渡阶段。1960年以后，经过十年的探索实践，黔剧音乐在理论上确立了向板腔体发展的方向，逐步在扬琴传统唱腔和新腔【反调】中建立了各种板式，确立了黔剧音乐的基本唱腔、伴奏乐器、锣鼓经和乐队编制，并吸收了贵州梆子和扬琴曲牌音乐作为过场音乐与气氛音乐。为适应少数民族题材剧目的需要，黔剧还从贵州少数民族音乐素材中吸取养分，充实自身，从而更具地方特色、民族特色。乐队建制以民族管弦乐器为主，20世纪50年代人数较少，一般有十余人组成文武场，60年代扩充到20余人。70年代因大演样板戏，出现了以民族乐器组为主的西洋单管混合编制。80年代以来，以民族小乐队为主。1960年以前，黔剧的打击乐基本是引用京剧、川剧的锣鼓曲牌，响器的选用以京剧为主，60年代以后，逐渐形成了黔剧自己的锣鼓曲牌，响器选用的音色能与唱腔和谐，以中音锣为主，大锣一般用苏锣。

黔剧的唱腔和曲调，除保持了文琴传统的"消板""二板""三板"

"扬调""二簧""二流""苦禀"等七个主调之外，尚有大调"寄生""荡韵""背工""滩黄"，小调"满江红""半边月""浪淘沙""平板"和过门曲牌"大八谱"等。并且随着剧种的发展，黔剧还有选择地吸收了贵州梆子、花灯，以及侗族琵琶歌、彝族山歌等民歌的优美曲调。于是，逐渐形成了黔剧清丽宛转、抒情动听的特殊风韵。

（二）器乐伴奏

黔剧器乐曲分为弦乐曲、唢呐曲两类。弦乐曲常用于迎宾、宴客、嫁娶等场合，主要有［柳青莲］［浪淘沙］［洞房乐］等；唢呐曲常用于打斗场面，有［一溜风］［急三腔］等。这些音调有的继承贵州扬琴传统曲牌，如［八谱］；有的吸收贵州梆子戏曲牌，如［柳青莲］；还有的是根据特定情景创作而成。

黔剧的伴奏乐器以高胡、扬琴为主。伴奏乐队分文武场，文场乐器为丝竹乐，如二胡、三弦、琵琶、笛、箫、月琴等；武场为打击乐，如锣、鼓、钹、板等。为了增强艺术表现力，黔剧积极借鉴其他剧种的锣鼓经，形成了自身特点的开唱锣鼓、念白锣鼓和身段锣鼓，有时还会增加笙、提琴等乐器伴奏。

三、黔剧代表性传承人与传承剧目

（一）代表传承人：朱宏

朱宏，国家一级演员，贵州省黔剧团团长。1987年毕业于贵州省艺术学校黔剧班，在戏剧低潮时加入了贵州唯一的地方剧种剧团——贵州省黔剧团，成为扮演黔剧中小生、老生的演员。20多年中，他在多个剧目中均有杰出表现。朱宏曾经在《喜脉案》中扮演主角皇帝；在《梦的衣裳》中扮演主角老爷子；在《家庭公案》中扮演主角王刚；在《梁乔迎亲》中扮演主角罗山；在《秦娘美》中扮演主角珠郎；在《神寨》中扮演配角阿柳舅；在《月正圆》中扮演配角何秘书；在《乌卡》中扮演主角石蒙；在《秦娘美的后代们》中扮演主角亚郎；在《贞女》中扮演主角幺哥。此外，他还将复兴黔剧当成了毕生的事业，成为在困境中艰难求生的贵州黔剧的最后守望者，不断为黔剧发展和振兴而努力，使黔剧从社会舞台走向空中舞台，为黔剧的发展以及使黔剧列入第二批国家级非物质文化遗产名录做出了重大贡献。①

① http://blog.sina.com.cn/s/blog_490cd5540100aapu.html.

(二) 代表剧目

黔剧中最有影响的剧目是《秦娘美》和《奢香夫人》。其中,《秦娘美》讲的是侗族姑娘秦娘美与青年农民珠郎,反对封建陈规和地主迫害,争取婚姻自主和幸福的故事。1960 年黔剧赢得声誉,主要就是与《秦娘美》的演出有关。此后,《秦娘美》曾由上海海燕电影制片厂拍成舞台艺术片,在国内外上映。1979 年,中国唱片社又将《秦娘美》录制成立体声磁带,发行至东南亚。

《奢香夫人》则是一出题材庄重的历史故事剧。它反映了明朝初年,贵州水西彝族首领奢香夫人忍辱负重,维护祖国统一的爱国精神。1979 年,《奢香夫人》在北京参加国庆 30 周年献礼演出,其创作和演出均获一等奖,受到群众的欢迎和好评。

第六节 贵州花灯戏

一、何谓花灯戏

贵州的花灯戏,是在花灯歌舞、花灯说唱的基础之上发展起来的。贵州花灯不仅在汉民族中流行,也受到贵州布依、土家、苗、侗、彝、水、瑶等少数民族的喜爱,花灯与少数民族歌舞互相影响、共同发展。

中华人民共和国成立以后,贵州花灯进入发展的全盛时期。20 世纪 50 年代初,一批新文艺工作者的参与,使花灯剧得到新的发展,《血肉相连》《献青春》《人老心不老》《一场小风波》《白毛女》《生死恨》《荒山泪》《赤叶河》等一批配合中心工作、反映现实生活的花灯剧相继在各地出现。1956 年 5 月,贵州省花灯剧团成立,标志着贵州花灯进入了一个新的发展时期。继而,黔南、遵义、铜仁、安顺等地亦成立了专业花灯剧团。为适应人民对文化的需求,促进贵州花灯的发展,各剧团在继承传统的同时,创作、改编、演出了《七妹与蛇郎》《红管家》《在红炉旁》《平凡的岗位》等一批在贵州省内外有影响的优秀剧目。1965 年 9 月,贵州省花灯剧团的《平凡的岗位》一剧又奉文化部调遣到北京、郑州、西安、武汉、上海、南京等地演出。与此同时,各地民间花灯和学校、工矿的业余花灯也蓬勃发展,在省、地(州)、县的各级文艺会演上,花灯演出占很大的比例。"文化大革命"的十年中,花灯受到冲击。"文化大革命"结束后,花灯演出开始复苏,除部分优秀剧目恢复上演外,又创作了《闹灯记》《橘

乡情》《典型人家》《春嫂》等一批优秀剧目。

二、贵州花灯戏的表演特色

贵州花灯有地灯和台灯两种演出形态。地灯在平地场坝演出，基本是花灯歌舞，锣鼓是其主要的伴奏乐器，故亦称地灯为"锣鼓灯"；台灯则是在高台演出，多是花灯戏，伴奏乐器有二胡、笛子等管弦乐器，故亦称台灯为"丝弦灯"。花灯音乐主要由传统灯曲和新创唱腔两大类组成，其结构主要是曲牌连缀。传统灯曲有两类：一类是"灯夹戏"唱腔，一般是以运用场合命名曲调，如【出台调】（人物出场时唱）、【梳妆调】（旦角梳妆时唱）、【路调】【行程调】（人物行走时唱）等。这些名称不是单指一个曲子，而是包含着一组曲调群，它们调式各异、句幅不一，只是结构、节拍大致相同的集合体。另一类是明清以来广为流传的各种俗曲小调和当地民歌。新创唱腔是1956年各地专业花灯剧团成立以后，为适应剧目内容和形势发展的需要，将传统灯曲调整、修饰、加工、发展而创立的新腔。20世纪60年代以来，人们对贵州花灯剧音乐的发展方向有两种不同意见：一种认为要继承传统，走进戏曲化的道路，建立贵州花灯的板腔体系；另一种意见认为，花灯是新兴的地方剧种，可塑性大，不应走戏曲化的老路，应朝地方歌曲或地方歌舞剧的方向发展，音乐要在传统花灯曲的基础上进行更大的创新。两种观点长期并存都做了有益的探索实践，各有一批成功之作。专业花灯剧团的乐队建制，在20至30人左右，是以民乐为主的混合乐队。

花灯剧的传统剧目300余出，大多与邻省的地方剧种所共有，如《三访亲》《阿三戏公爷》《柳荫记》《安安送米》等。其中大量的是"条纲戏"，由艺人们口传心授，内容多为民间传说、历史故事和农村生活小戏，这类剧目的内容大多精华与糟粕共存。中华人民共和国成立以后，整理改编了一批传统剧目，比较有影响的有《七妹与蛇郎》《苏幺妹挑郎》《拜年》等。

早期的花灯"二小戏""三小戏"，虽有生、旦、丑的雏形，但尚未形成严格的行当划分和表演程式。因其有雄厚的歌舞基础，这类小戏的表演，歌舞性强，载歌载舞，轻松活泼，节奏明快，语言风趣幽默，表演朴实自然，有浓郁的乡土气息，《打头台》《巧英晒鞋》《刘三妹挑水》等剧尤具特色。演台本戏，虽有生、旦、净、末、丑各种行当，但基本是借用其他剧种的表演程式和技法，因民间灯班条件简陋，多为"条纲"式演出，表演的随意性很大，也未形成规范的行当体制和戏曲表演程式。专业

剧团成立后，根据剧情需要，选择演员，分配角色。在表演上，一方面继承了传统花灯中的表演手法，强调其歌舞性；另一方面又吸收其他剧种手眼身法的基本技巧，并揉进话剧生活化的表演，经过近30年的演出实践，基本形成了贵州花灯的表演风格。

贵州花灯可依其区域、语言、习俗等分为黔南花灯、黔东花灯、黔北花灯、黔西花灯这四路。演出语言以当地乡音土语为主。中华人民共和国成立以后，各路花灯相继进入舞台，专业剧团的舞台语言有逐渐向贵阳话靠近的倾向。贵州花灯流传于全省各地，其形态大同小异。由于地理、语言等原因，各路花灯又有其自己的特色。黔南花灯剧目丰富，不仅有小戏，还有大戏和连台本戏，音乐轻快活泼，舞蹈粗犷、刚劲，语汇丰富，扇、帕的舞法和矮桩步尤具特色，因靠近广西，语言略带桂腔，很有音乐性；黔东花灯因紧靠湖南，与湖南的花鼓戏渊源密切；黔北花灯以说唱见长，音乐"辞情多而声情少"，长于叙事，旋律细腻平缓，节奏自由，唱腔的衬词很多；黔西花灯的中心区域在安顺、平坝、普定等地，该地区的花灯更具江淮闹灯、唱灯的原始风貌，以花灯歌舞见长。①

三、贵州花灯戏代表性传承人及其贡献

（一）邵志庆

邵志庆，贵州花灯戏表演艺术家，贵州花灯剧院院长。2007年凭借在大型花灯剧《月照枫林渡》中成功塑造了女主角刘荷荷而荣获第二十三届中国戏剧梅花奖，代表作品有《七妹与蛇郎》《乌江云·巴山雨》《灯班传奇》《月儿弯弯》《月照枫林渡》等。②

（二）秦治凤

秦治凤，女，1961年2月生于思南县思唐镇河东村。她能歌善舞，一专多能，尤其擅长花灯戏剧表演，具有深厚的表演功底，国家四级演员，"优秀青年歌手"和"优秀演员"。

从艺30余年来，秦治凤主要代表作品有：花灯歌舞：《回娘家》《薅草锣鼓》《驱邪》《思南乌江威威闪》《土家花灯大筒筒》《最后的船号》《龙凤花烛》《灯舞》等，均获铜仁地区民族民间文艺调演一、二等奖。花灯戏：《巴山秀山》《家庭公案》《照常营业》《怪孝记》《赶潮人》《海天情未了》《两亲家赶场》等，担纲女主角，均获地区较高奖次。领衔主演

① 中国戏曲志编辑委员会，《中国戏曲志·贵州卷》编辑委员会. 中国戏曲志·贵州卷[M]. 北京：中国ISBN中心，1999.
② http://news.163.com/17/1008/06/D072SD0D000187VI.html.

的花灯小戏《红包藏情》获贵州省首届花灯大赛"金灯奖"。主演的《照常营业》在湘、鄂、渝、黔四省市边区"移动杯"戏剧小品大赛中获"优秀演员奖";主演的小品《张老汉进城》获地区文艺调演三等奖。擅长演唱原生态土家山歌《苦媳妇》《放牛歌》《哭嫁歌》《情歌对唱》《打闹山歌》等,还会用民族唱法演唱《思南姑娘大脚板》《把你深深地爱上》《乌江恋曲》《土家乐》《乌江月》等,其中《乌江恋曲》获铜仁地区文艺调演演唱二等奖等。

(三)刘芳

刘芳,女,1962年2月生,侗族,国家四级演员,现在思南县文化馆工作。刘芳从思南中学高中部毕业后在贵州省乌江航道工程处就业,由于她对花灯产生了浓厚兴趣,1976年至1984年师从原县文化馆资深曲艺工作者刘朝生学习思南花灯歌舞,开始登台演出。于1984年考入思南县民族文工团,随原县民族文工团业务主任刘友能系统学习花灯歌舞、戏曲表演,专业从事文艺表演、宣传工作。刘芳尤其擅长花灯舞蹈,她的花灯基本功扎实,表演能力强,动作流畅舒展,舞台形象靓丽,其作品天然去雕饰,显现出朴实的内容与形式有机结合的美学特征,能突出歌舞美的个性。

刘芳具备编创、导演花灯歌舞的能力,在思南县具有公认的影响力,成为思南县文艺界的骨干力量,具备传承能力,积极开展传、帮、带工作。历年来,刘芳多次参加省、地民族民间文艺调演均获奖项,并荣获"优秀演员"称号。其主要作品有花灯歌舞《乌江纤夫》《思南乌江威威闪》《土家花灯大筒筒》《龙凤花烛》《跳灯》《闹新春》等。她主演的小品《狗有口福》获地区民族民间文艺调演一等奖。2004年,获思南县"星河杯"花灯歌舞大赛编导一等奖。2005年,编导花灯歌舞《土家花灯大筒筒》参加铜仁地区"建设者之歌"文艺调演获一等奖。[1]

[1] http://www.gzfwz.org.cn/WebArticle/ShowContent? ID = 1051.

第五章　贵州传统器乐

在贵州各民族民间传统文化之中，器乐经常会被赋予某种特定的语义，在乐器演奏时尽最大可能表达人们心中想要表达的思想感情，慢慢地就发展出"乐器说话"这一现象。这一现象有两种情况，第一种是根据语音的声调把语言当中的声音调值符号转移成对应的音乐符号，使用乐器能够"说"出被当地少数民族人们听懂的"话语"，从而能够形成"以乐代语"进行交流的音乐现象。比如在黔西北一些苗族地区，外寨的陌生过路人可以通过吹芦笙向主人表达讨水喝的请求，小伙子可以用吹芦笙向姑娘发出在夜晚出来玩耍的邀请，或向对方求爱，或向对方讨要信物。第二种方式是给乐调配"歌词"，并借助某种乐器"记录"下来，传达想要表达的语义信息，在贵州苗族聚居区拥有丰富内容的"芦笙歌"就是这种形式当中的典型代表。这些有明确歌词的芦笙歌在当地不仅是初学者吹奏芦笙的入门方法（初学者在学习吹奏芦笙之前必须先学唱该芦笙曲所对应的芦笙歌），更主要的是，它所包含的内容广泛涉及苗族同胞日常生活的各个层面，包括苗族历史、日常生产经验、社会道德伦理、族人之间的恋爱婚姻等，因而可以将它看作是一部具有苗族传统民俗礼仪的百科全书。

第一节　贵州芦笙乐

芦笙这种乐器，属于簧管乐器，是贵族民族民间器乐中流传最广、应用最多、所藏乐曲最多的一种乐器。苗、水语称之为"梗"或者"嘎"，而侗语则称之为"伦"。苗族芦笙在贵州省最为兴盛，在整个贵州省的苗族、侗族和水族区域均颇为流行。

在苗族、侗族和水族芦笙中，还有一件簧管乐器，名叫芒筒，又名芦笙筒，它通常是民间芦笙乐队中作为低音声部演奏的乐器。

在贵州西北部的苗族地区还流传着一种与葫芦笙十分相近的芦笙,它拥有一根管和一个簧,可以发两种音,具有芦笙和葫芦笙双重特点的形制。从地理上看,贵州的西部和云南接壤,因此葫芦笙可以从云南传入贵州,然后再和贵州西北部的苗族芦笙相互融合,这种民间文化交融发展是人类文明传承和发展的自然规律。

贵州芦笙常见的制式有弯管、直管以及设置共鸣筒和不设共鸣筒。其中共鸣筒的制作可以用竹筒、笋壳或葫芦、牛角等各种不同的材料,有的音色柔和清脆,有的音色高亢粗犷,有的音色浑厚低沉。这些不同特色的芦笙,有的单独出现在一个区域,有的则多种形制共同存在于同一区域。

一、苗族芦笙乐

苗族芦笙在形制、音列和指法上比较复杂,支系林立,异彩纷呈。从艺术风格上来说,它大致可以分成两个风格区,分别是黔东南和黔西北这两个风格区。纵观黔东南(包括16个县)的苗族芦笙,它的形制一般是六管六音的直管笙。

雷山式样①　　　　　施秉式样②

① 中国民族民间器乐曲集成全国编辑委员会,《中国民族民间器乐曲集成·贵州卷》编辑委员会. 中国民族民间器乐曲集成·贵州卷[M]. 北京:中国ISBN中心,2006:39.

② 中国民族民间器乐曲集成全国编辑委员会,《中国民族民间器乐曲集成·贵州卷》编辑委员会. 中国民族民间器乐曲集成·贵州卷[M]. 北京:中国ISBN中心,2006:39.

在苗族芦笙的表演形式和乐器组合上，黔东南风格区的苗族民间芦笙有吹必有舞，边吹边舞，演奏时上演着一场视觉与听觉的盛宴。这是传统的演奏形式。

大体上可以将黔西北风格区的芦笙音乐分为与舞蹈紧密相连的舞曲和只吹奏无舞蹈的叙事性乐曲两大类。整个舞曲音乐，有一部分和黔东南风格区的芦笙舞曲十分相近，另外一部分是本风格区芦笙舞乐所特有的炫技性芦笙舞乐，主要突出了芦笙的倒腰、翻滚、倒立等高难度艺术表演，音乐一般不大受重视，有时候只是配上几个长音，整体上音乐旋律十分自由松散。叙事性乐曲，虽然含有特定的词义，但旋律的开展通常不会拘泥于原芦笙歌调的句型，因此有了较大的发展。比如此类作品的代表乐曲《串月亮》，乐曲采用了变奏的手法，层次有序地展开，创造出较大的篇幅。这类乐曲，有着歌曲一样的旋律，和音十分丰满。虽然有的节拍十分规整，但演奏时却有一定的随意性；有的全曲采用散板，用音乐的语气划句分段，虽然是散板，但是散中也有一定的规律。

芦笙在苗族地区的主要传承方法是长者通过口传心授的方式教给晚辈。教学过程中通常把芦笙乐分解成芦笙曲主调，与舞步相配套的节奏打音，副旋律与和音这三个部分。

芦笙在苗族人民的心目中有着极其崇高的地位，并在当地苗民的日常生活中有着广泛的用途。从苗族地区流传的有关芦笙的民间传说、谚语以及苗族传统的风俗中可以看出，它有着不可替代的地位，在苗族人们的心目中，它已经不是一件普通的乐器，而是一种被人们神化了的礼器，它不仅具有神圣的象征意义，而且还是一件能够和鬼神相互沟通联系的法器，更是一种文化符号。

二、侗族芦笙乐

侗族，是一个擅长唱歌的民族，歌曲内容甚是丰富，歌曲可传文，可纪事，而芦笙在侗族日常生活中占有极其重要的地位。在一些重大的民俗节日，比如"芦笙会""活路节"和"吃新节"等，人们为了庆祝佳节而演奏表演，其中最少不了的就是芦笙竞技。在"斗牛节"和"祭萨子"等重大活动中，芦笙成为仪仗和歌舞的前导，而在空闲的时候则用于自娱自乐。

侗族芦笙六管六音笙一般形制、规格方面与黔东南地区苗族六管笙很像，而且音序、管序、指法上也都和同音列的苗族六管笙一样，音列为 6 1 2 3 5 6。南部方言区的芦笙在当地分成两大类，在二、三、六管上配附竹

管共鸣筒的"宏声笙"（侗语称之为"伦伓"）和不带共鸣筒的"柔声笙"（侗语称之为"伦麻"）。

宏声笙有小号、中号、大号以及特大号之分。

小号（高音笙，侗语称之为"伦黑"），大概 800 毫米长，六管置 5 簧，发 6 1 2 5 6 这五个音。

中号（中音笙），又有大中号和小中号两种形制。大中号（侗语称之为"伦略"）大概 1 500 毫米长。六管置 3 簧，发三个音，分别是 6 1 2。而小中号（侗语称之为"伦峨"），大约 1 200 毫米长，六管置 5 簧，发音和小号笙一样。

大号（低音笙，侗语称之为"伦淌"），大约 2 500 毫米长，六管置 3 簧，发音情况和大中号笙一样。

特大号（倍低音笙，侗语称之为"伦老"），长度在 4 000 毫米以上，六管置 1 至 3 簧不一，发 6 或 6 2 或 6 1 2 等音。

芒筒（侗族称"伦堆"），与苗族的芒筒一样，也有大、小两种规格。柔声笙的规格只有小号笙这一种，形制与宏声笙的小号笙相同，但是六管是发六音的，音列依次是 6 1 2 3 5 6，并且笙管是没有共鸣筒的，音色比较轻柔。

北部方言区的报京芦笙属于六管五音笙，音列为 5 6 1 2 5。分别有小号笙和大号笙两种，小号笙的长度约为 1 000 毫米，大号笙的长度约为 2 000 毫米。

这一地区的芦笙除了单吹这种形式外，还可以用数支相同音列、相同型号或者不同型号的芦笙齐奏。

乐曲的艺术方面，吹奏宏声笙，不论是单独吹奏还是组合演奏都和舞蹈相连，乐曲的旋律轻快明了，节奏整齐有序。组合演奏时，乐曲声部十分和谐，音响比较丰满，还拥有侗族大歌的韵味。但是它的旋律比较简单，通常一首合奏曲的主调只是由几个乐句组成。

柔声笙通常是青年人在自我娱乐时吹奏的，但在一些特定场合也会和果给、贝巴等一起齐奏，或者是作为侗族民间"乐班"的一个组成部分而合奏，只吹奏而不进行舞蹈。

有关舞曲类的乐曲，走寨问路和迎客进寨等日常礼节性的乐曲是最常见的，除此之外，还有非常富有特色的比赛曲——当地每个村寨的芦笙队都有一套这类芦笙曲子，专门用来赛芦笙。

谱例5-1：黎平县《对赛曲（一）》

对赛曲（一）

黎平县
雷洞芦笙队　演奏
王承祖　吴定国　采录
王承祖　记谱

1 = C 2/4

（六管芦笙五声音列 6 1 2 5 6）

小快板 ♩ = 100

非舞曲类的芦笙曲大多起源于各地的民歌曲调,内容十分丰富。曲子一般都是单旋律的歌调。贵州北部方言区的芦笙曲,大多属于舞曲,一般在农历正月"活路节"等重要民族节日中演奏,所表达的内容主要是祈愿风调雨顺、人丁兴旺等。比如曲子《你喜谷答》是这类芦笙曲当中最具有代表性的乐曲。

侗族芦笙主要是通过口传心授这种传统的方式传承,但是在贵州南部方言区,有一种被当地人们称作"芦笙谱字"的符号(在侗语里叫"勒伦")。这些符号被创造的具体年代已经无从考证,经榕江县乐里镇多位80岁以上老人的推算,这些符号大概是在民国初年被创造出来的。但是现在失传了。调查表明,现存各地的"芦笙谱字"符号并不完全统一,有7种之多。这7种符号都采用竖式排列的书写格式。

7 种"芦笙谱字"符号一览表

序号\地区符号	高传(1)	高洞(2)	利洞(3)	小利(4)	宰荡(5)	往里(6)	仁里(7)
1							
2							
3							
4							
5							
6							
7							
8							
9							
10							
11							
12							
13							
14							
15							
16							
17							
18							

(资料采集者:吴培安(侗)　采集时间:1998 年 8 月)

这些符号只有它们各自的编创者和教习该种符号的芦笙师才能够进行详细的解释。通过对各地曾经使用过这些符号的老人的调查采访,从他们零星的讲解中我们得知,这些符号主要是起标明演奏指法的作用。

三、水族芦笙乐

目前水族芦笙主要在三都水族自治县境内和相邻的丹寨县合心乡等地

区的水族村寨当中流行。从形制、音列，还有乐队的编制上看，水族芦笙是六管六音芦笙，音列为6 1 2 3 5 6，规格可以分成小号芦笙、中号芦笙、大号芦笙这三种。一般小号芦笙大概有600毫米长，中号芦笙约有1 200毫米长，大号芦笙是最长的，达到了大约1 800毫米长。一、二、三、六管之上都放置着竹管共鸣筒。一管上面的共鸣筒与其他共鸣筒不同，是不通底的，筒口朝向下方。反之，剩下三管上的共鸣筒则都是通底的，筒口朝向上方。这四个共鸣筒具有两种不同的音色，一管上面的筒口是向下的，所以它发出的音色会比较内敛、含蓄，而剩下三管上的筒口是向上的，发出的音色则是洪亮明朗的。乐队的编制通常是小号笙3支，中号、大号芦笙各一支，有时也会加入高、中、低音芒筒各一支，组合演奏。事实上乐队的编制是没有明确规定的。

　　从其演奏形式和乐曲风格上看，水族芦笙最有特色的应该是它的乐舞表演。芦笙乐队和舞蹈队两部分人都是表演者，而且都是男性。芦笙乐队最少有3人，舞蹈队的人数4～8人不等。舞蹈队头上戴查锦、银华、鸡毛或者雉尾，身上穿着由羽毛制成的彩色舞衣，色彩绚丽，装束整齐而威严。

　　从社会功能上看，芦笙在水族的社会生活和文化传承等方面发挥着不可替代的作用，特别是在一些比较隆重的民族节日和婚丧嫁娶等民俗活动中，芦笙演奏是不可缺少的。比如说端节，这是水族地区流行范围最广、参加人数最多、历时最长的一个民族节日，从水历十二月至新年二月（相当于农历八月至十月）都是节期，在这期间大季可以收割、小季开始播种，这是一个以庆祝丰收、祭拜祖先和敬神祈福为主旨的节日。芦笙是祭祀和庆典的礼器，悠扬的芦笙声和着浑厚的铜鼓声，响彻山野，有娱乐和祭祀双重功能。水族人特别重视治丧活动，可以说这是在水族诸多民俗活动中最为重要的一个民俗事项。它有严格的规定和明确的禁忌，其中被当地人称为"开控"的吊丧仪式，有小控、中控、大控等不同的规格，吊丧活动除了要唱丧歌、雕刻石碑、用纸扎制各种器物外，还需要表演特定的芦笙舞和斗角舞等，芦笙乐舞在其中营造了一种祭祀的场面。乐舞表演的水平直接影响着治丧活动的质量。这样，就造成了各歌手、乐手之间的相互竞争，慢慢地便产生了一批专业和半专业的歌手、乐手，也正是表演者的不断专业化才得以推动歌唱和芦笙乐舞等民间艺术的传承与发展。

四、瑶族芦笙乐

　　目前我国瑶族主要聚居在广西壮族自治区境内，另外在广东、湖南、

云南等地区也有较多的瑶族同胞聚居，贵州省境内居住的瑶族同胞总体上比较分散，只有黔南的都匀市、荔波县，黔东南的从江、黎平、榕江等县市境内有一些瑶族同胞聚居的村落。瑶族从文化结构上，可以分为以"长鼓文化"为标志的"勉"族系，以"陶鼓文化"为标志的"拉珈"族系，以"铜鼓文化"为标志的"布努"族系三大系统。其中具有芦笙乐的只有"勉"族系的"长鼓文化"，称为"芦笙长鼓舞"。这是一种祭祀舞蹈，是"跳盘王"（系瑶族人民世代崇拜的龙犬图腾）的神舞，居住在贵州省境内的瑶族同胞，基本上属于"长鼓文化"和"铜鼓文化"这两个文化系统的族系，而在黔南各县居住的瑶族同胞主要属于"铜鼓文化"族系，在黔东南各县居住的瑶族同胞主要属于"长鼓文化"族系，其中只有在黎平县境内的部分瑶族村寨现在仍有芦笙吹奏活动。其芦笙形制为六管六簧发六音，音列是６１２３５６，规格也有大、中、小之差，大小的规格尺寸和之前的侗族六管大、中、小号的芦笙类似。瑶族六管芦笙的管序、指法、音序也和之前叙述过的相同音列六管音芦笙一样，音乐方面一般是舞曲，风格则和邻近的苗族芦笙舞曲很类似，欢快明朗，其芦笙长管舞，笙与鼓融合在一起，久而久之渐渐演变成了独特的风格。

谱例 5-2：黎平县《节日舞曲（一）》

节日舞曲（一）

黎平县

沈老埂　邓老先　演唱
石　威　杨昌树　采录
石　威　杨昌树　记谱

1 = G
（六管芦笙音列 ６ １ ２ ３ ５ ６）
中板 ♩ = 76

从大体上来看，芦笙乐不仅是一种集歌、乐、舞为一身的优秀艺术形式，而且是承载着多种功能的文化结合体。芦笙乐可以从三个方面去概括。第一个方面可以从芦笙乐的表演形式上将其分为两种：一种是集仪式、乐舞为一体的表演形式；另一种是无舞蹈只吹奏的乐奏形式。第二个方面可以从乐曲的性质上将芦笙乐分成有语义性的和无语义性的芦笙曲两大类型。有语义性的芦笙曲，它一般是在某一首芦笙歌的基础之上创作的曲子，它的主要作用是传播芦笙曲的词义。而非语义性的乐曲，又可以分为三种形态：第一种是拥有信号标志意义的"曲帽"；第二种是拥有丰富情节的舞曲；第三种是纯器乐性的乐曲。第三个方面可以从芦笙的社会功能上将其大致划分为四个类型：第一是爱情类；第二是祭祀祈福类；第三是喜庆类；第四是叙事类。

第二节　贵州笛箫类器乐

贵州民间的笛箫类乐器，也有很多种类。主要有苗族直箫、三眼箫、四眼箫，布依族对箫、独眼双箫，侗族侗笛。这些都是变棱类竖吹竹管乐器。它们的形制、名称、社会功能和音乐风格不同，表演也各不相同，各有各的特色。

一、苗族箫乐

箫，在贵州苗族当地又被称为"奖"，也可以叫作"掌栽"，其含义是

有木塞的箫。汉称之为直箫，是苗族的竹管乐器。① 直箫大体可分为"大筒箫"（将不都）和"小箫筒"（奖）。一般盛行在贵州省六盘水市和毕节地区的苗族社区一带。大筒箫为八度的音域宽，即C—c。音列一般是 5 6 1 2 3 5。而小箫筒的音域比大筒箫宽，有十五度，即 c^1—c^3。它的音列也不是统一的，要根据演奏的曲目来决定。

直箫由一整节竹管制作而成。小箫筒体长通常为 800～1 150 毫米，前端插入一小节开有斜口的木塞使削去部位内壁之间形成一个进气道，在木塞下方约 20 毫米的部位制作一个方形发音孔，气流通过气道经过发音孔的边棱并激发气柱发音，音色清亮柔和。管体正面开有六个按孔。大筒箫长度达到 1 250 毫米，箫身比较粗壮，并且它的六个按孔不呈一条直线，演奏时将它放在地上，用脚拇指按住最下面的两个音孔，音色低沉浑厚。

在当地人民的生活中，直箫有着相当重要的作用。很大一部分直箫曲都是反映青年男女爱情故事的。吹奏直箫的技艺成了青年人聪明才智的衡量标准之一，也是姑娘们择偶的考察事项之一。直箫在苗族青年男女爱情中充当着媒介和信物的作用。

贵州省六盘水地区的苗族民间举办婚礼十分隆重，礼仪繁多且十分出彩。在送亲、接亲、三天之后新娘回娘家拜见父母等事项中，直箫会伴随整个礼仪过程，并根据不同的事项吹奏相对应的《接亲曲》《敬亲调》《夜曲》等直箫曲。当地苗族同胞定期会举行一年一度的"采花节"，当日人们会一同跳花坡，直箫演奏与芦笙乐舞是其中最重要的节目，吸引着四面八方围观群众的目光，展现出一幅欢天喜地的图画。除此之外，还有一些直箫曲主要反映了人们的社会生活，如《孤儿调》等。

直箫曲和贵州其他民间箫笛类乐曲相比，在乐曲内容、乐曲创作和演奏技巧等方面，器乐化程度是最高的。优雅动听的直箫曲旋律大体上可以分为三种：一种是舞蹈型曲调，主要是一类表现青年男女社交和爱情生活的乐曲；第二种是吟诵性曲调，这类乐曲的原型通常是从民歌当中移植过来的，它的线条一般为级进，平稳并且贴近语言，非常质朴；第三种是抒情性曲调，这种曲调主要是用来抒发内心的情感，乐曲情感丰富，旋律优美动听。短小的直箫曲一般结构较为单一，通常是一个主题乐句多次变化重复连缀而一气呵成，简单而不失优雅。较长的直箫曲大多是对比性结构，一般有二部、三部曲式或者更为复杂的变奏等。

直箫曲常见的旋律是用加花或对比的手法（通过节拍节奏、调式调

① 张中笑，王立志，杨方刚. 贵州民间音乐概论［M］. 贵阳：贵州大学出版社，2010.

性、音区变化等的对比）来表达曲意，极大地加深了乐曲的内涵，也从侧面体现了直箫曲在创作上将演奏提升到一个较高的器乐化发展水平。

贵州省盘县马场乡滑石板村的已故苗族民间音乐人王连兴是苗族直箫音乐的著名代表人物。他编创并演奏的乐曲《孤儿调》是他吹奏的几十首乐曲当中最具代表性的，也是最具特色的，是他音乐的巅峰之作。

三眼箫，苗语里称为"掸冉"。"掸"在汉语里是竹筒的意思，"冉"在汉语里是声音的意思，"掸冉"即会发声音的竹筒。目前主要在织金原阿弓区的吹聋乡和六枝特区新华乡的梭戛等苗族村寨当中流传。它没有固定的规格，短的长度为780毫米，管体口径为2毫米。长的长度能够达到1700毫米，管体口径为22毫米。民间有一支专门描绘"掸冉"的苗歌唱道："掸冉有七节，七节成一棵；掸冉讲不尽姑娘的话，把它折断来烧火。"

掸冉的形制，管身的上端开有一个发音孔，叉口镶嵌一小竹片（大概盖住发音孔的四分之一），作为分气阀，叉口两侧各自竖直镶嵌一节稻草制成气道。管身开有三个音孔，一个音孔在左侧，一个音孔在右侧，一个音孔在正面。管身尾端和右侧音孔同向，设置一处气孔，用来调节气柱。

演奏的时候，口衔吹嘴，下巴紧贴斜口，箫体的下部往左偏，左手的中指按住第一个音孔，右手的中指按住第二个音孔，右手的大拇指则按住第三个音孔。气流从气道经发音孔分气阀，激发气柱发音。筒音和各音孔的本音依序是 2 3 5 7，2 3 5 6 7 1 2 #2 为常用的音，它的音色，如果小一点就比较明亮，又尖又细；如果大的话，则比较接近汉箫，柔和、深沉而且柔美。

掸冉是一种专门用于爱情场合的乐器，是姑娘（苗语里称为"谷嘛"）和小伙（苗语里称为"喀哚"）们爱情生活中相互交流和表达爱意的媒介与工具。"晒月亮"在苗语里被称为"汝挂西"，它是农闲时分男女青年在清爽的月夜里不可缺少的一种谈情说爱的传统民俗活动。每当夜深人静的时候（谈情说爱只能背着父母和兄长悄悄地进行），小伙子便三五成群地带上掸冉出去寻找心爱的姑娘，有的是用悠扬的掸冉曲沿着寨子普遍相约，有的是在姑娘的房侧、窗前，柔情地奏上一曲。姑娘听了，也会用掸冉隔着窗户相答。在曲子中你来我往，要是感情投机，姑娘便会出来相会，于是两个人会结伴到山上、寨旁或溪边在月光下以掸冉曲互吐衷肠，尽诉情感。吹奏的曲调和所要表达的语意密不可分。在爱情生活中，虽然人们的感情交流、事态发展变化非常复杂，但是不管怎样，掸冉都能够充分表达其要旨。正如当地的乐手们所说："凡是在爱情场中想要说的话，

他们想怎么说,挦冉就能怎么吹奏,能说就能吹奏,在当地人人都能够吹奏,而且人人都听得懂。"

三眼箫曲通常都有由曲头、曲身、曲尾三个部分组成的曲式结构,但是在两个人亲密对奏时,曲头通常会被取消。曲头,一般是一个乐句或者一个乐汇,有些是一个长音;曲身有很大的差别,最少的只有两个乐句,而最长的有五个或六个乐句之多;曲尾一般都是一个比较固定的终止音型,并且结尾总是一个延长的高音,有些高音和本曲有一定的联系,有的则纯粹是一种表示终止的意思。

三眼箫曲基本上都是以上下句乐段为基础旋律结构的。这种乐曲节奏相对比较自由,主要是受表情叙怀的宗旨、语言句式的长短所制约。有些时候乐句会无限扩充或者紧缩,甚至无法分句,具有很大的即兴性。旋律的走向大多是级进,也会有少数八、九、十度的大跳。调式结构均属羽调式。

谱例5-3:

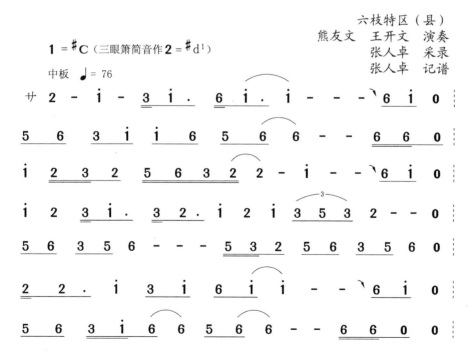

```
1 2 3 2  5 6 3 2  2 - 1 - - 6 1  0 :‖
1 2 3 5 1 3 2 1 2 1  3 5 3 2 - - 2 2 0 0 :‖
5 6 3 5  6 - - 5 3 2 2  5 6 3 5 6 ‖
```

贵州四眼箫不都是全部一样的，因为各地的支系、方言、地域存在着不同，所以才会产生差异。在苗语里有"掌腮"（意思是苦情箫）、"掌司"（意思是会哼唱的箫）、"旱赖"（箫的意思）等好几种称呼。目前主要在赫章县的古达、兴发、长冲，毕节县的海子街、野鸡、观音桥，大方县的六仲、兴隆，纳雍县的龙场、维新、猪场，黔西县的仡仲、沙寨、甘棠等乡、村的苗族社区中流行。四眼箫是没有固定形制的，大一点的长度大约有1 200毫米，管口径为25毫米（为了使这类箫有利携带，保存得更加方便得当，有的地方是用六节竹管组合而成）；小的长度也有500毫米左右，管口径为15毫米。它有两种结构，一种吹嘴和掸冉非常相似，都是斜口，但是气道不在箫体上撇形成，而是把斜口正面管体的表层给削平，最后再用一片竹片绑缚在此上面制作而成。

在苗族人民的生活中，四眼箫的运用非常广泛。在平常的生活中，或是在花场上，小伙子们看到自己中意的姑娘，便可以吹奏曲子表达自己的心意。对方听了之后，若自己已经有了心上人，或觉得不如意，就不会理睬；要是愿意相互了解，两个人就会走到一起，男青年吹箫，女青年弹口弦，一问一答，在欢快的乐声中相识相知，情投意合者便通过这乐声相知相爱，如果觉得不满意便相离而去。按照苗族传统的风俗，每年农历正、八、冬三个月，男青年们相约到外地去寻找自己的意中情侣，苗语里称为"固西"，即"串月"的意思。傍晚他们三五成群沿寨吹起掌司，呼唤姑娘们走出家门相会。通常在这个时候，有热情邀请的，有委婉相约的，有诚挚恳求的，有三番五次相邀而不为所动的，等等，各种各样的柔情蜜语，尽在曲中。四眼箫是男女青年情场中不可或缺的媒介和表达爱意的理想工具。

按照苗族传统说法，老人去世后需要箫声来陪伴，于是当地的乐手们相聚一起吹奏四眼箫，有的用曲子来安慰亡灵，有的用曲子来为亡者指引归路，有的用曲子来追忆死者生前事迹，儿女们则用曲子来表达失去亲人的悲伤之情。而喜庆场合中，乐手们会吹奏欢快热烈的四眼箫曲来表达对客人的欢迎和对主人家的祝福。闲暇串门解闷时，老人们则用吹奏四眼箫

的方式描述苗族的苦难历史、传颂传说，以及劝告邻里本家勤劳持家、和睦相处等，让人们在娱乐的过程中受到古老智慧的教导。

夜箫，在苗语里被称为"格廖"，"廖"就是箫的意思，因为常在夜晚男女谈情说爱时由约会者吹奏，因此得名"夜箫"。目前主要在贵州省东南部的丹寨、雷山、都匀等县市中流行。夜箫有独奏、齐奏和重奏三种演奏形式。

夜箫管体是用当地的细竹制作而成，长度为500～600毫米，管径大约为7毫米。两端中空，将顶端削成斜面并且突出一片竹片作为哨形嘴，再用一个布团堵死端口，顺着竹势平劈到哨形嘴，形成一个叉口，叉口下部开一个长方形的发音孔，发音孔下部叉口夹一片薄竹片，管体下部开四个到五个音孔（五个音孔一般是前四后一的形制）。

吹奏夜箫的时候，口含着吹嘴竖吹，右手的食指和无名指分别按住上方两个音孔，左手食指和无名指按住下方两个音孔，气流从发音孔横着隔竹片进入管体内振动发音。音域一般为六度，音列是１２３５６。夜箫有着温润柔和的音色，声音低沉而且甜美，夜箫流行地区的苗族男女青年恋爱交往时通常使用这种乐器。小伙子和姑娘谈情说爱时常吹奏爱情曲调来表达彼此爱恋的情思。有的曲子还配有歌词；有时两支夜箫齐奏，会在主旋律的基础上产生陪衬声部，因而还有重奏特点。

牧角，翻译成汉语是"箫"的意思，也有"栓箫"的称呼。因为它只有三个音孔，而且演奏方法和汉族笛子的横吹方法相同，所以又有人称它为"三眼笛"。目前主要在黔西县的定新、铁盔、永新、白杨、中坪，贵阳市修文县，大方县竹园的中寨、沙坪等地流行。

牧角没有固定的型制，长者将近１０００毫米，管直径为18毫米；短者只有50毫米，管直径为12毫米。一般是用八节竹子制作而成。当地有一首唱牧角的歌曲道："冬天去了春天到，吼雷下雨地上潮。春雨发笋生竹子，十个竹林选一个。选定八节刀砍下，烙眼四个多不行。这样吹起才拿话，才好听。"由此可见，牧角是用竹子作为制作材料，开有四个孔，其中一个作为孔吹，其余三孔是音孔。除此之外，还需要将一节长度为3厘米的小竹筒紧贴着管内壁，插入下端管内并且外露1厘米左右，当地叫"改果角"，是"箫屁股"的意思。据说正是有了这个装置，牧角声音才柔和、灵活。然后再将一节长度大约为2厘米的稻草对半破开，取其中的一半稻草，沾上鸡蛋清贴在吹孔上，一般是贴在吹孔三分之一的位置，当地称这稻草为"木楼角"，是"箫叶子"的意思。

牧角（单位：mm）

 牧角发音的情况如下：筒音 la（6）为本音（不用），超吹 la mi la（6 3 5）；第一音孔本音 do（不用），超吹 do sol do（1 5 1）；第二音孔本音 re（不用），超吹 mi（3），同时开第一音孔作叉口，超吹 re la（2 6）；第三音孔本音升 fa（#4）（不用），超吹 #a（#4）。一般经常用的音列是 la do re mi #fa sol la do。

 演奏牧角时的姿势可以坐也可以立，横着吹奏，箫体向右侧偏，用右手的无名指控制第一个音孔，食指按住第二个音孔；用左手的中指按住第三个音孔。音色十分柔和。短的牧角音色和西洋长笛相似，长的牧角与箫差别不大。

 在苗族人民日常生活中牧角的使用情况因地域的不同而有差异。很多地方专门在丧事场合中使用，两个箫手使用相同音高的牧角为歌师进行伴奏，在各个礼仪事项中演唱相对应的歌曲，如《献牲栓箫歌》《献祭栓箫歌》《指路栓箫歌》《开路栓箫歌》《祝福栓箫歌》等。在大方县竹园一带，牧角除了可以在丧事活动中伴奏外，还可以在特定场合中用来伴奏情歌，比如苗歌《我们远处来》。这类歌曲在苗语里被称为"呆酒"。一般是在男女双方情投意合时所唱。歌曲内容不仅有表达真挚爱情的，还有庆祝娱乐的，歌唱中有时候女歌男伴，有时候双双齐声歌唱，气氛欢快愉悦。

 另外，还有在情场中用来示爱的牧角独奏乐曲，比如《求爱曲》；有些在丧事中用来悼念死者，比如《丧事曲》。丧事栓箫歌是一种十分有特色的伴奏形式。声部曲调简洁纯朴，可以仅仅是一个乐句的变化反复或无限反复后面加一句尾声而成，但伴奏通常会用比较固定的器乐化旋律作为过门，并且用一个长音衬托歌声，技巧简单明了且效果明显。放眼整个苗族音乐领域，它都是独一无二的。

 牧角曲音色柔和清新、悦耳动听，节奏松弛自由，曲式上没有固定的结构。一首乐曲或一个乐段甚至一个乐句长短都不固定，随意停止。旋律大多级进，偶尔也会有五度、六度或七度跳进。

 其调试音列依次为 la do mi #fa sol，这是一种五声调试音阶，而且由

于#fa的存在,恰好构成了三整音。带有双重调试性。这使得整首乐曲的感觉、色彩和表达效果都非常丰富,非常具有表现力。

二、苗族笛乐

苗族笛乐以三眼笛最具代表性,三眼笛,也被称为"三眼箫",因为管体上设置有三个音孔而得名。在苗语里被叫作"牧角",目前主要在黔西县的永新、铁盔、白杨、定新、黎民和大方县的竹园等苗族村寨当中流行。

三眼笛没有统一的形制,较长的三眼笛管体接近1 000毫米,管体口径约18毫米,短的也有将近500毫米,管体口径约为12毫米。一般用一段拥有八个竹节的竹子制成。它的制作方法为:选择从根部向上逐节略长、粗细相近的八节竹子,除去内部的竹节,然后在竹子离第八节末端约30毫米的位置开一吹孔,第三、四、五节的中部各开一个和吹孔呈直线的音孔,再将一节长度大约为30毫米的小竹筒插到第一节筒内,外露10毫米左右,称为"箫尾",苗语里叫"改罗角",最后将一节稻草对半剖开,用其中的一半稻草沾上鸡蛋清贴在吹孔上,盖住吹孔三分之一或一半,这盖吹孔的稻草叫"箫叶子",苗语里称为"木楼角"。

三眼笛(单位:mm)

三眼笛在发音上,筒音本音6,第一音孔本音1,第二音孔本音2,第三音孔本音4,大概有两个多八度的实际音域。三眼笛和常见的竹筒有相同的吹奏方法,演奏时坐立不拘,笛体偏向右侧。用右手无名指按住第一个音孔,食指按住第二个音孔;左手中指按住第三个音孔,吹奏出来的音色柔和悦耳。

在苗族人民日常生活中,三眼笛主要有两种演奏形式:第一种是伴歌;第二种是单独演奏。三眼笛一般是在花场和丧事等民俗活动中演奏。花场时节,男青年如果在白天还没有找到中意的姑娘,或者还没有谈妥,或者还没有尽兴,他们要等到晚上,去姑娘们的住处串夜,苗语中称之为"大绕"。当姑娘们听到三眼笛美妙的乐曲或"嗒嘴壳"声时,明白是男青年到来,于是纷纷走出家门,相会摆谈。

要是在丧葬场合中，当歌唱停止时，为了让现场不至于显得冷清，乐手们会吹奏三眼笛曲。可以依次独奏，也可以齐奏，还能够两两对奏，没有固定的形式，吹奏的内容通常是悲哀的《丧事曲》，也有一般性的乐曲。

因为地域和风俗习惯的区别，各地使用三眼笛的情况不太相同。比如大方县的竹园一带，平常亲朋好友相聚时也可以吹奏三眼笛用于消遣。三眼笛曲调清新柔和，婉转悠扬，节奏缓慢自由，没有固定的结构，一支乐曲、一个乐段，甚至一个乐句长短都不一样，随意行止。

6 1 2 3 #4 为三眼笛乐曲的调式音阶，这也是一种五声调式音阶，但是比较特殊，里面有三全音的构成，是一种具有三全音的特殊五声调式音阶。如三眼笛的代表曲目《爱情谱（一）》与《爱情谱（二）》（谱例5-4）。

谱例5-4：《爱情谱（一）》《爱情谱（二）》

爱情谱（一）

大方县
张　各　演奏
胡家勋　采录
胡家勋　记谱

$1 = {}^\# F$（三眼笛筒音作 $6 = {}^\# d^1$）

快板 ♩=148

曲意：老表，今天我们两个已谈成婚，我们就一起走了吧。

爱情谱（二）

大方县
张 各 演奏
胡家勋 采录
胡家勋 记谱

$1 = {}^\#F$（三眼笛筒音作 $\underset{\cdot}{6} = {}^\#d^1$）

快板 ♩=140

（乐谱略）

三、布依族箫乐

（一）对箫

对箫是布依族常见的箫类乐器，在布依语里，对箫被叫作"秀呼"。汉语直译，"秀"就是"箫"的意思，"呼"则是"成双成对"的意思，因此"秀呼"被称为"对箫"。目前主要在荔波县一些布依族聚居区当中流行。

管长大约为40厘米，管内径大约为15毫米，在距管身顶端大约10毫米处，横着截掉管围的5/6，剩下的1/6作为吹嘴，把吹嘴上的竹片吹开，两边都垫上竹签，用绳环把管身捆牢，形成气道。在紧挨近气道的下端，设置一个长度约17毫米、宽度约5毫米的发音孔，在发音孔下边横嵌一片竹片作为分气阀，在管身的正面设置三个音孔，能够吹出1 2 3 4自然音列8度音。低音音色浑厚，中音音色明亮。演奏时，两只手各自拿一根箫，口衔两吹嘴，两个管呈八字形。

对箫可以分为公母两管，它主要是为以情爱为中心内容的布依族双声部重唱歌曲中的小歌进行伴奏，公母两管分别吹奏小歌的两个声部，使得整个乐曲更加柔和动听。在歌唱"对子"时，若有人未到位，它可以代替任何一个声部吹奏。没有人唱时，还可以单独吹奏两个声部，能够把自己的思绪像小歌一般唱出来。

谱例 5-5：

唱一首小歌（一）

荔波县
蒙仲烈　演奏
李继昌　采录
李继昌　记谱

$1 = C$　$\frac{2}{4}$

（对箫筒音作 $1 = c^1$）

节奏略自由

（二）独眼双箫

独眼双箫，也称龙凤箫，是经过平塘县布依族民间艺人杨宗培精心改良而成的一种乐器。吹嘴和对箫相同，管体上设有一个孔，通过对气息和口风的控制，可以发出好几个音。演奏时，两只手各拿一根箫，竖吹。演奏曲调一般由演奏者根据山歌、小调自行改编而成，如平塘县杨宗培自编的《今天约妹去赶场》（谱例 5-6）。

谱例 5-6：

今天约妹去赶场

1 = B 2/4

（双箫筒音作 5 = #f）

小快板 ♩ = 100

（单吹）

平塘县
杨宗培　演奏
李继昌　采录
李继昌　记谱

（反复时双吹）

结束句

D.S.

四、侗族笛乐

侗族笛箫乐以侗笛最具代表，侗笛，是侗族吹管乐器的一种，流行于以从江县、榕江县为中心的侗族南部方言区。侗笛以无节竹管为体，长度为 300～350 毫米，直径约 15 毫米。在距离顶端约 13 毫米的地方横截去管围的三分之二以后突出一吹嘴。将吹嘴竹片破成约 50 毫米长的两叠合竹片。两边分别垫上竹签，用绳环管捆牢，这样形成进气道，气道上开一个长 10 毫米、宽 8 毫米的发音孔，孔下横嵌一个小竹片（大概遮去发音孔的

侗笛（单位:mm）①

四分之一）作为分气阀。管头用软木塞或者布团堵起来。管身的正面有六个音孔，在管身的二分之一位置是第六个孔，各孔之间距离约为 25 毫米，是侗笛常用的音列。超吹音色纤细，音量偏小；平吹音色柔美、明亮、润滑。演奏的时候竖吹，左手无名指、中指、食指分别按住上面的三孔，右手的无名指、中指、食指分别按住下面的三孔。演奏技法有打音、垫音、波音等，但最具特色的技法要数颤音演奏。

侗笛主要是用来伴奏"笛子歌"的。青年人在唱歌赏月的时候一般会吹奏侗笛。夜晚时分三五个男青年结伴来到未婚女青年家相约而坐。男青年吹奏乐曲，女青年跟随节奏唱歌，歌声笛声和谐交融，情意绵绵。侗笛除了用来伴奏外，还可以独自演奏。20 世纪 80 年代初，民间艺人石国兴对侗笛十分有兴趣，对侗笛进行了一番改良，改良之后的侗笛可以不用破开吹嘴来吹响，而是把一片竹片绑在上面使之形成气道，从而达到经久耐用的效果。石国兴吹奏的独奏曲难度非常大，技巧很高，很受人们的欢迎。代表作品如黎平县的《笛韵》（谱例 5-7）、《爱情曲》等。

谱例 5-7：

笛　　韵

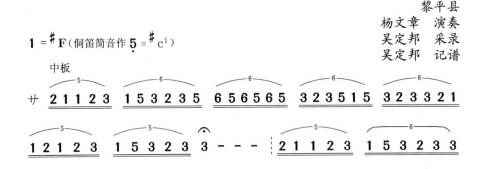

① 中国民族民间器乐曲集成全国编辑委员会，《中国民族民间器乐曲集成·贵州卷》编辑委员会. 中国民族民间器乐曲集成·贵州卷 [M]. 北京：中国 ISBN 中心, 2006：39.

第五章 贵州传统器乐

2 1 6 1 6 1 1 2 1 2 3 2 1 1 2 1 2 2 1 2 3 2 3 3 2 6 1 6 - - - ‖

1 1 3 2 3 2 1 1 2 2 1 2 1 1 2 1 2 1 2 2 5 2 5 2 5 2 1 2 3 5

6 5 6 5 3 2 3 5 1 5 3 2 3 2 1 1 2 3 1 2 1 - - -

2 1 2 3 . 2 1 1 2 1 2 3 . 2 1 6 1 1 2 2 1 1 2 2 1 2 3 2 3 . 2

6 1 6 1 1 1 3 2 1 1 3 2 6 1 6 - - - ‖ 2 1 1 2 3 1 5 5 2 3

3 - - - ‖ 2 3 1 1 2 3 1 5 3 2 3 3 - - - 1 6 1 3 2 3

1 1 2 2 1 1 2 3 . 2 1 1 2 3 1 2 1 - - - ‖ 2 1 2 3 . 2 1 1 2 2

1 1 3 2 3 . 2 6 1 6 1 1 1 2 2 1 2 1 1 2 2 1 2 3 . 2

6 1 6 6 - - - 1 1 3 2 3 1 2 1 1 2 2 1 2 1 2 1 2 1 2 2

5 2 5 2 5 2 1 2 3 5 6 5 6 5 2 1 1 2 3 1 2 1 - - - ‖

2 1 2 1 2 1 2 1 1 6 1 1 3 2 3 . 2 1 1 2 2 1 1 2 2 1 1 2 2

1 2 3 . 2 6 1 1 3 2 2 1 2 3 2 6 1 6 - - - 1 1 3 2 3 . 2

1 1 2 2 1 2 1 2 2 6 1 6 0 ‖

五、彝族箫筒曲

彝族箫筒，主要在威宁县龙街镇、大街乡一带流行。管身上设有6个音孔和一个吹孔，和汉族竹笛的演奏方法一致，一般在野外放牧时演奏。吹奏的曲子是带有彝族山歌风味的小曲。代表作品如威宁县的《放羊调》（谱例5-8）等。

谱例5-8：

放羊调

威宁县
景正良 演奏
胡家勋 采录
胡家勋 记谱

$1=\flat E \quad \frac{2}{4}$
（箫筒筒音作 $5=\flat b$）
快板 ♩=160

六、单簧吹管乐

苗族的苗笛曲、苗族和布依族的姊妹箫曲、布依族的葫芦箫曲和嗒嘀珑曲、仡佬族的泡木筒曲都属于单簧吹管乐曲。

（一）姊妹箫

姊妹箫是用两支相同大小的箫捆绑在一起吹奏，管身像竹筷一样细，

长度大约为 200 毫米，开有七个孔。食指、中指、无名指分别按住上三孔，左手食指、中指、无名指分别按住下三孔，鼓簧发音。一般在喜庆节日演奏，代表作品如《姊妹相会》（谱例 5-9）等。

谱例 5-9：

姊 妹 相 会

贵阳市花溪区
陈朝富　演奏
王立志　采录
王立志　记谱

说明：乐曲表现姊妹两人回家相遇时的喜悦心情，曲中 3 是用气息控制吹出。

（二）苗笛

苗笛是一种横吹簧管类乐器，它在苗语中被称为"顶模"，主要在从江县一些苗族村寨中流行。它是用芦竹（制作芦笙用的同种竹子）制作的。苗笛竹节细长，没有一定规格的形制，主要有小号笛和中号笛两种。在竹节顶

端横面切一个长度约为25毫米的小平口，安置一个铜质簧片，开四个孔。

苗笛中音色细腻且比较明亮、干净的是小号笛，音色较暗、柔美且略带鼻音的是中号笛。在当地，苗笛很盛行，它特别用于男女谈情说爱对歌的时候，几乎人人都会吹苗笛。不会吹的人，在当地想要找到意中人会非常困难。所以在最基本的吹奏苗笛乐曲的同时，苗笛更多地用在情歌的吹奏、伴奏中，不管男女都会吹。在独立演奏或者演唱伴奏的时候，一般由音高相同的两支苗笛一齐演奏，也可以由一支小号笛与一支中号笛相隔八度来吹奏乐曲。

苗笛曲，在歌唱伴奏的前奏处的节拍和节奏是没有硬性规定的，通常会比较自由，但在音符快速滚动之后，每处音群密集的地方，后面都会跟一个长音的停留，这样可划分为一个乐句。后面的旋律也可以由演奏者自行演奏，但是会有一个大的内容框架来限制。在两人齐奏的时候，观众几乎能听得出旋律是这当中的一个人主奏，而其中的另一位是跟吹，而且跟吹者总是非常聪明机智，每次都可以和主吹者配合得很密切，极具默契。但在两人各自自由发挥吹奏的时候，也会有稍稍跟错分岔的情况。

苗笛乐曲的结构不一定规整，特别自由，由一些不定数量的长句组成，曲末的标志为↑4 3 4 3这样一个短小急促的结尾。

在情歌伴奏的时候，一开始是整首曲子的乐器演奏的前奏，除此之外，还有歌唱者演唱虚词的、节奏自由的引子，之后才会进入主体部分，这部分才会演唱实词，节奏稳足，曲调方面会转型成朗诵型的旋律，和歌词语言及声调音律紧密结合在一起，歌声与笛声交织，浑然一体，合而为一。在结构上面，几乎都是单乐句做数次反复或者是依照歌词的长短来看稍做变化反复，最终停留在4长音上。笛声加上5短音后而结束，是非常具有特色的。下面的谱例《情歌》（谱例5-10）就是这样的结构。

在唱情歌的时候，一般情况下，女孩坐在中间唱歌，女孩的左右两边分别站着吹笛者。不是每个人的笛子音调都一样，不一样的人用不一样调高的笛子伴奏，乐器会因人而异。而在情歌对唱的情况下，男、女分开各站在一旁，女方吹笛给男方唱词伴奏。

苗笛音乐的音律与调式不是平常能见到的，而是比较特殊的，因此也给苗笛音乐乐曲增添了不少特殊的韵味。手指按顺序依次自然开放，其音列为3 ↑4 5 6 1̇。有的时候，因为气息的缓急，按音的虚实、偏正等吹奏方法的不同作用，不仅五音有变化（如《情歌》中的音列为3 ↑4 ↓5 7 1̇），还会出现3 ↑4 ↓5 6 7 1̇六音音列。但非常有意思的一点是，无论调式音列是哪一种，↑4 ↓5音不会像谱上标明的那么准确，一般是↑4略靠#4，↓5

介于5与♭5之间，并在演唱、演奏中用↓5下滑的发音方法，使↑4与↓5构成了一个小于小二度的微差音高关系，非常具有特色。像这样的调式可以被称为是一种不常见的、特殊的五声调式现象，这种调式的出现与当地的语言声调方言等是密切相关的。

谱例 5-10：

情　歌

从江县
吴正清　吴老田　演奏
佚　名　演唱
张中笑　采录
张中笑　记谱

1 = F
（苗笛筒音作 3 = a^1）
中板 ♩ = 95
（苗笛）

[乐谱内容]

说明：↑4 的实际音高介乎 4 与 #4 之间，但更靠近 #4，↓5 的实际音高介乎 5 与 ♭5 之间，但更靠近 ♭5，所以 ↓5 与 ↑4 既非同音，也不是小二度，约差 $\frac{1}{4}$ 音，且常用 ↓5↘ 这样的下滑音演唱，很有特色。

（三）嗒嘀珑

"嗒嘀珑"一词是直接从布依语音译而来，翻译成汉语是"木唢呐"的意思。嗒嘀珑用竹子制成，形状和单支姊妹箫比较相似，它和姊妹箫主要的区别是，嗒嘀珑在吹处多加了一个用葫芦瓜壳制作而成被称为"挡嘴片"的圆片。它的管身长度大约有 250 毫米，正面开有七个孔。背后在位于 6～7 孔中间的位置上开有一个孔，管的顶部留节封闭，管在靠近节的位置撇出一个长度约为 50 毫米的长形簧舌作为吹唷，一般平吹筒音为 5。

嗒嘀珑目前主要在长顺县一些布依族聚居区中流传，它有比较久远的历史，现在流传的曲调大多是从唢呐曲中移植过来的，可以用来伴歌，也可以参与合奏，主要特点是音色清亮。代表作品如《红喜调》（谱例 5-11）。

谱例 5-11：

红喜调（四）

长顺县
杨开洲　演奏
李德一　采录
继　昌　记谱

$1 = {}^\sharp C \quad \frac{2}{4}$

（嗒嘀珑筒音作 $5 = {}^\sharp g$）

中板　♩=90

$\frac{3}{4}$ 6 7 3 5 2 | 7 2 3 5 2 7 | $\frac{2}{4}$ 6 - | 5 6 2 3 | 7 7 6 7 |

3 5 6 7 | 2 - | $\frac{3}{4}$ 6 7 3 5 2 | 7 2 3 5 2 7 | $\frac{2}{4}$ 6 - (5 6) ‖
D.S.

结尾
1 1 6 1 | 5 6 5 | 1 1 2 1 | 2 3 3 2 5 | 3 3 2 | 1 2 3 |

2 1 2 3 1 | 2 - ‖

（四）葫芦箫

葫芦箫是贵州布依族艺人杨宗培精心研制的一种民间改良乐器。葫芦箫是在民间传统的单管姊妹箫上设置一个葫芦作为共鸣器，横吹，它的音色和"巴乌"相似。吹奏的乐曲一般是民间小曲，也有一些是杨宗培自己编创的曲子，音乐有着浓郁的布依族风采。葫芦箫作品以平塘县《安慰调》（谱例5-12）最具代表。

谱例5-12：

安 慰 调

平塘县
杨宗培 演奏
李继昌 采录
李继昌 记谱

$1 = {}^{\#}F$ $\frac{2}{4}$
（葫芦箫筒音作 $5 = {}^{\#}c^1$）
中板 ♩=96

2. 3 1 6 | 5 5 | $\frac{3}{4}$ 2 3 1 6 | $\frac{2}{4}$ 6 5 1 1 |

$\frac{3}{4}$ 5 3 | 2 1 3 3 | $\frac{2}{4}$ 5 - | 6 5 1 5 | 2 2. |

$\frac{3}{4}$ 2 3 2 3 2 1 | 6 1 5 6 5 | 2 6 1 - | $\frac{2}{4}$ 2 1 6 1 |

6 5 6 1 | 5 5 ‖ 5 6 5 | 1 2 3 3 | 5 3 5 | 2 2 3 | 1 1 3 |

2 2 3 | 1 1 3 | 2 3 1 3 | 2 2 1 | 2 2 1 | 2 1 2 |

1 2 1 2 | 2 0 ‖

（五）闷笛

闷笛是一种六孔无膜用来横吹的竹管乐器，它和布依族笔管有相似的发音。这也是通过杨宗培精心改良而发明的一种吹管乐器，因为没有设置膜孔，声音比较沉闷因此得名闷笛。它们所演奏的曲调一般是从山歌、小调改编而来的器乐小曲，如《上米酒》（谱例5-13）等。

谱例5-13：

上 米 酒

平塘县
杨宗培 演奏
李继昌 采录
李继昌 记谱

$1 = F \quad \dfrac{2}{4}$

（闷笛筒音作 $5 = c^2$）

小快板 ♩=105

七、仡佬族泡木筒

泡木筒在仡佬语中被称为"玛呜哇"，目前主要流行在镇宁县一些仡佬族村寨中。它是一种竖吹单簧管乐器，用掏空内瓤的泡木筒制作成管，长度大约为560毫米，直径大约为15毫米。开有两个孔，两个孔相隔大约60毫米。顶部插入一个发音簧哨，簧哨是由一节剖开竹皮的水竹制作而成，音色清亮。它演奏的乐曲节奏单一、自由。每到节日或喜庆的日子，人们吹奏泡木筒相互娱乐。青年人吹奏泡木筒用来表达对心上人的爱意，中老年吹奏泡木筒是为了消除心中的烦恼。具有代表性的泡木筒曲目有《祭山》《姊妹歌》（谱例5-14）、《出门调》等。

谱例 5-14：镇宁县《姊妹歌》

姊 妹 歌

镇宁县
高兴文　演奏
张人卓　采录
张人卓　记谱

1 = E
（泡木筒筒音作 5 = b^1）
中板 ♩ = 90

[乐谱]

曲意：
吃新节，姊妹出门去吃新。
七月吃龙日，八月吃蛇日。

第三节　贵州唢呐类器乐

唢呐类器乐，涵盖了苗族唢呐，布依族唢呐以及勒尤、勒浪，侗族唢呐，仡佬族唢呐、哈姆表，还有彝族莫轰，等等，这些都是双簧哨气鸣乐器，在整个贵州省流传甚广。但是每个乐器的所在地各不相同，受当地演奏的习俗、组合形式，甚至是乐器本身的形状、社会功能等影响，每个乐器都各有千秋。

一、苗族唢呐

苗族唢呐由四个结构所组成。锥形木质管身，设置有七个发音孔或八个发音孔（前七后一）。铜质的喇叭又称"敞敞"，用于套接管身下端。铜质或者竹质的芯子又称"嘴子"，一般是管形，常在外面套上两个球形的圆泡和一个圆形的气牌。用麦秆或芦苇制作的哨子，插在芯子的顶端。民间通常有头排、二排、三排三种规格。头排音色低沉浑厚；二排音色雄

健、刚劲；三排音色清脆、明亮。

　　两支相同大小的唢呐齐奏是苗族唢呐的普遍演奏形式，其中又可以细分成有相同筒音的音高和两者呈4度关系的音高。两个演奏者一个称为上手，一个称为下手；或者一个称为正手，一个称为副手。乐曲演奏到中音区时，二人齐奏；演奏到高音区时，上手要奏高音，下手则要奏低8度音，两者呈8度关系。常见的演奏技巧有打音、吐音、叠音、滑青、颤音等。

　　演奏的时候，一般用一鼓一镲随着节奏来敲击。在贵阳当地，也有四样乐器，会跟随着节奏巧妙配合敲打，这四种乐器为鼓、吊锣、小镲（或大镲）、包包锣。苗族唢呐广泛应用于日常生活中，如婚丧嫁娶、节日庆典、建房祝寿等场合，在黔西北的纳雍、织金、黔西各县，丧事和喜事场合演奏的曲调是不通用的；而在贵阳地区，除了按礼仪程序吹奏的一些曲子之外，存在着大量的贺调，不管是丧事还是喜事都可以不用区分开。苗族唢呐的乐曲构成，即兴性成分比较多，所以乐曲的结构就常常显得不太规整。苗族唢呐的旋律很多是选用主导乐句或主导乐段来回穿插，演奏手法有重复、变化重复、模进、转调等。比较长的乐曲大多在织金、纳雍和毕节一带流行，而且其器乐化的程度、演奏技巧等要求都比较高。代表作品如毕节的《下山虎》（谱例5-15）等。

谱例5-15：

下　山　虎

毕节县
杨正贵　演奏
胡家勋　石应宽　熊绍藩　采录
胡家勋　石应宽　熊绍藩　记谱

$1 = {}^\sharp F$　$\frac{2}{4}$

（唢呐筒音作$1 = {}^\sharp f$）

小快板 ♩=120

说明：用于喜事。

二、布依族唢呐

布依族唢呐的形制和苗族唢呐的形制基本上相同，唯独布依族唢呐的哨子用的是虫哨（用一种生长在黄果树、槐树或橄榄树上名叫"比仑"的虫茧制作）。布依族唢呐的组合形式，除了两支唢呐和一支鼓一支镲的组合外，黔西南还有一种两支唢呐、两支大号（大号，形状和唢呐相似，材质一般为铜，由伸缩管、嘴节、喇叭三个结构组合而成，全长约为1 550毫米。管身没有制作发音孔，由唇振激发管内的气柱发音，只能够吹奏筒音和5度泛音，主要是作为唢呐乐队中的一种低音乐器）、一支鼓一支镲的六人组合。

黔南布依族的唢呐队非常具有地方特色，其所用乐器常由一对大号、一支鼓、一支镲、一对小唢呐、一对中唢呐组成，乐手们围坐在八仙桌四旁。就像唢呐手们所说的，唢呐总共有八个音孔，每个发音孔都争着比试音量的高低，就像各显神通的八位神仙一样，因此当地人把唢呐叫作"八仙"，于是布依族人称唢呐乐手为"八仙师父"。在婚嫁丧葬等民俗活动中，八仙师父们用唢呐曲相伴相随。他们用唢呐曲在门口迎接客人；宴席开始时又用唢呐曲请客人入席饮宴；宴席结束后，还用唢呐曲向主人家道谢。各种民俗礼仪程序都有相对应的唢呐曲。

结婚接亲时，男家必带上一队"八仙师父"去接亲，沿途乐队吹吹打打，热热闹闹。第二天天一亮，他们在姑娘家吹奏《天亮调》，催促新娘起床梳妆打扮；发亲时，吹奏《发亲调》；新人上路后，会吹奏《亲家不要哭》用来劝慰，并请新娘的父母回转。前来祝贺的亲朋好友一般也会带一队"八仙师父"来。进了主家寨子，先吹奏曲子赞美寨子的风水；到了街上，再吹奏曲子颂扬房屋街道建设规整；等等。

凡是形成一整套随礼仪程序变化的吹奏曲子都称为"套曲"，各曲子不能够混用；以问候、迎送、祝贺、赞美为内容的曲子，称为"杂调"。不管是套曲也好，杂调也罢，它们的共同点是曲调中隐含着传统固有的或艺人们随性填上的曲词。当人们听到这些曲调，就能够明白其中所隐含的词义。如下面这首唢呐曲《客来客请坐》（谱例5-16）。

谱例 5-16：望谟县《客来客请坐》

客来客请坐

望谟县
继昌 采录
继昌 记谱

（曲谱略）

译意：
亲戚们，伙计们，
酒已经备齐，茶已经摆好，
快入席，快入席，
客来客请坐，快来吃酒啰。

这些唢呐曲当中的歌词既有布依语的，也有汉语的，还有布依语和汉语两种语言混合的。布依族人民称这些填上词的唢呐曲为"唢呐调"，也叫"吹歌"。它既和一般的布依族民歌不同，也和一般的吹奏曲不同。

黔西南地区的布依族唢呐调，可以分为花牌、文牌两种。主要流行在安龙、兴义两县的花牌曲调，其节奏热烈而欢快，比如《梳妆调》《拜堂调》（谱例 5-17）等。主要流行在贞丰县一带的文牌曲调，其曲调文静、典雅，代表作有《小开门》《喜倒调》等。

谱例5-17：罗甸县《拜堂调》

拜 堂 调

1 = C 2/4

（唢呐筒音作 5 = g¹）

中板 ♩ = 96

罗甸县
黄元昌 演奏
李继昌 采录
李继昌 记谱

```
3 2/ꞌ 3 | 2 - | 3 1 | 2 - ‖: 3 2 1 6 5 | 5 6 6 2 | 1 1 |
                                   (1 6 | 5 )
6 6 1 | 5 6 6 2 | 1 6 5 | #4 5 6 | #4 5 | 6 1 | 5 6 |
5 6 #4 | 2 #4 6 | 5 - |1. 6 6 1 | 5 6 | 5 5 | 6 6 1 | 5 6 |
5 #4 | 2 2 | 4 - | 2 2 | 4 1 | 2 - :‖ 2. #4 5 0 ‖
```

三、布依族勒尤

勒尤，是从布依族语言中音译而来的，"勒"字在布依族语里作名词讲，是汉语里"唢呐"（布依族人直接用汉语称呼"勒尤"为小唢呐）的意思；"尤"字在布依族语里作动词讲，在汉语里是"追"或"选择"的意思；"尤"也有"情人"的意思，所以"勒尤"可以翻译为"挑选情人的小唢呐"。它主要流行在望谟县、册亨县、贞丰县等布依族居住地区。它由共鸣筒、明子、哨子（竹质）、锥形竹身（一般用花椒木、桐木或橄榄木制做而成）四个结构组成。全长大约300毫米。管身开五个发音孔或六个发音孔，音域是一个八度。

勒尤（单位：mm）

勒尤，它的哨子是最有特色的，与布依族唢呐一样，勒尤的哨子也是

用一种生长在黄果树、槐树或橄榄树上名叫"比仑"的虫茧制作而成的。制作时用剪刀剪去虫茧两头，取出里面的生蛹，然后放在桐油里浸泡一段时间，等到生蛹收缩后，取出晾干制成虫哨。它发出的声音柔和，也非常耐用，吹奏的时候循环换气，乐器发出的音色清亮甜美。勒尤常被青年男女用来表达爱意，可以将它看作是一件爱情乐器，通常由男青年在路途中、在田野间、在山林里吹奏，或者表达对情人的思念之情，或者用来呼唤情人，因此常被冠以"喊妹调"之名。勒尤也可作为定情的信物。

目前发现的"勒尤调"大体上可分两类：一种是用勒尤吹奏的乐曲；第二种是人声演唱的勒尤调。但它实际是在勒尤乐曲的基础之上填上歌词演唱的"勒尤歌"。有些时候还会用"勒、哩、哦"等词模仿乐器发出的声音，别具特色。在乐器吹奏的乐曲中，包含有男女双方能够心领神会和相互沟通的固有含义，如贞丰县《说给你听》（谱例5-18）等便是其代表作品。

谱例5-18：

说 给 你 听

贞丰县
杨明开　演奏
一　丁　采录
一　丁　记谱

1 = G
（勒尤简音作 6 = e¹）
♩ = 95 自由地

四、布依族勒浪

勒浪，是一种和勒尤同族的乐器，目前主要流行在册亨县的一些布依族村寨中，它的型制和勒尤非常相似，但是没有共鸣筒。管身长度大约为20厘米，开有五个发音孔。它的音色比较清脆，也比较甜美。主要用于男女青年的日常爱情生活中，一般吹奏的曲子是当地的"浪哨歌"（情歌），将两支形制一模一样的勒浪并排捆在一起的组合，称为"双勒浪"。代表

作品有册亨县的《短音》(谱例5-19)等。

谱例5-19：册亨县《短音》

短　　音

册亨县
杨明才　演奏
张中笑　采录
张中笑　记谱

$1 = G$

(勒浪筒音作 $6 = e^1$)

$\quad \lrcorner = 86$

[五线谱/简谱记谱示例]

五、侗族唢呐

侗族唢呐，它的形制与一些常见的唢呐相同，主要在民俗活动中出现。它是一种在从江县独洞乡流行的民间唢呐，组合非常有特色，该组合包括两支唢呐、两支竹笛、一支包包锣、一支小扁鼓、一支大号、一副小镲。它的音乐不仅有支声型织体，而且有对比复调的乐曲，比如像《下塘》(谱例5-20)这样的曲子，会有多调性色彩，显得比较独特，让人耳目一新。

谱例5-20：从江县《下塘》

下 塘

1 = A（唢呐Ⅰ、Ⅱ筒音作 5 = e）
1 = D（竹笛筒音作 5 = a¹）
1 = A（大号筒音作 6 = #F）

从江县

六、彝族莫轰

彝族莫轰，也称为"马哈""姆鼻"，黔西南少数地区的人们称之为"败来""宰乃"，称呼有所不同是因为每个地方的方言不相同。在整个贵州省的彝族地区广泛流行。其主要组成部件有巅子（竹质）、喇叭和管身。其中，巅子分为头巅和二巅。头巅插于二巅上端，二巅插于管身上端，其下插部分比较长，但可以收缩，用以微调筒音的音高。喇叭和管身都是木头制成。

莫轰（单位：mm）

莫轰，有三种形制，分别是头排（大）、二排（中）、三排（小）。头排的管身大约长 480 毫米，下端管径 25 毫米，上端曾口 7 毫米，喇叭口径 125 毫米，巅子长 60 毫米，圆盘气脾直径 30 毫米，哨子的长度约为 15 毫米，乐器总长约 750 毫米。

两支同等大小的唢呐齐奏是民间最常见的莫轰演奏形式，其中筒音相同的称为"对子"；筒音一支为 5，一支为 1 的则称为"大扣小"。两个演奏者一个称为上手，一个称为下手。演奏筒音为 5 1 关系的莫轰时，通常上手吹筒音作 1 的莫轰。演奏到乐曲的中音区时，二人齐奏；到高音区时，上手奏高音，下手奏低 8 度音，二者呈 8 度的关系。当上手演奏得比较兴奋的时候，可再往上翻 8 度演奏。

在平常演奏活动中，一般用一个鼓和一个小锣相互紧密地配合敲打出美妙的节奏。贵州省毕节市大屯乡大河口村独树一帜，他们乐队的四个乐手用大锣、鼓、钹、小锣四种乐器合

奏曲牌,并和莫轰进行对奏、套奏,使气氛彰显得格外热烈。彝族莫轰,现存有多个流派,流传下来的乐曲十分丰富。通过对威宁县的考察可以发现,流传在该地的彝族莫轰有十几个风格各异的音乐流派,当地不少优秀的乐手掌握的曲子,不用重复就可以接连吹上好几天。当地民间有一种精彩的玩法是,乐手每次吹完一首曲子便在米筛的一个孔上插入一支竹签,有些优秀的乐手能够吹奏的曲子居然可以达到数筛子之多,再加上家支、地域流派各不相同而导致的千差万别,可想而知彝族莫轰乐曲的数量是多么庞大。主要作品有《营上谱》(谱例5-21)等。

谱例5-21:

营 上 谱

1 = C 2/4

(莫轰Ⅰ、Ⅱ筒音作1 = c)

中板 ♩= 88

赫章县
王兴国　王兴朝　演奏
胡家勋　采录
胡家勋　记谱

[乐谱]

说明:①王兴国、王兴朝分别演奏莫轰Ⅰ、Ⅱ。
②用于丧事。

七、仡佬族唢呐

仡佬族唢呐的形制与常见的唢呐并没有什么区别,它广泛流行于遵义、关岭、水城和六枝特区的仡佬族聚居区。一般较多用于丧葬的仪式

中，其常见的《阴谱》传说是人们听到岩洞中的优美声音以后受到启发而创作的，因此受到人们的喜爱。仡佬族唢呐曲，多为几个乐句多次重复的单乐段结构，旋律多在五度的起落中前进。代表作品有水城县的《阴谱子》（谱例5-22）等。

谱例5-22：水城县《阴谱子》

阴 谱 子

（乐谱）

说明：用于丧事。

八、汉族唢呐

汉族唢呐，虽然在整个贵州省汉族地区广泛流行，但各地流行程度情况不相同，一般在农村地区较城市更为流行。唢呐有一整套曲牌，对演奏技巧的要求比较高。贵州凤冈县的唢呐队，在贵州民间吹奏乐中有着较高的名气，在贵州全省民间文艺会演中获得非常多的奖项，他们演奏的音乐风格和

四川唢呐的演奏风格十分相近。如遵义流行的《喊喊调》（谱例5-23）便是其代表。

谱例5-23：遵义县《喊喊调》

喊 喊 调

$1 = {}^\flat E$
（唢呐Ⅰ、Ⅱ筒音作 $5 = {}^\flat b$）

中板 ♩=84

遵义县

[简谱乐谱]

九、土家族唢呐

土家族唢呐是土家族人民生活中的一部分，土家族不管是"红喜事"还是"白喜事"，都离不开吹奏唢呐。土家族的唢呐和苗族、布依族、侗族、仡佬族甚至汉族的唢呐相比，有独特的土家族风味。土家族唢呐有许多曲牌，大体上可分为有标题和无标题两种。有标题一类的曲牌，一般会在特定的场合中使用，比如在丧葬仪式中有《离娘调》《孟姜女》等，比较喜庆热闹的气氛如婚嫁时会有《小郎哥》《春风调》等，为老人庆祝寿辰时用的《寿诞调》《十寿》等；无标题类曲牌一般会带有情绪性的表露，例如《冷板》《正宫调》等。

第四节 贵州其他吹奏类器乐

贵州民间吹奏乐还有苗族口琴,苗族口弦,布依族口弦,布依族、彝族、侗族木叶。

一、苗族口琴

苗族口琴,是一种较新的民间乐器,它是在1949年后才出现的,在贵阳、毕节地区和六盘水、安顺各市的苗族聚居区大量吹奏。它是根据最普通的口琴运用点蜡、焊簧、锉簧等一系列方法改制而来,成为一项非常符合当地习俗并深受当地人喜爱的民间乐器。但因为苗族有许多支系,风俗习惯和各种音乐风格也各不相同,导致苗族口琴的制作方法也是各种各样。以黔西县原化屋乡及织金县原箐脚乡一带(也称歪梳苗)为例,根据专门的改制匠杨国发介绍,就有大钩小、三滴水和改反音等类型。

(1) 大钩小,就是把原口琴低音部的音改为八度双音,并把低音部的6改为5,中音部的6也改成5。

"O"表示吹,"V"表示吸。

(2) 三滴水,即将低音部的3改为4,6改为5,7改为1;中音部的3改为4,6改为5,7改为↑1;高音部的3改为4,6改为5。具体如下:

① 中国民族民间器乐曲集成全国编辑委员会,《中国民族民间器乐曲集成·贵州卷》编辑委员会. 中国民族民间器乐曲集成·贵州卷 [M]. 北京:中国 ISBN 中心,2006:1485.

（3）改反音，即将中音部的7改成ᵇ7音。具体如下：

经过改制过的口琴音量比口弦的音域宽，声音大，表现力也较丰富。所以群众很喜爱这件乐器，流传很广。在有的地方，有时芦笙也被这件乐器所替代。经过改制过的口琴曲，既有叙事性的，也有宽广舒展、富有歌唱性的，但曲子对器乐化的要求很高。它的音调较多地与口弦曲及当地的情歌紧密相关。代表作品如水城县的《情歌》（谱例5-24）等。

谱例5-24：水城县《情歌（二）》

情 歌（二）

水城县
杨正学　演奏
张人卓　采录
张人卓　记谱

$1 = F$

$\underline{6\ 2}\ \underline{5\ 6}\ \underline{2\ 2}\ \underline{1\ 6}\ \underline{5\ 3}\ \underline{2\ 6}\ \underline{5\ \overset{\frown}{\dot{1}}}\ \dot{2}\cdot\underline{6}\ \underline{5\ 2}\ \underline{2\ 4}\ \underline{5\ 1\ 6}$

$\underline{5\ 6\ \dot{1}}\ \underline{2\ 6}\ \underline{5\cdot 3}\ \underline{\overset{3}{\frown}}\ \underline{2\ 5\ 6}\ \underline{\overset{3}{\frown}}\ \underline{2\ 1\ 6\ 6}\ \underline{2\ 5}\ \underline{6\ 2}\ 5\ -\ \underline{6\ 2}\ 5\ \|$

二、苗族、布依族口弦

口弦在苗语当中有"卡水""振礅""加"等称呼，口弦琴主要流行在贵州全省各地的苗族聚居区和一部分布依族生活区。它一般是用铜片制成（早些时候也会用竹片制成），全长大约90毫米。它由琴体、琴柄两个部分组成（也有一些柄与体是无法分开的），琴体长约65毫米，琴柄长约25毫米，尾端留有一个小圆孔系线。琴体一般像剑的形状，头部为尖三角形，最宽处达到12毫米，到尾部逐渐变窄，大约6毫米；有的就像是一片竹叶，从最宽处的正中到尾部，凿一个像鸡舌形状的簧片，长度大约为40毫米，簧片的根部宽大约3～4毫米。很多口弦制作工艺非常精致，有些琴体上还会镌刻各种各样的图案，用精美的雕花竹简装上，并系上五色坠子。在演奏口弦时，用左手拇指和食指持握住琴柄，将簧片放在两唇之间，右手拇指则拨动琴头使舌簧振动发音，通过口腔、唇舌使气流发生变化控制簧舌的振动，从而达到发出高低音的效果。口弦的音量较小，音色比较柔和、甜美并且十分细腻，弹奏起来有一种窃窃私语的感觉。

口弦是一种专门用于爱情场合的乐器，而且通常是女性演奏。在月光皎洁、夜阑人静的夜晚，青年男女在野外约会，或两人肩并肩地漫步，或仰躺在草地上，或相倚席地而坐，男子吹箫，女子弹口弦，相互诉说衷肠和柔情蜜意，这样的场景格外迷人。代表作品如盘县的《情歌调》（谱例5-25）等。

谱例5-25：盘县《情调歌》

情 歌 调

盘县
王连兴 演奏
张人卓 采录
张人卓 记谱

$1=C\ \dfrac{2}{4}$

中板 ♩=95

$\dot{2}\ -\ |\ \dfrac{3}{4}\ \dot{2}\ \dot{2}\ \underline{\dot{2}\ \dot{1}}\ |\ \underline{\dot{1}\ \dot{2}}\ \dot{2}\ -\ |\ \dfrac{2}{4}\ \dot{2}\ \underline{\dot{2}\ \dot{2}}\ |\ \underline{\dot{2}\ \dot{1}}\ \underline{\dot{1}\ \dot{2}}\ |$

$\underline{\dot{2}\ \dot{1}}\ \dot{1}\ \dot{1}\ |\ \dfrac{3}{4}\ \underline{\dot{1}\ \dot{2}}\ \underline{\dot{2}\ \dot{1}}\ \underline{\dot{1}\ \dot{1}}\ |\ \underline{\dot{1}\ \dot{2}}\cdot\ \underline{\dot{2}\ \dot{1}}\ \underline{\dot{1}\ \dot{1}}\ |\ \dfrac{2}{4}\ \underline{\dot{2}\ \dot{1}}\cdot\ \dot{1}\ |$

$\frac{3}{4}$ 1̇ 2̇ 2̇ - | $\frac{2}{4}$ 2̇ 2̇ 2̇ 1̇ | 1̇ 2̇ 1̇ 2̇ | 2̇ 1̇ 2̇ 0 | 1̇ 1̇ 1̇ 2̇ |

$\frac{3}{4}$ 1̇ 1̇ 0 | $\frac{4}{4}$ 1̇ 1̇ 1̇ - | $\frac{3}{4}$ 1̇ 2̇ 1̇ | $\frac{2}{4}$ 1̇ 2̇ . ‖

三、布依族、彝族、侗族木叶

木叶，是用木叶做发音体的一种民间吹奏乐器，它在贵州省各民族地区被广泛使用。取一张新鲜并且摸起来光滑平整没有什么大褶皱，厚薄软硬程度都比较合适的叶子，用中指和食指控制树叶两端，再将树叶紧贴下唇上沿，双唇微微闭合，运用舌头灵活动弹，配合气流振动使叶片发音。音高要靠食指与中指对叶片松紧程度的把握、吹奏的集中与分散、气流的轻重缓急等全方面控制。木叶音色柔和并且细腻，接近人声。

在民间吹奏木叶有着久远的历史，早在唐代就有"衔叶而啸，其声清震"的生动记载。木叶可以是单人吹奏，也可以是多人齐奏。现在已经发展到有其他乐器参与合奏的形式。木叶乐曲一般是山歌或小曲，其中有一首山歌歌词为："高山木叶堆摞堆，哥妹采来细细吹；小小木叶通情意，吹响木叶不请媒。"从中可以看出木叶也有传情表意的作用。如盘县的《情歌》（谱例5-26）等。

谱例5-26：盘县《情歌（一）》

情 歌 （一）

盘县
罗文辉 演奏
张人卓 采录
张人卓 记谱

1 = G

$\underline{6}\ \underline{5}\ \underline{5}\underline{6}\ \underline{1}\ \underline{6}\underline{1}\ \underline{6}\ \underline{5}\ 0\ \Big|\ \underline{6}\underline{1}\ \underline{5}\underline{1}\ \underline{6}\underline{1}\underline{5}\ \underline{1}\underline{6}\underline{5}\ -\ \Big|\ \underline{1}\underline{5}\ \underline{6}\underline{1}\ 6\ -\ 5\ -\ \Big\|$

第五节 贵州弹拨类器乐

贵州民间的弹弦（弹拨）类乐器及其乐曲，以侗族的贝巴、果吉，彝族和布依族的月琴等最具代表性。

一、侗族贝巴

贝巴，是侗族同胞使用的弹拨类乐器，汉族常称其为"侗族琵琶"。目前在贵州的黎平、从江、榕江等县比较流行。主要作用是为歌唱伴奏，也可以独奏或合奏。

贝巴由琴箱、琴杆、琴头三个部分所组成。音箱用一整块杉木或杂木挖空制作而成，长短、宽窄没有明确的规定，用桐木薄板盖面，板面留有圆形的发音孔，面板和背板之间设有音柱。琴箱形状有很多种，常见的有椭圆形、长方形、桃形、八角形、梯形等。琴杆长度大约为音箱长度的两倍。通常是五品，为半圆条形。在琴头中间凿有弦槽，另外左右两边都设置了三到四个弦轴，张三根或四根金属弦，也可以用普通丝弦。有的琴箱为弯曲形，琴头和琴箱等处还刻有精美的花纹图案用作装饰。琴箱的中心偏下位置设有木头制作的琴码。拨子一般为木质或角质。贝巴有大、中、小三种规格。

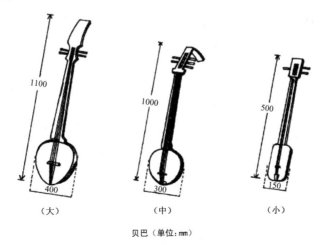

贝巴（单位：mm）

（一）大贝巴

大贝巴琴箱的直径大约是400毫米，形状呈椭圆形；琴杆的长度大约为1 000～1 200毫米；张三根或四根牛筋弦，定弦为5 6 3或5 6 6 3。音色听起来比较饱满、厚重、偏低沉，老歌师一般用它来自弹自唱。黎平县的岩洞、四寨、坑洞，从江县的小黄、高增等乡、村用大贝巴伴奏男声大歌，气氛庄重肃穆，气势宏厚。大贝巴会放置在歌队里的一些歌头家中，也会放置在鼓楼里。这样说来，大贝巴属于公用乐器。

（二）中贝巴

中贝巴分为两种：一种是弯头贝巴，它与大贝巴相比体型较小，但形制构造等都与大贝巴一样。弯头贝巴之所以被称作弯头贝巴，是因为它的琴头弯曲了90度。琴箱直径大约为300毫米，呈圆形；琴杆的长度大约为900～1 000毫米。张四根或五根钢丝弦，定弦是5 6 6 3或者是5 6 6 3 3。流行在黎平县的尚重、茅贡和榕江县的寨蒿等地方。弯头贝巴有两种音区，分别是中音和低音，中音贝巴适合于女声弹唱用，低音贝巴则适合于男声弹唱用。所以在流行弯头贝巴的地方，不管男女都擅长自弹自唱。贝巴演奏的乐曲悦耳优美委婉。一种是中贝巴，琴杆的长度为800～1 000毫米，琴箱的直径约为300毫米。张四根弦，定弦为5 6 6 3，里面的第三根弦用小铁钉钉成固定音品。榕江县的车江一带，中贝巴久负盛名，流行的地区比较广阔。经常与果给一起为情歌伴奏。中贝巴的音色比较柔和、圆润，适合伴奏叙事歌和情歌。

（三）小贝巴

小贝巴的外观与汉族的三弦比较像。琴箱比较小，琴杆也很短，为400～600毫米，张三根金属弦，定弦为5 6 3，常用的和音有5 5、6 1、6 3等。弹奏技法有拨、打等。音色相对明亮、清脆。流行于黎平县的水口、龙额、岩洞、中潮，从江县的贯洞、下江，以及榕江县的忠诚等地区。小贝巴适合用来伴奏情歌。琴声与歌声常常会形成多声关系。小贝巴也可以独奏，还可以与果给一起合奏。

贝巴的乐曲保存得较好，非常丰富多样。总体来说，都是从所伴奏的情歌里面脱颖而出的。因为乐器的规格和流行地区不一样，所以风格也各不相同。不要说两个县之间的差别会很大，就是在同一个县里，因为地域的不同，贝巴乐曲的风格、曲调也各有所异。就如小贝巴独奏曲《铜关行歌坐夜曲》（谱例5-27）和大贝巴独奏曲《快乐的单身汉》相比，小贝巴的乐曲听起来颇柔美，大贝巴的乐曲则有刚健之感。再如黎平县的《贝巴果给合奏曲》和《侗家乐》，前者的旋律朴实无华，清新自然，节奏也非

常鲜明，而后者则轻快活泼，曲调较华丽大气。

谱例 5-27：

铜关行歌坐夜曲

1 = G 2/4

（贝巴定弦 5 6 6 3 = d e e b）

中板 ♩ = 98

黎平县
吴学才　演奏
王承祖　采录
王承祖　记谱

```
⎡ 2 3 3 1  6 2 3 | 1 1 0  6 1 6 | 5 6 1  1· 1 | 3 3 1  6 5 |
⎣ 6   6   6 6    | 6 0   6 6    | 5 6 6  6    | 6 6    6 0 |

⎡ 3· 1 2 3 1 | 1· 1 3   | 3/8 3 1 3 3 | 2/4 1· 1 3 ‖
⎣ 6   6 6    | 6 6  6 0 | 3/8 6   6 6 | 2/4 6    6 ‖
```

二、彝族、布依族月琴

月琴分为彝族月琴和布依族月琴。彝族月琴流行在毕节地区、六盘水市的彝族居住区，布依族月琴则流行在惠水、长顺、关岭等县的布依族居住区。与布依族月琴相比，彝族月琴历史较悠久些，曾有"口吹莫轰手弹弦琴，好比鸟雀进金林"的记载。这个记载出自古彝文文献《西南彝志·论歌舞的起源》。月琴的基本形状为长颈圆腹。音箱有好几种形状，有圆形、六角形、八角形，还有梨形。琴面多设十品，张两弦或者是四弦（紧挨着的两弦是同音的）。定弦一般是五度，如5 2或6 3。四度的定弦如5 1，但是定弦四度的比较少。近年来有设18至24品、张三弦的，定弦1 5 2，使得月琴的表现力明显丰富起来。月琴的制作工艺是比较讲究的，较精致，会在琴头雕一些装饰，比如如意福寿、含珠龙凤等，板面镂空，也更加美观，在里面稍加装饰，嵌上各种民族图案或镶上小镜，闪闪发亮，是一件很独特而精致的工艺品。演奏者的姿势可坐也可站立。以前通常用丝弦或者是马尾弦，用手指弹拨发出音响；现在一般都改用金属弦，而且不用徒手，用的是拨子进行弹奏。常用的演奏形式分独奏和齐奏两种，演奏的技巧也是多样，有双音、扫弦、滑音等。

月琴在彝族和布依族人民生活中常常是美好的象征，一般出现在有喜事或者闲暇的时光里，助大家消遣娱乐。月琴的乐曲很丰富，尤以威宁一带的《牧歌》（谱例5-28）最具代表性。

谱例 5-28：威宁县《牧歌》

牧 歌

威宁县
李永才 演奏
胡家勋 采录
胡家勋 记谱

第六节　贵州拉弦类器乐

贵州地区拉弦类乐器（也叫作擦弦乐器）有侗族的果给、彝族的二胡、苗族的古瓢琴、汉族的四弦胡、黔中地区汉族和苗族都通用的胡琴。

一、侗族果给

果给，侗族民间流行的一种擦弦乐器。因为琴体比较像牛腿，所以又称"牛腿琴"。主要流行在从江、榕江、黎平等县的侗族聚集区。果给的主要用途是为情歌和叙事歌伴奏，也可以单独演奏或合奏。

演奏的时候，演奏者左手拿着琴颈，琴的面板朝上，琴身底放置在左胸的位置，有时也可以放置在两膝的中间。一般是奏双音，五度、八度和音较多。

果给（单位：mm）

果给定弦为５２，音域为九度（5—6），音色比较清脆、轻柔，所以音量也比较轻。很适合给情歌伴奏，通常用在男女青年"行歌坐月"的活动中。情歌是果给主要的歌曲素材，所以果给独奏曲目很多都是情歌曲调。比如说《行歌坐夜》，是黎平县的一首乐曲，就是从所伴奏的情歌小曲（谱例如下）中脱颖而出的独奏曲。乐曲大多为羽调式，和音一般是五度、八度平行进行。它还可以和贝巴一起伴唱情歌。

谱例 5-29：榕江县《小曲》

小　曲

榕江县
林老原　演奏
杨正玉　禹荣喜　采录
王承祖　记谱

1 = C 2/4
（果给定弦 ５２ = gd¹）
中板 ♩ = 96

５ ６ １ ２ １ ｜ ６ １ ６ ５ ｜ ６ ５ ３ ３ ｜ ３ ２ ５ · ３ ｜ ２ ３ ５ ３ ３ ｜

二、苗族古瓢琴

古瓢琴是一种古朴的擦弦乐器，目前主要流行在三都县都江镇、丹寨县排调镇的苗族居住地。古瓢琴的琴体（共鸣箱）呈瓢形，因为它整体形似一个"古"字，所以被称为古瓢琴。丹寨苗族则称它为"果哈"，三都苗族称它为"恩恩"。古瓢琴用杉木或桐木挖凿成共鸣箱的琴身，长500～600毫米，再用宽大约为250毫米的薄板盖面，张两根牛筋或棕丝制成琴弦。琴颈比较细，也比较短，而且无品，用上等紫檀木片作码。在琴码左右各开一个发音孔，在左边的孔上插入一小木棍作为音柱。弓是由较细而且较弯的竹子做成，弓在弦的外面。

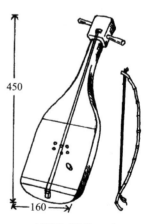

古瓢琴（单位：mm）

古瓢琴五度音定弦，双弦并拉，不用换把，曲调形成自然的五度平行。音色共鸣较好且活泼动听。琴曲主要是伴舞所用的舞曲，通常是一个主音型的无数次反复曲调，音色古朴自然，节奏感强，节奏变化万千。每年秋收、春节以及苗年都是古瓢琴充当主角的重要节日。古瓢琴的演奏和舞蹈紧密相连，拉奏者是舞蹈的领舞者，队形一般以圆圈为主，少则4～8人，多则20多人，场面热闹。

三、彝族二胡

彝族二胡流行在毕节县阴底乡一带。它和一般二胡有些类似，演奏时以大小两把琴为一组，分别称为公琴和母琴。公琴和母琴的琴杆制作的材料会所有不同，公琴用化槁木制成，而母琴则用竹制成，但两者长度是一样的。

彝族二胡定弦，公琴内弦1，外弦为5，母琴的定弦比较特殊，正好与公琴相反——公琴是外线高而内弦低，而母琴是内弦高外弦低，内弦为5，外弦为1。正是因为定弦音高不同，所以要求做弦线的马尾数量也会有所不等，一般而言，如果是高音的话，马尾数量就会少一些；相反，低音的话，马尾数量就会多一些。在音色上，也必然会有差别。高音的话就会显得尖细，低音的话就会比较柔和。演奏的时候，公琴和母琴出场经常是配合着一起演奏，击节伴奏会用小镲与小鼓。单独的彝族二胡在丧事和喜事场合用得比较多，如果与唢呐齐奏的话，一般会用于丧事。代表乐曲主要有《二环腔》（谱例5-30）《对子》《平谱子》等。

谱例5-30：水城县《二环腔》

二 环 腔

水城县
洪英中　洪英才　演奏
张人卓　采录
张人卓　记谱

$1=E\ \dfrac{2}{4}$

（二胡定弦 $26 = fc^1$）

中板 ♩ = 98

四、汉族、苗族筒筒

汉族、苗族筒筒在贵阳市花溪区和乌当区一带的汉族和苗族地区相当流行。筒筒的形制很像二胡、四胡，与四胡相似的筒筒俗称"大筒"，与二胡相似的筒筒俗称"小筒"，"筒筒"的名称就是这么来的。

琴筒的材料是用竹制成的，但发展到近代，有些也是用塑料制成的。大筒的琴筒长度为230毫米，直径为120毫米；小筒的琴筒长度是180毫米，直径为70毫米。在一端蒙上蛇皮，两端都用桦树皮扎紧绑牢。琴杆的制作一般会选用金竹或者是红木。大筒的琴杆长1 000毫米，直径为35毫米，上面会开四个弦纽大小的孔，每两个孔之间的距离为50毫米；小筒的琴杆长650毫米，直径为25毫米，上面开两个弦纽大小的孔，每两根弦之间的距离有100毫米。弦纽用檬子木制成。琴弦一般为丝弦或金属弦。

在民间演奏筒筒首先是自娱自乐，除此之外，也经常会在红白喜事的场合用，和唢呐的贺调相似，可以贺"红喜"，也可以贺"白喜"。《老谱》《老草谱》《草谱》（谱例5-31）《花谱》这四大类为主要的筒筒乐曲，苗族以及汉族都通用。大小筒各一支，小鼓、小镲各一个是其经典的演奏组合形式。

谱例5-31：贵阳市花溪区《草谱》

$$\overline{3\ 2\ \underline{2\ 5}\ |\ 3\ 2\ \underline{2\ 5}\ |}\ \overset{\text{II.}}{5\ -\ |\ 5\ \underline{6\ 5}\ |}\ 5\ \underline{6\ 5}\ |\ 1\ 2\ \underline{1\ 5}\ |$$
D.S.

$$\underline{3\ 2}\ \underline{3\ 2}\ |\ \underline{2\ 3}\ \underline{6\ 5}\ |\ \underline{3\ 2}\ \underline{3\ 2}\ |\ 1\ \underline{2\ 5}\ |\ \underline{2\ 3}\ \underline{2\ 1}\ |\ \underline{5\ 1}\ \underline{6\ 5}\ |$$

$$\underline{3\ 5}\ \underline{3\ 2}\ |\ 1\ \underline{2\ 6\ 5}\ |\ 2\ -\ |\ 2\ -\ |\ 2\ 0\ 0\ \|$$

第七节 贵州锣鼓类器乐

在贵州民间，锣鼓乐比较流行。其中，在少数民族同胞当中较为流行的是木鼓乐和铜鼓，以及贵州局部地区称为"花钹"和"敲打"的锣钹合奏乐；而在汉族地区，流传面最广的要数花灯锣鼓。

一、铜鼓乐

铜鼓是由铜制做成的圆桶形且腰内收的单面鼓，是我国南方广大少数民族地区人们心中珍贵的乐器和文物。它由鼓面、鼓腰、鼓足、鼓胸、鼓耳五个部分组成，其中鼓面中心处向外微突，称脐，鼓腰和鼓面都是敲击点。据现代考古发掘证明，铜鼓在贵州地区有着久远的历史。

1936年，贵州省天柱县邦洞出土了一个铸有汉光武年号的铜鼓。1978年，赫章县可乐汉墓中出土了一个鼓胸为"羽人竞渡纹"，鼓面主晕为"翔鹭纹"，器物制作年代为秦到东汉时期的铜鼓，它证实了早在两千多年前贵州地区各民族的先民就已经是铜鼓的使用者和古夜郎国铜鼓文化的创造者。现居住在贵州境内的各少数民族，都保留有演奏铜鼓的习俗，其中苗族称铜鼓为"家鼓"，苗族一个族群支系供奉着一个铜鼓，苗族人将铜鼓视为本群体的象征；布依族也将铜鼓视为神器，在鼓耳上系上红绸用来镇邪；而水族则将铜鼓视为其祖先的象征，认为铜鼓是无价的传家宝而加倍尊崇。在敲击铜鼓之前，他们都要有某种"祭鼓"的传统仪式，铜鼓的鼓点既是娱人的曲牌，也是娱神的"鼓经"。

铜鼓鼓点一般源自祭祀仪式乐，保留有较浓的祭祀意蕴，比如水族的《拜鼓》《大字飞》，布依族的《春节铜鼓调》和苗族的《麻略虾》。另一些则有着比较鲜明的喜庆娱乐色彩，比如水族有隆重比赛性质的《女子铜鼓舞》，布依族有广为流传的铜鼓套曲《春节调》，尤其是苗族的铜鼓舞曲

《略蕾》（谱例5-32），舞曲当中有迎客同欢乐的含义，还有"斑鸠刨黄豆""打猎""捕鱼捞虾""鸭子行走"等生活情节，表演生动诙谐，含有浓浓的生活情趣。

谱例5-32：雷山县《略蕾》

略　蕾

雷山县
吴垢你　吴垢里　演奏
杨昌树　采录
杨昌树　记谱

（乐谱略）

说明：① 略蕾，意为铜鼓堂，即跳铜鼓的场所。

② 鼓经符号：X（咚），击鼓心；X̀（嘎），击鼓边；X̌（底），鼓棒相击。下同。

二、木鼓乐

木鼓是一种以木头制成共鸣腔体，两端蒙牛皮而成的打击乐器。苗语称为"略斗"，苗语中的"略"为鼓的意思，"斗"为木的意思，所以直译过来就称为"木鼓"。它目前主要流行在黔东南的一些苗族地区，其传统形制一般为长筒形。民间有传说，略斗是为纪念一位体宽1尺2寸、身高6尺的打虎英雄而创作的，所以它的标准形制应为1尺2寸宽、6尺长。

另外有一说法是，苗族始祖的后代，共分12个支系，因此，略斗定制就为12尺长。现存的略斗大小都不一样，最常见的约330毫米宽、1 200毫米长，用一整段的枫木、楠木等坚硬的木头挖制鼓框，再用篾条紧箍。鼓架高1 400毫米左右。

目前台江县反排村和施洞镇现有的两套木鼓鼓点，虽然舞蹈性都很强，且极具娱乐性，但它都是源自祭典仪式。反排村的木鼓鼓点采自该地杀牛祭祖仪式；施洞镇的木鼓舞《略烧方》（谱例5-33）究其本源，含有祈拜四方之神的含义。

谱例5-33：台江县《略烧方》

略 烧 方
（又名《四方舞》）

台江县
刘永高　演奏
杨昌树　采录
杨昌树　记谱

快板 ♩ = 140

说明：略烧方，意为四方舞鼓点。

第八节 贵州民间器乐合奏

贵州民间器乐合奏组合分为丝竹乐与锣鼓乐两种。

一、丝竹乐

贵州民间乐器组合中的丝竹合奏乐，主要有布依族民间乐器合奏形式"小打"与"八音"，还有布依族民间器乐小合奏"细乐"和侗族民间乐器合奏形式"乐班"等，这些都是最近50年来兴起的。

（一）布依族小打

布依族小打是一种民间器乐合奏的形式，在黔西南晴隆县、兴仁县一带部分布依族村寨流传，大多与布依族人民的生活习俗、审美心理密切相关。布依族小打由四件乐器组成，分别是箫筒（或笛子）、胡琴、月琴、瓷碗（或小镲），"登胆打应"是布依语的叫法，意思是小打细吹，久之，百姓便把它叫作小打。"小打"演奏的乐器，一般都是由民间的乐手自己制作而成，除了瓷碗、镲外，笛或箫筒，筒音多为2；胡琴一般定弦为2 6，或者6 3；月琴用2 5 2作为定弦。

谱例5-34：兴仁县《下雾谢主人调》

下雾谢主人调

何光益　何光辉　何明秀　陈昌祥　兴仁县 演奏
一 丁 采录
一 丁 记谱

1 = C 2/4　小快板 ♩ = 100

（箫筒、胡琴、月琴、镲合奏谱）

[乐谱图示]

（二）布依族八音

八音原本是我国古代乐器分类方法的名称之一，但在黔西南州安龙、册亨、兴义等布依族地区流行的八音，则指的是乐队由八种乐器组成。这八种乐器分别为笛、箫筒、包包锣、牛骨（或马骨）胡、小马锣、葫芦琴、月琴、钹。

关于八音是什么时候流入布依族地区的，目前没有相关的记载。历史上贵州西南部曾隶属于元朝设立的湖广省，后来在明洪武九年又划入泗城府，直到清朝雍正五年才"拨粤归黔"，当地的文化非常接近广西壮族那边的文化。

目前流传的八音乐曲很多，八音具有比较鲜明的抒情性，而且生、旦分腔，具有板腔特征。

谱例5-35：

走　音

册亨县
册亨县敖乐八音队　演奏
一　丁　采录
一　丁　记谱

$1 = F$ $\frac{2}{4}$

中板 ♩ = 78

[乐谱]

$2 \cdot 3\ 2\ 1\ |\ 5\ 5\ \dot{1}\ |\ 6\ \dot{1}\ 5\ |\ 6 -\ |\ 1\ 2\ 3\ 1\ |\ 2 -\ |\ 6\ \dot{1}\ 5\ 6\ |$

$\dot{1} -\ |\ \dot{1}\ \dot{1}\ |\ 5\ 6\ \dot{1}\ |\ \dot{1}\ \dot{2}\ 6\ 5\ |\ 3\ 3\ 2\ |\ 1\ 2\ 3\ 2\ |\ 1 -\ |\ 3\ 5\ 6\ |$

$3\ 2\ 1\ 2\ |\ 3\ 5\ 6\ |\ 3\ 2\ 1\ 2\ |\ 3 -\ |\ 3\ 3\ 2\ |\ 1\ 2\ 3\ |\ \dot{2}\ \dot{3}\ \dot{2}\ \dot{1}\ |$

$5\ 5\ \dot{1}\ |\ 6\ \dot{1}\ 5\ |\ 6 -\ |\ 1\ 2\ 3\ 1\ |\ 2 -\ |\ 6\ \dot{1}\ 5\ 6\ |\ \dot{1} -\ \|$

（三）布依族细乐

布依族细乐是一种流行在贵州省平塘县克度乡布依族村寨的独特民间丝竹乐。该地的群众将除吹打以外的其他民间器乐合奏统称为细乐。布依族器乐在平塘县（尤其是克度区）比较发达和流行，主要原因是当地拥有许多高水平的唢呐、月琴和姊妹箫的演奏者，对当地布依族民间音乐发展具有不小的贡献。

细乐一般不会担当某种仪式的演奏任务，因为它没有打击乐（锣鼓）和唢呐等强劲吹管乐器，因而显得十分轻柔抒情，因此演奏者通常是在热闹吹打之后演奏几首抒情、活泼的小曲用来娱乐群众。细乐还有一些用来自娱自乐的自由组合演奏形式，比如姊妹箫加秦琴加木唢呐的组合，或两支唢呐加凤凰琴加竹笛等组合。现在细乐演奏者水平很高，通常在姊妹箫和竹笛重复时提高四度或五度，从而形成了一种和声效果，并具有一定程度的对比感。

谱例 5-36：平塘县《发亲调》

发 亲 调

$1 = B\ \frac{2}{4}$
（笛子、葫芦箫、唢呐Ⅰ、Ⅱ筒音均作 $5 = {}^\sharp f$）

平塘县
杨本开　杨宗培　李让斌　黄国成　演奏
李继昌　采录
李继昌　记谱

中板 ♩= 98

$\underline{6\ \dot{1}\ 5\ 6}\ |\ 1\ 1\ 6\ |\ 5\ 5\ |\ \underline{6\ 1\ 1\ 2}\ |\ \frac{3}{4}\ \underline{3\ 5}\ \underline{5\ 1}\ 1\ 6\ |$

$\frac{2}{4}\ \underline{3\ 5\ 3\ 2}\ |\ \underline{5\ 1\ 2}\ |\ \underline{3\ 3\ 5}\ |\ \underline{2\ 3\ 2\ 1}\ |\ \underline{6\ 5\ 1}\ |\ \underline{2\ 3\ 2\ 1}\ |$

$\underline{2\ 2\ 3}\ |\ \underline{1\ 2\ 3\ 2}\ |\ 5 -\ |\ \underline{6\ 5\ \cdot\ 3\ 2}\ |\ 1\ 1\ |\ \underline{5\ 1}\ \underline{2\ 3}\ |\ 5\ 5\ |$

[乐谱：6 5 2 | 3 2 6 | 5 - | 3/4 2 3 5 2 3 | 2/4 5 - | 2 3 5 |
2 3 2 1 | 3/4 6 5·2 3 | 2/4 1 1 6 | 5 6 1 | 3/4 5 6 1 5 6 |
2/4 5 - :‖]

说明：杨本开演奏笛子，杨宗培演奏葫芦箫，李让斌、黄国成分别演奏唢呐Ⅰ和Ⅱ。

二、锣鼓乐

（一）彝族锣鼓乐

目前流行于黔东铜仁市万山特区一带的侗族花钹和流行在黔西县的彝族锣鼓乐，是非常具有贵州地方特色的打击乐。侗族花钹是以钹、锣、小锣三件地方特色打击乐为一套组合的演奏，其中演奏手法最为丰富的是钹，故称为"花钹"，主要在丧事场合进行演奏，其代表性乐曲有《响祭》。从小锣抛击等演奏手法以及它使用的"乃、丑、吃、壮"等锣鼓字谱来看，它和四川地区民间锣鼓有着某种渊源关系。彝族锣鼓乐通常是以一支锣两副钹而进行组合演奏。彝族锣鼓乐的乐曲主要有《天路锣》《龙摆尾》（谱例5-37）《两头忙》等一套曲牌，主要用于民间节日活动庆典。其乐曲的风格和丰富的演奏形式，与湘西土家族地区的"打溜子"相近。另外，还有从贵州省贵阳汉族地区采纳收集的一套锣鼓曲《请经锣鼓》，它是由海螺、小钹、小鼓、吊锣四件打击乐器组合演奏，其演奏形式较为粗犷。锣鼓乐的风格与道场音乐极其相近。

谱例5-37：万山特区《龙摆尾》

龙 摆 尾

万山特区
杨政国　杨政才　杨胜庆　演奏
黄　钊　　　　　杨胜庆　采录
　　　　　　　　杨胜庆　记谱
　　　　　　　　方　刚　整理

快板 ♩=140

3/4 七 卜　丁 丁 丁　当 | 丁 丁 丁　七 刷　当 |
4/4 七当 七当 七卜七卜 当 | 3/4 七当 七卜七卜 七 0 |

```
              （当卜）          卜      卜
当卜  当卜七卜  当  ‖ 4/4  当当  七当  七卜七卜  当卜卜 |
七卜  当刷  当卜七卜  当 | 七卜七卜  当卜七卜  当卜七卜  当 |
                                      卜
七卜七卜  当卜当卜  七卜七卜  当 | 当卜  七当  七卜七卜  当 |
七卜  当卜  当卜七卜  当 | 七卜七卜  当卜当卜  七卜七卜  当 |
七卜七卜  当卜七卜  当卜七卜  当 | 七卜七卜  当刷  七卜七卜  当 |
七卜七卜  当刷  七卜七卜  当 | 七卜七卜  当刷  七卜七卜  当刷 |
当卜七卜    当卜七卜    当卜七卜    当卜七卜 |
当卜当卜  七卜当卜  七卜七卜  当 | 七卜  当卜  当卜七卜  当 |
     卜                       卜     卜
七当   七当  七卜七卜  当 | 七当  七当  七卜七卜  当 |
卜  卜
当当  七当  七卜七卜  当卜 | 七卜  当卜  当卜七卜  当 ‖
```

说明：带圈"丁"音为头钹砍击，不带圈的"丁"音为二钹砍击。

（二）土家族打溜子

打溜子，又叫"打家伙""打响器"，也有人称"打围鼓"。打溜子是打击乐的一种，是在土家族地区流行的乐器合奏方式。这种合奏方式历史非常悠久，土家族人民喜闻乐见。打溜子运用的场合非常之多，与衣食住行各个方面紧密相关。不管是每年的新年、各种值得庆祝的节假日，还是丰收的季节、结婚嫁娶、乔迁之喜，都少不了打溜子。打溜子在热闹的场合更加增添气氛，给人热情洋溢、快乐的感受，让人们精神上得到享受。

打溜子在土家族是属于民族合奏乐的一种。土家族流行着两种有关"溜子"的由来传说。第一种是这样的，据说巴人的后代五溪蛮人，他们是土家族的先辈，生活在隐蔽的高山之上，周围有许多稀禽猛兽、奇异蛇虫相伴，他们必须时刻与这些虫兽做斗争。除了这个之外，在平日狩猎时也常需要用能发声的石块、木片、竹筒这些器物互相敲击发声助威。在他们开心愉悦之时，通常会手舞足蹈地唱歌、跳舞。在唱歌跳舞的同时，他

们便会拿起手边的这些发声装置来进行"伴奏"。接着便发明和发展了铜器，它的音色很响亮，便用它代替了之前的那些木片竹片等乐器。再到后来，就逐渐有了锣、鼓、钹等一系列乐器。其中小锣的音色又尖又高又脆，从远处传来，就好像"溜溜"的声音，因此人们把这类敲打乐叫作打溜子。第二种是得名于溜子的曲牌结构。溜子乐的曲式由三大部分组成，分别是"头子""溜子""尾子"。溜子是乐曲的主体部分，除此之外，还有总溜子、长溜子、短溜子，在整首乐曲里，它占据的时间最长，所以人们也最容易记住它。时间久了，人们就把这类打击乐称为"打溜子"。

打溜子的曲牌不计其数，就传统曲牌来说就达到了上百个，现在依照它表现的内容可以分类成以下四种：

1. 表现喜庆欢乐情绪的打溜子

溜子乐和其他乐曲一样，也有表现丰富情感的功能，似乎能把热闹欢快的场面气氛烘托得更加好，表现得淋漓尽致。像这样的打溜子在节奏方面会比较快，运用的技巧、手法也比较多变，在情绪上一般是由慢渐快，由弱渐强，到了高潮之处，为了强烈地表达情感，会用乐器重打重敲。还有一些乐曲中会加入中锣、大鼓、二钹和吹管乐器等，以此来烘托气氛，使整首乐曲更富有活力。《长板》《金银调》《叫板》等都属于这类曲牌。

2. 模拟鸟兽生活特征的打溜子

模拟各类飞鸟虫兽的动态叫声、动作创作而成的溜子乐，不仅生动活泼，而且悦耳动听，让人眼前一亮。比如《雁拍翅》《扑灯蛾》等，这些乐曲就是利用了钹和小锣独特的音色，运用了其高超的技巧。单是钹，其打法就有很多种，击边、亮打、放打、侧打、闷打等。最生活形象的是模仿鸟兽的生活特征，如下：

（念谱）　灯卜　　灯卜｜匡　匡｜灯卜　灯卜｜匡　匡｜

灯卜卜卜　灯卜卜卜｜卜卜卜卜　卜卜卜卜……

这段乐谱惟妙惟肖地敲打出了鸟儿"扑灯""拍翅"的动态效果，非常有意思。像这类曲牌还有很多，比如《龙摆尾》《母鸡下蛋》《马咬牛》等。

3. 描写生活情趣和自然形态的打溜子

这一类打击乐通常有一些抒情的色彩，其刻画出的形象非常抽象，它不能用具体的物件形象来加以描述和比喻。其实这种情绪要在打击乐这种无固定音高的音乐形式中表现是非常难的，不过土家族的打溜子却有好多

首这样的乐曲，如《金线吊葫芦》《长路引》《半边月》《冲天炮》《一炷香》等。

4. 表现简单情节或人之神态的打溜子

乐曲除了可以传递人的情绪情感之外，在打击乐的音色、节奏上，也运用得非常得当，将具有代表性的一些人物的神态，或者是情绪（喜、怒、哀、乐等）都传神地刻画出了。比如一个眼睛有障碍的盲人在街上困难地走着，就可以用竹棍敲击地面的音响效果来表现，这首乐曲就是《瞎子过街》。除此之外，还有一些乐曲，比如《观音坐莲》《八仙过海》《和尚挑担》等，也都格外传神而形象。

参考文献

［1］中国民间歌曲集成全国编辑委员会，《中国民间歌曲集成·贵州卷》编辑委员会. 中国民间歌曲集成·贵州卷［M］. 北京：中国 ISBN 中心，1995.

［2］中国戏曲音乐集成全国编辑委员会，《中国戏曲音乐集成·贵州卷》编辑委员会. 中国戏曲音乐集成·贵州卷［M］. 北京：中国 ISBN 中心，2002.

［3］中国曲艺音乐集成全国编辑委员会，《中国曲艺音乐集成·贵州卷》编辑委员会. 中国曲艺音乐集成·贵州卷［M］. 北京：中国 ISBN 中心，2003.

［4］中国民族民间舞蹈集成全国编辑委员会，《中国民族民间舞蹈集成·贵州卷》编辑委员会. 中国民族民间舞蹈集成·贵州卷［M］. 北京：中国 ISBN 中心，2001.

［5］中国民族民间器乐曲集成全国编辑委员会，《中国民族民间器乐曲集成·贵州卷》编辑委员会. 中国民族民间器乐曲集成·贵州卷［M］. 北京：中国 ISBN 中心，2006.

［6］张中笑，王立志，杨方刚. 贵州民间音乐概论［M］. 贵阳：贵州大学出版社，2010.

［7］盘县特区政协文史资料研究委员会，盘县特区民族事务委员会. 盘县特区文史资料第十三辑少数民族专辑［Z］. 1992.

［8］贵州省文化出版厅，贵州省群众文化学会. 贵州民间艺人小传［M］. 贵阳：贵州人民出版社，1986.

［9］张中笑. 贵州少数民族音乐文化集萃·彝族篇［M］. 贵阳：贵州人民出版社，2010.

［10］张中笑. 贵州少数民族音乐文化集萃·土家族篇［M］. 贵阳：贵州人民出版社，2010.

［11］张中笑. 贵州少数民族音乐文化集萃·苗族篇［M］. 贵阳：贵州人民出版社，2010.

[12] 张中笑. 贵州少数民族音乐文化集萃·仡佬族篇、水族篇 [M]. 贵阳：贵州人民出版社，2010.

[13] 张中笑. 贵州少数民族音乐文化集萃·布依族篇 [M]. 贵阳：贵州人民出版社，2010.

[14] 贵州省文管会办公室，贵州省文化出版厅文物处. 贵州侗族音乐·南部方言区 [M]. 贵阳：贵州人民出版社，1985.

[15] 《贵州民族节日文化展览》办公室. 贵州民族节日文化展览·音乐舞蹈资料 [Z]. 贵阳：《贵州民族节日文化展览》编辑办公室，1988.

[16] 贵州人民出版社. 贵州民歌选 [M]. 贵阳：贵州人民出版社，1956.

[17] 罗绍书. 贵州民歌精选 [M]. 贵阳：贵州人民出版社，2002.

[18] 何平. 贵州少数民族戏曲 [M]. 中国戏剧家协会贵州分会，1980.

[19] 中国戏剧家协会贵州分会. 贵州地方戏曲简志 [M]. 贵阳：贵州人民出版社，1980.

[20] 张应华. 全球化背景下贵州苗族音乐传播研究 [D]. 中国音乐学院，2012.

[21] 杨殿斛. 音乐人类路经：贵州民族音乐研究的后集成走向——关于贵州民族音乐研究今后工作发展及学科发展问题的思考 [J]. 贵州民族研究，2008（4）.

[22] 袁园. 为革命而文艺为人民而音乐——冀州对贵州民族音乐文化之贡献 [D]. 贵州师范大学，2014.

[23] 刘燕. 贵州芦笙音乐文化及其社会功能研究 [D]. 贵州民族大学，2012.

[24] 谭远. 贵州黔东南掌坳苗族铜鼓音乐研究 [D]. 贵州民族大学，2015.

[25] 石薇. 贵州岜沙苗族音乐考释 [D]. 中央民族大学，2007.

[26] 邓光华. 夜郎遗响——贵州少数民族音乐探源 [J]. 中国音乐，2007（4）.

[27] 殷干清. 贵州民族音乐文化研究掠影 [J]. 中国音乐学，1997（S1）.

[28] 张应华. 贵州梭戛"长角苗"音乐文化生态考察与研究 [D]. 贵州师范大学，2002.

[29] 潘栗. 地理环境对贵州民族音乐文化形成的影响分析 [J]. 中

学地理教学参考，2015（10）.

［30］邓光华. 贵州土家族傩仪音乐地域性与跨地域性研究［J］. 中国音乐学，1997（3）.

［31］欧阳平方. 贵州盘县彝族古歌的音乐形态探析［J］. 贵州大学学报（艺术版），2014（1）.

［32］张晓艳. 贵州安顺地戏音乐渊源与流变［J］. 贵州民族研究，2009（3）.

［33］王海平. 文化视角下的少数民族原生态音乐——以贵州为例［J］. 贵州社会科学，2008（8）.

［34］孙婕. 贵州布依族小打音乐组成及文化探究［J］. 贵州民族大学学报（哲学社会科学版），2014（6）.

［35］师英杰. 贵州三都水族民歌的音乐文化探究及其数字化保护构想［D］. 贵州大学，2016.

［36］杨传红. 论贵州苗族飞歌的特点、音乐魅力与传承保护［J］. 贵州民族研究，2013（3）.

［37］李继昌. 贵州南路花灯音乐溯源［J］. 民族艺术，1990（2）.

［38］张渠. 音乐在贵州农民生活中［J］. 人民音乐，1951（4）.

［39］邓光华. 贵州土家族民间音乐［J］. 中国音乐，1986（3）.

［40］陈赟. 对贵州民间乐器姊妹箫的调查、观察与思考［D］. 贵州大学，2009.

［41］张贵华. 论侗族琵琶歌的社会功能及其审美文化特征［J］. 贵州民族研究，2012（5）.

后 记

贵州历史源远流长，人文底蕴深厚，孕育出的民族民间音乐艺术丰富多彩，独具特色。贵州传统音乐一般都只会流传在一个民族，甚至小到一个民族中的一个支系或者方言、土语区，也会小到一个社区之内，其通行于别的民族区域抑或是与别的地区雷同的概率比较小。因为贵州少数民族地理形势分布为"大杂居、小聚居"，表现出的特征也是"小块分布、多元并存"，在此基础之上的民族民间音乐文化因此会呈现出非通行化、非趋同化、非普遍化、异制杂陈的一系列特点。相比我国沿海地域，贵州这块内陆之地相对封闭、相对隔绝，这样的地理环境和人文环境，再加上未经整合的自足性"小块多元文化"的历史背景，孕育出的传统器乐音乐文化自然是独特、丰富、不寻常的。

"歌、舞、器乐"三者相融相生，又相互发展，这是一种历史久远并且到现在还随处可见的音乐现象，这种现象在贵州地区的传统文化当中表现得尤其突出。在贵州民间的日常生活当中，传统音乐在人们的心目之中绝对不只是音乐，也不只是一种"乐、歌、舞"三者相融相生的艺术，而是拥有神圣意义的图腾，它是一种集祭祀、文化传承、民族相互交流沟通（包括人与人之间、人和神之间、人和鬼之间）、娱乐审美多种功能于一身的，有着丰富内涵、外延广泛、很难用某些特定艺术形式界定的"文化符号"。其所隐喻的内容广泛涉及各个民族同胞日常生活的各个层面，包括民族历史、日常生活、生产经验、社会规范、道德伦理、恋爱婚姻等，因而可以将贵州传统音乐看作是一部具有民族传统文化意蕴的百科全书。其价值表现在以下几个方面：

（一）社会价值

传统音乐的社会价值集中表现为讴歌真善美，摈弃假恶丑。传统音乐热情地讴歌生命之源，讴歌天地、生命、神灵。它不像某些文学作品那样直抒胸臆，大声呼唤，而是以独特的细腻笔触和动人意境，委婉地表达出这一题旨。传统音乐热情讴歌人性，讴歌人的美德，热情讴歌生命力、创造力，讴歌忠贞、善良、勤劳、俭朴，等等。所有这一切，从不同的角度

和层次，反映了人间的真善美。

（二）认识价值

传统音乐不以传播知识为使命，但在塑造艺术形象的过程中，却获得了很高的知识价值。可以毫不夸张地说，传统音乐是知识的宝库。从传统音乐的题材来源，不难看出它所蕴含的广博知识。概括说来，传统音乐题材主要来自两个方面：一方面直接取材于社会生活，蕴含着文学、语言、历史、哲学、政治、经济、法律诸种科学的知识，甚至连自然科学也有所涉及。这就使人开阔了眼界，丰富了知识，得到有益的启示。另一方面是间接的，从其他艺术形式吸取借鉴而来，包括民歌民谣、寓言笑话、传说故事、外国幽默、俚曲小调、传统戏曲等。在吸收借鉴过程中，这些艺术形式所蕴含的丰富知识，也或多或少转移到民族传统音乐中来，大大提高了民族传统音乐的认识价值。

（三）民俗价值

传统音乐的民俗价值，主要来自两个方面：一是民族性。传统音乐来自民间，长期流传在民间，蕴含浓郁的醉人的民族性。民族性是传统音乐的重要特征之一。贵州的不同民族，具有不同的传统音乐，如曲艺方面主要有用汉语说唱的"安顺说唱书"，用苗语说唱的"嘎百福""署日""洛当"，用布依语说唱的"八音坐唱""削肖贯""分彭饶""分浪论""相诺"，用侗语说唱的"君琵琶""君果吉""君上腊""君老""刚君"，用彝语说唱的彝族"咪谷""嚗啪达"，用水语说唱的水族曲种"双歌""旭早"，等等。二是艺术心理。艺术心理，或称艺术欣赏心理，本来是属于观众一方的，但舞台表演艺术，需揣摩和适应观众的艺术欣赏心理。日积月累，反复切磋，观众的艺术欣赏心理潜移默化地渗入作品之中，成为作品的有机构成成分，同时对表演有深刻的影响。作为说唱艺术，曲艺不仅需要揣摩和适应观众的艺术欣赏心理，而且直接与观众交流，调动观众的生动联想，共同完成艺术创作。因此，艺术欣赏心理不仅格外重要，而且应该具有鲜明的特色。

（四）娱乐价值

传统音乐的美学价值涉及内容和形式的许多方面，就传统音乐的形式和效果来看，值得注意的是其娱乐价值。娱乐价值是美学价值的重要构成成分，给人以赏心悦目、有益身心健康的艺术享受。传统音乐旋律古朴流畅、优美悦耳，常在民族节日、婚丧嫁娶、建房、祝寿等场合演奏，是深受各族人民喜爱的艺术形式。

总之，传统音乐是各民族在漫长的历史进程中逐渐形成的具有地方特

色的音乐，它是民间智慧和乡土文化的结合体，往往反映着特定时代、特定地域的民风、民俗、宗教、社会意识等。贵州传统音乐既有我国传统音乐的共性，也包含着贵州地域长期发展过程中形成的个性。它是贵州各民族人民的共同创造和传承，有着坚实的生活基础和浓厚的现代气息，是贵州各民族人民审美创造的集中体现。不论从非物质文化遗产保护的层面说，还是从非物质文化遗产教育传承的视角看，选择贵州有代表性的传统音乐品种，编辑成书，具有积极的理论意义和广泛的实践价值。

直面丰富多彩、意蕴深厚的贵州传统音乐，笔者在学习、借鉴前人成果的基础上，深入地进行了大量采访调查，历时四年完成了《贵州传统音乐概论》一书。在书稿出版之际，我首先向父母表示最衷心的感谢，他们为我的成长付出了巨大的艰辛！我还要特别感谢我的夫人朱艳华女士常年来对我工作的支持和生活的照顾，我的每一点进步都离不开她的付出！我还要感谢资深民族音乐学家胡家勋先生对我一直以来的教诲，尤其是他老人家在退休时毫无保留地将自己毕生所撰写、珍藏的书籍，搜集、整理、制作的音响资料全部无偿捐献给艺术学院，非常值得我们尊敬！我还要感谢贵州工程应用技术学院卢凤鹏副校长、教务处罗璇处长、艺术学院周正军院长、学报编辑部谭本龙副主任、化学工程学院赵军书记对我工作、学习和生活的大力支持与帮助！同时我也要感谢同事对我的关心和厚爱，感谢民间艺人的慷慨帮助，感谢书中引用到材料的未曾谋面的作者，感谢你们的鼓励和帮助！

囿于自身能力，只能挂一漏万地粗略展现贵州传统音乐的概貌，书中不免有缺失和纰漏，敬请各位专家学者批评指正，以便在修订时进一步完善。

最后，我还要特别感谢浙江师范大学特聘教授杨和平先生在本书写作、研究、修改、定稿、出版等方面提出的宝贵意见和给予的大力支持！

<div style="text-align:right">
赵洪斌

2018年4月于毕节峰景丽都寓所
</div>